백과전서 도판집

propaganda

백과전서 도판집 IV

과학, 인문, 기술에 관한 도판집 제9권(1772)

과학, 인문, 기술에 관한 도판집 제10권(1772)

과학, 인문, 기술에 관한 도판집

제9권

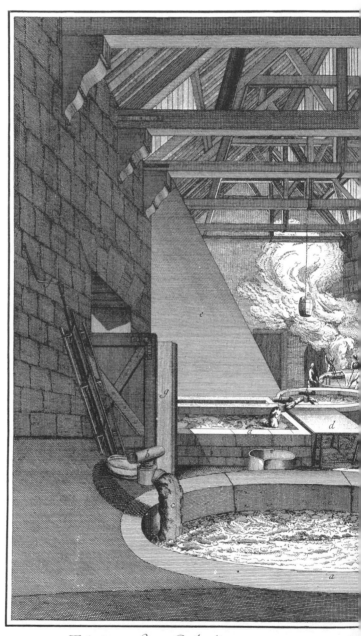

Teinture des Gobelins, Attelier des Teinturier

고블랭 염색

직물 염색 작업장

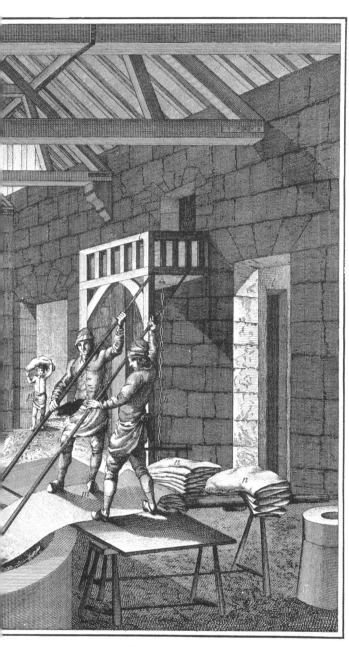

...es Opérations pour la Teinture des Etoffes.

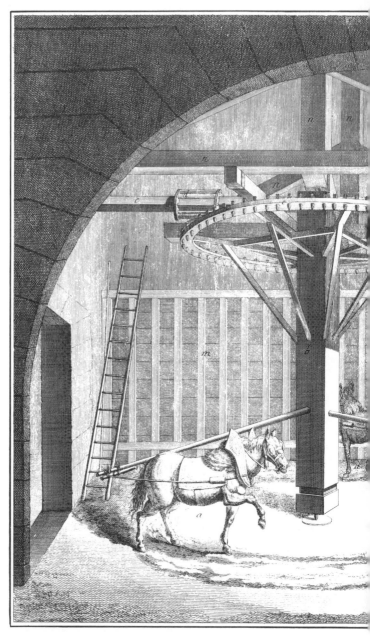

Teinture des Gobelins, *Vue*

고블랭 염색

유조(溜槽)의 물을 끌어 올리는 기계

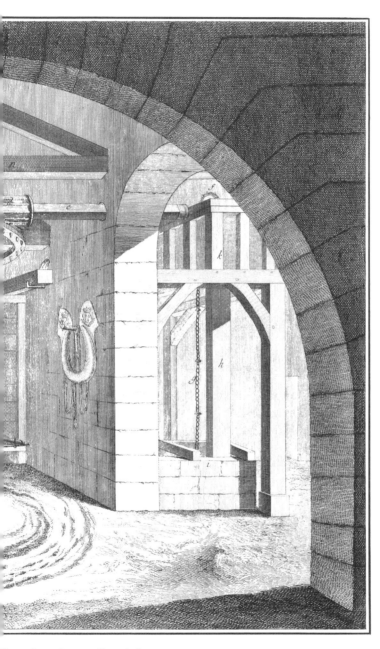

...ne qui sert à tirer l'eau de la Citerne

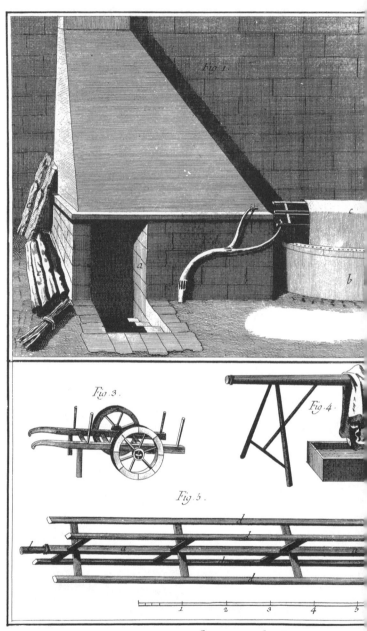

Teinture des Gobelins, Disposit

고블랭 염색

가마솥 및 아궁이 배치, 관련 장비

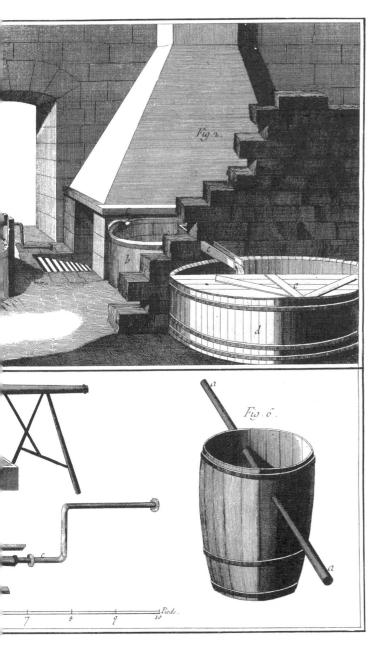

Fig. 2.

Fig. 6.

Pieds.

7　　8　　9　10

...haudieres, Entrée des Fourneaux et Ustenciles.

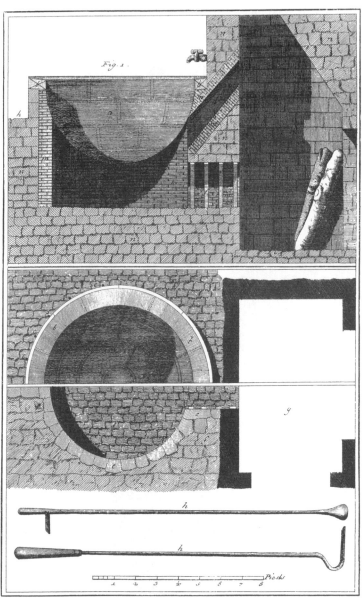

Teinture des Gobelins, Plans et Coupe d'un Fourneau, et Outils

고블랭 염색

가마 단면도 및 평면도, 관련 도구

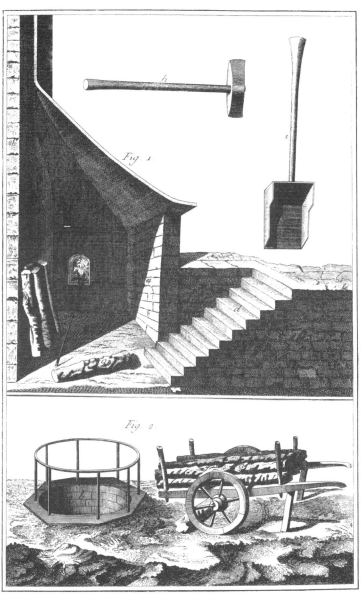

고블랭 염색

가마 내부도, 관련 장비

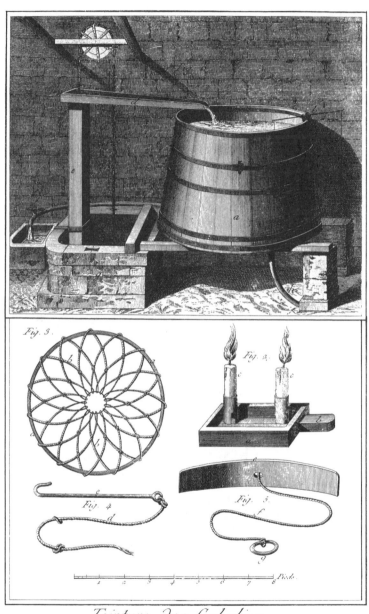

Fig. 3.

Fig. 2.

Fig. 4.

Fig. 5.

Pieds.

Teinture des Gobelins

Pompe à chapelet pour remplir le petit Réservoir des eaux de la Citerne et Ustensiles

고블랭 염색

유조의 물을 길어 작은 저수통에 채우기 위한 체인식 펌프, 촛대 및 기타 도구

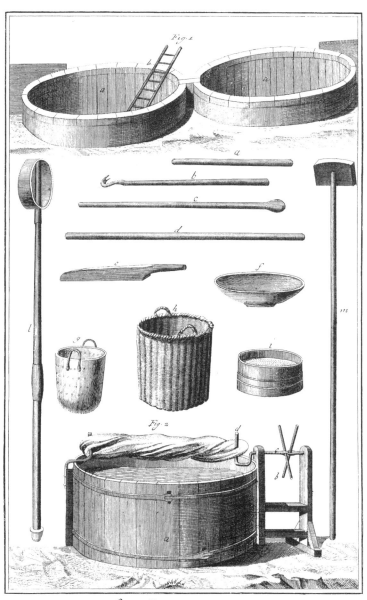

Teinture des Gobelins, Tordoir, Outils et Cuves.

고블랭 염색

탈수 장비 및 통

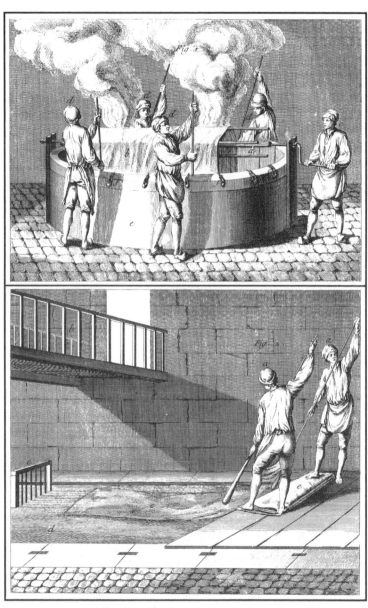

Teinture des Gobelins, Service du Tour et Lavage de Riviere

고블랭 염색

염색한 천을 회전대에 펼쳐 걸고 돌리기, 강물에 헹구기

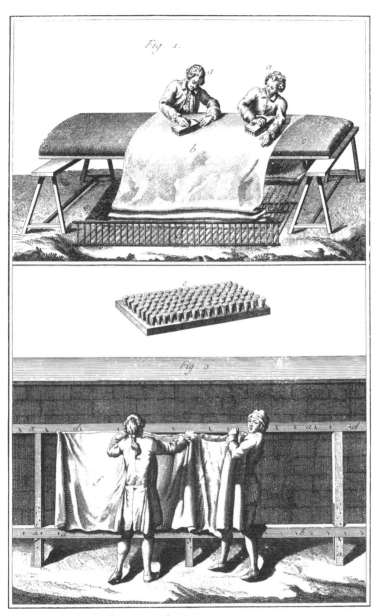

Teinture des Gobelins, service du Couchoir et le Séchoir

고블랭 염색

천을 뉘어 펴고, 널어 말리는 작업

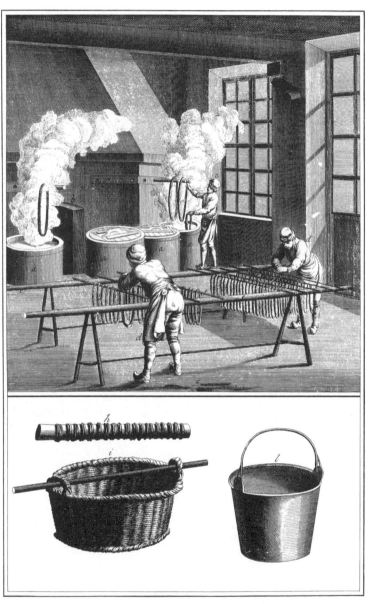

Teinture des Gobelins, Intérieur de l'Attelier de Teinture de Laines et Soies.

고블랭 염색

양모사 및 견사 염색 작업장 내부, 관련 도구

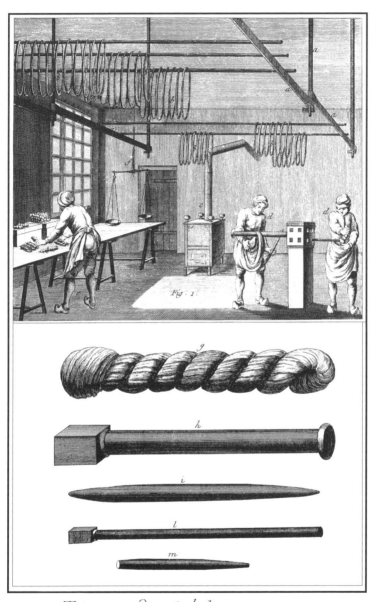

Teinture des Gobelins, Attelier du séchoir.

고블랭 염색

염색한 실을 말리는 작업, 관련 도구

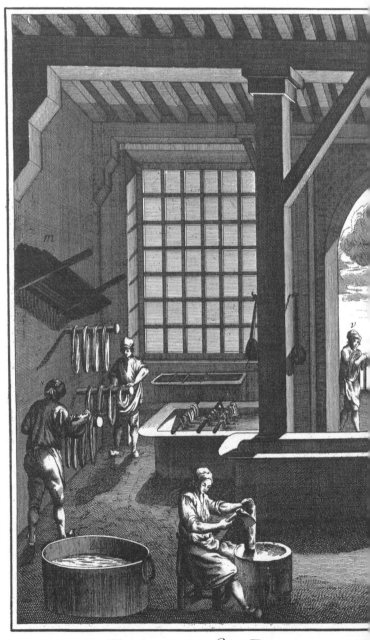

Teinturier de Riviere, Attelie

실크 염색

실크 염색 작업장

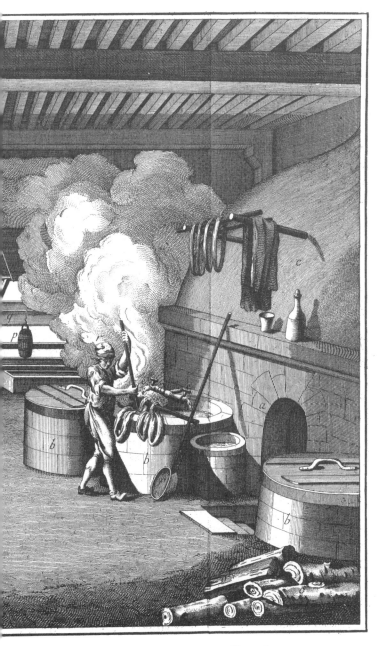

...rentes Opérations pour la Teinture des Soies.

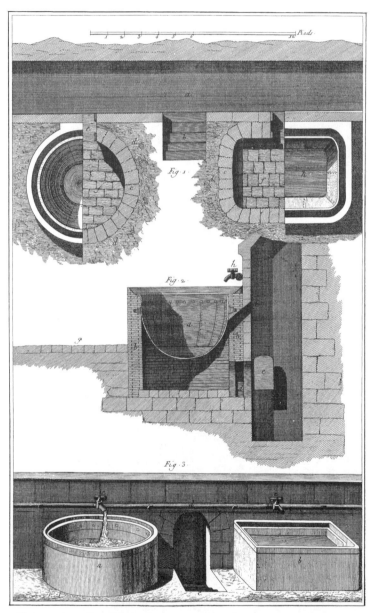

Teinturier de Riviere, Plans, Coupe et Élévations de différentes Chaudieres.

실크 염색

다양한 가마솥 평면도, 단면도 및 배치도

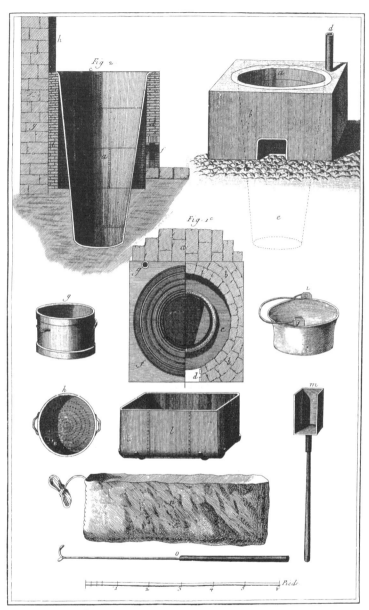

Teinturier de Rivière, Plans, Coupe et Élévation de la Cuve pour l'Indigo.

실크 염색

인디고 염색통 단면도와 사시도 및 평면도, 관련 도구

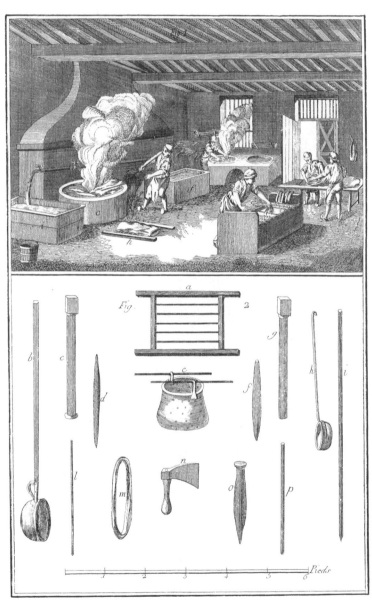

Teinturier, Attelier et Outils.

실크 염색

작업장 및 도구

2392

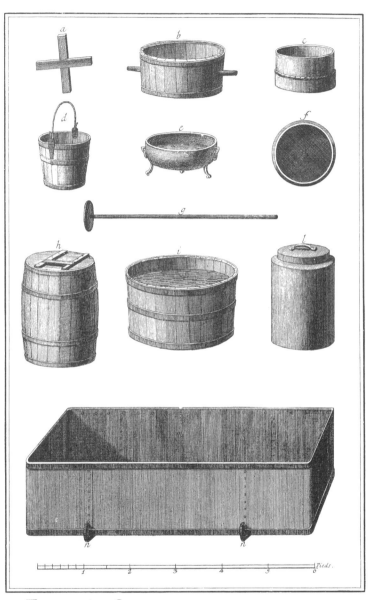

Teinturier en Soie, *Différens Ustenciles pour la Teinture en Soie.*

실크 염색

다양한 도구 및 장비

2393

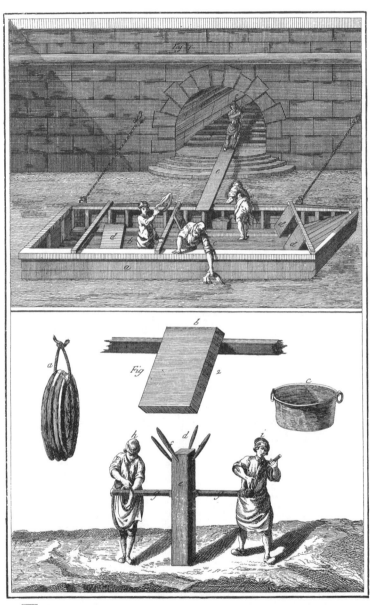

Teinturier, Lavage des Soies à la Rivière et Service de l'Espart.

실크 염색

강물에 헹구기 및 비틀어 짜기

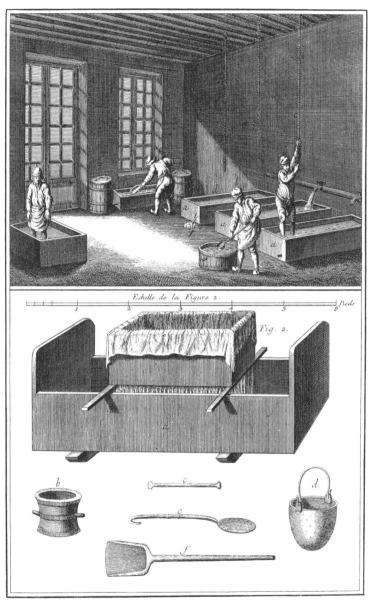

Teinturier, Différentes préparations du Saffranum et Outils.

실크 염색

잇꽃 염료 제조, 관련 도구 및 장비

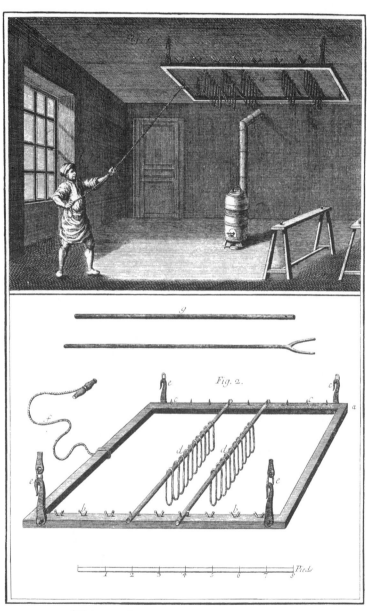

Teinturier, le Séchoir pour les Soies &c.

실크 염색

건조장, 장비 상세도

Théatres.

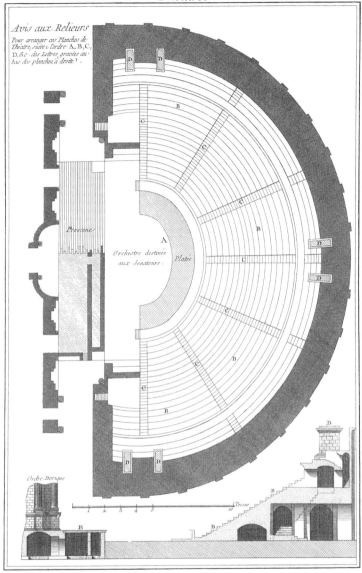

Salles de Spectacles

Plan du Théatre trouvé dans la Ville Souterraine d'Herculanum sous celle de Portici a
cinq mille de Naples et au pied du Mont Vesuve

극장

베수비오 화산 폭발로 매몰된 고대 도시 헤르쿨라네움에서 발견된 극장의 평면도

Salles de Spectacles.

Premiere Table du Rez de Chaussée au dessous du Théâtre de Turin.

극장

토리노 왕립 극장 아래층 도면

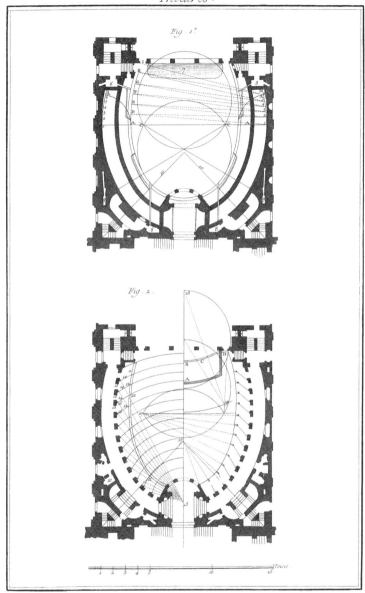

Salles de Spectacles
Seconde Table des Constructions du Théatre de Turin

극장

토리노 왕립 극장 시공도

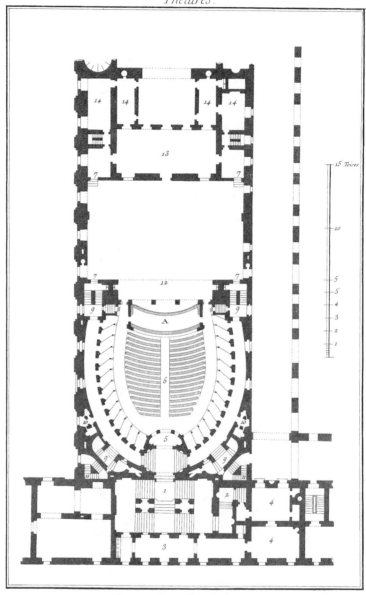

Salles de Spectacles.

Troisième Table du plein pied et du premier rang des Loges du Théatre de Turin.

극장

토리노 왕립 극장 1층 입석 및 박스석 첫째 층 도면

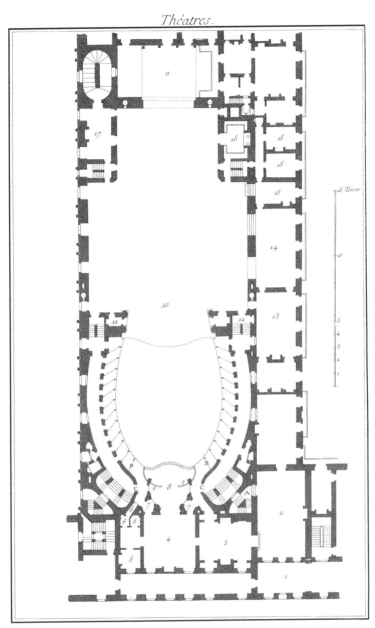

Salles de Spectacles

Quatrième Table du Second Rang des Loges du Théatre de Turin.

극장

토리노 왕립 극장 박스석 둘째 층 도면

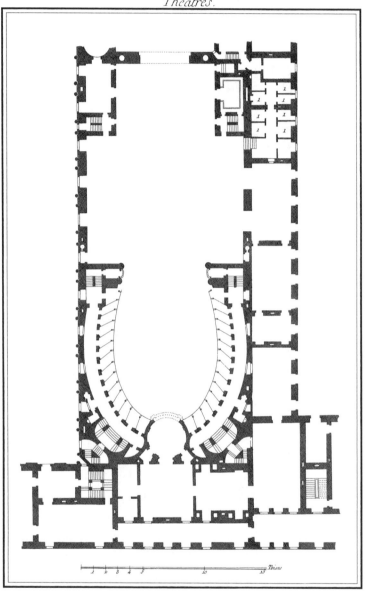

Salles de Spectacles

Cinquième Table du troisième Fitage des Loges du Théâtre de Turin

극장

토리노 왕립 극장 박스석 셋째 층 도면

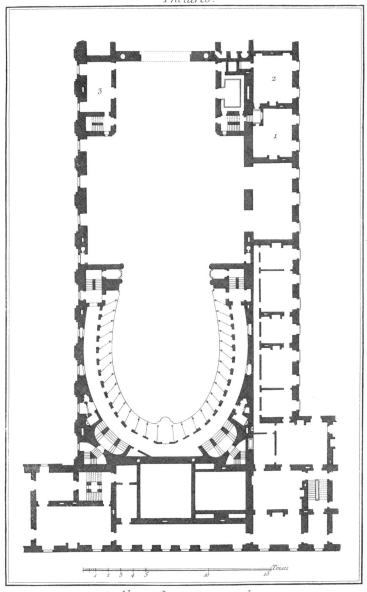

Salles de Spectacles

Table sixième du quatrième Etage des Loges du Théatre de Turin.

극장

토리노 왕립 극장 박스석 넷째 층 도면

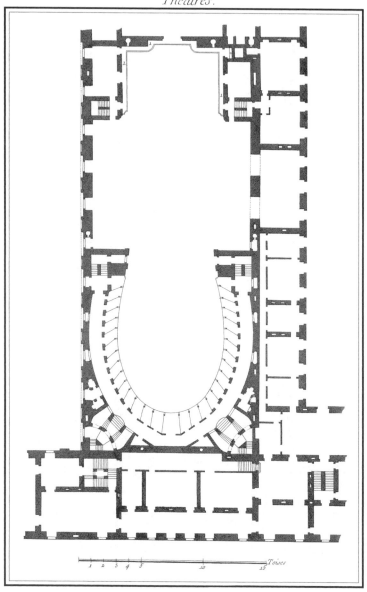

극장

토리노 왕립 극장 박스석 다섯째 층 도면

2404

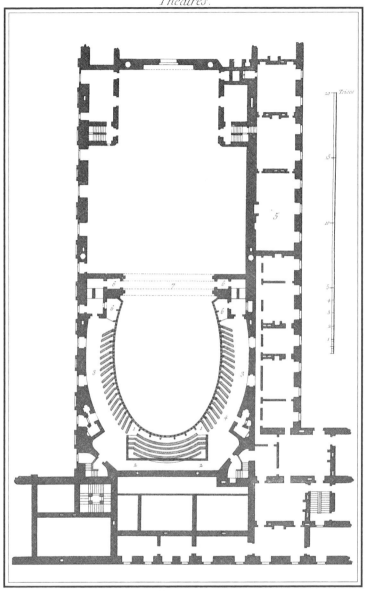

Salles de Spectacles.

Table huitième du Paradis de la Salle du Theatre Royal de Turin.

극장

토리노 왕립 극장 꼭대기 좌석 도면

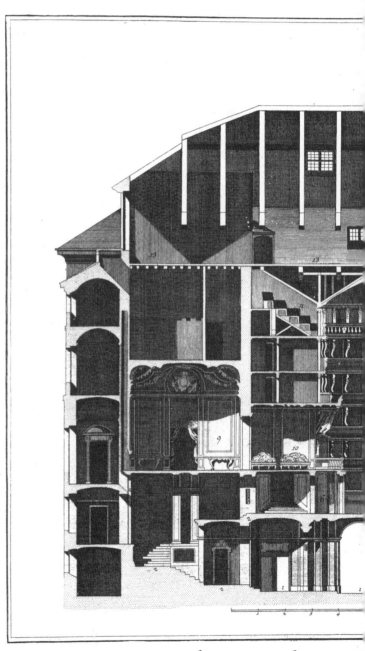

Salles de Spectacles, Coupe

극장

토리노 왕립 극장 종단면도

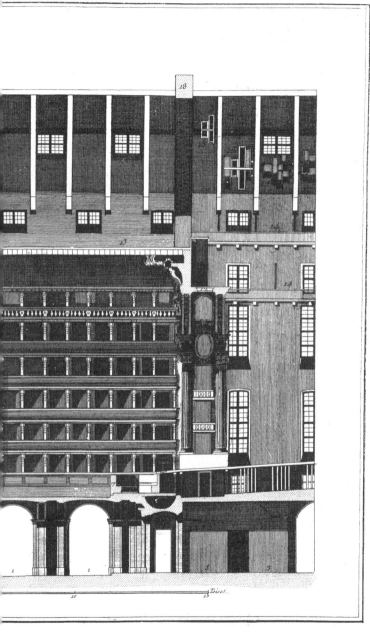

te la longueur du Théatre de Turin.

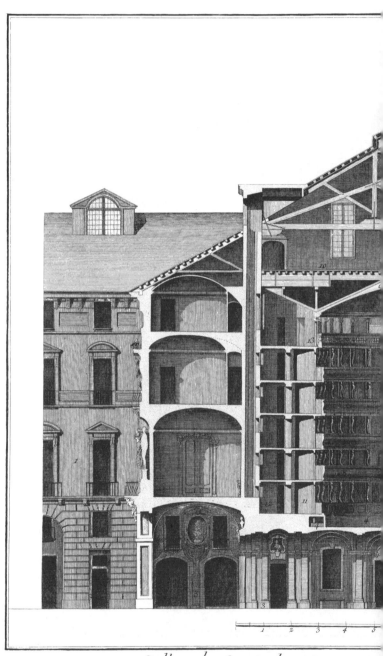

Salles de Spectacles, Plan Géométri

극장

토리노 왕립 극장 횡단면도

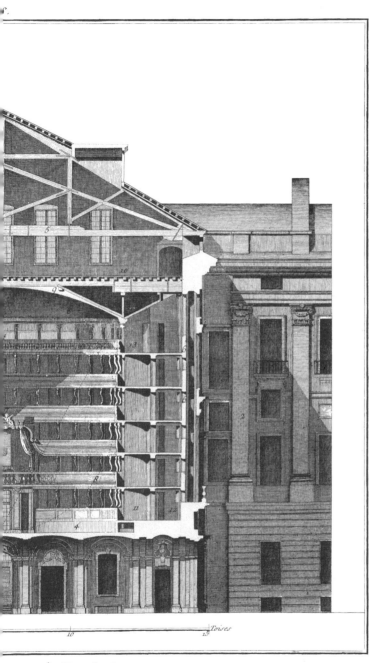

ers et la Vue du Parquet LA COURONNE.

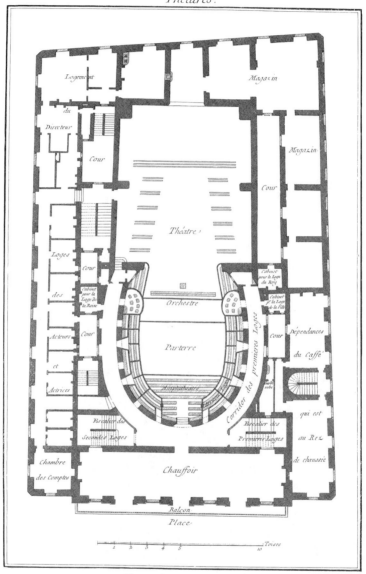

Salles de Spectacles.
Plan de la Salle de Comedie de Lyon.

극장

리옹 코메디 극장 평면도

2410

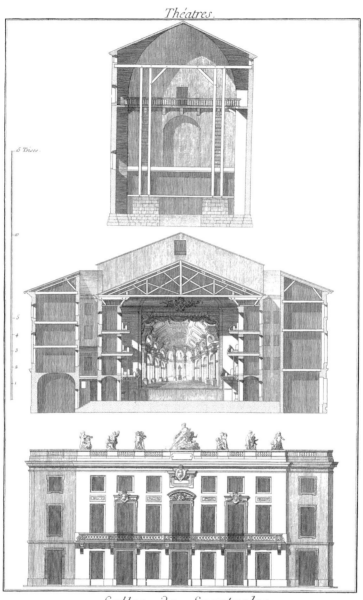

Salles de Spectacles
Coupes et Élévations de la Salle de Comedie de Lyon

극장

리옹 코메디 극장 단면도 및 입면도

Salles de Spectacles.
Plan du Théatre d'Argentine à Rome

극장

로마 아르젠티나 극장 평면도

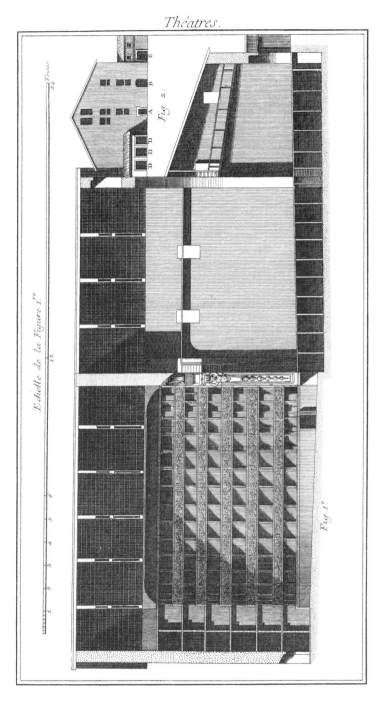

Salles De Spectacles, Coupe et Élévation du Théatre d'Argentine à Rome.

극장

로마 아르젠티나 극장 단면도 및 입면도

Salles de Spectacles, Plan du Théatre de Tordinone à Rome.

극장

로마 토르디노나 극장 평면도

2414

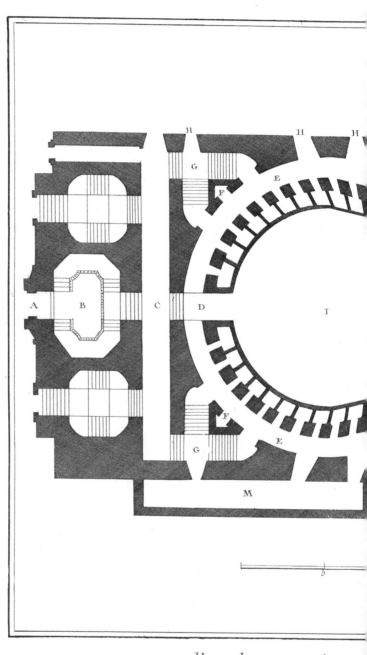

극장

나폴리 산 카를로 극장 평면도

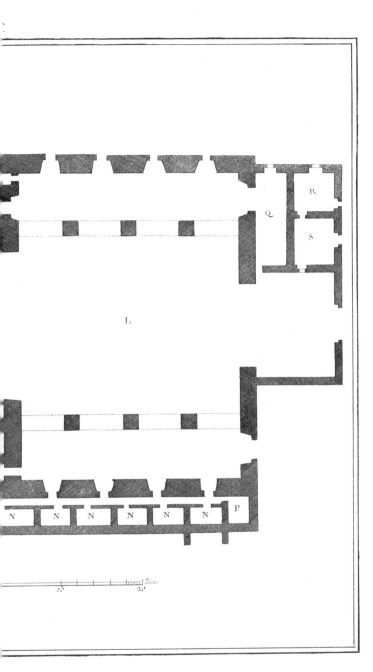

Q R
S

L

N N N N N N P

tre Royal de St. Charles à Naples.

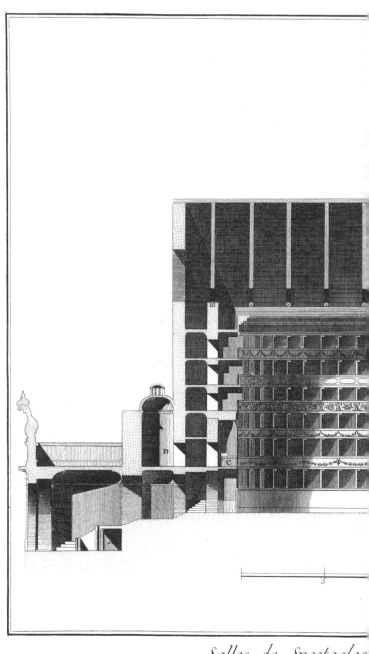

Salles de Spectacles

극장

나폴리 산 카를로 극장 단면도

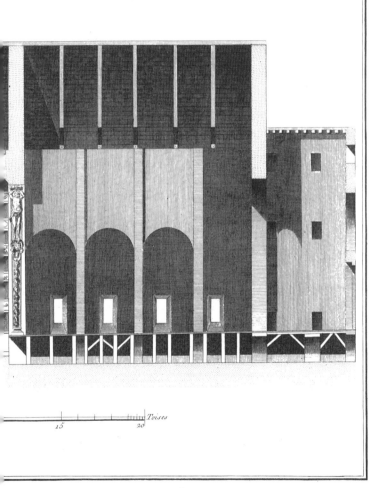

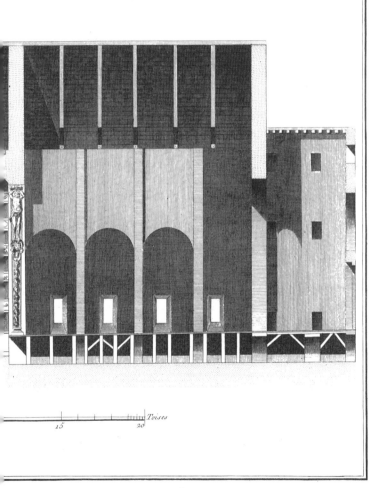

Toises

15 20

Théatre Royal de S.ᵗ Charles à Naples.

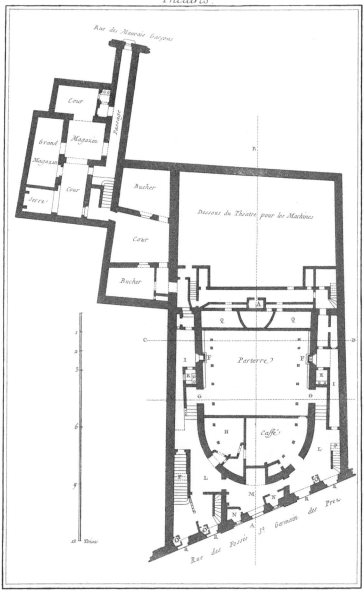

Salles de Spectacles.
Plan au Rez de Chaussée de la Salle de Spectacles de la Comédie Françoise.

극장

코메디 프랑세즈 극장 1층 평면도

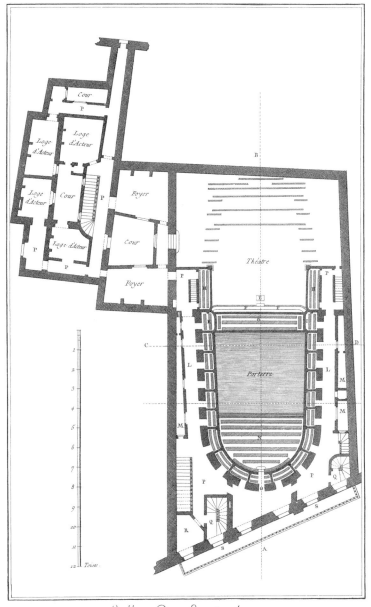

Salles de Spectacles.

Plan du premier Etage de la Salle de Spectacle de la Comedie Francoise.

극장

코메디 프랑세즈 극장 2층 평면도

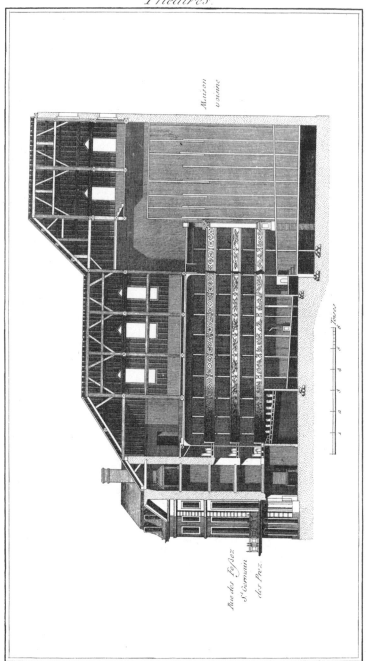

극장

평면도의 A-B를 따라 자른 코메디 프랑세즈 극장 단면도

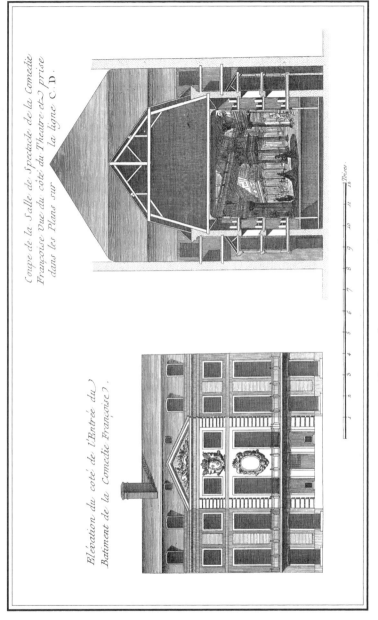

Coupe de la Salle de Spectacle de la Comedie Françoise Vue du côté du Theatre et prise dans les Plans sur la ligne C. D.

Elévation du côté de l'Entrée du Batiment de la Comedie Française.

Salles de Spectacles

극장

코메디 프랑세즈 건물 입구 쪽 입면도, 평면도의 C-D를 따라 자른 무대 쪽 단면도

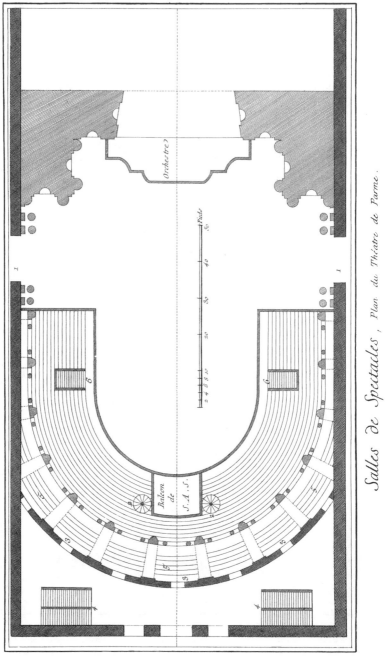

Salles de Spectacles, Plan du Théatre de Parme.

극장

파르마 극장 평면도

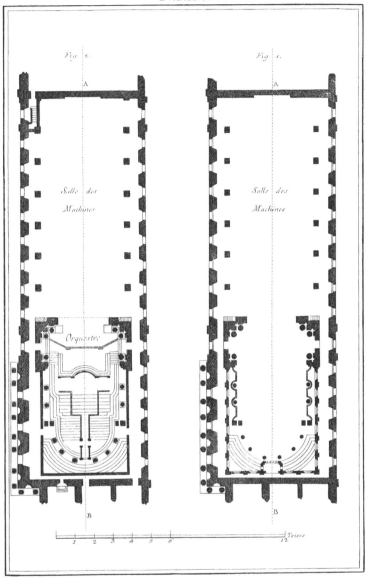

극장

퇼르리 궁내 극장 '기계의 전당' 1층 평면도 및 박스석 첫째 층 기준 평면도

Théâtres

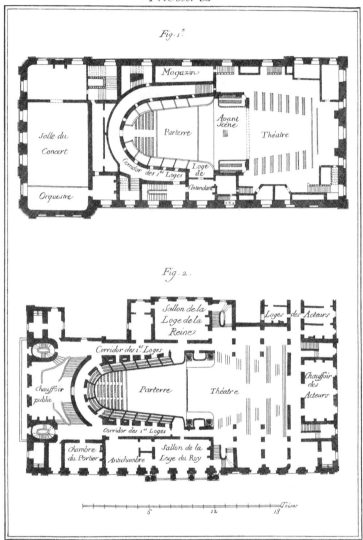

Fig. 1.

Magazin

Salle du Concert

Parterre

Avant Scène

Théâtre

Orquestre

Corridor des 1.es Loges

Loge de l'Intendance

Fig. 2.

Sallon de la Loge de la Reine

Loges des Acteurs

Corridor des 1.es Loges

Chauffoir public

Parterre

Théâtre

Chauffoir des Acteurs

Corridor des 1.es Loges

Chambre du Portier

Antichambre

Sallon de la Loge du Roy

Salles de Spectacles

Plan de la Salle de Spectacles de Montpellier pris au niveau des premieres Loges avec le Plan des
premieres Loges, Amphithéatre et Chauffoir des Acteurs du Théatre de Metz

극장

몽펠리에 극장 박스석 첫째 층 기준 평면도, 메스 극장 박스석 첫째 층과
계단식 좌석 및 난방장치가 된 배우 휴게실 평면도

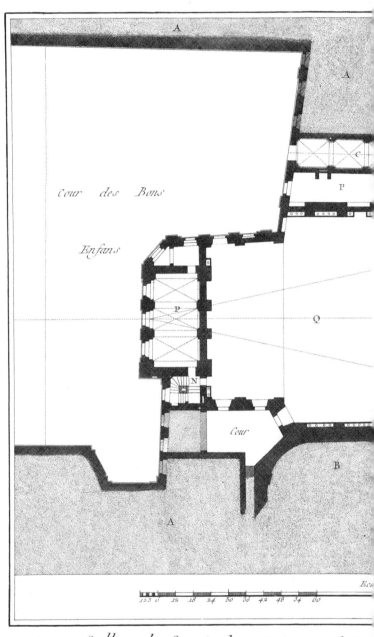

Salles de Spectacles, *Plan au Rez de Cha*
Palais Royal sur les Desseins

극장

왕실 및 파리 시 건축가 모로가 설계한 팔레 루아얄의 새 오페라 극장 1층 평면도

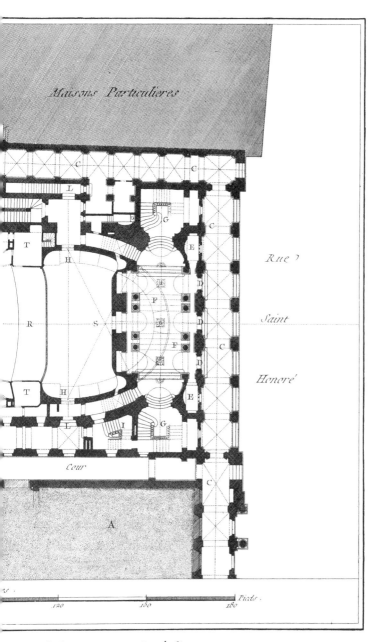

Maisons Particulieres

Rue ?

Saint

Honoré

C
L
G
C
E
D
T
H
P
D
R
S
D
F
C
T
H
D
L
I
E
G
L
I

Cour

A

C

C

Pieds.
120 150 180

rterre de la Nouvelle Salle de l'Opera, Executée au
u Architecte du Roy et de la Ville.

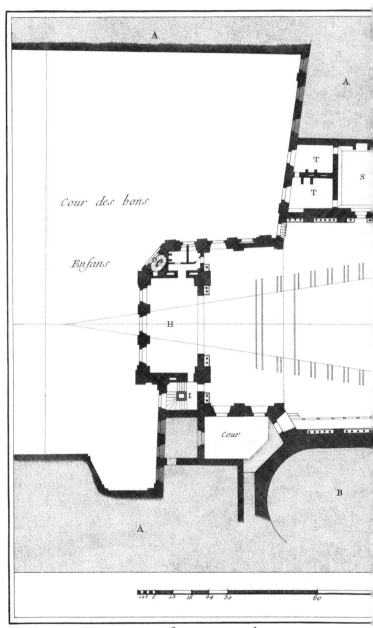

Cour des bons

Enfans

A

T
T

S

H

I

Cour

B

A

Salles de Spectacles, Plan du Théatre
Palais Royal sur les Dess

극장

왕실 및 파리 시 건축가 모로가 설계한 팔레 루아얄의 새 오페라 극장
무대와 박스석 첫째 층 평면도

2430

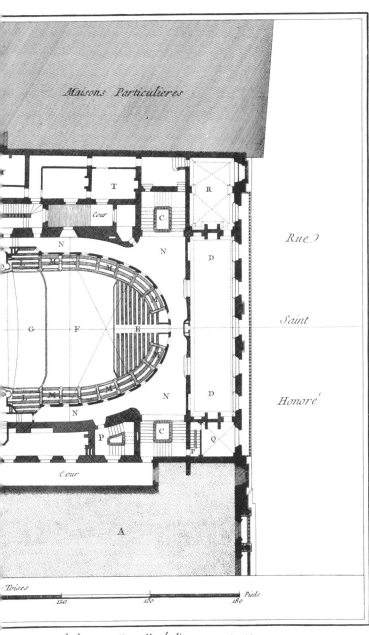

Maisons Particulieres

Cour

Rue

Saint

Honoré

Cour

A

Toises Pieds

120 150 180

res Loges de la Nouvelle Salle de l'Opera executée au
loreau Architecte du Roy et de la Ville.

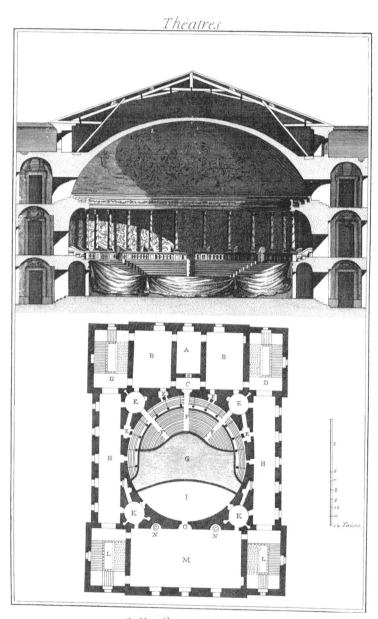

Salles de Spectacles,

Plan et Coupe d'un projet de Salle de Concert, de la composition de Mr Dumont Professeur d'Architecture

극장

건축학 교수 뒤몽이 설계한 음악당 평면도 및 단면도

Théatres

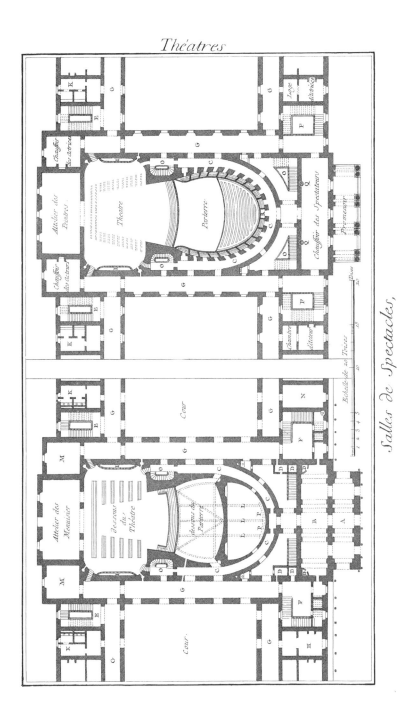

Salles de Spectacles,

Plan au Rez de chaussée et Plan des premieres Loges d'un projet de Salle de Spectacle de la composition du S.ᵗ Dumont Professeur d'Architecture.

극장

건축학 교수 뒤몽이 설계한 극장 평면도

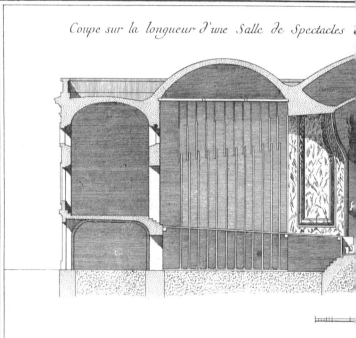

Coupe sur la longueur d'une Salle de Spectacles

Façade d'un projet de Salle de

Salles

극장

건축학 교수 뒤몽이 설계한 극장 종단면도 및 정면도

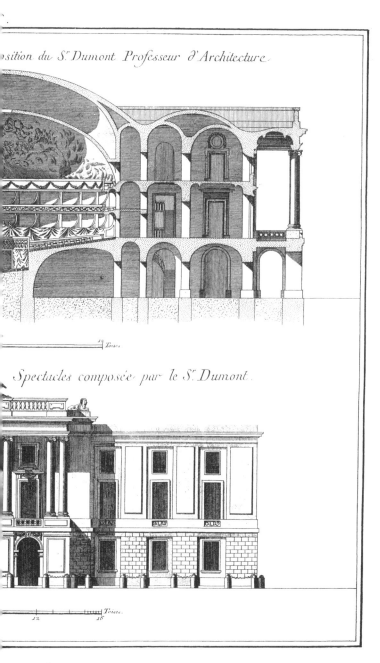

sition du S.^r Dumont Professeur d'Architecture.

Spectacles composée par le S.^r Dumont.

ectacles.

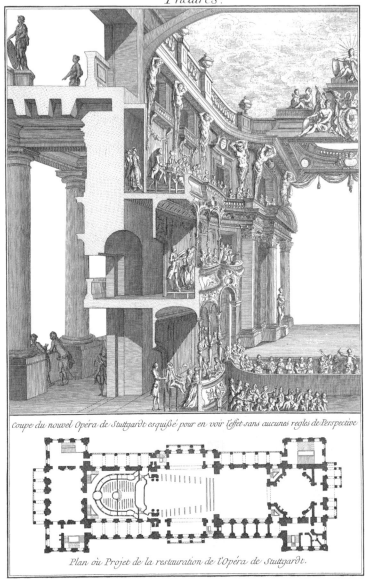

Coupe du nouvel Opéra de Stuttgardt esquissé pour en voir l'effet sans aucunes regles de Perspective

Plan où Projet de la restauration de l'Opéra de Stuttgardt.

Salles de Spectacles.

극장

슈투트가르트의 새 오페라 극장 스케치 및 설계 도면

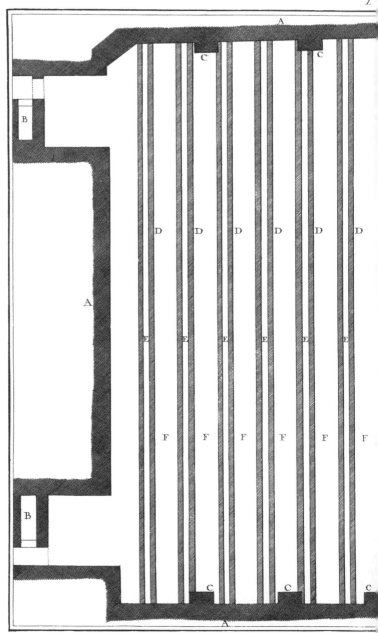

Machines de Théâtre, *Plan des Fondations en Maç*

무대 기계 장치, 1부

팔레 루아얄 새 오페라 극장의 기계 장치를 위한 석조 토대 평면도

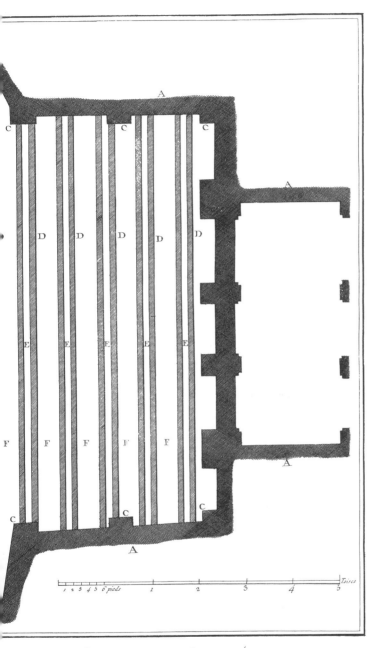

les Machines de la Nouvelle Salle de l'Opéra Éxécutée au Palais Royal.

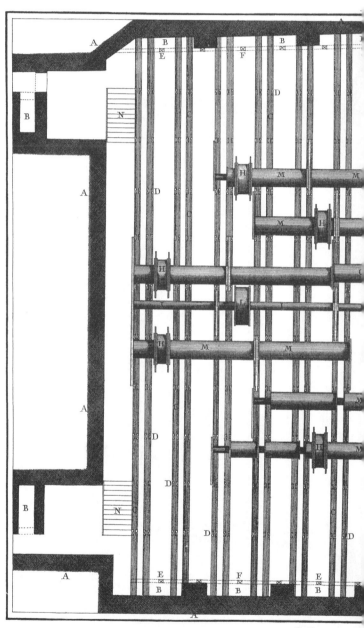

Machine

Plan Général des Plattes formes posées sur les Parpins susdits,

무대 기계 장치, 1부

석조 뼈대 위에 설치한 깔판 전체 평면도 및 무대장치 전환용 드럼 평면도

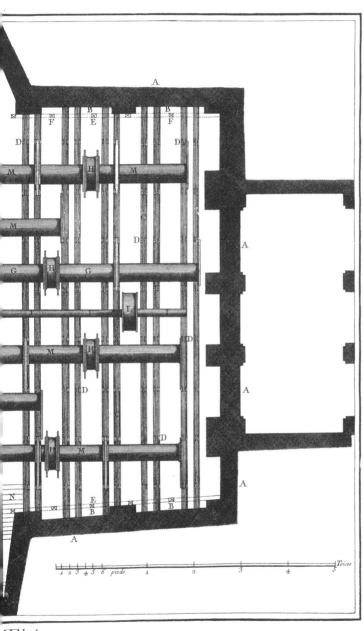

Théatres,

Tambours servants générallement pour tous les changements de décorations

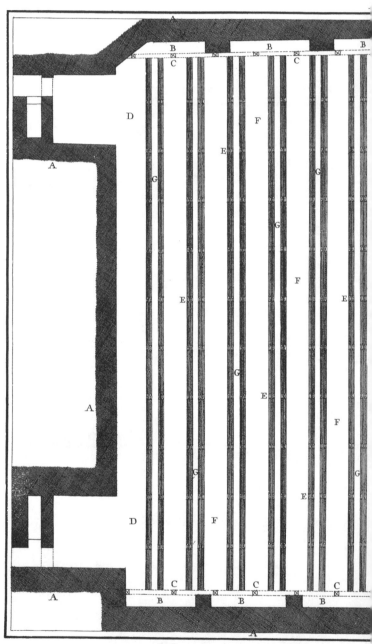

Machines ∂e Théatres,

무대 기계 장치, 1부

드럼 위의 첫 번째 하부층 평면도

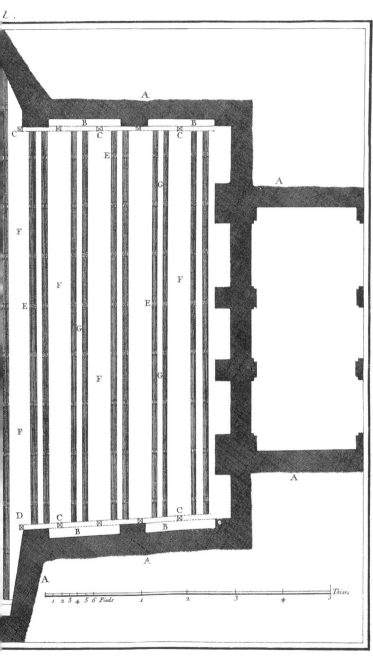

remier defsous pris au defsus des Tambours.

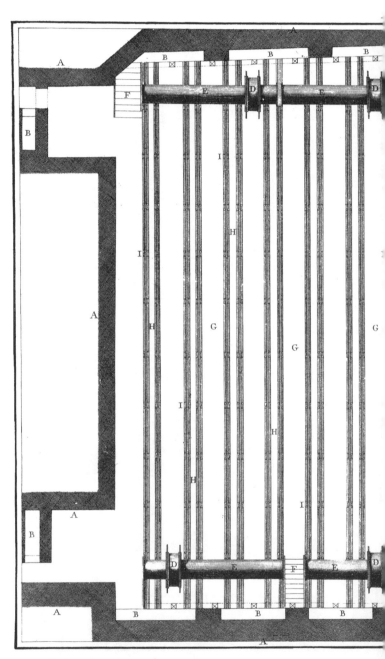

Machines de Theatres, Plan des Tambours de

무대 기계 장치, 1부

물결 장치용 드럼 및 두 번째 하부층 가장자리의 드럼 평면도

I.

A

B · B

E D E

A

A

I

H

G H G

I

H

L

H

I

C D C

B B

A

A

1 2 3 4 5 6 pieds · 1 · 2 · 3 · 4 · 5 Toises

Je Mer, avec les Tambours du Pourtour du second dessus.

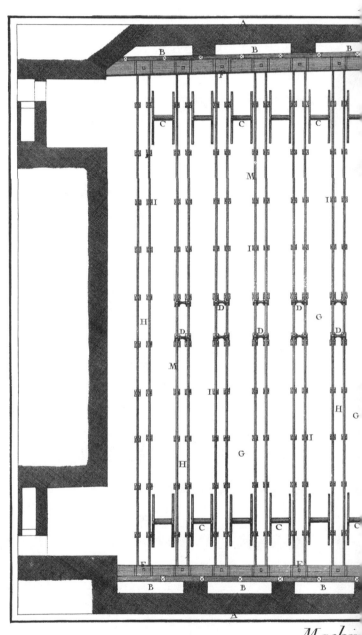

Machin.
Troisième dessous où sont les Rouleaux de

무대 기계 장치, 1부

무대장치를 끌어 내리는 롤러와 틀(평판) 전환용 밧줄을 감는 롤러가 설치된 세 번째 하부층

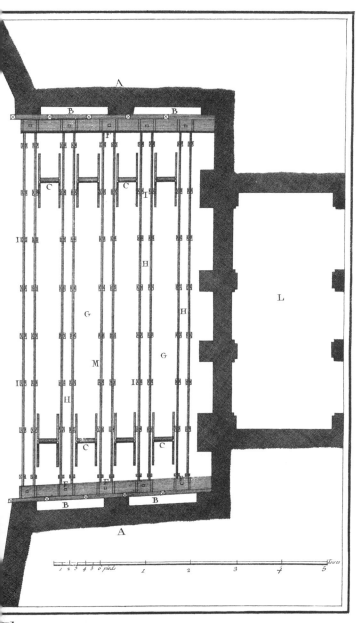

Théatres

ceux des Cordages pour les changemens des Chassis.

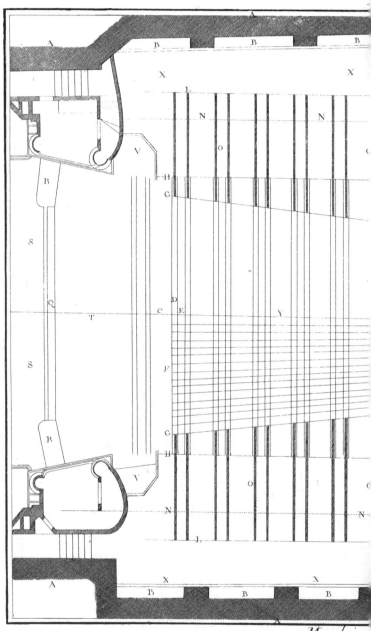

무대 기계 장치, 1부

트랩(뚜껑 문)과 무대 틀 정지선의 배치를 보여주는 무대 바닥 평면도

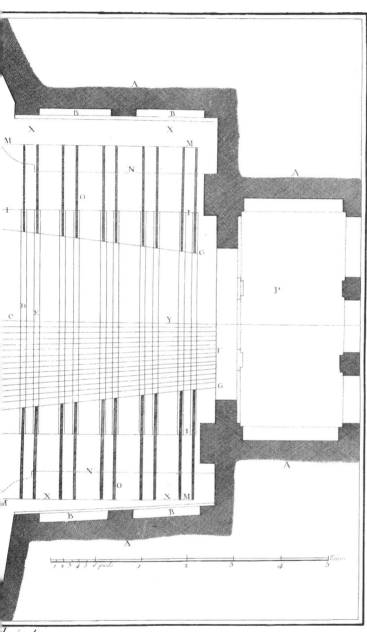

héatres.

ions des Trapes et Trapillons et arrêts des Chassis.

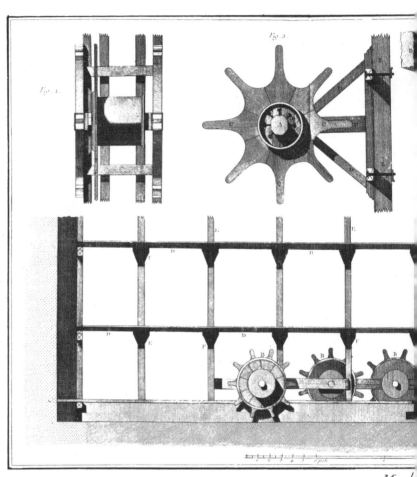

Fig. 3.

Fig. 1.

Mach

Coupe sur la largeur des deux premiers Planchers du

무대 기계 장치, 1부

파리 오페라 극장 무대 하부 첫 두 층의 횡단면도 및 상세 시공도

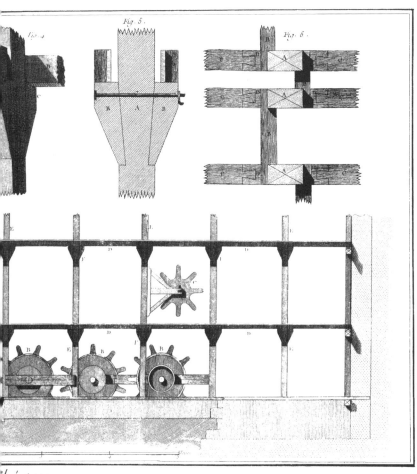

Fig. 4. *Fig. 5.* *Fig. 6.*

héatres,
le de l'Opéra de Paris, avec différens Détails de Construction).

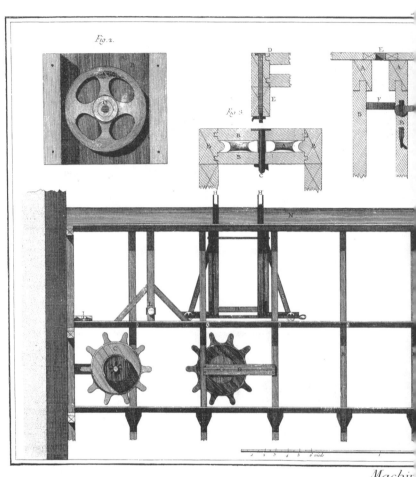

Fig. 2.

Fig. 3

Machin.

Coupe des deux Planchers du dessous du Théâtre, avec la Coupe des Tambours et des Rouleaux de

무대 기계 장치, 1부

드럼, 롤러, 보조 틀용 수레 장치와 궤도를 포함한 무대 하부 두 층의 단면도 및 상세도

Fig. 4 .

Fig. 5 .

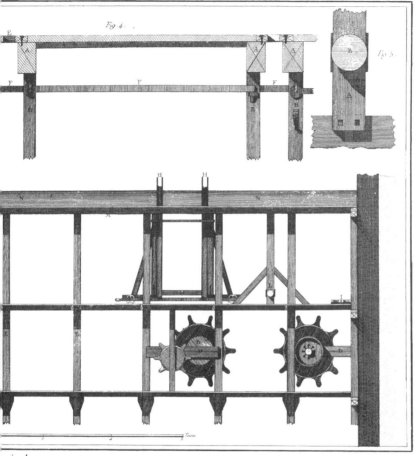

éatres,

ation Géometralle des Chariots portant les faux Chassis et roulant sur leur Chemin. Développement .

2453

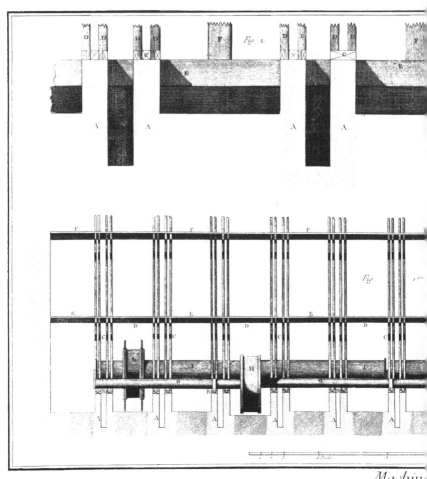

Coupe sur la longueur des deux Planchers de deßous, Coupe Géometralle des Parpins portant les Plattes Formes des Fermes

Machine

무대 기계 장치, 1부

무대 하부 두 층의 종단면도, 석조 뼈대와 깔판 및 도르래 고정부 상세 단면도

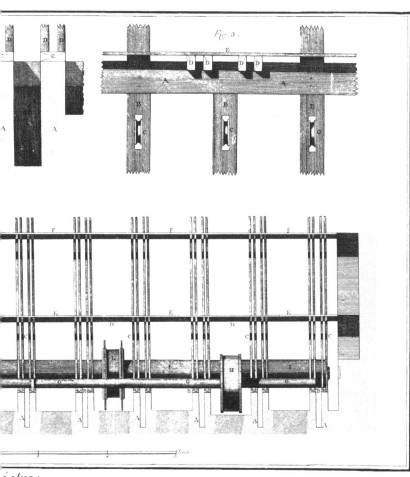

Fig. 3.

éatres

ontans des Fermes ou sont boulonnées les Poulies pour le renvoi des Cordages aux Tambours des Contre Poids.

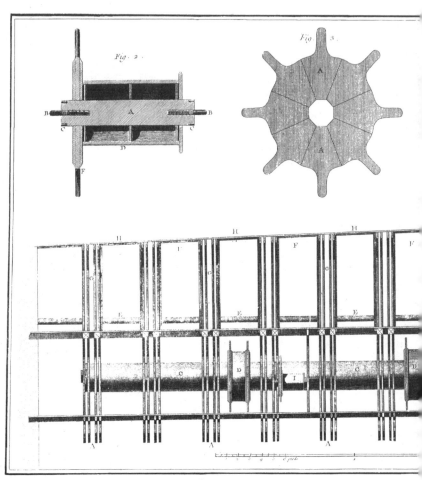

Machines de Théâtres, Coupe des deux Planchers du dessous

무대 기계 장치, 1부

경사 무대의 하부 두 층 단면도, 철제 부품 및 조립 상세도

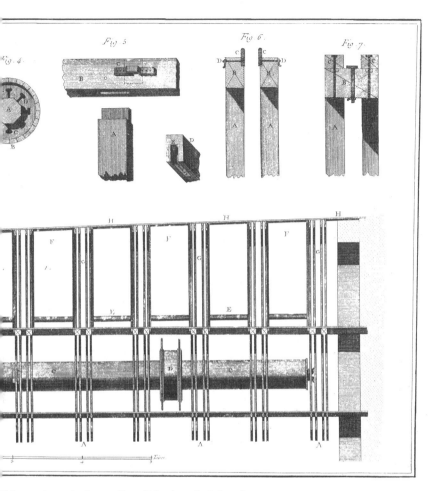

Fig. 4.

Fig. 5.

Fig. 6.

Fig. 7.

Théâtre, et Construction des assemblages développés garnis de leurs ferrures.

Fig. 3.

Fig. 1.

Machines de Théatres, *Coupes , Construc*

무대 기계 장치, 1부

무대 하부 기계의 부품 단면도와 구조 및 상세도

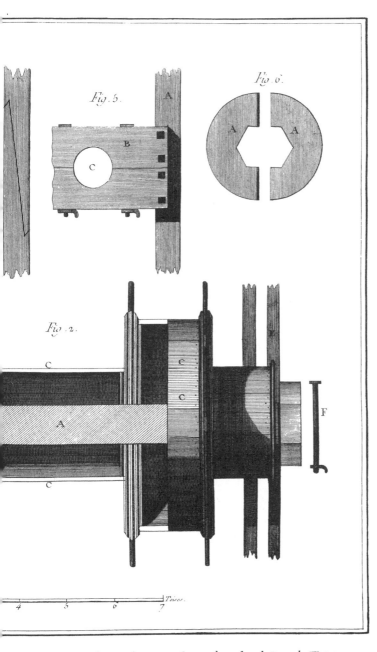

Fig. 5.

Fig. 6.

Fig. 2.

Toises.

4 5 6 7

...emens, et détails des Machines emploiées dans les deſſous du Théâtre.

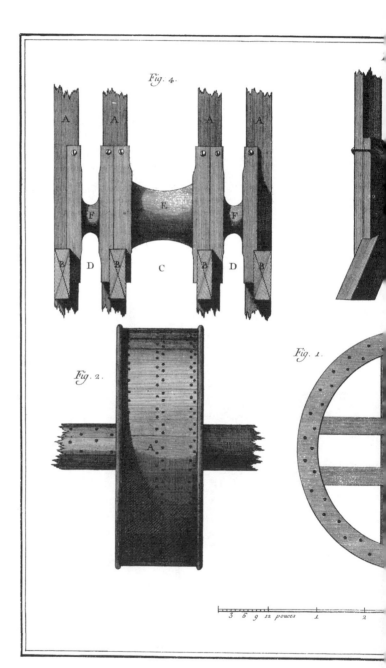

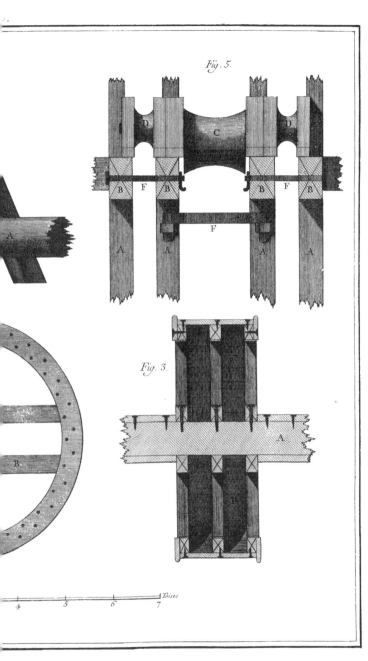

Fig. 5.

Fig. 3.

Toises

...utes les Pieces des changemens du dessous du Théatre.

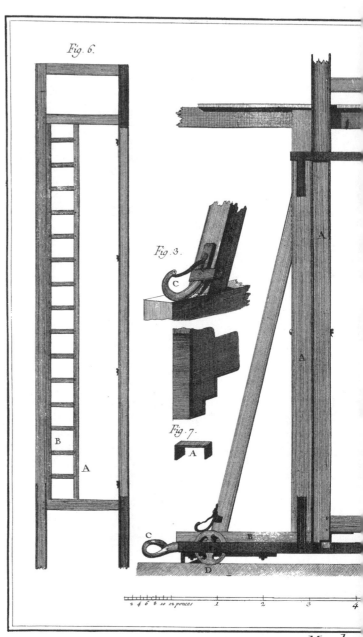

Élévation Géométralle des Chariots servant pour changer, porter

무대 기계 장치, 1부

무대장치 및 보조 틀을 전환하고 떠받치고 이동하는 데 사용하는 1~5번 수레 장치

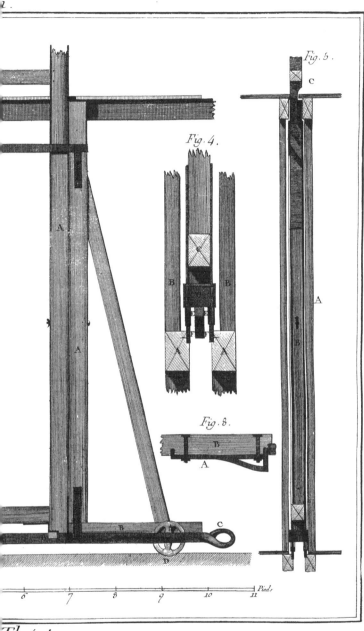

Fig. 5.

Fig. 4.

Fig. 3.

Pieds
6 7 8 9 10 11

Théatres

les faux Chassis et Décorations de Théatre du N.º I.ᵉʳ jusqu'au 5.

Fig. 5.

Fig. 3.

Machines

Chariot du 5 au 8, avec sa Construction, son Armature de fer, et Dévelo

무대 기계 장치, 1부

기울어진 나무 및 기타 배경 그림을 설치하기 위한 5~8번 수레 장치

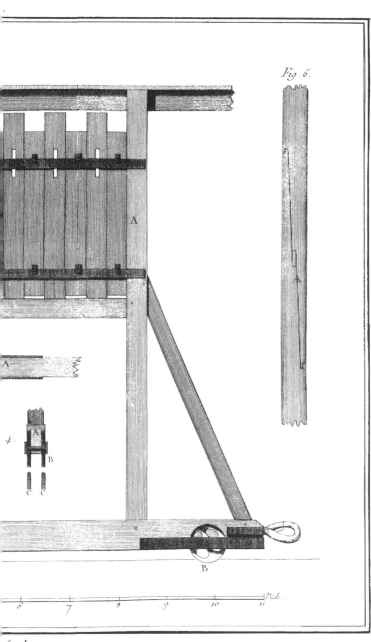

Fig. 6.

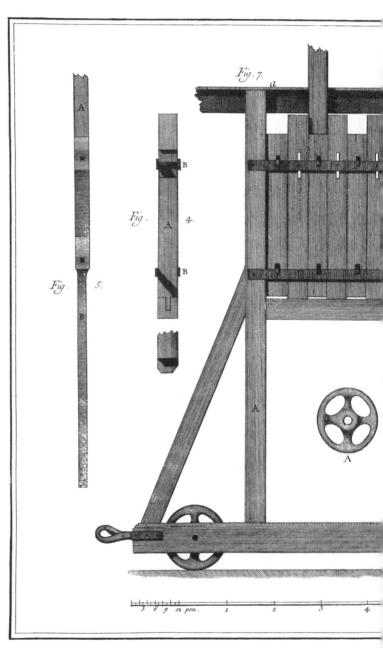

Machines de Théatres, Chariot du 8 au 13

무대 기계 장치, 1부

배경 그림용 8~13번 수레 장치

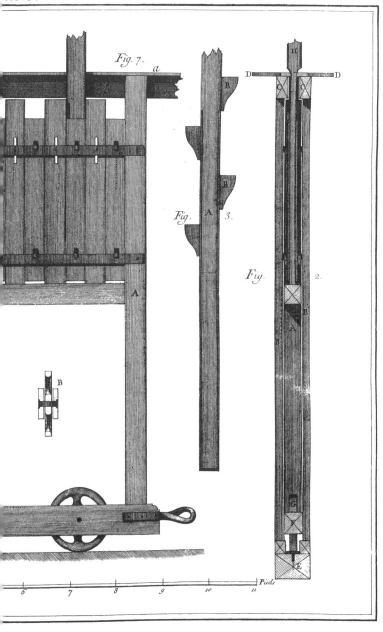

Fig. 7.

Fig. 3.

Fig. 2.

Pieds

6 7 8 9 10 11

...ce des Décorations Pittoresques détaillées dans la Planche quatorze.

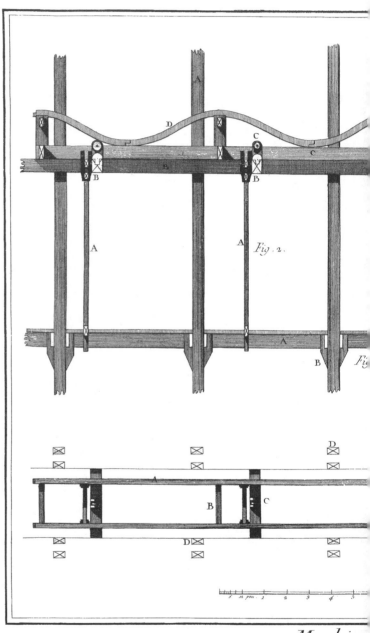

Fig. 2.

Fig.

Machine

Plan et Élévation Géométralle en Coupe du Chemin

무대 기계 장치, 1부

구불구불한 배의 궤도 단면도 및 평면도

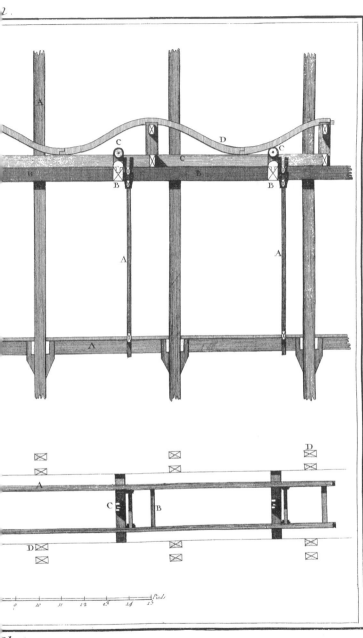

héâtres,

Vaisseau construit dans la Charpente des Fermes.

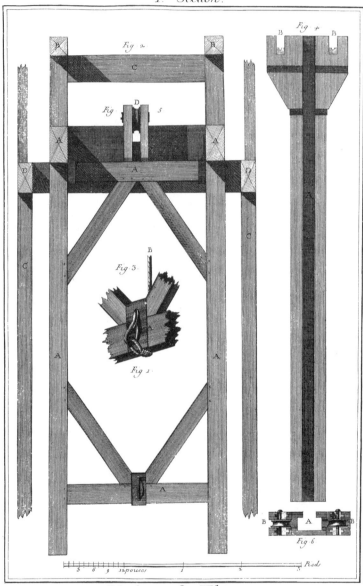

Machines de Théatres.

Elevation Géométralle des Batis servant d'âme pour monter les Chemins ceintrés avec leurs Equipages.

무대 기계 장치, 1부

구불구불한 궤도를 받치는 틀

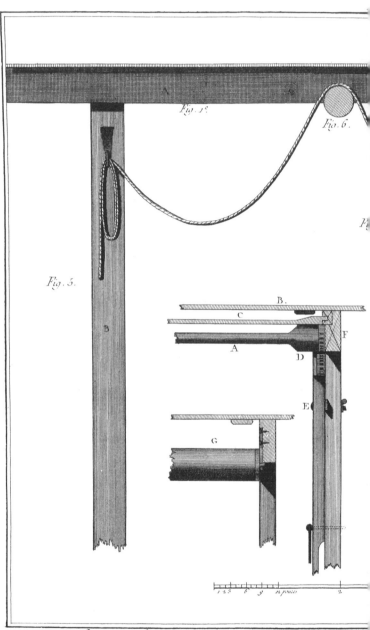

Fig. 1.ᵉ

Fig. 6.

Fig. 5.

무대 기계 장치, 1부

손잡이를 돌려 트랩을 여는 장치 단면도, 입면도 및 상세도

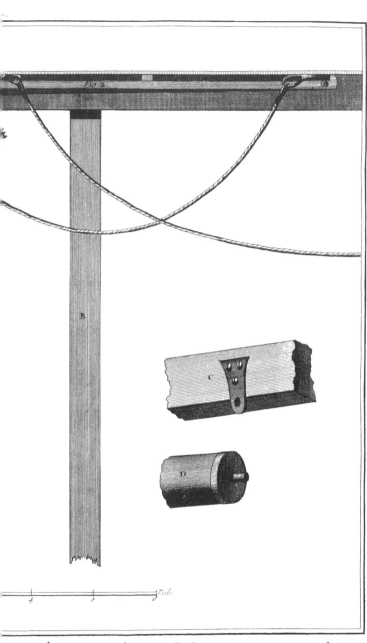

Fig. 2.

Levée des Trapes avec la Manivelle des Leviers et l'Engrainages des
...ux sur lesquels passent les Trapes pour les ouvrir au besoin.

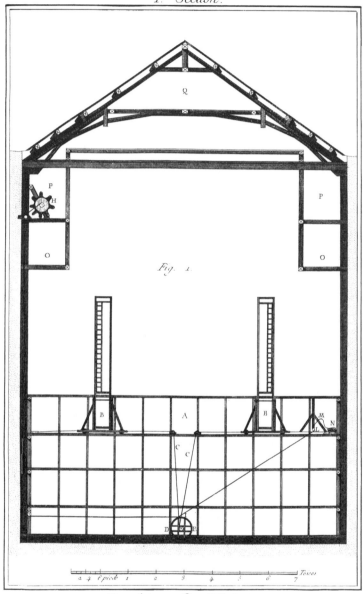

Fig. 1.

Machines de Théatres,

Coupe sur toute la hauteur et la largeur du Théatre avec le Développement pour le changement des faux Chassis.

무대 기계 장치, 1부

보조 틀 전환 장치 및 무대 전체 횡단면도

Fig 1ᵉ

Machines de Théâtre, Élévation dans sa hauteur et largeur
et la Maniere de faire descendre les Chassis pour rendre le Théâtre libre

무대 기계 장치, 1부

무대 전체 횡단면도, 틀을 무대 아래로 완전히 끌어 내리는 방법

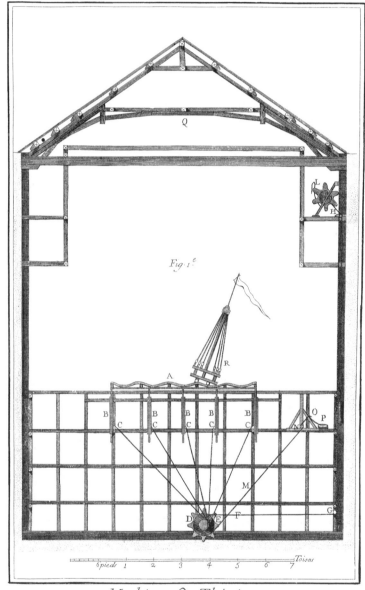

Machines de Théatres,

Coupe de la hauteur et de la largeur du Théatre avec le Mouvement d'un chemin ceintré de Vaisseau

무대 기계 장치, 1부

구불구불한 배의 궤도를 움직이는 장치 및 무대 전체 횡단면도

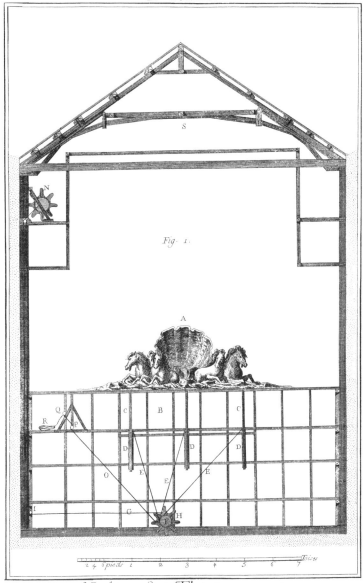

Fig. 1.

Machines de Théatres,

Machine de Neptune, sortant de dessous équipée sur des Omes des Cassettes montées dans le 3e dessous.

무대 기계 장치, 1부

무대 하부에서 바다의 신 넵투누스가 솟아 나오게 하는 장치

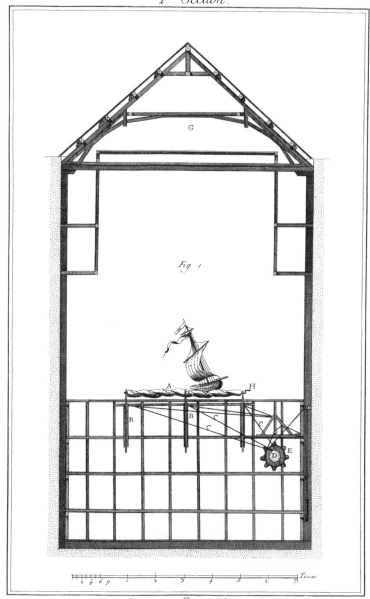

Machines de Théatres.

Coupe sur toute la hauteur et la largeur avec les Rues de Mer équipées.

무대 기계 장치, 1부

바다의 물결을 장치한 무대 전체 횡단면도

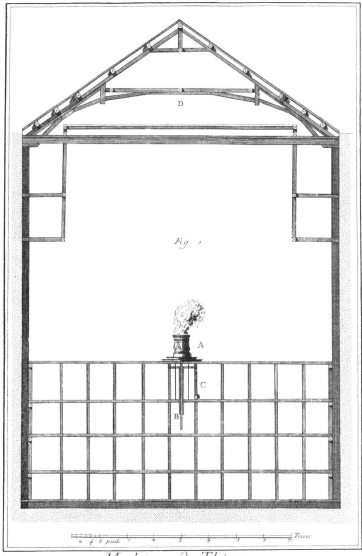

Machines de Théatres,
Coupe sur la hauteur et la largeur du Théatre avec le Service des Autels.

무대 기계 장치, 1부

의식을 거행하는 제단 및 무대 전체 횡단면도

Machines de Théatres.

Construction des Trapes et Trapillons fermants le Plancher du Théatre et construction des contrepoids.

무대 기계 장치, 1부

무대 바닥의 트랩 및 평형추의 구조

Machines

Planchers des Corridors sur lesquels sont

무대 기계 장치, 1부

평형추를 조종하는 윈치 아래의 작업 통로(상부 갤러리) 바닥

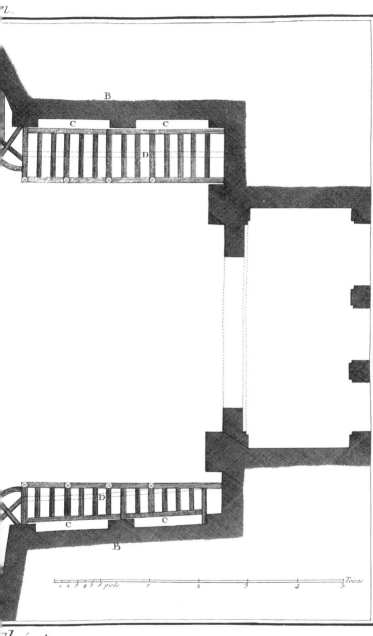

héatres,
Treuils pour la manœuvre des Contre poids.

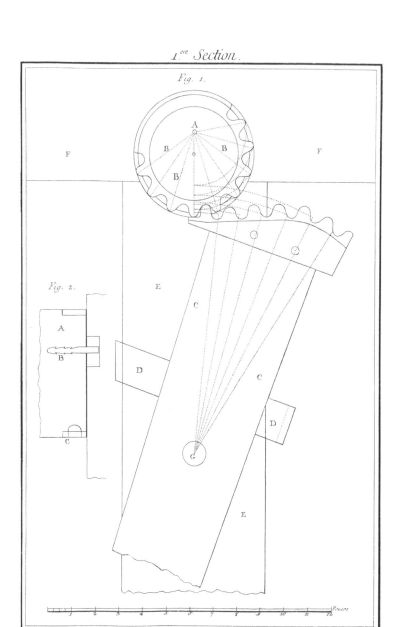

Fig. 1.

Fig. 2.

Machines de Théatres,
Epure et Division Géométralle de l'engrainage du Levier et du Rouleau
servant aux échappements des Trapes et fuisant le Développements de la Pl. 18.

무대 기계 장치, 1부

2472/2473의 트랩 개폐 장치 설계도

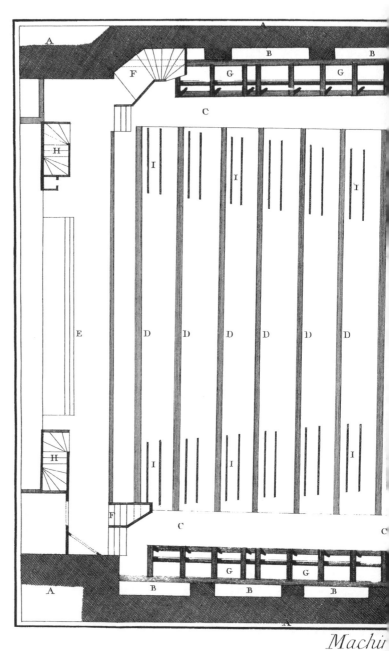

Machir

Plan détaillé du second Corridor du Ceintre, avec les Treuils pour le...

무대 기계 장치, 2부

평형추 윈치 및 다양한 기계 조작을 위한 연결 다리가 설치된 무대 상부의 2층 통로 상세 평면도

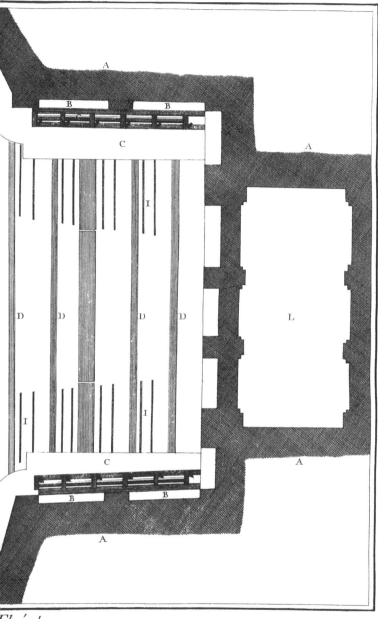

Théâtres,
et les Ponts de communication pour les différens Services des Machines.

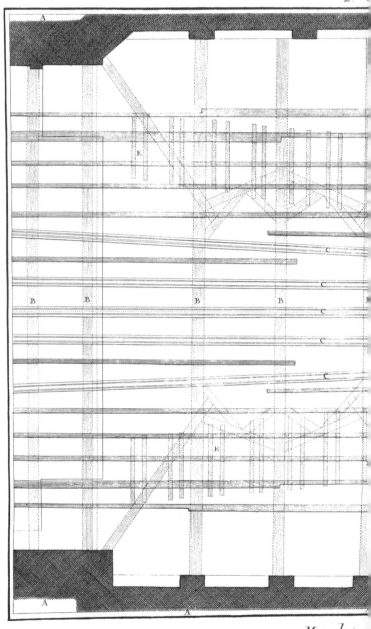

Machin

Plan et Construction du Plancher et de

무대 기계 장치, 2부

보 위에 설치된 무대 천장 공간의 바닥과 골조 평면도 및 시공도

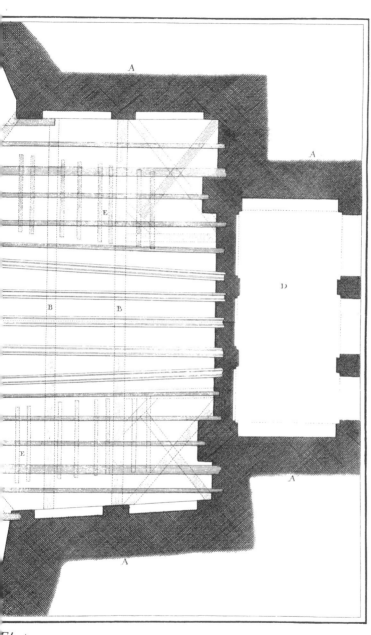

Théatres,
e du grand Ceintre posée sur les entrées.

Machin

Plans de tous les Tambours simples et dégrade

무대 기계 장치, 2부

무대 천장의 기계 장치에 쓰이는 다양한 드럼 및 윈치의 평면도

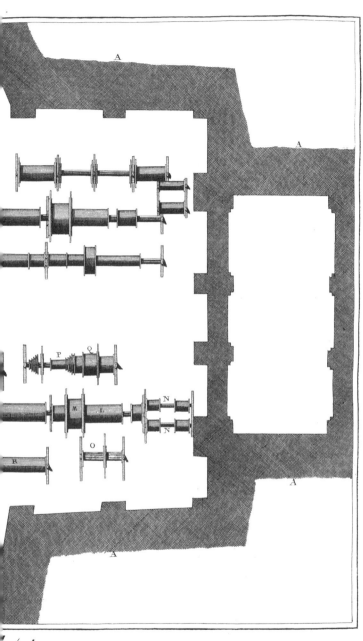

...héatres,

...ls emploies au Service des Machines du Ceintre.

Machine

Élévation en Coupe sur la largeur du Théatre, avec les Corridors, les Treuils, les Con

무대 기계 장치, 2부

통로, 평형추 윈치, 통로 간 연결 다리를 보여주는 무대 횡단면도

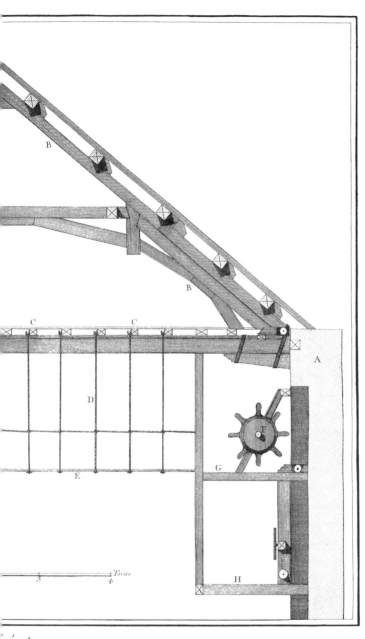

B

B

B

C C

D

E

A

F

G

H

Toises

5 4

éatres ,

ts de communication d'un Corridor à l'autre soutenus par des Étriers de cordages acrochés sur des solives.

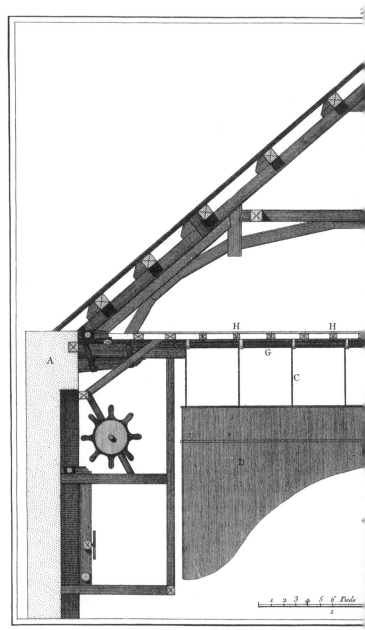

Machin

Élévation sur la largeur du Théatre avec les Treuils pour le Service des Chang

무대 기계 장치, 2부

무대전환 및 하늘막용 윈치를 보여주는 무대 횡단면도, 하늘막 또는 작화 머리막을
매다는 줄이 통과하는 겹도르래가 설치된 도리 상세도

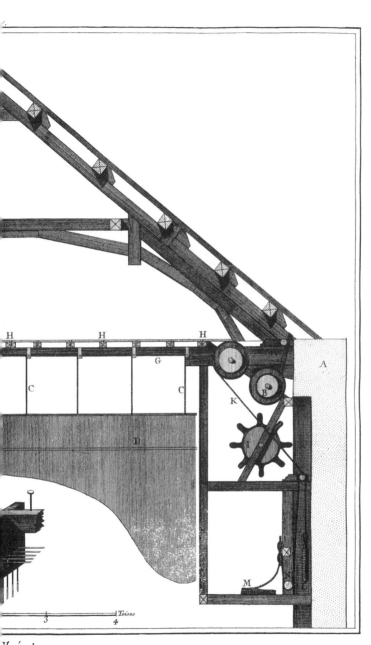

H H H

G

C C

K

B

A

I

D

M

Toises

3 4

héatres,

iels, et Développement de la Moufle dans laquelle passent les Fils portant les plafonds.

Machin

Élévation en Coupe sur la largeur du Théâtre; Service du grand Chassi pour

무대 기계 장치, 2부

무대장치 및 하늘막을 비추는 조명을 놓는 틀을 보여주는 무대 횡단면도,
조명 틀의 밧줄을 거는 갈고리 상세도

2496

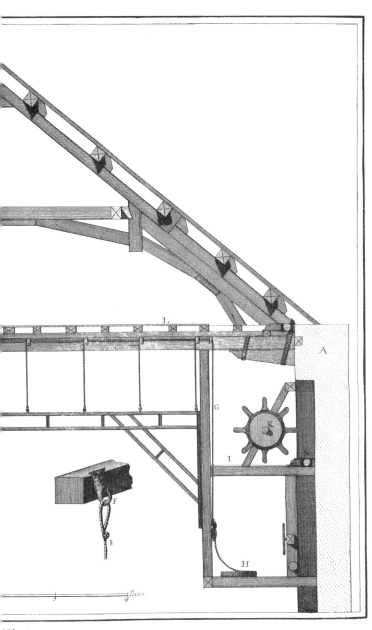

Théatres,

…iels et les Décorations, et Développement du Crochet pour les faux Cordages.

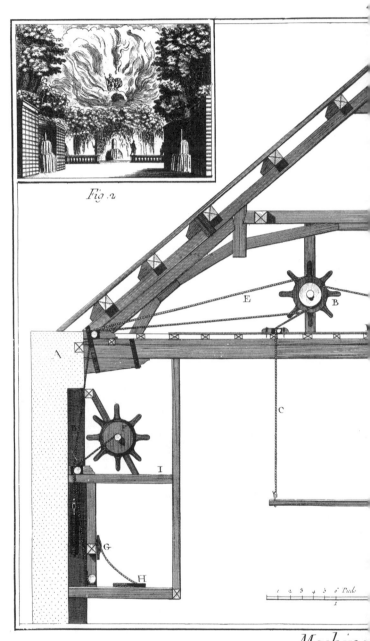

Fig. 2

Machine

Élévation en Coupe avec le service des Treuils pour la descente d'une Machine d'apl

무대 기계 장치, 2부

수직 하강 장치용 원치를 보여주는 무대 단면도, 정원 위로 화염의
후광에 휩싸여 등장하는 유노 및 잔디밭의 불타는 벤치 스케치

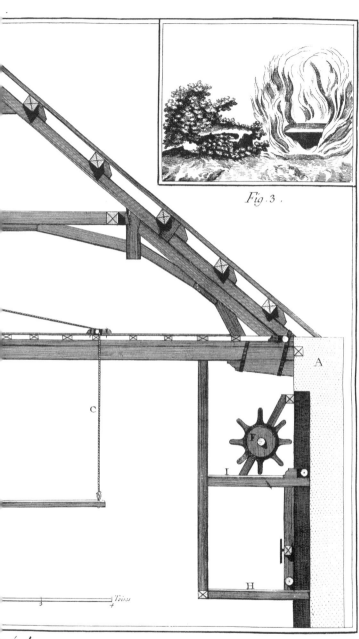

Fig. 3.

éâtres,
esquisses de Décorations d'un Jardin avec une gloire de feu et banc de gazon de feu.

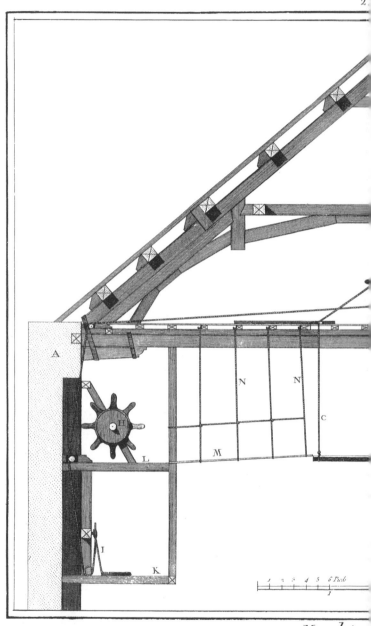

Machine

Coupe en Élévation sur la largeur du Théatre, avec les Corridors, les Tr

무대 기계 장치, 2부

통로, 평형추 원치, 연결 다리, 도리에 매단 밧줄을 보여주는 무대 횡단면도

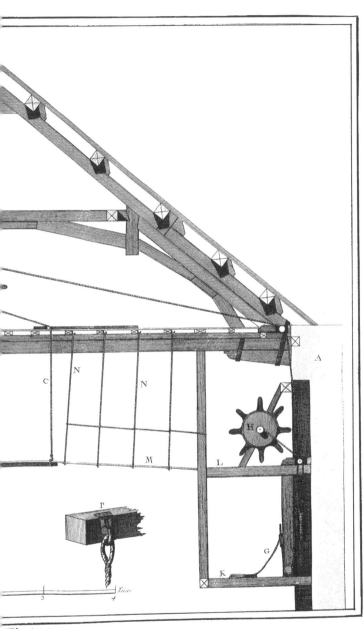

C N N M

P

H L A G K

5 4 Toises

Théatres,

epoids, les Ponts de communication, et les Etriers de Cordages attachés sur les Solives.

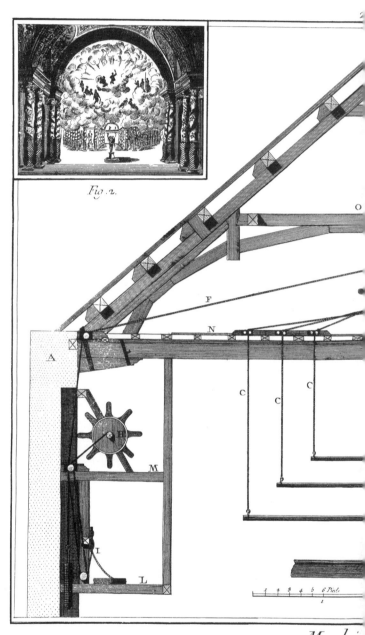

Fig. 1.

Machine

Élévation en Coupe de la Charpente et des Corridors avec le Développement
grande Gloire pour la descente des

무대 기계 장치, 2부

지붕 골조와 통로 및 후광을 단계적으로 표현하기 위한 세 개의 장치를 보여주는 무대 단면도,
거대한 후광이 비치는 큐피드의 궁전 및 불타는 용 스케치

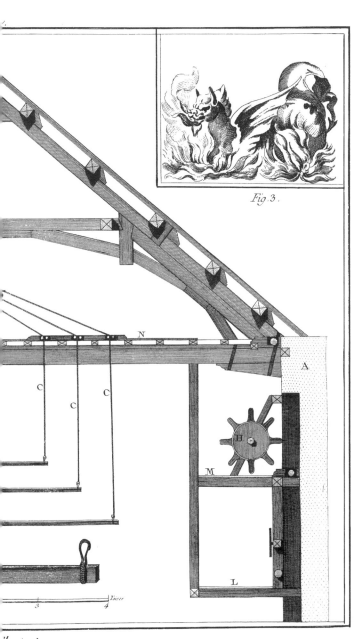

Fig. 3.

héatres,
le Gloire, et idées ou esquisses de Décorations du Palais de l'Amour et de la
ion enflammé portant des Héros.

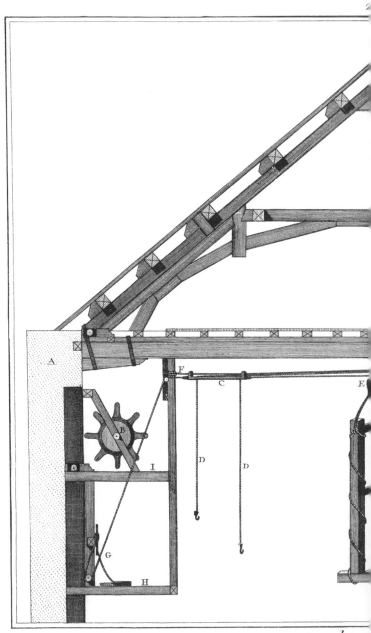

Machine

Elevation en Coupe de la Charpente du Comble et des Corridors, avec le Service

무대 기계 장치, 2부

지붕 골조 및 통로 단면도, 배우를 무대 측면에서 반대쪽 측면으로 내려보내는 장치 상세도

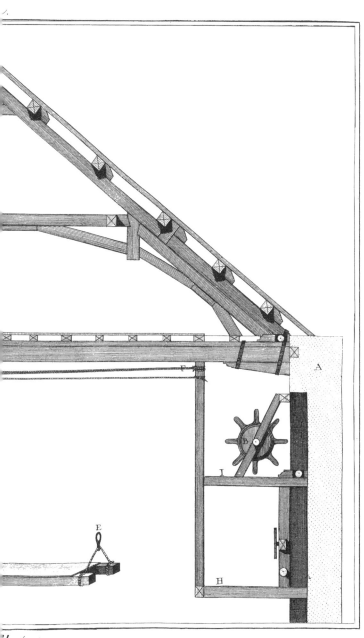

héatres.
at de la Machine pour descendre un Acteur d'un côté du Théatre à l'autre côté.

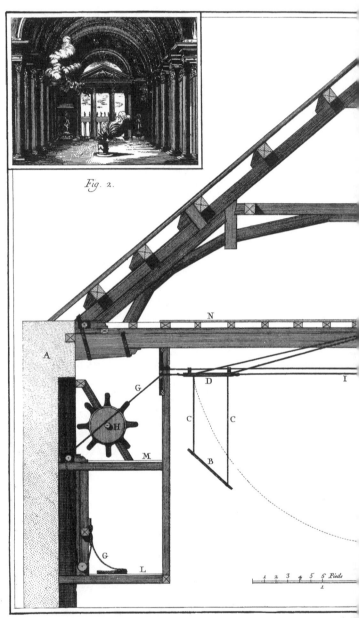

Fig. 2.

N

A.

G

D

I

C

C

H

M

B

G

L

1 2 3 4 5 6 *Pieds*
1

Machi

Elévation en Coupe de la Charpente du Comble avec le Service de la Machine p

vol de Mercure et le Service

무대 기계 장치, 2부

내려갔다 올라오는 무대 횡단 장치가 설치된 지붕 골조 단면도, 신전 내부를 날아다니는
메르쿠리우스 스케치, 천둥의 굉음을 내는 스태프

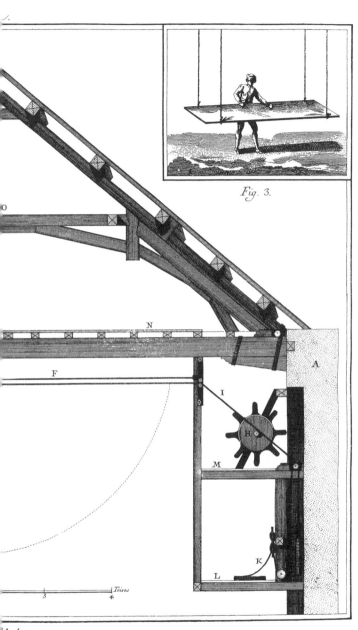

Fig. 3.

N

F

A

I

H

M

K

L

Toises
3 4

héatres,

monter, et idées ou esquisses de Décorations de l'Intérieur d'un Temple avec le
du Tonnerre sur le chassis.

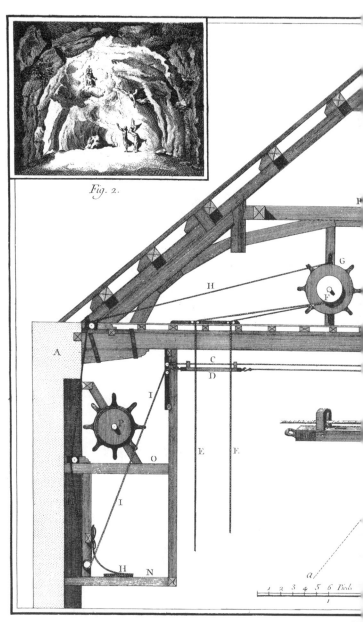

Fig. 2.

Élevation en Coupe de la Charpente du Comble et des Corridors avec le Développement

Machi

무대 기계 장치, 2부

지붕 골조 및 통로 단면도, 무대 횡단 장치 상세도, 지옥의 동굴 및 타오르는 화산 스케치

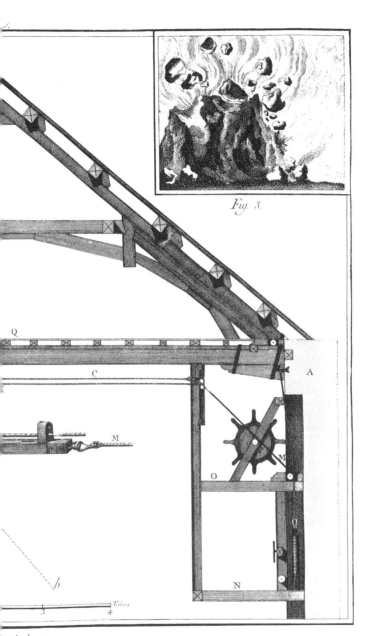

Fig. 3.

Q

C

A

M

M

O

N

b

Toises

3 4

Théatres.

travers, et idées ou esquisses de Décorations d'un Antre infernal et d'un Volcan enflammé.

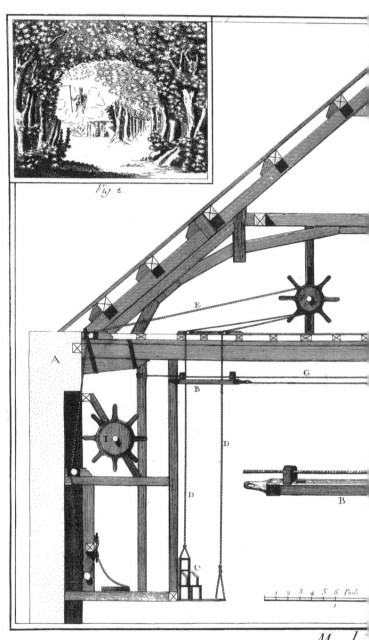

Fig. 2.

Machi

Élévation en Coupe, avec le Service et le Développement de la Machine de
l'enlevement de Renaud, et d'un Banc de

무대 기계 장치, 2부

지붕 골조 단면도, 무대에서 천장으로 올라가는 횡단 장치 상세도,
숲으로 유인당한 르노 및 그 숲 속의 나무둥치와 잔디 스케치

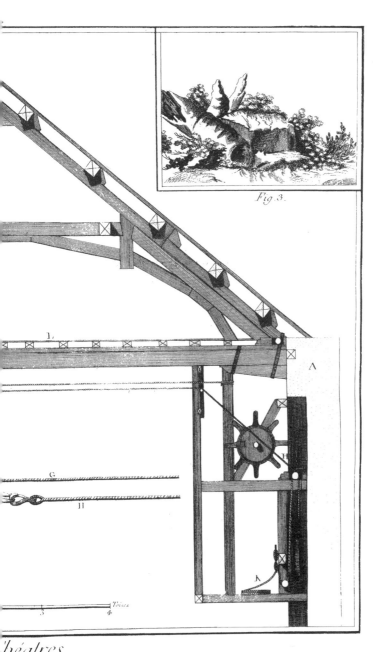

Fig. 3.

L

A

G

H

K

Toises

3 4

du Théâtre en ceintre, et idées ou esquisses de Décorations d'une Forest et de
de gazon servant dans la même Décoration.

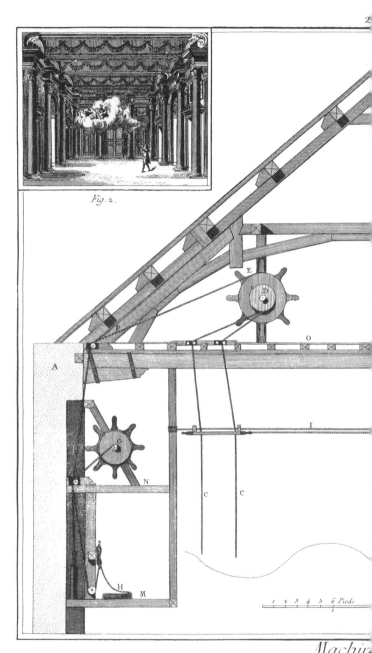

Fig. 2.

Machi

Élévation de la Charpente du Comble pour le Service de la Machine du Chemin Cein
la vue de Jason, et démolition

무대 기계 장치, 2부

구불구불한 궤도를 따라 움직이는 장치가 설치된 지붕 골조 단면도, 아이들을 찔러 죽이는
메데이아와 그것을 보는 이아손 스케치, 번갯불로 묘지가 불에 타 무너지는 장면을 연출하는 스태프들

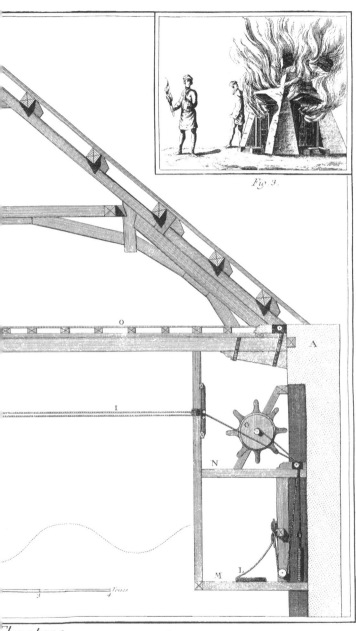

Fig. 3.

Theatres,

esquisses de Décorations d'un Salon dans lequel Médée poignarde ses enfans a flammé avec le Service des éclairs.

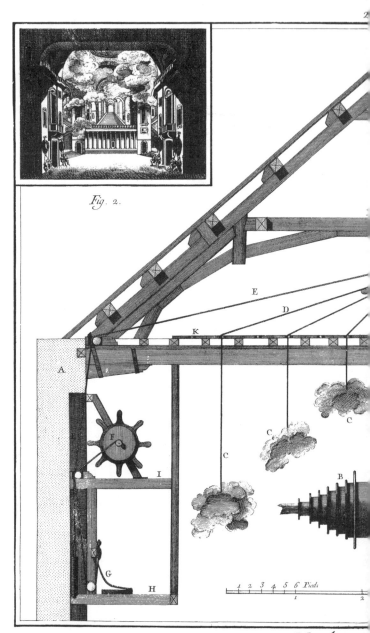

Fig. 2.

Machines

Élévation en Coupe de la Charpente du Comble avec les Corridors et le Développem
d'une riche prison avec des Vapeurs ou Nuages pré

무대 기계 장치, 2부

지붕 골조 및 통로 단면도, 구름을 매다는 장치의 드럼 상세도,
연무가 자욱한 호화 감옥 스케치, 메데이아의 마차 상세도

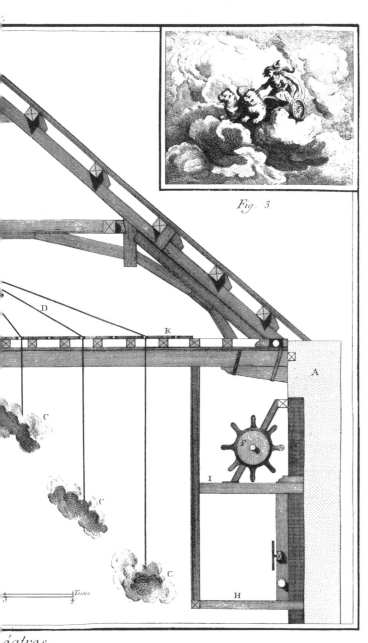

Fig. 3.

D

K

C

C

C

A

F

I

H

Toises

3 4

átres,

ur dégradé pour le Service des Nuées, et idées ou esquisses de Décorations
d'un Dieu, et Détail du Char de Médée

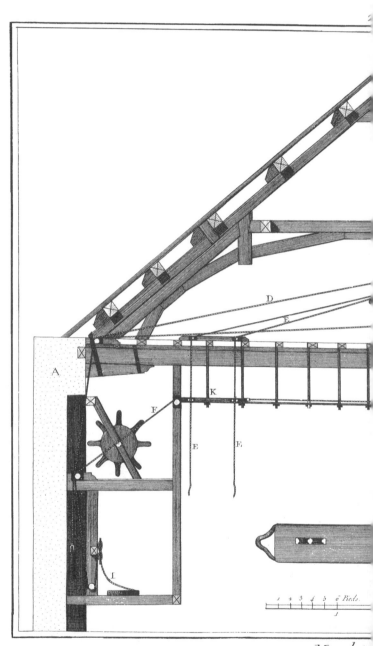

A

D

E

K

F

E

E

I

Machin

Élévation en Coupe de la Charpente du Comble avec les Corridors pour le se

무대 기계 장치, 2부

보 위의 도리에 횡단 궤도를 매단 지붕의 골조 및 통로 단면도

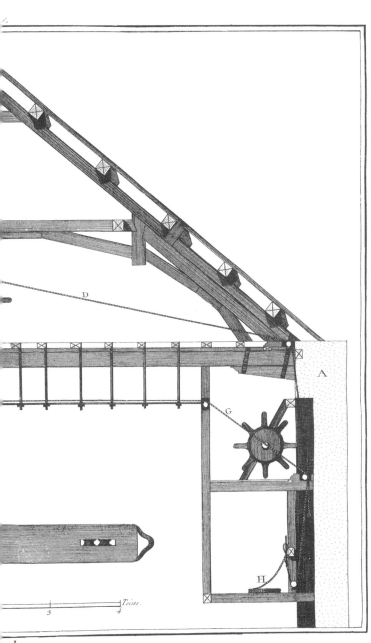

Théatres,

...*min de travers avec des Mantonnets assemblés sur les Solives posées sur l'entrait*.

Machine

Élévation en Coupe de la Charpente du Comble, avec les C

무대 기계 장치, 2부

지붕 골조와 통로 및 커튼을 올리고 내리는 윈치를 보여주는 무대 단면도

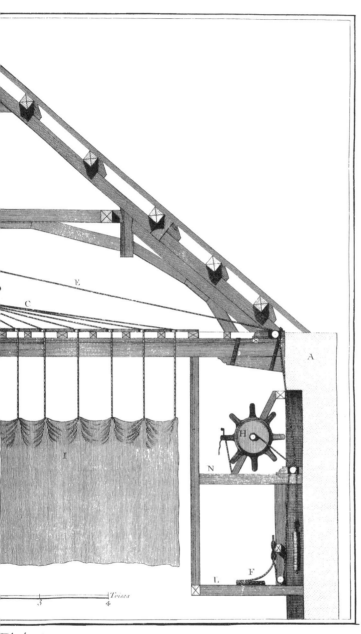

C

E

A

H

N

F

L

I

Toises

3 4

Théatres,

s Treuils pour le Service et la Manœuvre du Rideau .

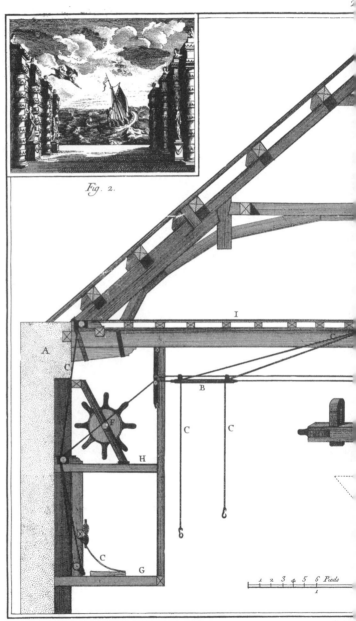

Fig. 2.

Machin

Élévation de la Charpente du Comble avec le Service d'une Machine de tra
d'Architecture rustique, Statues anin

무대 기계 장치, 2부

삼각형을 그리는 무대 횡단 장치가 설치된 지붕 골조 단면도,
투박한 건축양식의 신전과 항구 및 배 스케치

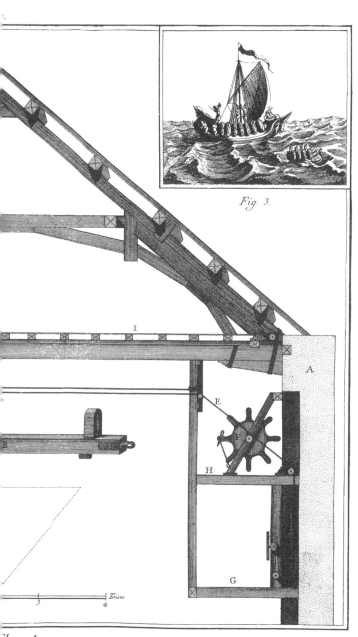

Fig. 3.

I

A

E

F

B

H

G

Toises
3 4

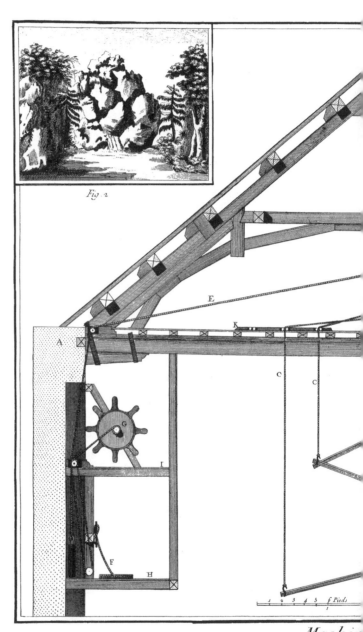

Fig. 2

E

K

A

G

I

C

C

F

H

1 2 3 4 5 6 *Pieds*

Machir

Élévation en Coupe de la Charpente du Comble avec les Corridors et Treuils
esquises de Décorations d'un Desert ou se trouve une Montagne composée de

무대 기계 장치, 2부

지붕 골조와 통로 및 원치 단면도, 산이 무대 위에서 내려오거나 아래에서 솟아나게 하는
장치 상세도, 바위산이 있는 사막 및 바위틈의 샘물 스케치

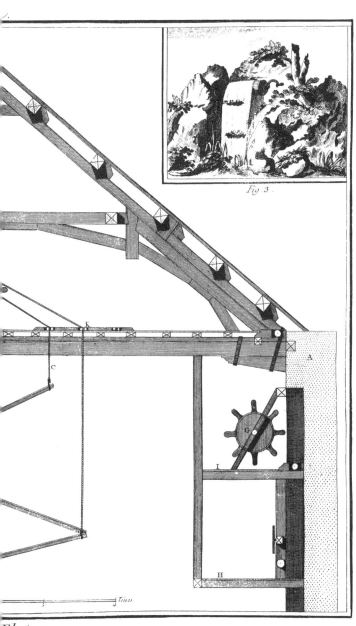

Fig. 3.

Toises

Théatres,

...ent d'une Montagne descendant du Ceintre ou sortant du dessous, et idées ou ...blés par les Géans pour détroner Jupiter, et d'une Fontaine dans les Rochers.

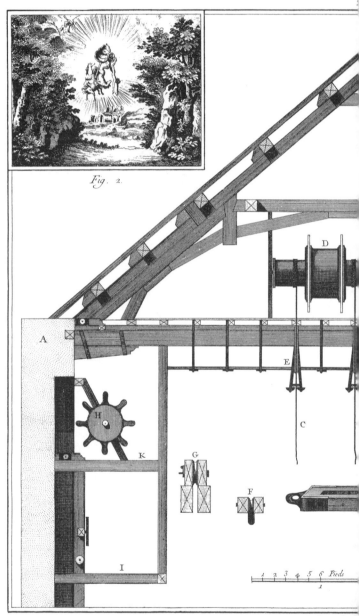

Fig. 2.

Machir

Élévation en Coupe de la Charpente du Comble avec les Corridors et Treuils pour le serv
Décorations d'un Paysage et de la ch

무대 기계 장치, 2부

멀리 있는 무대장치를 전면으로 끌어내는 기계가 설치된 지붕 골조 단면도,
파에톤의 추락 장면 스케치, 천둥소리를 내기 위한 장치와 장치 운반용 수레 상세도

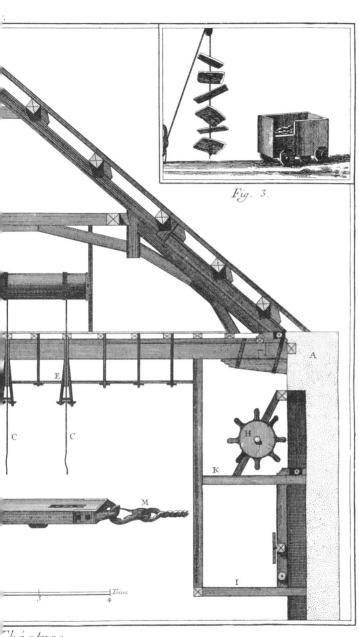

Fig. 3.

héatres

...e descendant du Ceintre ou sortant du dessous, et idées ou esquisses de ?
...et Détails des éclats et du chariot du Tonnerre.

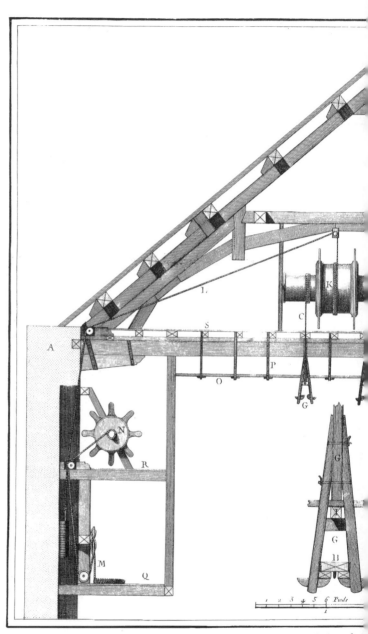

Machi...

Élévation en Coupe de la Charpente en travers des Fermes et Corridors avec le D...

무대 기계 장치, 2부

지붕 골조 및 통로 단면도, 멀리 있는 무대장치를 전면으로 끌어내는 기계 상세도

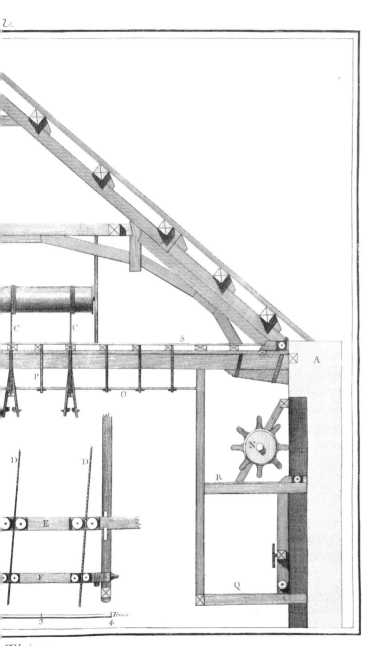

Théatres

ime Machine de face pour faire avancer les Décorations du lointain jusqu'à l'avant Scene.

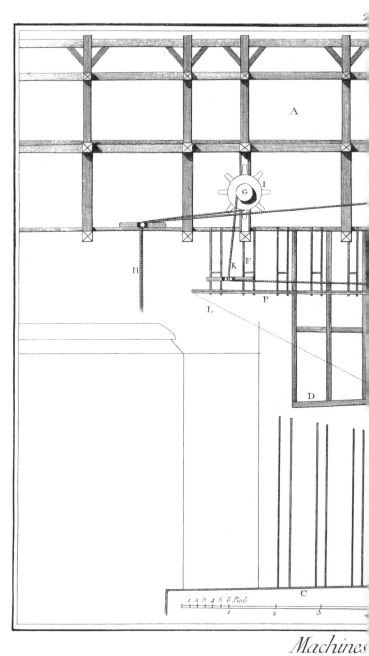

Machines

Elevation en Coupe sur la longueur de la Charpente du Comble et des Chemins

무대 기계 장치, 2부

멀리 있는 무대장치를 전면으로 끌어내는 윈치와 궤도 및 작업 통로가 설치된
지붕 골조의 종단면도, 무대 틀 입면도

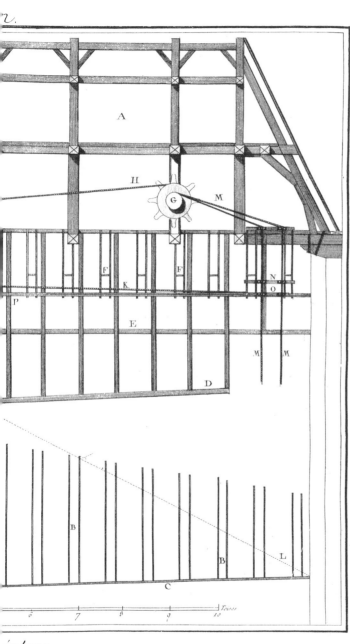

éatres,

s Corridors et Treuils pour le service des Machines, et Élévation des Chassis du Théâtre.

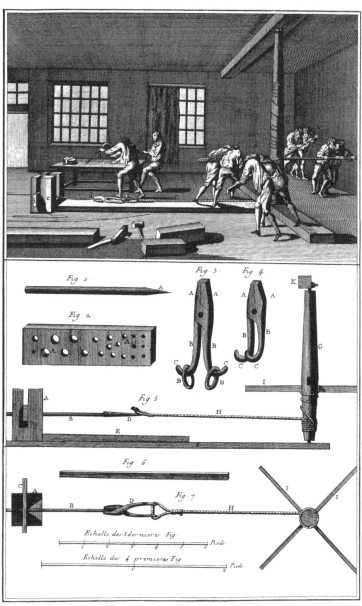

Tireur d'Or, Argue.

금 인발 및 금사 제조

금괴 인발 작업, 인발대

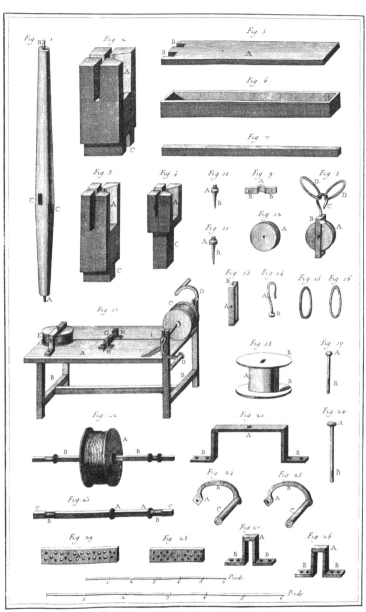

Fileur d'Or, Détails de l'Arque et Moulins à tirer la Gavette.

금 인발 및 금사 제조

인발대 상세도, 신선기(伸線機)

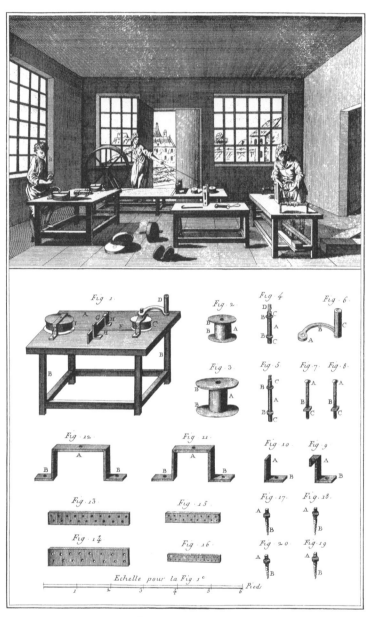

Tireur ∂'Or, *Moulins à tirer la Gavette*

금 인발 및 금사 제조

선재 가공 작업, 신선기

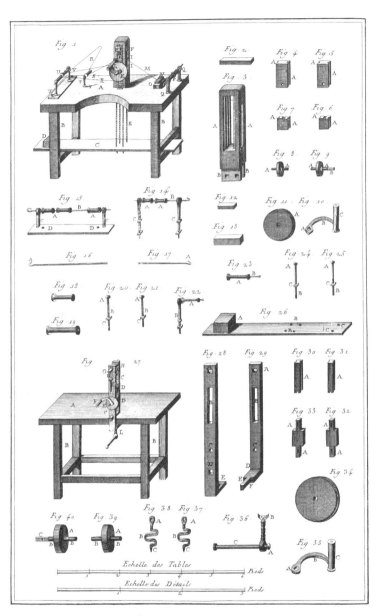

Tireur d'Or, Moulins à applatir la Gavette.

금 인발 및 금사 제조

압연기

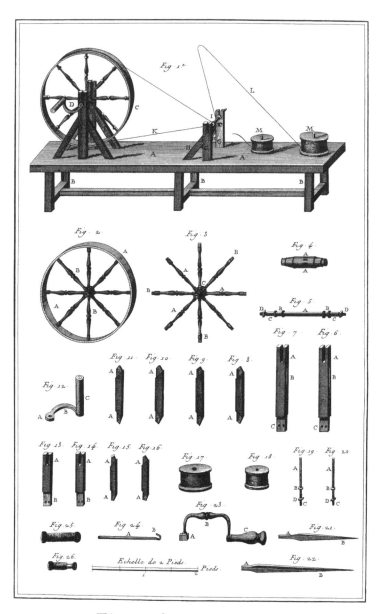

Tireur d'Or, Rouet à devider la Gavette.

금 인발 및 금사 제조

권선기

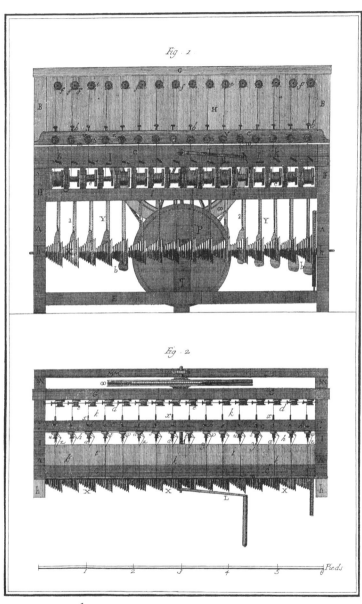

Fig. 1

Fig. 2

Fileur d'Or, Rouet à seize Bobines.

금 인발 및 금사 제조

16개의 보빈이 달린 금사 제조기 전면 입면도 및 상면도

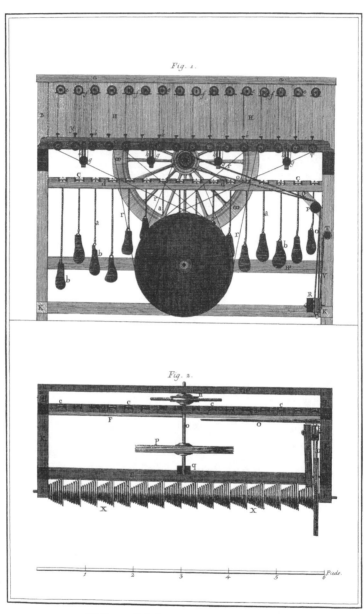

Fig. 1.

Fig. 2.

Fileur ∂'Or, *Rouet à seize Bobines.*

금 인발 및 금사 제조

16개의 보빈이 달린 금사 제조기 종단면도 및 하면도

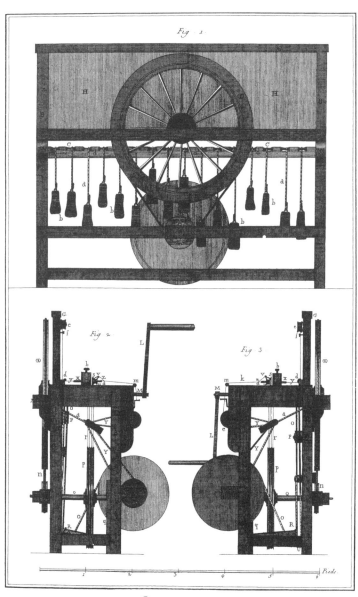

Fileur ∂ Or, Rouet à Seize Bobines.

금 인발 및 금사 제조
16개의 보빈이 달린 금사 제조기 후면 및 측면 입면도

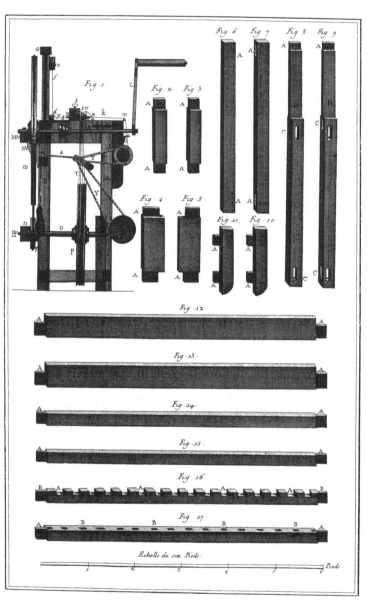

Fileur d'Or, Détails du Rouet à seize Bobines.

금 인발 및 금사 제조

16개의 보빈이 달린 금사 제조기 횡단면도 및 상세도

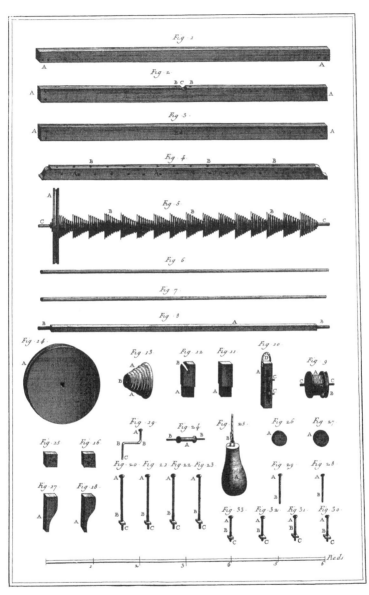

Fileur d'Or, *Détails du Rouet à seize Bobines*

금 인발 및 금사 제조

16개의 보빈이 달린 금사 제조기 상세도

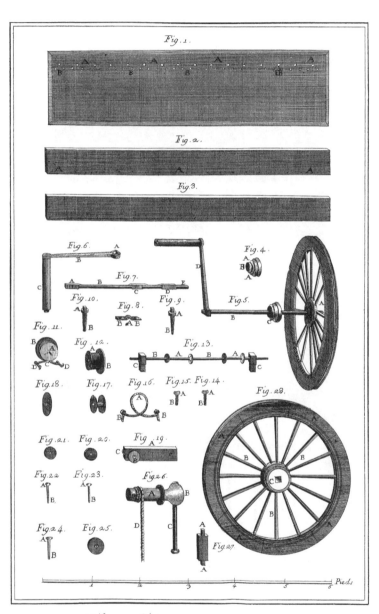

Fileur d'Or, *Détails du Rouet à seize Bobines.*

금 인발 및 금사 제조

16개의 보빈이 달린 금사 제조기 상세도

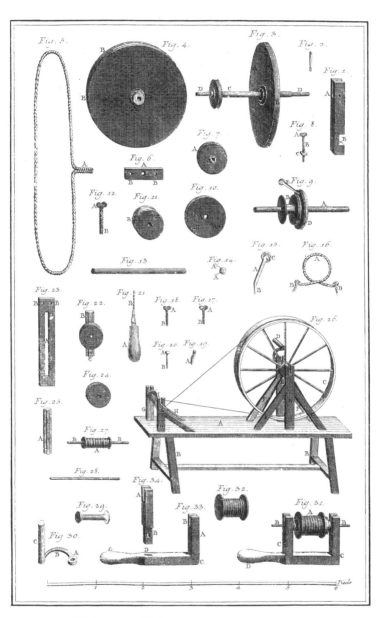

Fileur d'Or, *Détails du Rouet à seize Bobines*

금 인발 및 금사 제조

16개의 보빈이 달린 금사 제조기 상세도 및 기타 장비

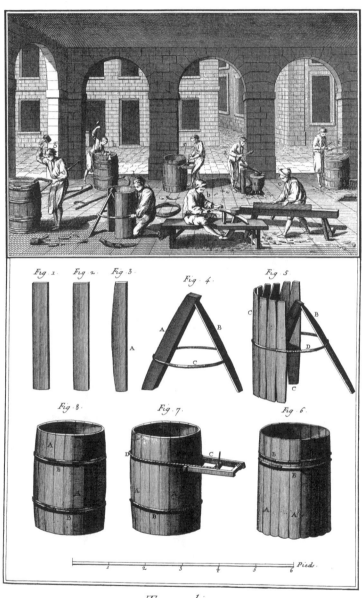

Tonnelier.

통 제작

작업장, 통 제작법

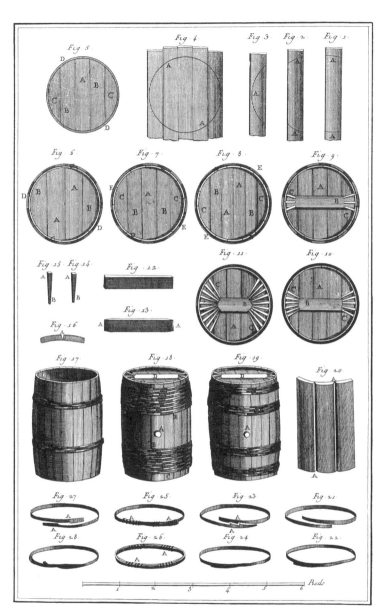

Tonnelier.

통 제작

통 제작법 및 상세도

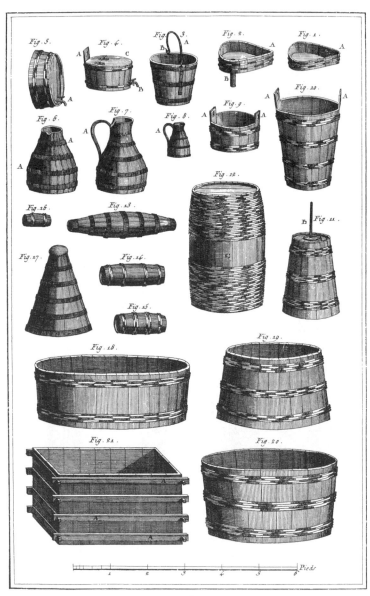

Tonnelier.

통 제작

다양한 통



2544

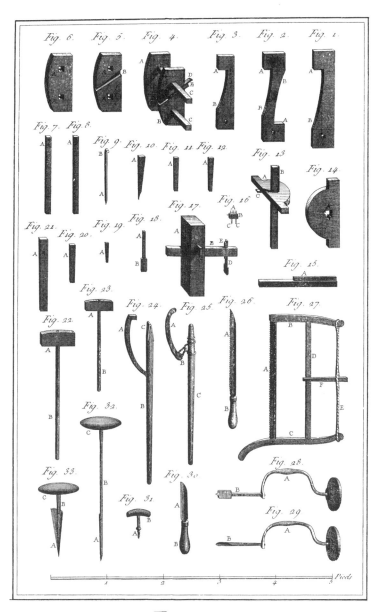

Tonnelier.

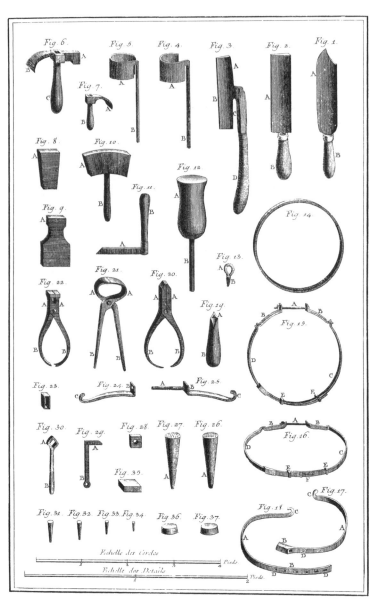

Tonnelier.

통 제작

도구

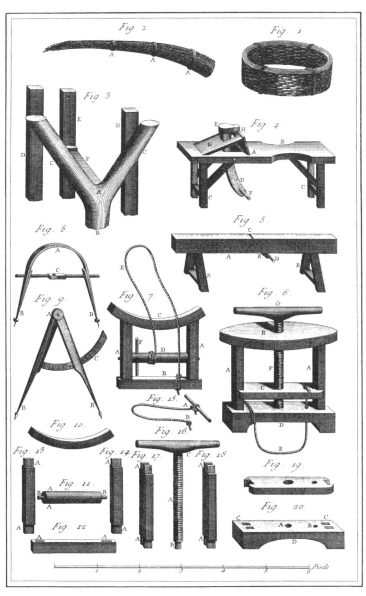

Tonnelier.

통 제작

도구 및 장비

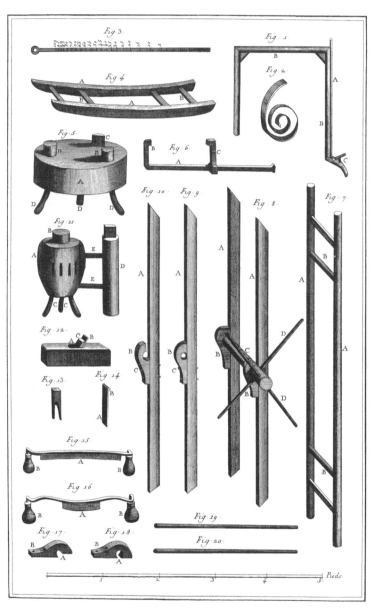

Tonnelier.

통 제작

도구 및 장비

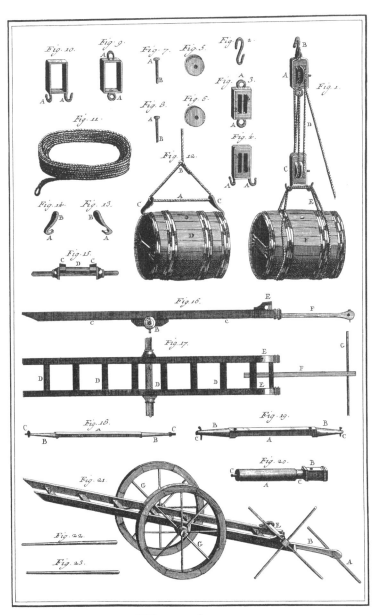

Tonnelier.

통 제작

통 운반 장비

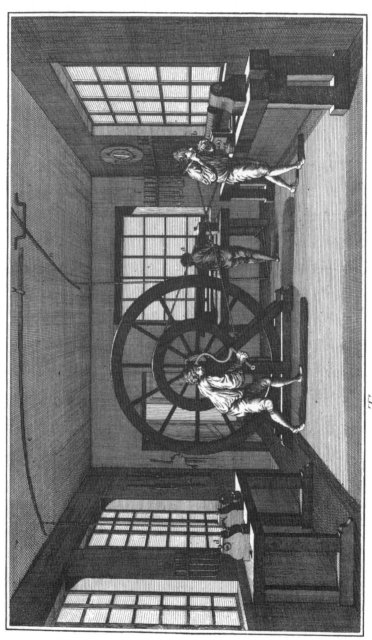

Tourneur , Atelier

선반 세공

세 종류의 선반이 있는 작업장

2550

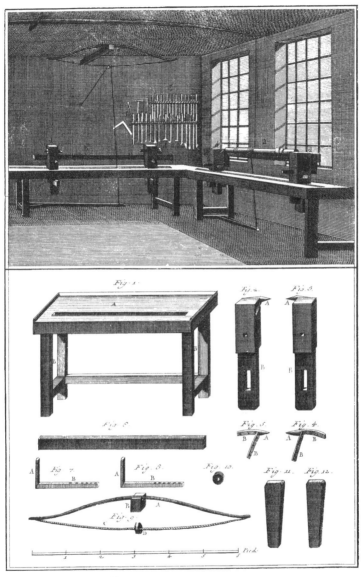

Tourneur, Tour en Bois

선반 세공

목공 선반

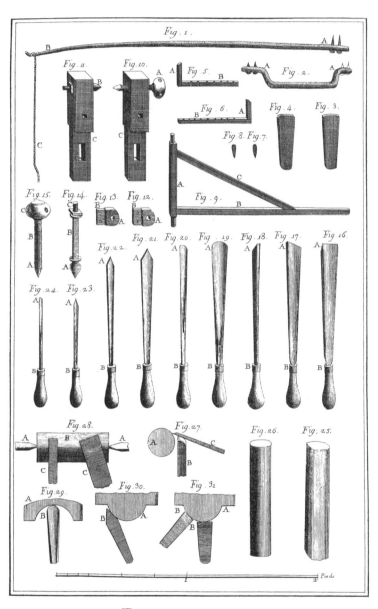

Tourneur, Tour en Bois.

선반 세공

목공 선반 상세도, 끌 및 세공법

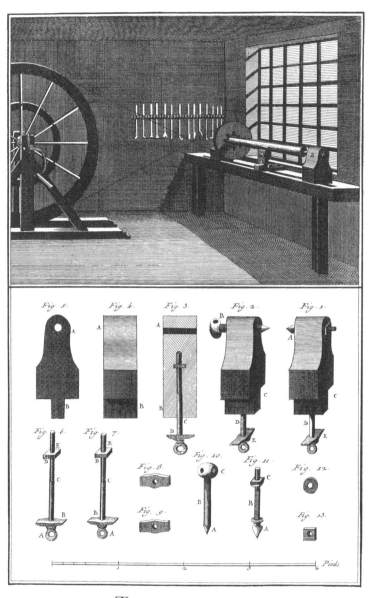

Tourneur, Tour en Fer.

선반 세공

철공 선반

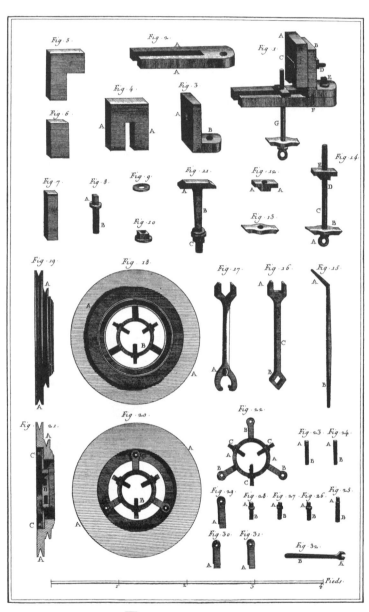

Tourneur, Tour en Fer.

선반 세공

철공 선반 상세도

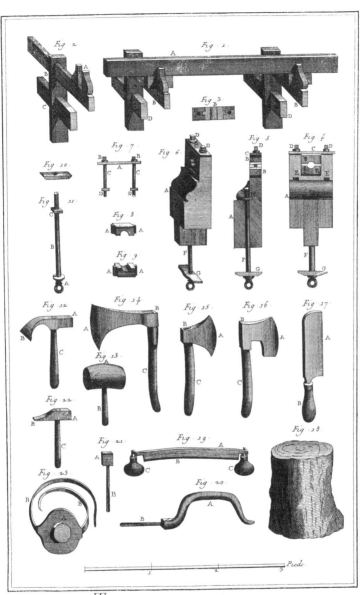

Tourneur, Tour en Bois et en Fer.

선반 세공

목공 및 철공 선반, 관련 도구

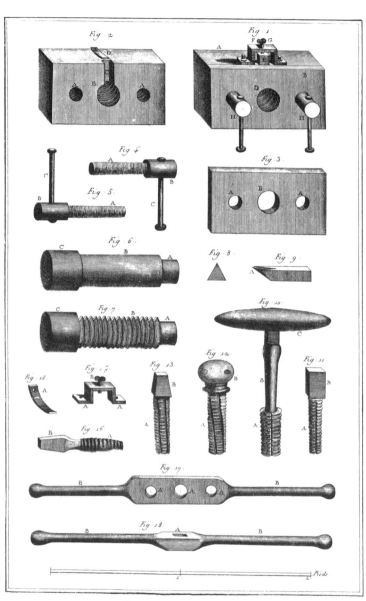

Tourneur, Filieres et Tarots.

선반 세공

나사 다이스와 탭

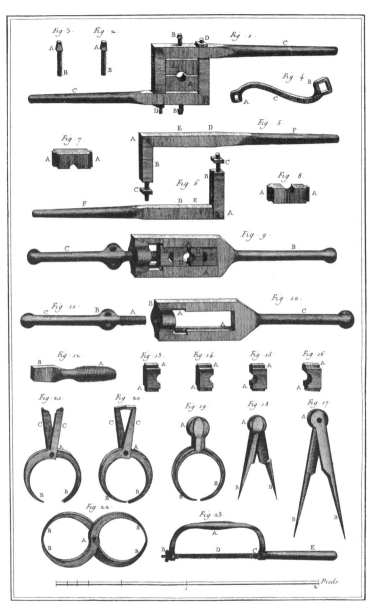

Tourneur, *Filieres, Tarots et Compas.*

선반 세공

나사 다이스와 탭 및 캘리퍼스

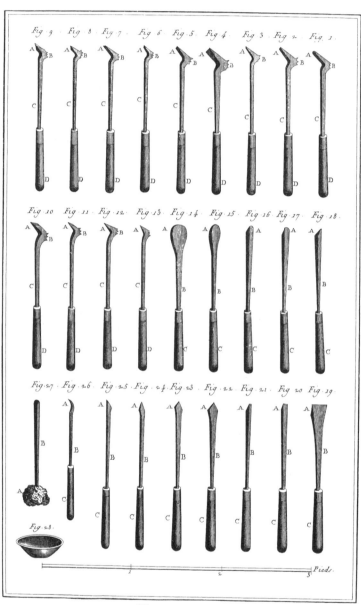

Tourneur, outils.

선반 세공

공구

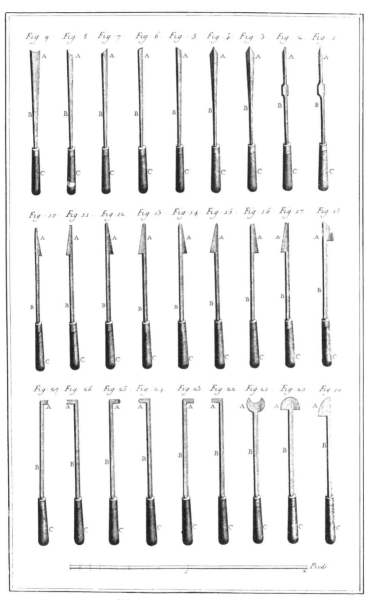

Tourneur, Outils.

선반 세공

공구

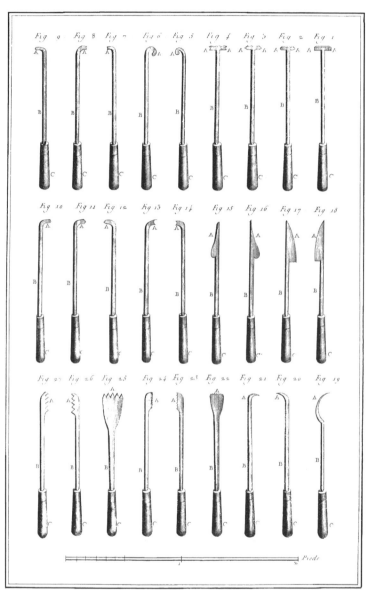

Tourneur, Outils.

선반 세공

공구

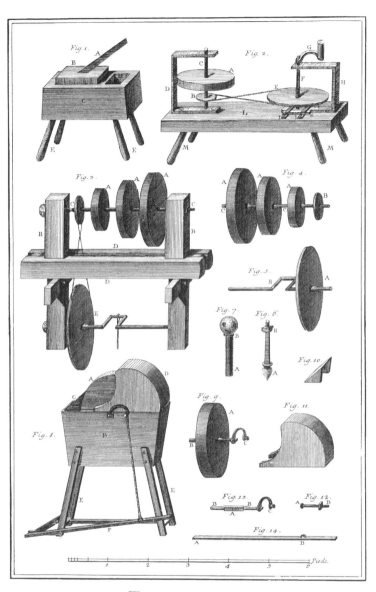

Fig. 1.
Fig. 2.
Fig. 3.
Fig. 4.
Fig. 5.
Fig. 7.
Fig. 6.
Fig. 10.
Fig. 8.
Fig. 9.
Fig. 11.
Fig. 13.
Fig. 12.
Fig. 14.

Pieds.

Tourneur, Meules.

선반 세공

회전 숫돌

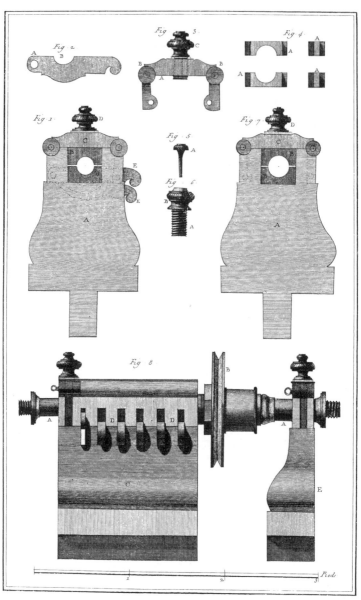

Tourneur, *Tour en l'air.*

선반 세공

정면 선반

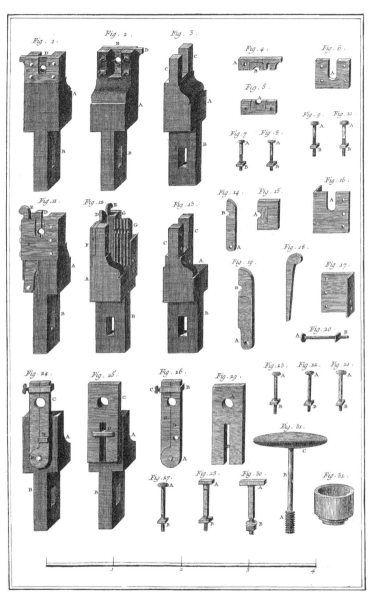

Tourneur, Poupées à Lunettes pour Tours en l'air.

선반 세공

정면 선반의 공작물 고정 장치 및 받침대

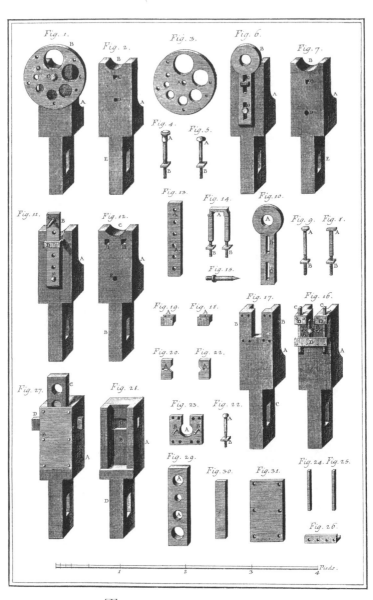

Tourneur, Poupées à Lunettes.

선반 세공

공작물 고정 장치 및 받침대

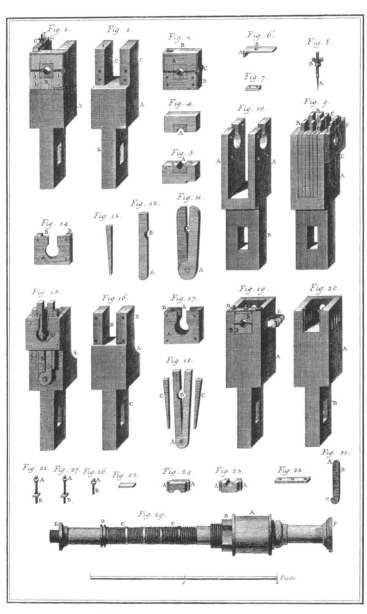

Tourneur, Poupées à Lunettes.

선반 세공

공작물 고정 장치 및 받침대

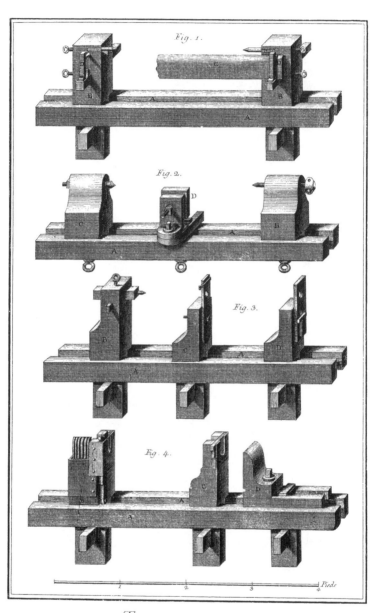

Fig. 1.

Fig. 2.

Fig. 3.

Fig. 4.

Pieds

Tourneur, Tours Montés.

선반 세공

조립이 완료된 선반

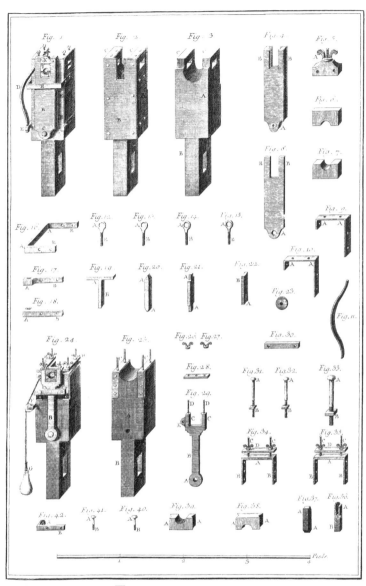

Tourneur, *Poupées à Guillochis*.

선반 세공

기요셰 무늬 세공용 선반(로즈 엔진)의 받침대

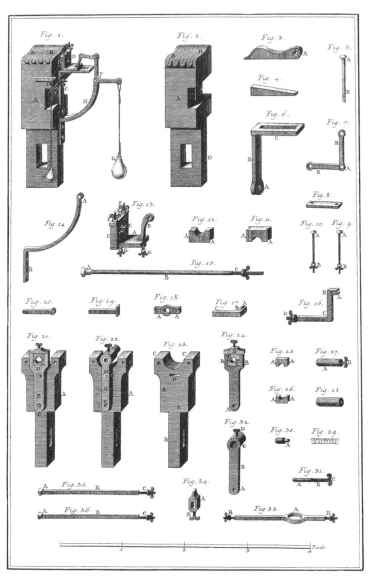

Tourneur, Poupées à Guillochis rempans.

선반 세공

경사 기요셰 무늬 세공용 선반의 받침대

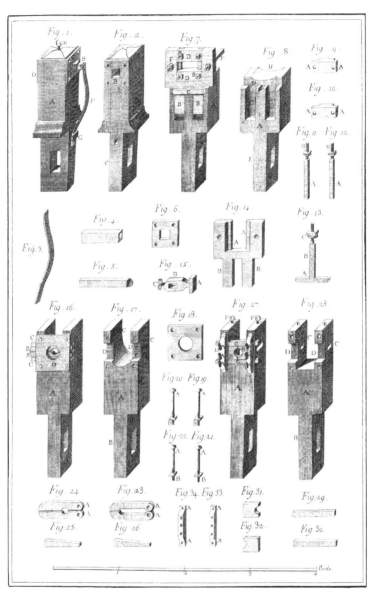

Tourneur, Poupées à Guillochis rempans.

선반 세공

경사 기요셰 무늬 세공용 선반의 받침대

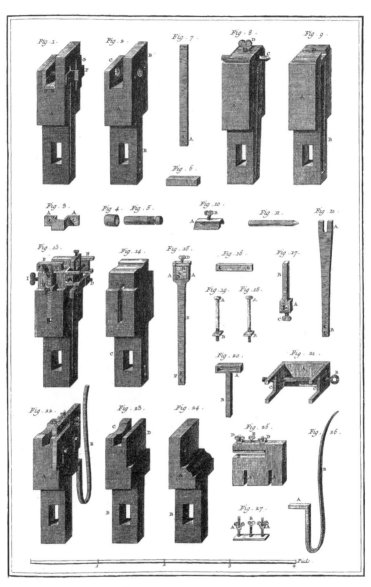

Tourneur, *Poupées a Guillochis rempans.*

선반 세공

경사 기요셰 무늬 세공용 선반의 받침대

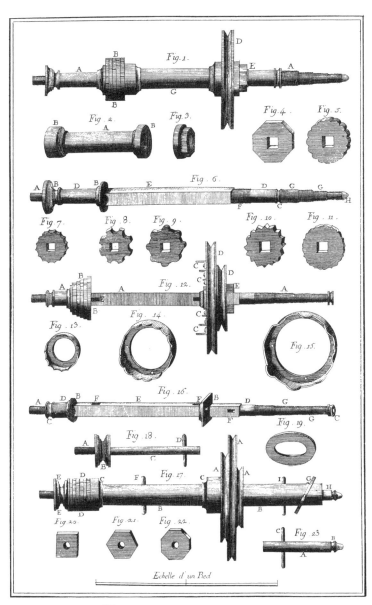

Tourneur, Arbre et dépendances

선반 세공

기요셰 무늬 세공용 선반의 축 및 기타 부품

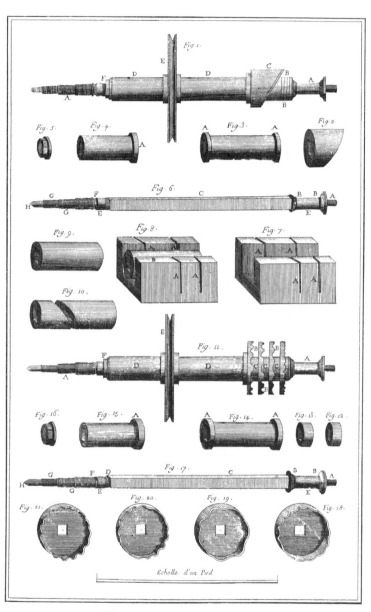

Tourneur, *Arbre et dépendances*

선반 세공

기요셰 무늬 세공용 선반의 축 및 기타 부품

2572

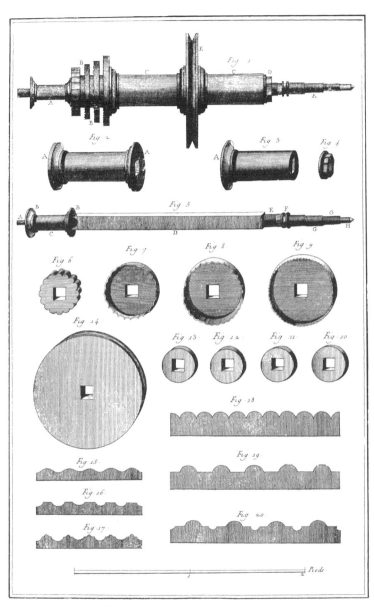

Tourneur, Arbre et dependances

선반 세공

기요셰 무늬 세공용 선반의 축 및 기타 부품

2573

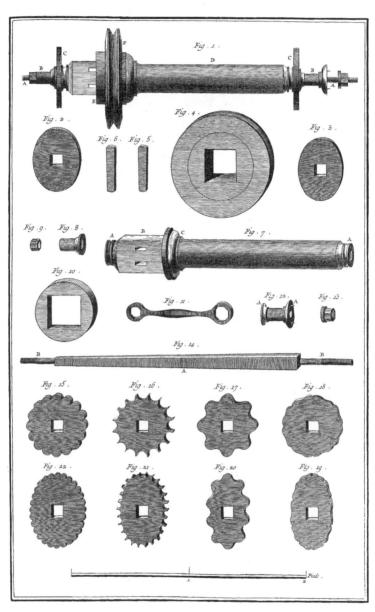

Tourneur, *Arbre et dépendances*.

선반 세공

기요세 무늬 세공용 선반의 축 및 기타 부품

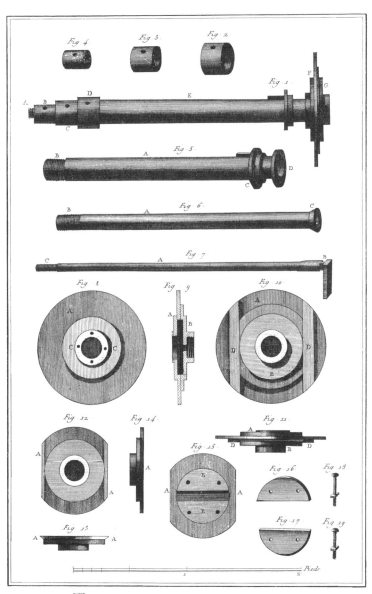

Tourneur, Arbres pour les Tours Ovals

선반 세공

타원형 세공용 선반의 축 및 기타 부품

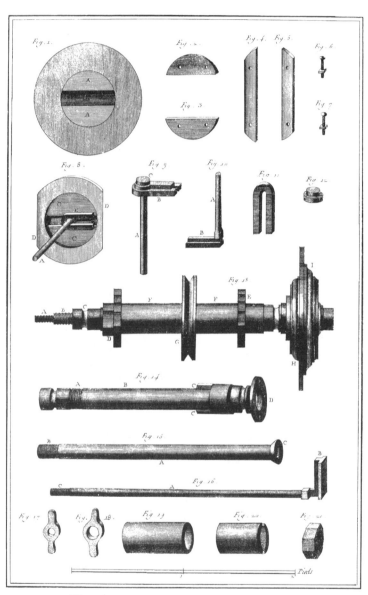

Tourneur, Arbres pour les Tours ovals.

선반 세공

타원형 세공용 선반의 축 및 기타 부품

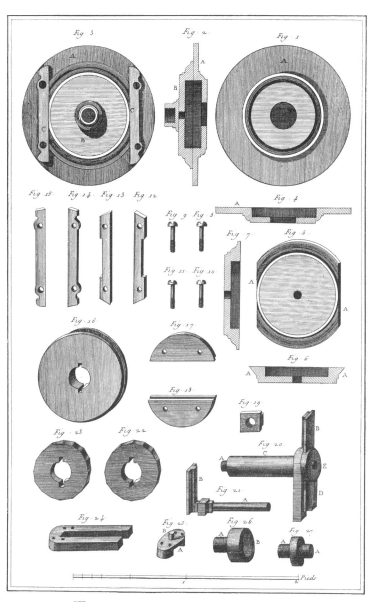

Fig. 3 Fig. 2 Fig. 1

Fig. 15 Fig. 14 Fig. 13 Fig. 12

Fig. 9 Fig. 8 Fig. 4

Fig. 7 Fig. 5

Fig. 11 Fig. 10

Fig. 16 Fig. 17

Fig. 6

Fig. 18

Fig. 19

Fig. 23 Fig. 22 Fig. 20

Fig. 21

Fig. 24 Fig. 25 Fig. 26 Fig. 27

Pieds

Tourneur, Arbres pour les Tours Ovals.

선반 세공

타원형 세공용 선반의 축 및 기타 부품

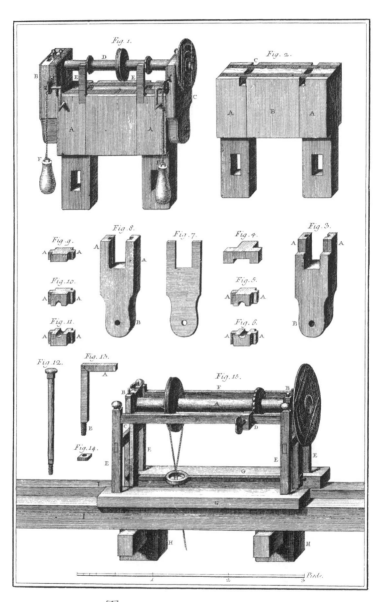

Fig. 1.
Fig. 2.
Fig. 8.
Fig. 9.
Fig. 7.
Fig. 4.
Fig. 3.
Fig. 10.
Fig. 5.
Fig. 11.
Fig. 6.
Fig. 12.
Fig. 13.
Fig. 15.
Fig. 14.

Tourneur, Machines à Ovales.

선반 세공

타원형 세공용 선반

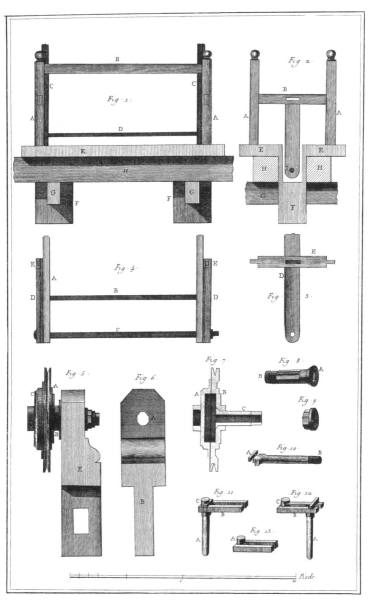

Tourneur, Machine a Ovales figurées

선반 세공

타원형 세공용 선반

2579

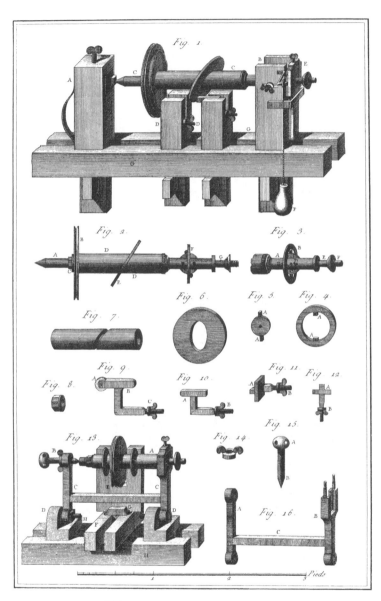

Fig. 1.

Fig. 2.

Fig. 3.

Fig. 6.

Fig. 5.

Fig. 4.

Fig. 7.

Fig. 9.

Fig. 10.

Fig. 11.

Fig. 12.

Fig. 8.

Fig. 13.

Fig. 14.

Fig. 15.

Fig. 16.

Pieds

Tourneur, Machines à Ovales.

선반 세공

타원형 세공용 선반

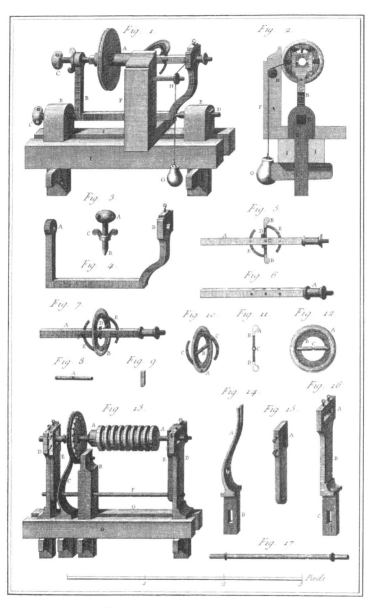

Tourneur, Machines à Ovales

선반 세공

타원형 세공용 선반

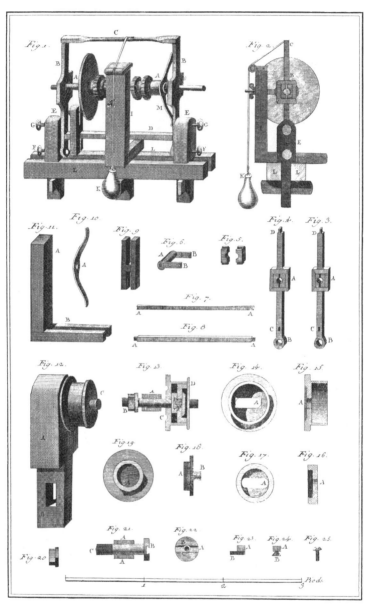

Tourneur, *Tour à Chaßis et Boete Tabarine*

선반 세공

사각 틀이 달린 선반, 드럼형 주축 케이스

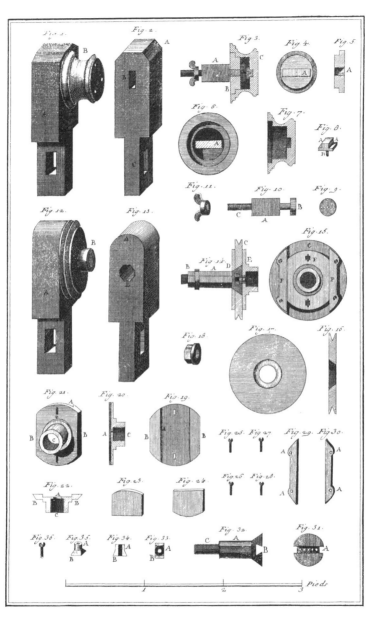

Tourneur, Boetes Tabarines

선반 세공

드럼형 주축 케이스

2583

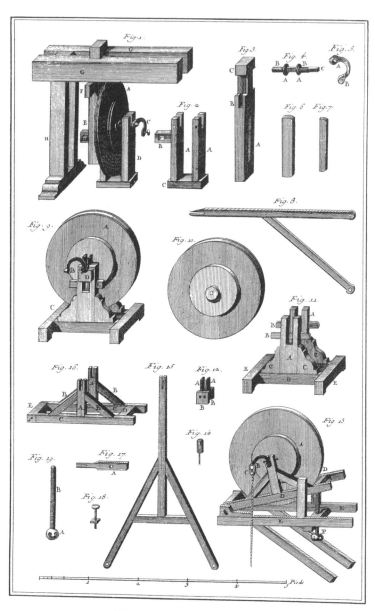

Tourneur, Roues

선반 세공

휠(주축 회전 장치)

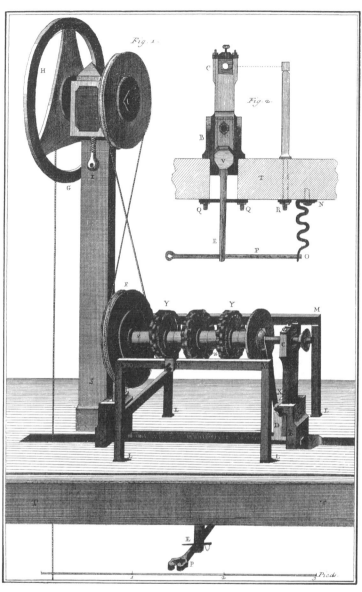

Tourneur, *Tour à Guillocher à Roüe*

선반 세공

휠이 장착된 기요셰 무늬 세공용 선반

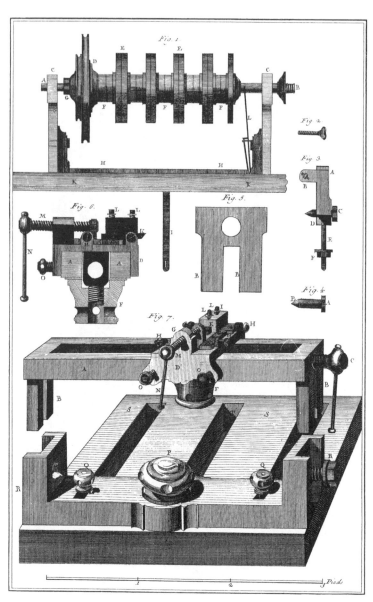

Tourneur, Tour à Guillocher et Suports Composés.

선반 세공

기요셰 무늬 세공용 선반, 복식 공구대

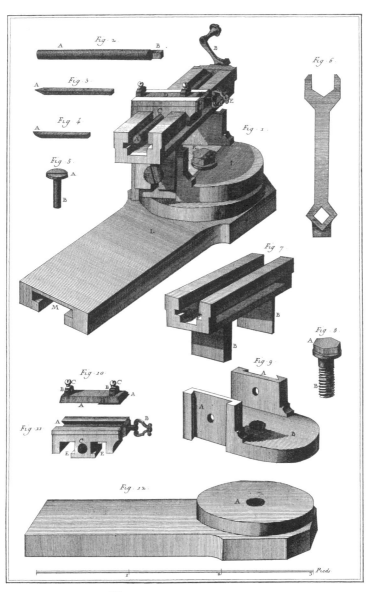

Tourneur, Suports Composés.

선반 세공

복식 공구대

2587

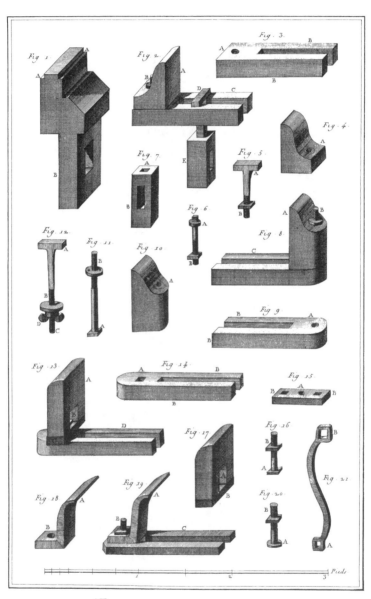

Tourneur, Supports simples

선반 세공

단식 공구대

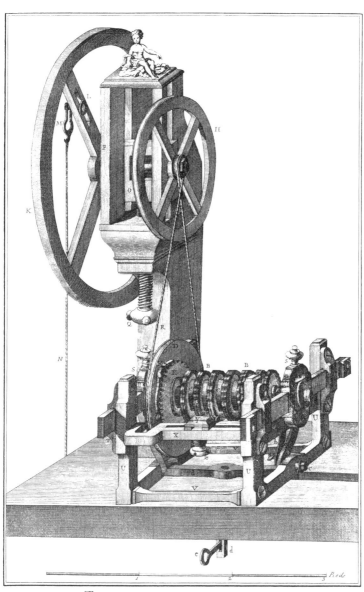

Tourneur, *Tour à Guillocher à Roüe*

선반 세공

휠이 장착된 기요셰 무늬 세공용 선반

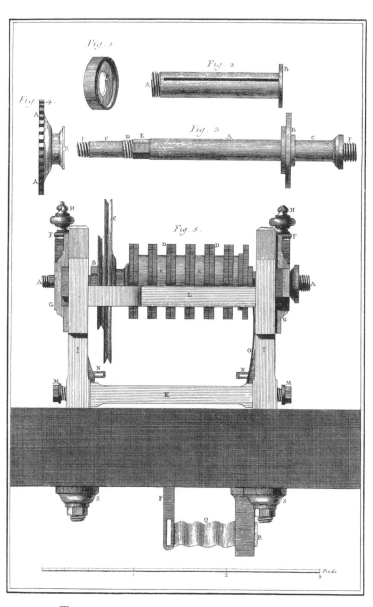

Tourneur, Détails du Tour à Guillocher à Roue.

선반 세공

휠이 장착된 기요셰 무늬 세공용 선반 상세도

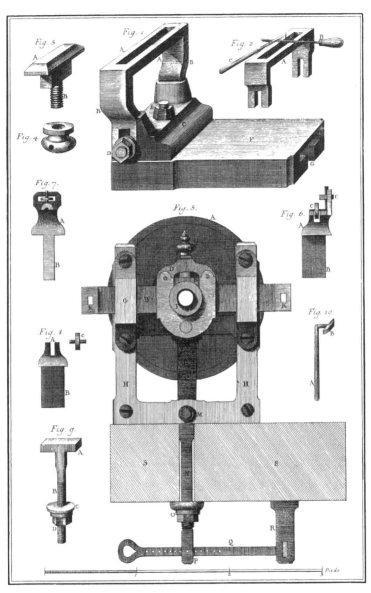

Tourneur, Détails du Tour à Guillocher à Roue.

선반 세공

휠이 장착된 기요셰 무늬 세공용 선반 상세도

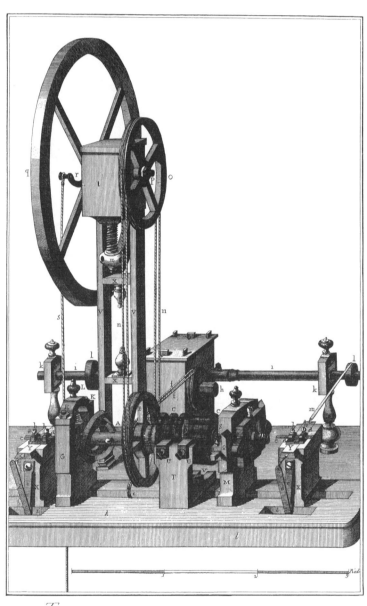

Tourneur, Tour à Roüe à Guillochis et Outils Mobiles.

선반 세공

휠과 이동식 공구대가 장착된 기요셰 무늬 세공용 선반

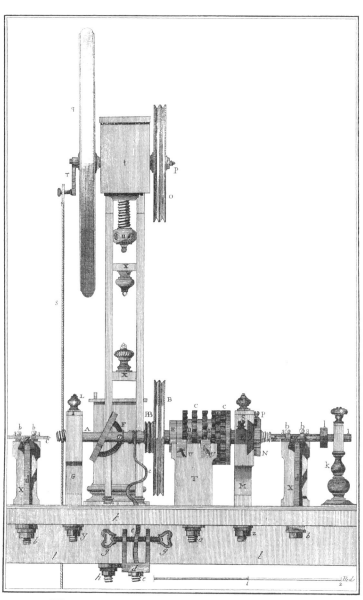

Tourneur, Tour a Guillochis avec Outils Mobiles

선반 세공

휠과 이동식 공구대가 장착된 기요셰 무늬 세공용 선반

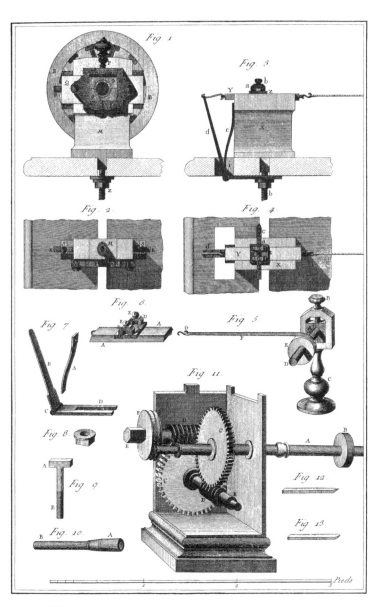

Tourneur, Détails du Tour à Guillochis et Outils Mobiles

선반 세공

휠과 이동식 공구대가 장착된 기요셰 무늬 세공용 선반 상세도 및 절삭공구

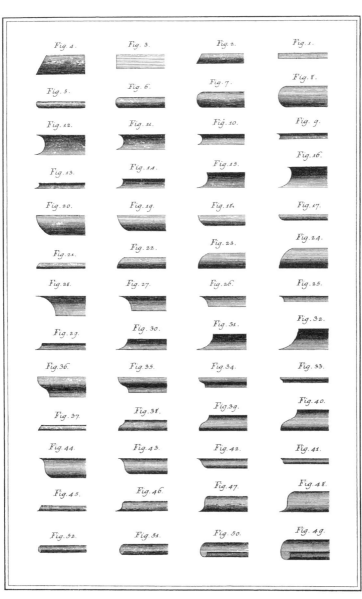

Tourneur, Moulures.

선반 세공

몰딩

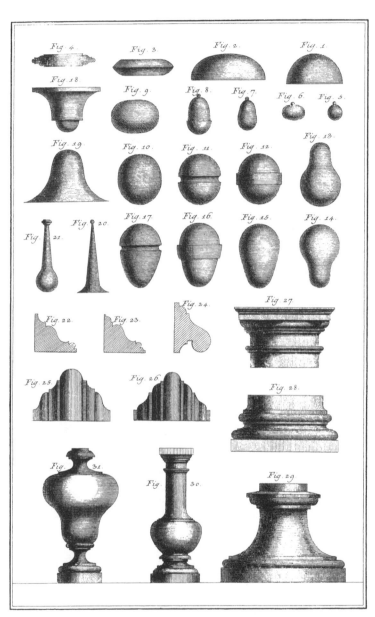

Tourneur, *Ouvrages simples.*

선반 세공

간단한 세공품

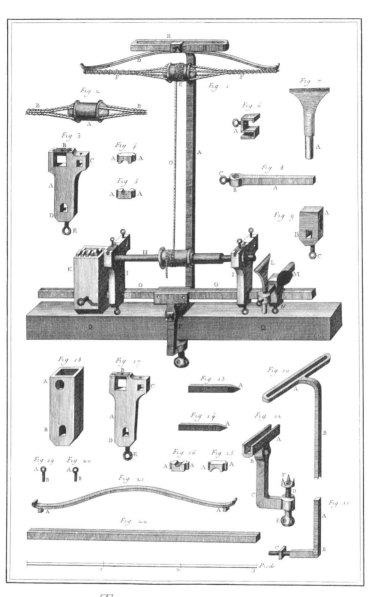

Tourneur, Tours d'Horlogers

선반 세공

시계 제조용 선반

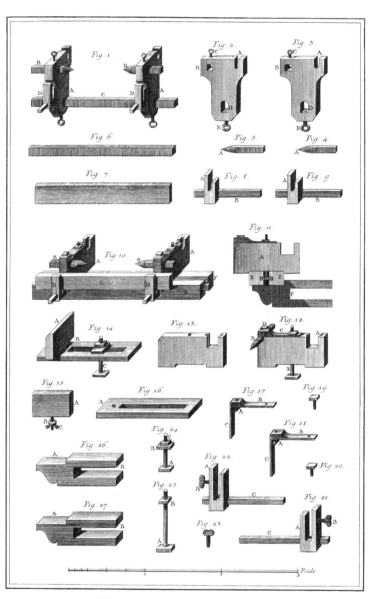

Tourneur, *Tours d' Horlogers*.

선반 세공

시계 제조용 선반

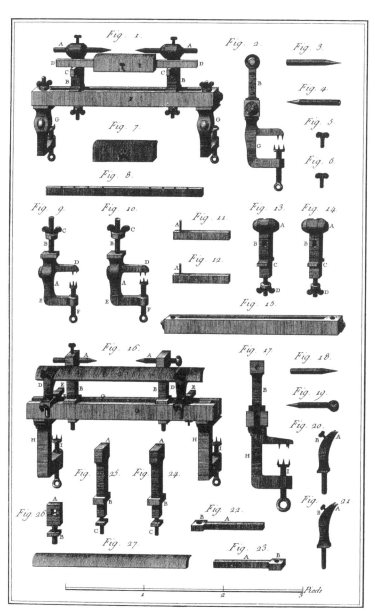

Fig. 1. Fig. 2. Fig. 3. Fig. 4. Fig. 5. Fig. 6. Fig. 7. Fig. 8. Fig. 9. Fig. 10. Fig. 11. Fig. 12. Fig. 13. Fig. 14. Fig. 15. Fig. 16. Fig. 17. Fig. 18. Fig. 19. Fig. 20. Fig. 21. Fig. 22. Fig. 23. Fig. 24. Fig. 25. Fig. 26. Fig. 27.

Pieds

Tourneur, Tours d'Horloger.

선반 세공

시계 제조용 선반

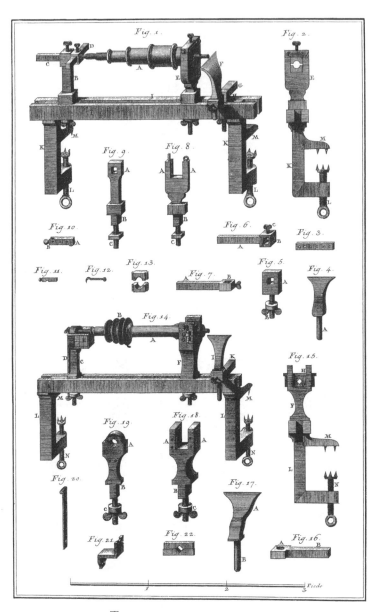

Tourneur, Tours d'Horloger.

선반 세공

시계 제조용 선반

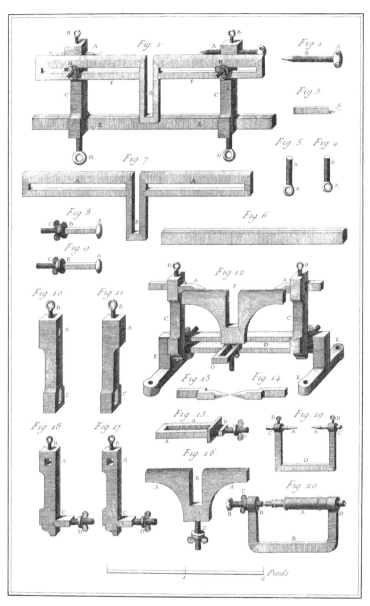

Tourneur, Tours d'Horloger

선반 세공

시계 제조용 선반

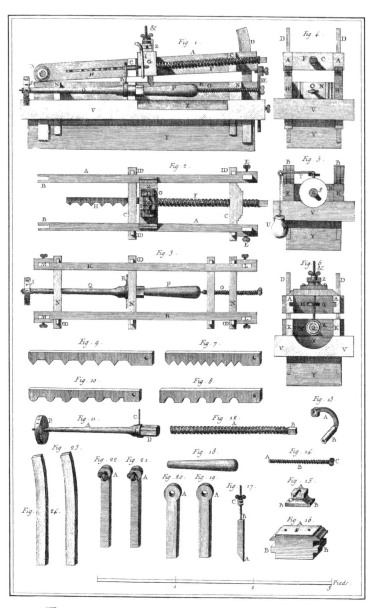

Tourneur, *Machine Angloise a pointes de Diamans*.

선반 세공

다이아몬드형 요철 세공용 영국식 선반

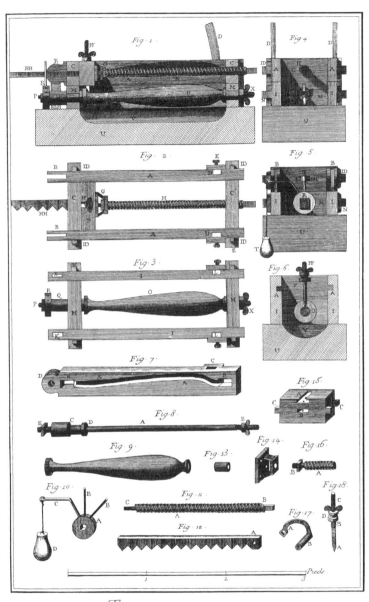

Tourneur, *Machine a Rézeaux*.

선반 세공

그물 무늬 세공용 선반

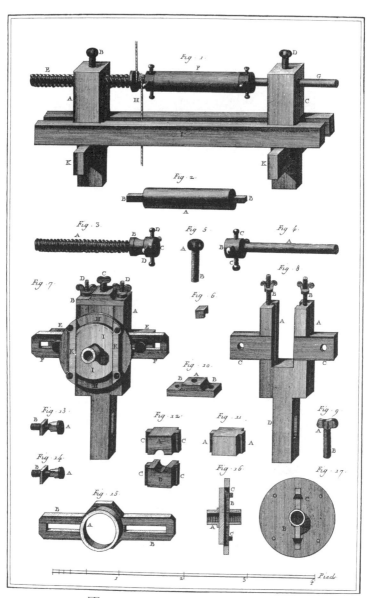

Tourneur, Tours a Torses et Ovales.

선반 세공

나선형 및 타원형 세공용 선반

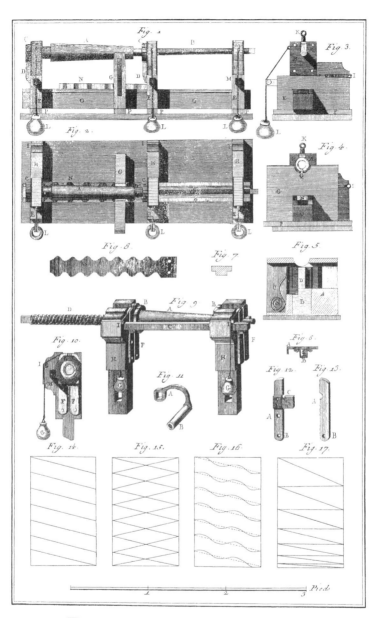

Tourneur, Machine a Canneler et a Onder.

선반 세공

홈 및 물결무늬 세공용 선반

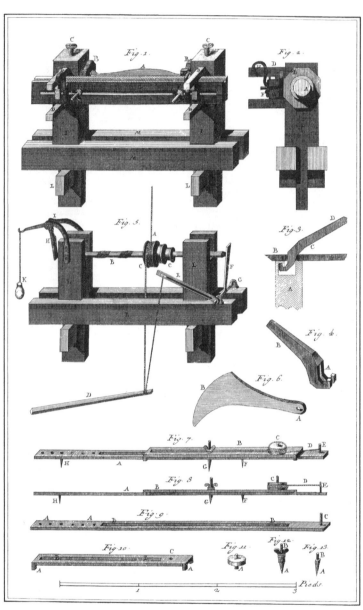

Tourneur, Tour à Godronner, à Vis et Machine à Rosette.

선반 세공

고드롱(둥근 주름 장식) 세공용 선반, 나사 절삭 선반, 무늬 세공 장치

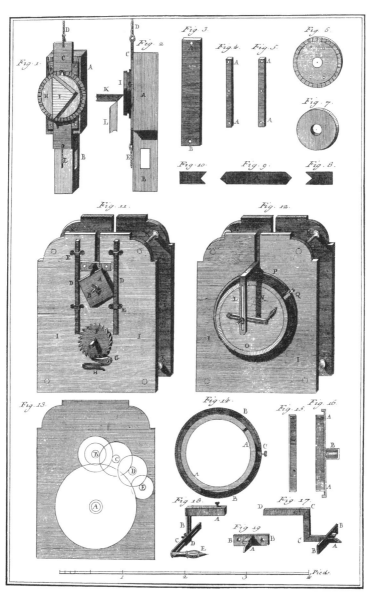

Tourneur, *Machines à Poligones simples et figurés*

선반 세공

다각형 및 장식 다각형 세공 장치

Tourneur, Contours figurés.

선반 세공

장식 형태의 윤곽

Tourneur, Contours figurés.

선반 세공

장식 형태의 윤곽

Tourneur, Tours Excentriques et Spheriques.

선반 세공

특이한 형태 및 구형 장식 세공

Tourneur, *Divers Ouvrages réunis.*

선반 세공

다양한 세공품의 결합

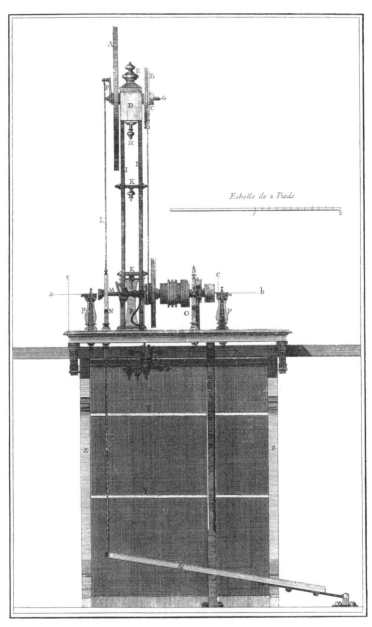

Tourneur, *Tour à Figure, Elévation en face*.

장식 세공용 선반

전면 입면도

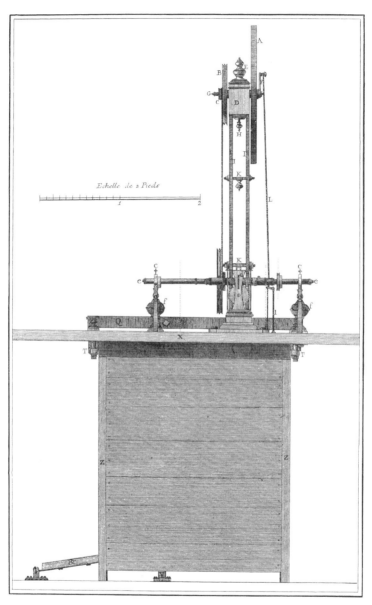

Tourneur , Tour à Figure, Elévation par derriere .

장식 세공용 선반

후면 입면도

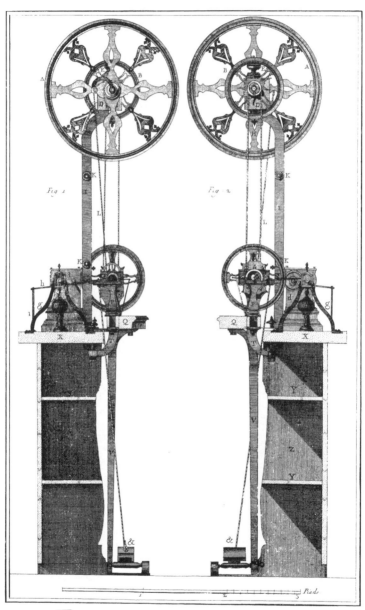

Tourneur, Tour à Figure, Coupes vues des deux côtés.

장식 세공용 선반

양 측면 단면도

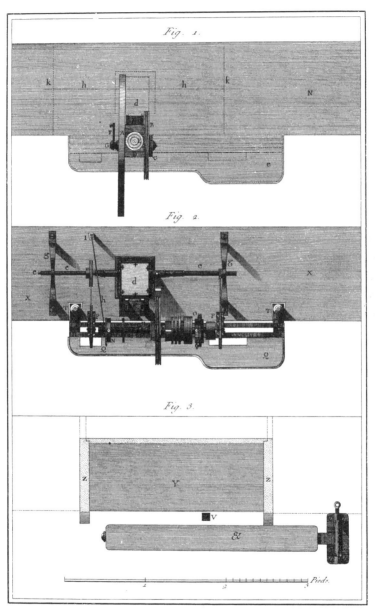

Fig. 1.

Fig. 2.

Fig. 3.

Tourneur *Tour à Figure, Plans*

장식 세공용 선반

평면도

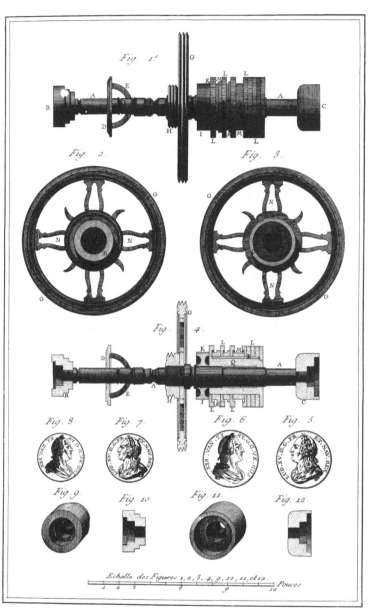

Fig. 1.ᵉ

Fig. 2.

Fig. 3.

Fig. 4.

Fig. 8.

Fig. 7.

Fig. 6.

Fig. 5.

Fig. 9.

Fig. 10.

Fig. 11.

Fig. 12.

Echelle des Figures 1, 2, 3, 4, 9, 10, 11, et 12.

Pouces

Tourneur, Tour à Figure, Arbre et ses Détails.

장식 세공용 선반

주축 상세도

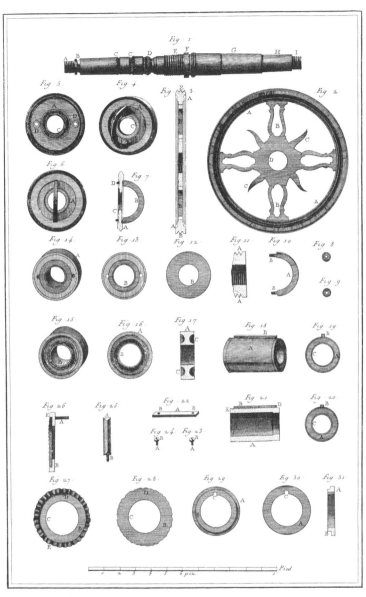

Tourneur, *Tour à Figure, Arbre et ses Rosettes.*

장식 세공용 선반

주축 및 로제트(무늬 세공용 원판)

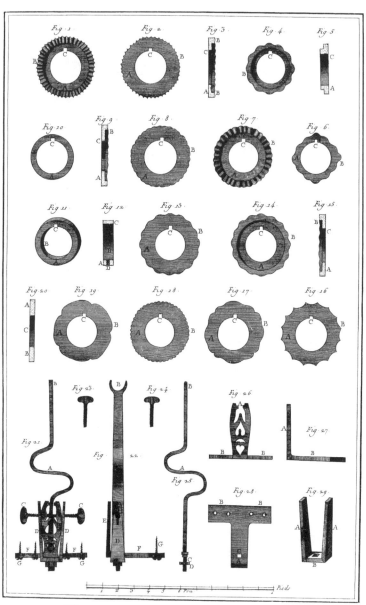

Tourneur, Tour à Figure, Rosettes et Reſſort.

장식 세공용 선반
로제트 및 용수철 장치

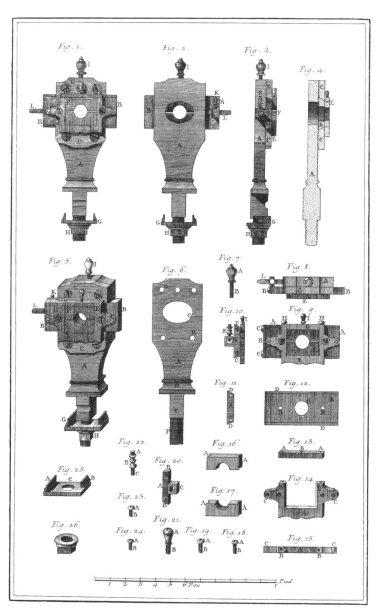

Fig. 1. Fig. 2. Fig. 3. Fig. 4. Fig. 5. Fig. 6. Fig. 7. Fig. 8. Fig. 9. Fig. 10. Fig. 11. Fig. 12. Fig. 13. Fig. 14. Fig. 15. Fig. 16. Fig. 17. Fig. 18. Fig. 19. Fig. 20. Fig. 21. Fig. 22. Fig. 23. Fig. 24. Fig. 25. Fig. 26.

1 2 3 4 5 6 Pou 1 Pied

Tourneur, Tour à Figure, Suport à Lunette à Coulisse.

장식 세공용 선반

슬라이드식 고정 장치와 받침대

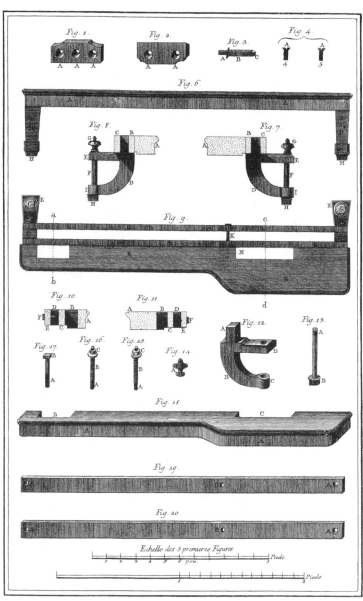

Tourneur, Tour à Figure, Etablis et ses Détails.

장식 세공용 선반

작업대 상세도

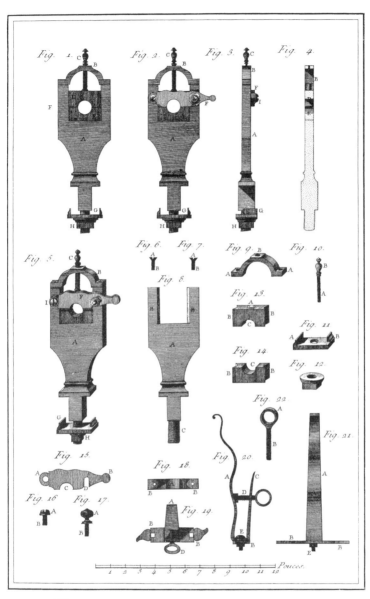

Tourneur, Tour à Figure, Suport à Bascule et ses Détails

장식 세공용 선반

여닫이 장치가 달린 받침대 상세도

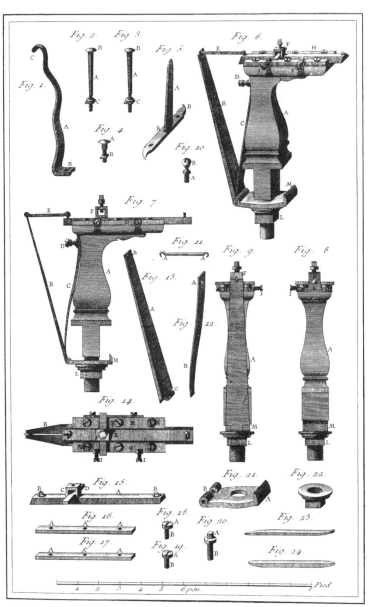

Tourneur, *Tour à Figure, Suport à Coulisse et ses Détails*.

장식 세공용 선반

미끄럼 장치가 있는 공구대 및 이송대 상세도

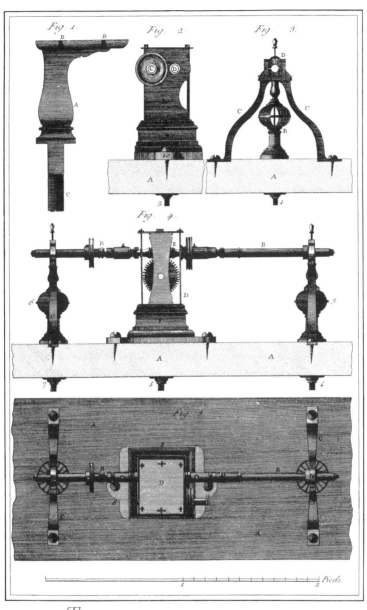

Tourneur, Tour à Figure, Arbre de renvoi.

장식 세공용 선반

이송 장치

2623

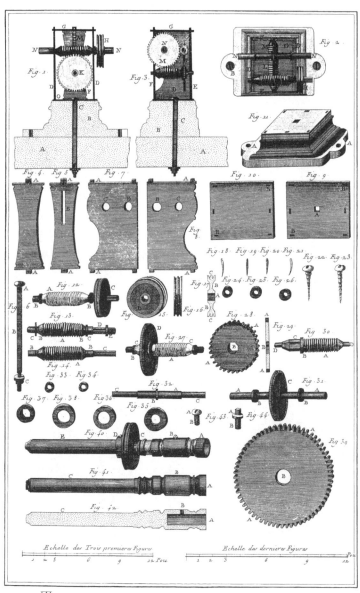

Tourneur, Tour a Figure, Détails de la Boëte et de l'Arbre de renvoi

장식 세공용 선반

이송축 및 케이스 상세도

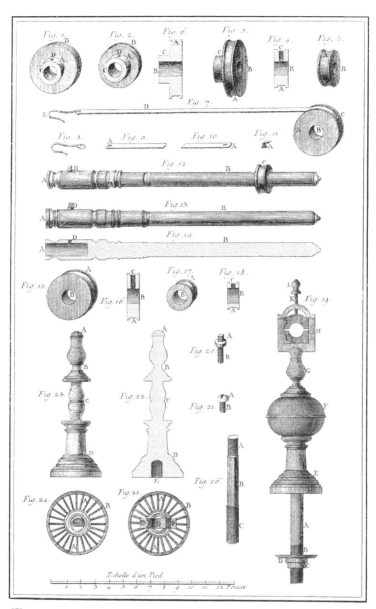

Tourneur, Tour à Figure. Détails de l'Arbre de renvoi et l'un de ses Suports.

장식 세공용 선반

이송축 및 받침대 상세도

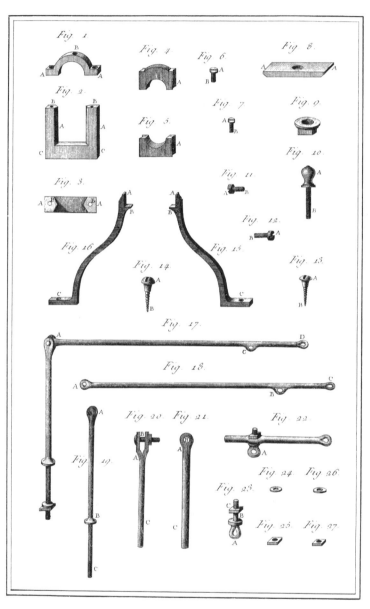

Tourneur, *Tour à Figure :Détails de l'un des Suports de renvoi et Bascule de la Pédale?.*

장식 세공용 선반

이송축 받침대 및 페달 연결 장치 상세도

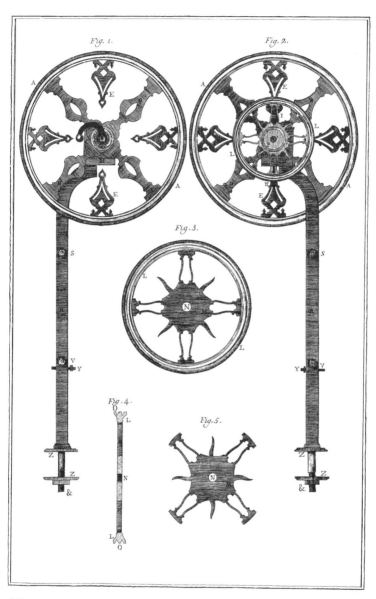

Tourneur, *Tour à Figure; Face Latérale de la grande Roue et de son Suport.*

장식 세공용 선반

큰 휠 및 지지대 측면 입면도

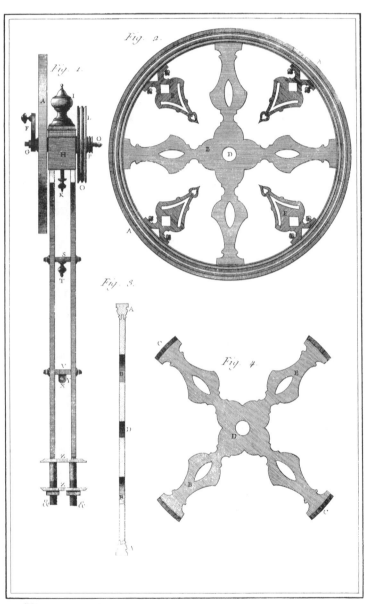

Tourneur, *Tour à Figure, vue en face de la grande Roue*.

장식 세공용 선반

지지대에 고정된 큰 휠 정면도 및 상세도

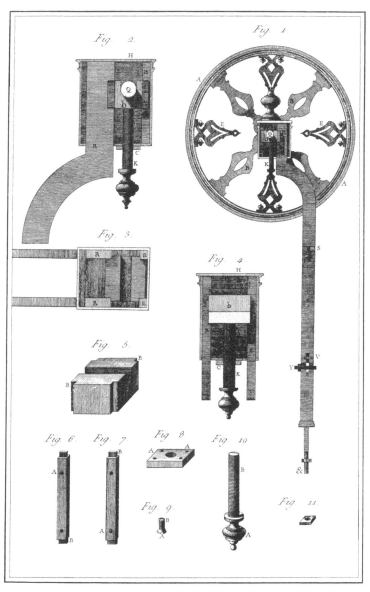

Fig. 1.

Fig. 2.

Fig. 3.

Fig. 4.

Fig. 5.

Fig. 6. Fig. 7.

Fig. 8.

Fig. 9.

Fig. 10.

Fig. 11.

Tourneur, Tour à Figure, Coupe Latérale de la grande Roue et Détails.

장식 세공용 선반

지지대에 고정된 큰 휠 측면 단면도 및 상세도

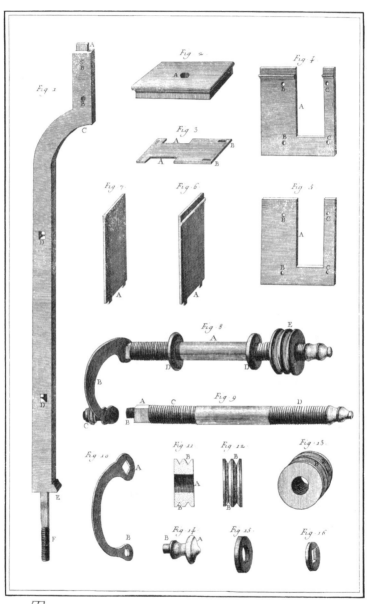

Tourneur, *Tour à Figure, Détails des Parties de la grande Roue.*

장식 세공용 선반

큰 휠 관련 부품 상세도

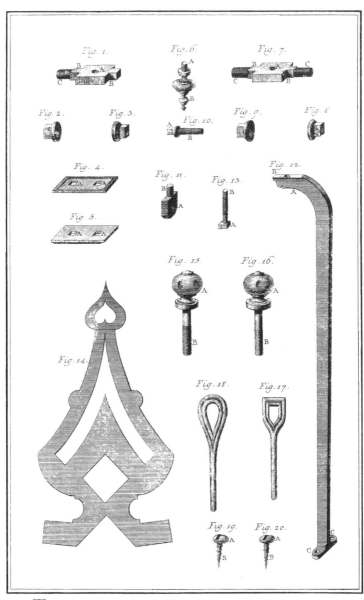

Tourneur, *Tour à Figure, Détails des Parties de la grande Roue.*

장식 세공용 선반

큰 휠 관련 부품 상세도

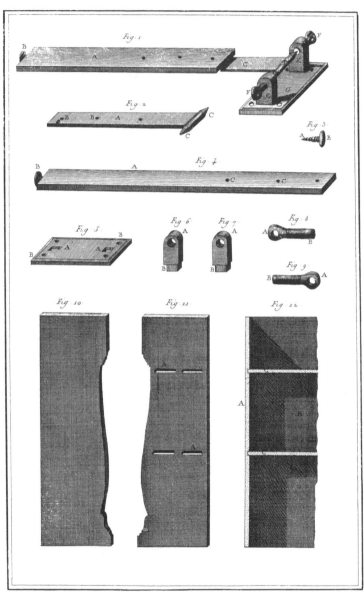

Tourneur, Tour à Figure, Pédale de suports d'Etabli.

장식 세공용 선반

페달 및 작업대 받침

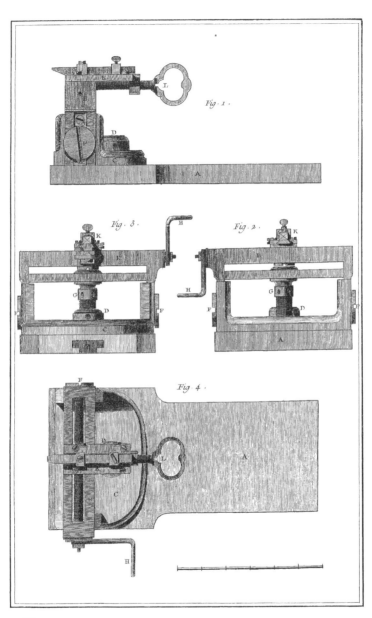

Tourneur, *Tour à Figure; Suport à pivot portant outil à travailler.*

장식 세공용 선반

회전축이 장착된 공구대 입면도 및 평면도

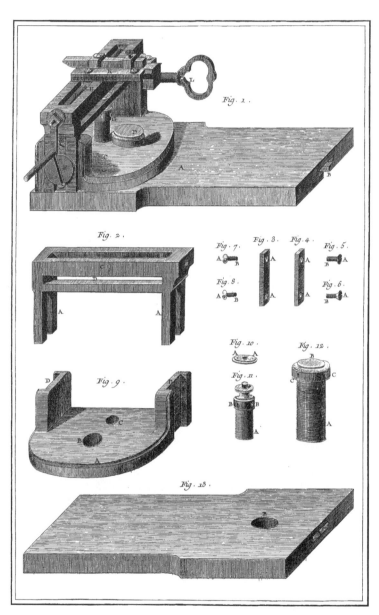

Fig. 1.

Fig. 2.

Fig. 7. Fig. 3. Fig. 4. Fig. 5.

Fig. 8. Fig. 6.

Fig. 10. Fig. 12.

Fig. 11.

Fig. 9.

Fig. 13.

Tourneur, *Tour à Figure; Suport à pivot et Détails.*

장식 세공용 선반

회전축이 장착된 공구대 사시도 및 상세도

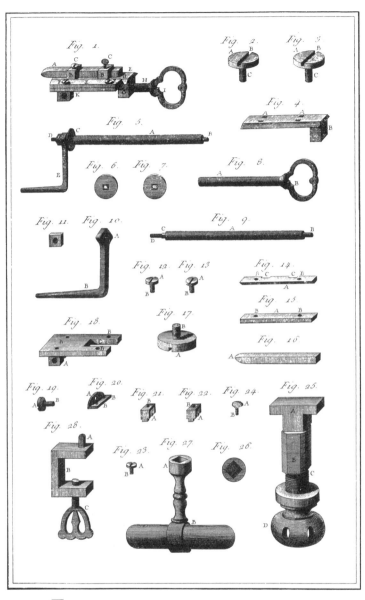

Tourneur, Tour à Figure, Détails du Suport à pivot.

장식 세공용 선반

회전축이 장착된 공구대 상세도

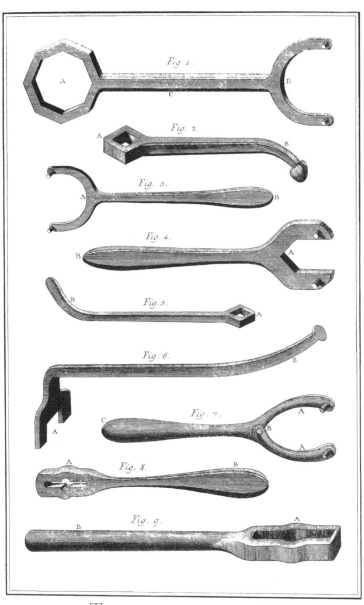

Tourneur, *Tour à Figure, Clefs*.

장식 세공용 선반

스패너

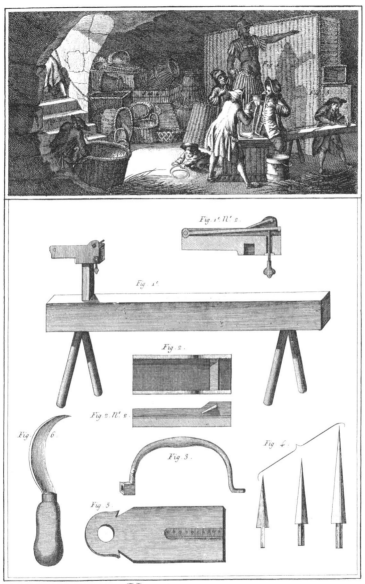

바구니 제작

작업장, 도구 및 장비

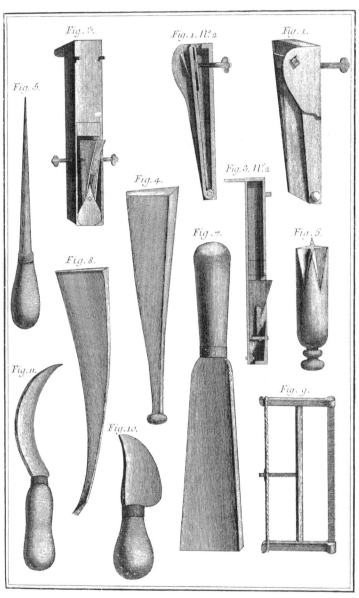

Vannier, Outils.

바구니 제작

도구 및 장비

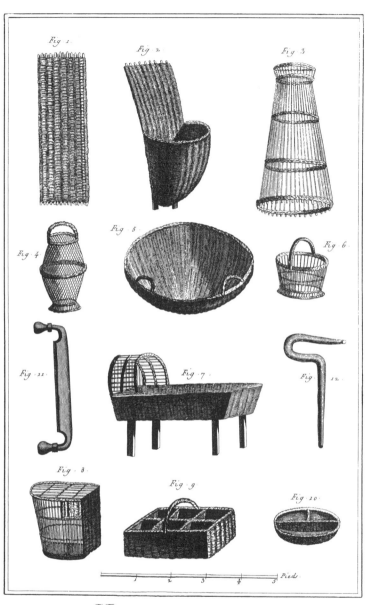

Vannier, Ouvrages et Outils.

바구니 제작

완성품 및 작업 도구

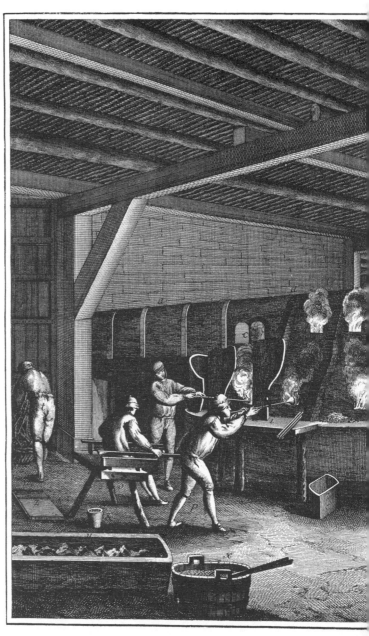

Verrerie en bois, Intérieur

장작불 유리 제조, 소형 제품

마른 장작을 땔감으로 이용하는 소형 유리 제품 제조 공장의 작업장 내부

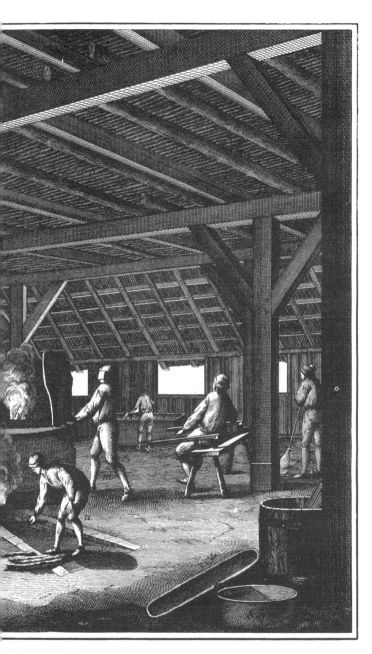

de petite Verrerie à pivette ou en bois.

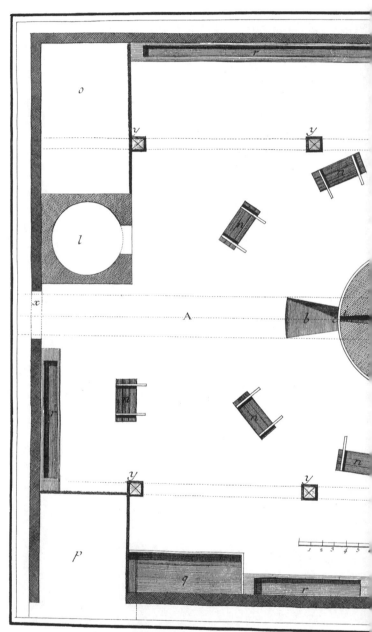

Verrerie en bois, Plan Géométral d'une Halle de ⫶

장작불 유리 제조, 소형 제품
중앙의 가마 및 부속 시설을 포함한 작업장 평면도

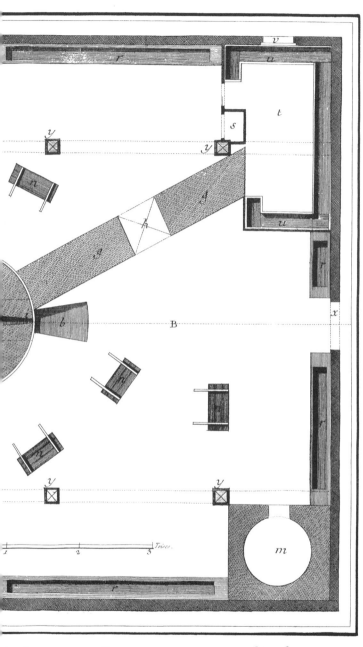

à pivette avec son Four au centre et toutes ses dépendances.

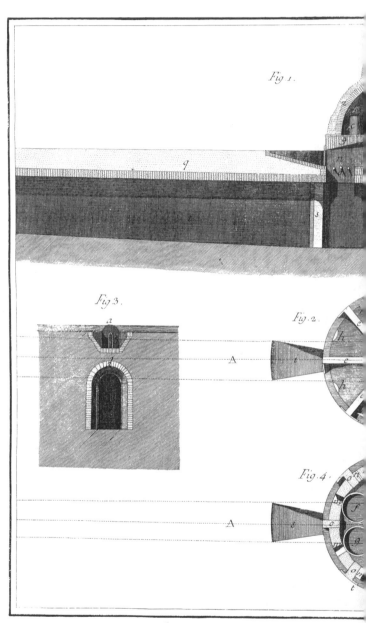

Verrerie en bois, Coupe d'un Four de la pet
du même Four pris au niveau de l'Arch

장작불 유리 제조, 소형 제품

평면도의 A-B를 따라 자른 가마 단면도, 가마 상하부 평면도, 숯이 떨어지는 지하실 단면도

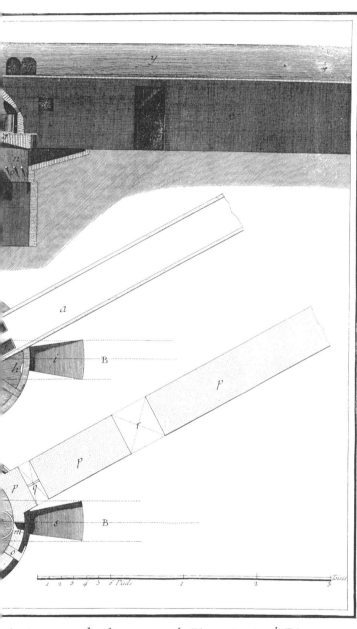

à pivette, sur les lignes A,B, du Plan Géométral; Plans
veau des Pots, et Coupe de la Cave à braise.

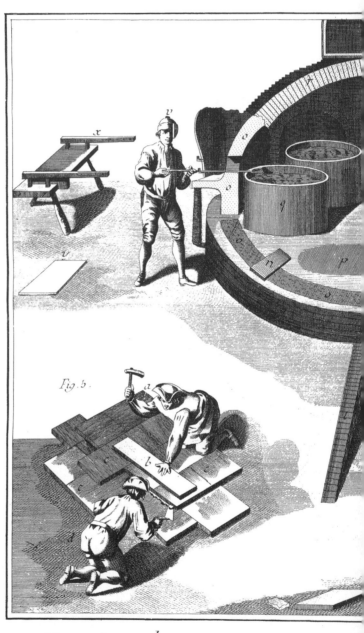

Verrerie en bois, Plan et Coupe d'un Four de pe

장작불 유리 제조, 소형 제품
가마 절개도 및 가마 건설 작업

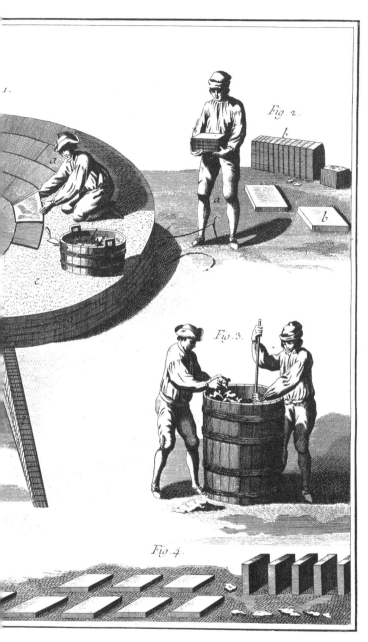

Fig. 1.

Fig. 2.

Fig. 3.

Fig. 4.

à pivette, et différentes Opérations relatives à sa construction.

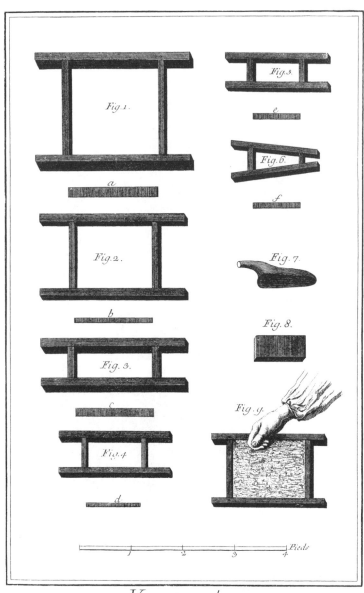

Verrerie en bois,
Moules et proportions des Briques pour la construction du Four.

장작불 유리 제조, 소형 제품

가마 건설용 벽돌 형틀, 벽돌 제작

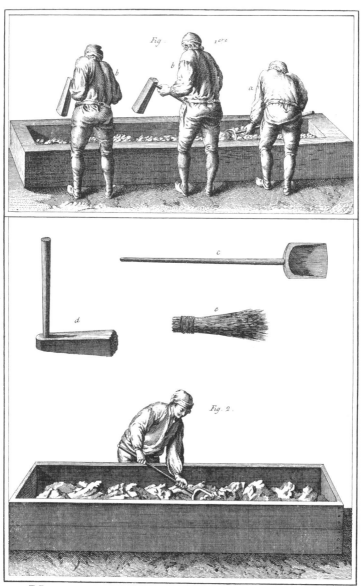

Verrerie en bois, *l'Opération de Piler dans une auge de bois de la terre glaise seche pour la formation des Briques et des Pots, et l'Operation de l'Humecter et de la mêler de pilures d'anciens pots pour la corriger.*

장작불 유리 제조, 소형 제품

벽돌과 도가니를 만들기 위해 나무통에 마른 점토를 넣고 빻는 작업,
빻은 점토에 물과 사금파리 가루를 섞는 작업

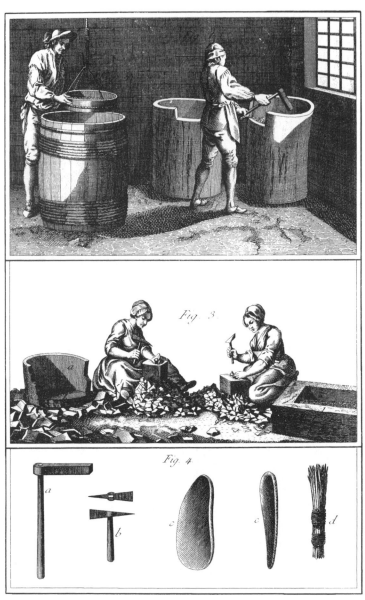

Verreric en bois, l'opération de briser les vieux pots, de les piler et tamiser pour les mêler avec la terre glaise et Outils

장작불 유리 제조, 소형 제품

낡은 도가니를 부수는 작업, 사금파리를 점토와 혼합하기 위해 빻고 체로 치는 작업, 관련 도구

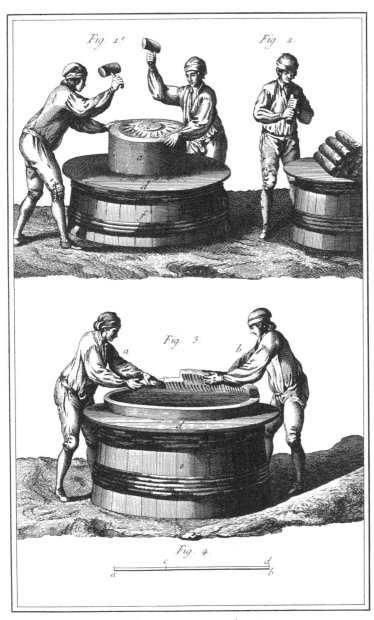

Verrerie en bois,

Différentes Opérations pour la formation d'un Pot de petite Verrerie à Pivette

장작불 유리 제조, 소형 제품

도가니 제작

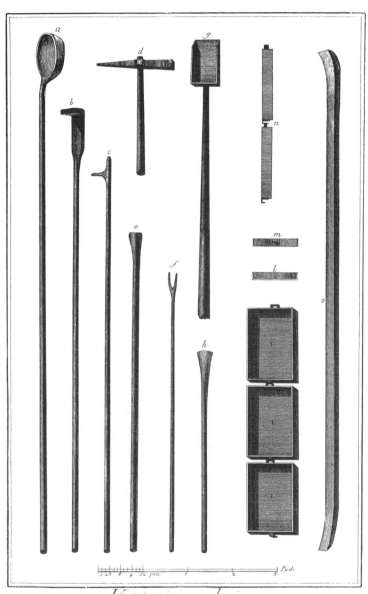

Verrerie en bois,
Différens Outils employés dans les petites Verreries à pivette.

장작불 유리 제조, 소형 제품

다양한 작업 도구

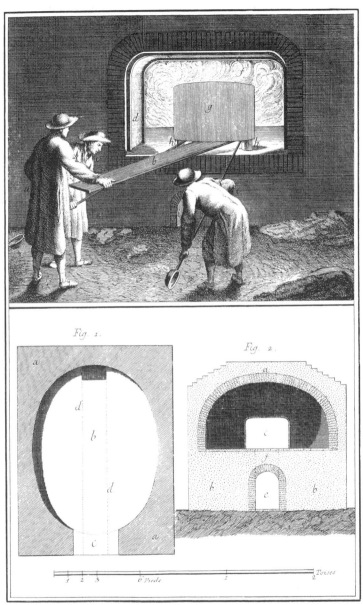

Verrerie en bois, *l'Opération de recevoir le*
Pot rouge sortant de la Carcaise ; Plan et Coupe de la Carcaise ou Four à cuir les Pots

장작불 유리 제조, 소형 제품
도자기 가마에서 도가니를 꺼내는 작업, 도자기 가마 평면도 및 단면도

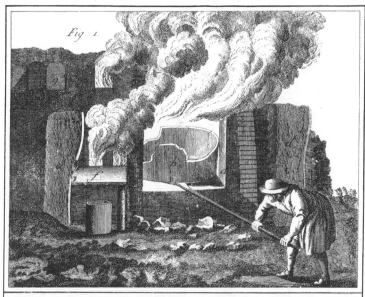

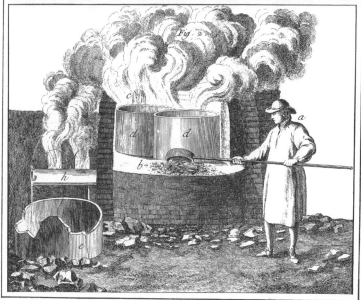

Verrerie en bois,
l'Opération de retirer le vieux pot cassé et nettoiage du banc.

장작불 유리 제조, 소형 제품
깨진 도가니를 꺼내고 가마 바닥을 청소하는 작업

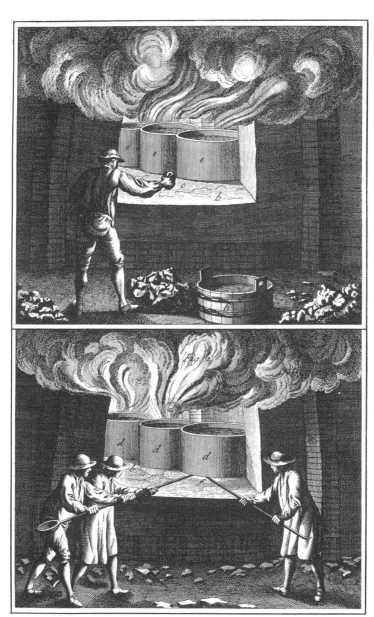

Verrerie en bois,
l'Opération de racommoder le Banc et de relever les Pots

장작불 유리 제조, 소형 제품

가마 바닥을 수리하고 도가니를 올리는 작업

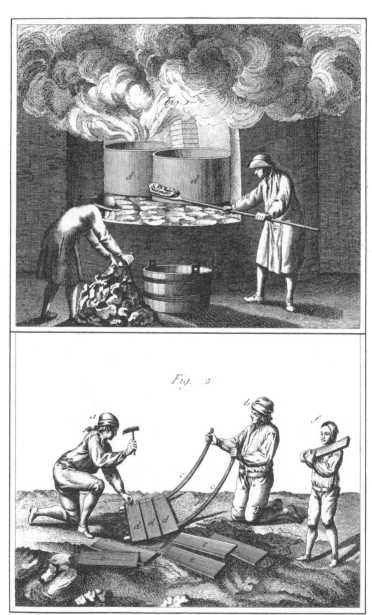

Verrerie en bois, *L'Opération de raccommoder le Banc du Four,*
et construction du Bonhomme qui sert à soutenir le petit mur de terre glaise qui ferme le Four.

장작불 유리 제조, 소형 제품

가마 바닥을 수리하는 작업, 입구 봉쇄용 점토 벽의 지지대를 만드는 작업

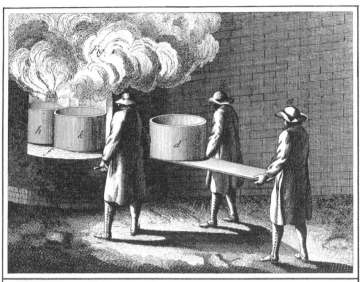

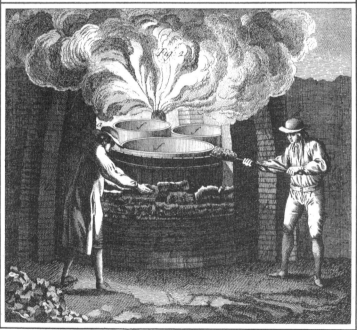

Verrerie en bois, l'Opération de transporter les Pots de la Carcaise au Four, et l'Opération de fermer la grande ouverture du Four avec de la terre glaise contenue par le bonhomme.

장작불 유리 제조, 소형 제품

도가니 가마에서 나온 도가니를 유리 가마로 옮기는 작업, 가마 입구를 막는 작업

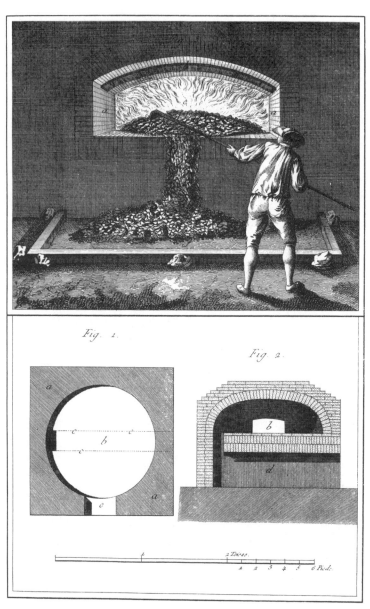

Verrerie en bois, Plan et Coupe de la Carcaise pour cuire les frittes, et l'Opération de Ramener en dehors de la Carcaise la fritte cuitte

장작불 유리 제조, 소형 제품

소성로에서 유리 원료를 꺼내는 작업, 소성로 평면도 및 단면도

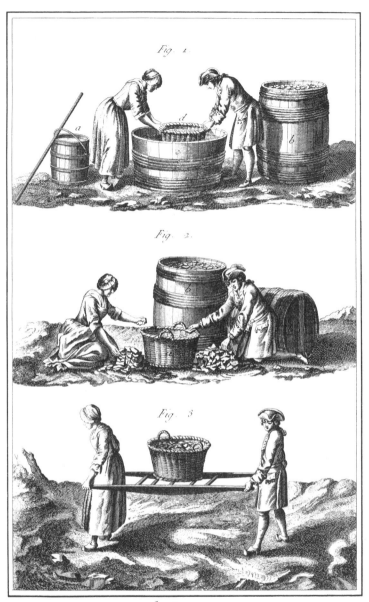

Verrerie en bois, *Ouvriers occupés à choisir le Groisil ou Verre cassé, à le laver et à le porter à la Caisse pour le mêler avec la Fritte.*

장작불 유리 제조, 소형 제품

파유리를 선별, 세척, 운반하는 작업

2659

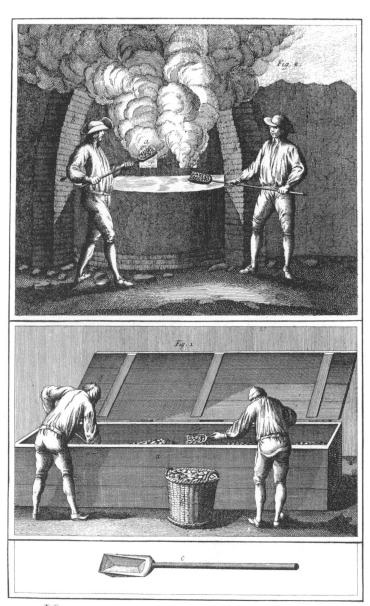

Verrerie en bois, *l'Opération de melanger le Groisil
et la Fritte, et l'Opération de mettre cette composition dans le pot au Four pour fondre*.

장작불 유리 제조, 소형 제품

파유리를 유리 원료와 혼합하는 작업, 혼합한 원료를 용융로의 도가니에 투입하는 작업

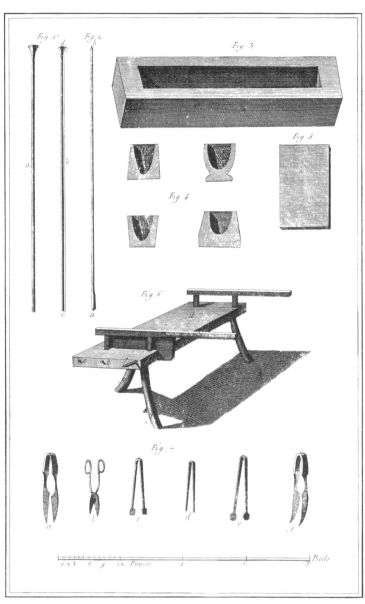

Verrerie en bois, Différens Outils pour le travail du Verre.

장작불 유리 제조, 소형 제품

유리 제품 제조 도구 및 장비

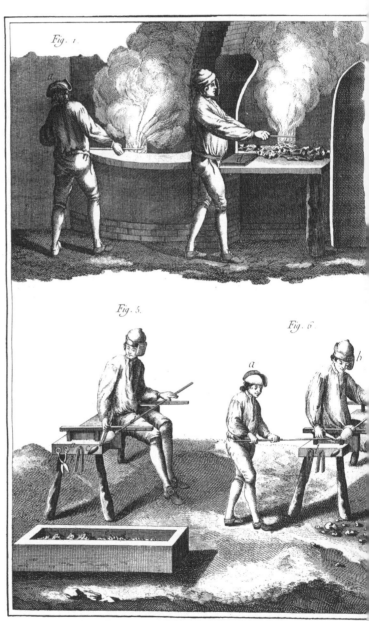

장작불 유리 제조, 소형 제품

도가니 속의 원료를 휘젓는 작업, 대롱으로 유리물을 떠내고 판 위에 굴리는 작업,
유리물을 틀에 넣고 부는 작업 및 기타 다양한 작업

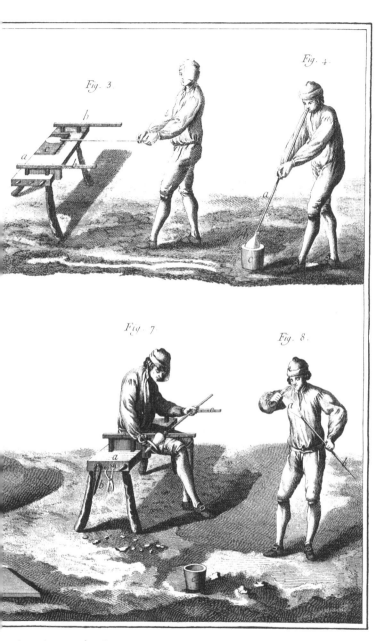

Fig. 3.

Fig. 4.

Fig. 7.

Fig. 8.

dans le Pot de fonte, de Cueillir la Matiere ou Poste, de la
tres Opérations relatives à la façon d'un Verre.

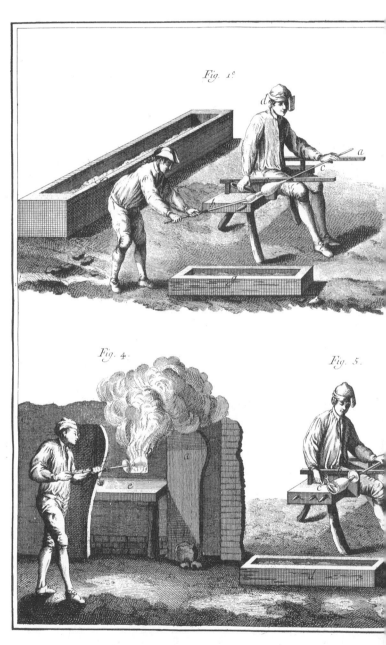

Verrerie en bois, Suite d

장작불 유리 제조, 소형 제품

유리 제품 제조와 관련한 다양한 작업

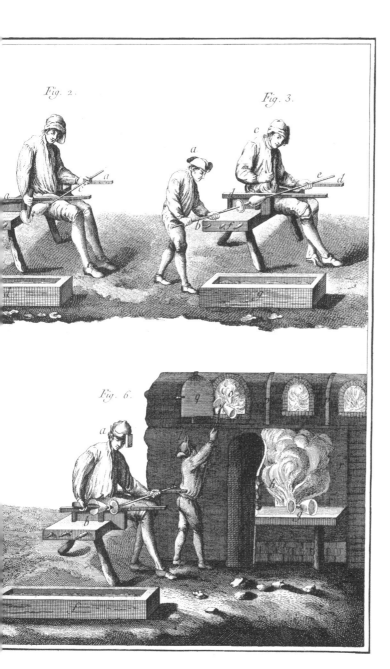

Fig. 2.

Fig. 3.

Fig. 6.

es Opérations pour la façon d'un Verre.

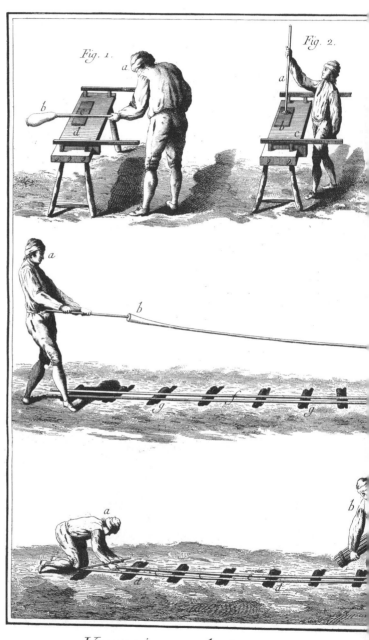

Verrerie en bois, Différentes Opération

장작불 유리 제조, 소형 제품
기압계용 유리관을 만들고 자르는 작업

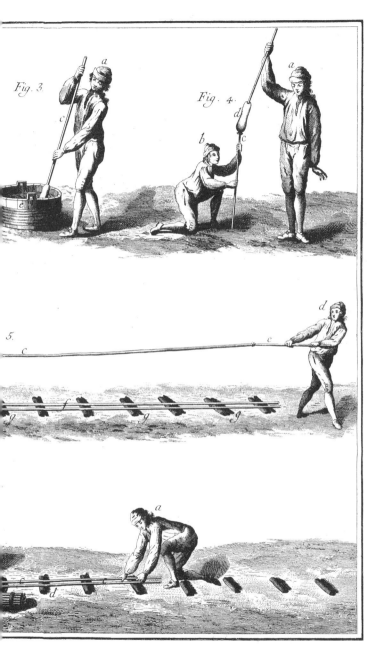

Fig. 3.

Fig. 4.

5.

les Tubes des Barometres, pour les Couper &c. &c.

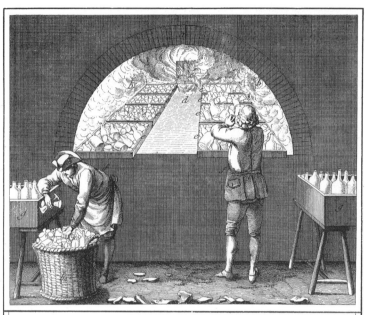

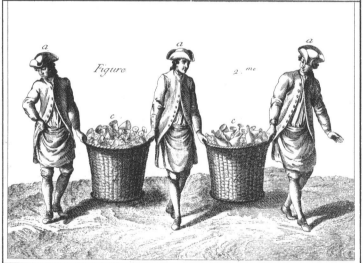

Verrerie en bois, l'opération de retirer de l'Arche les
Ferraces remplies de différentes marchandises de Verrerie pour les porter au Magasin

장작불 유리 제조, 소형 제품

서랭로에서 다양한 유리 제품을 꺼내고 창고로 운반하는 작업

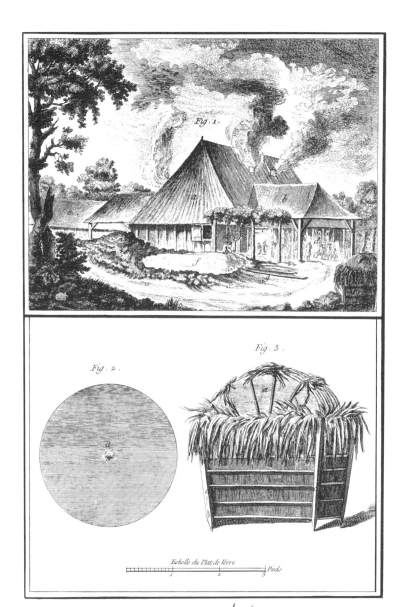

Verrerie en bois,

Grande Verrerie à Vitres, ou en Plats. Extérieur d'une Halle, et Plat de Verre emballé.

장작불 유리 제조, 판유리(크라운유리)

장작을 땔감으로 이용하는 판유리 제조 공장의 작업장 외관, 판유리 및 포장한 판유리

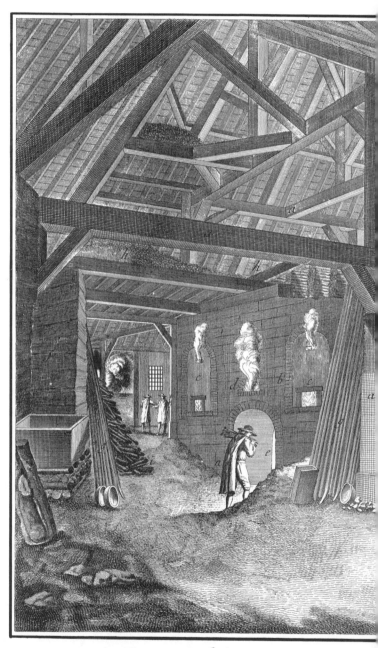

Verrerie en bois , Grande Verrerie en Plats

장작불 유리 제조, 판유리

다양한 작업이 진행 중인 작업장 내부 전경

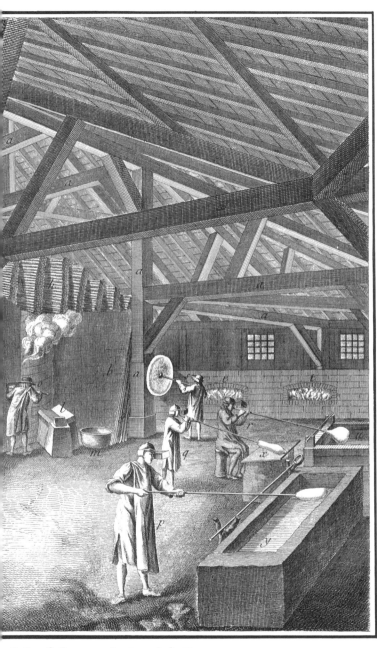

Halle et Différentes Opérations de la Verrerie à Vitres.

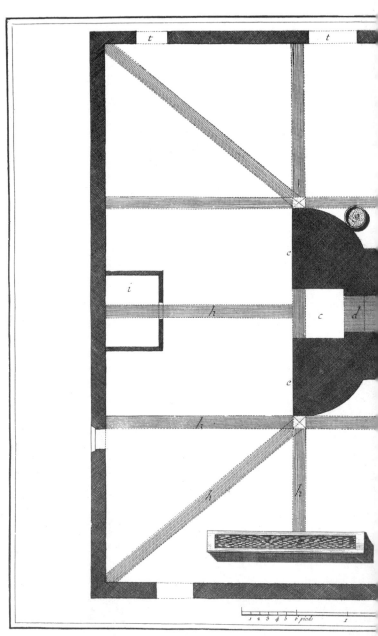

Verrerie en bois, Plan

장작불 유리 제조, 판유리

공장 전체 평면도

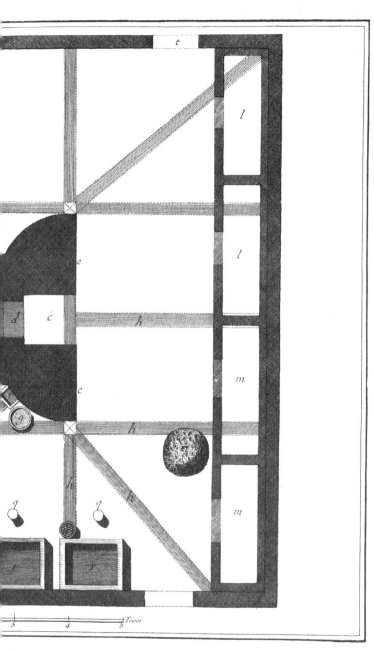

l'une grande Verrerie en Plats.

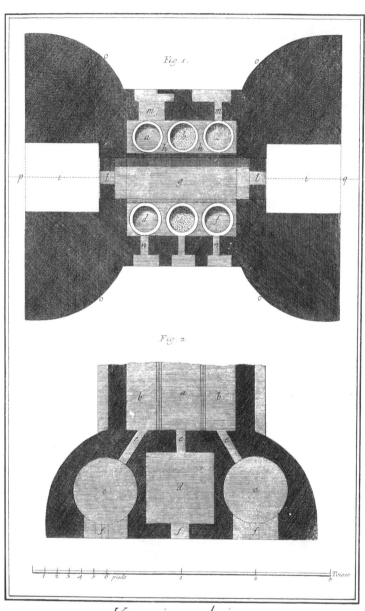

Verrerie en bois.
Plans des différents etages du Four d'une grande Verrerie en Plats.

장작불 유리 제조, 판유리

가마 평면도

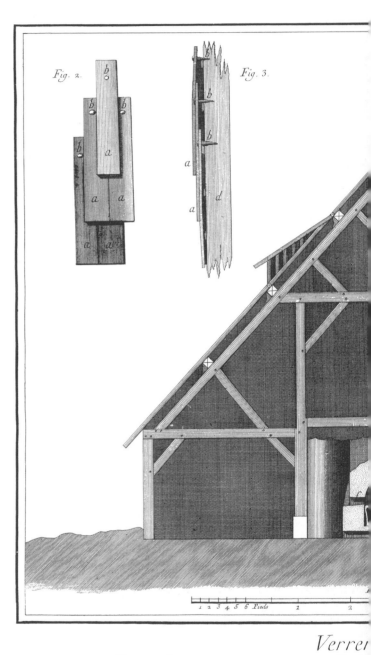

Fig. 2.

Fig. 3.

장작불 유리 제조, 판유리

공장 전체 단면도, 작업장 지붕 상세도, 도가니 단면도

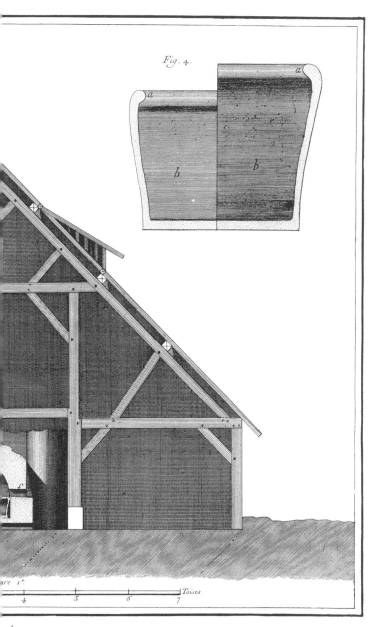

Fig. 4.

ure 1.^e

4 .5 6 7 *Toises*

bois,

verture d'une Halle, et Coupes d'un grand et d'un petit Pot

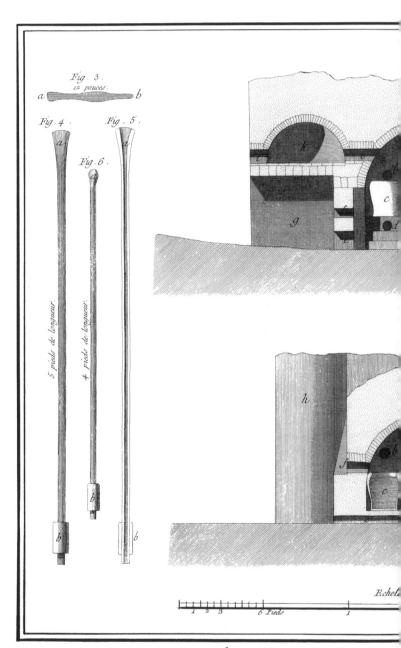

Fig. 3.

12 pouces.

a b

Fig. 4.

a

Fig. 5.

a

Fig. 6.

a

5 pieds de longueur.

4 pieds de longueur.

b

b

b

1 2 3 6 Pieds 1

Echell.

Verrerie en bois, Coupes sur la longueur et s

장작불 유리 제조, 판유리

가마 종단면도 및 횡단면도, 다양한 작업 도구

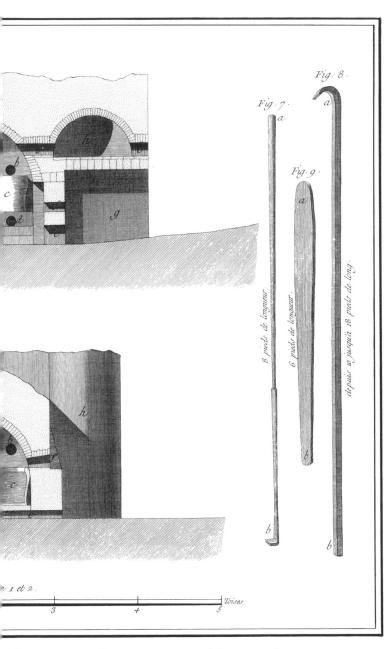

Fig. 8.

Fig. 7.

Fig. 9.

8 pieds de longueur.

6 pieds de longueur.

depuis 10 jusqu'à 18 pieds de long.

1 et 2.

Toises

3 4 5

d'un Four de grande Verrerie en Plats, et différens Outils.

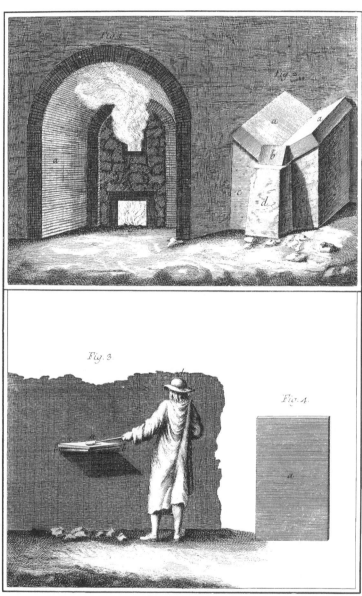

Verrerie en bois, *Vue perspective de la Tonelle et de la Glaie, et Vue du Béquet pour l'incision de la Bosse; l'Opération de rouler le verre avec le Ponti*.

장작불 유리 제조, 판유리

가마의 아치부, 유리 덩어리를 잘라 내는 작업대, 쇠막대로 유리를 굴리는 작업

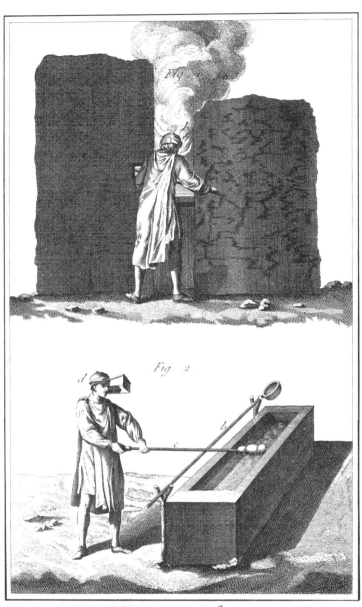

Verrerie en bois,
l'Opération de faire le Ceuillage avec la Felle et de l'alonger à l'auge.

장작불 유리 제조, 판유리
대롱으로 유리물을 떠내고 물통을 이용해 늘이는 작업

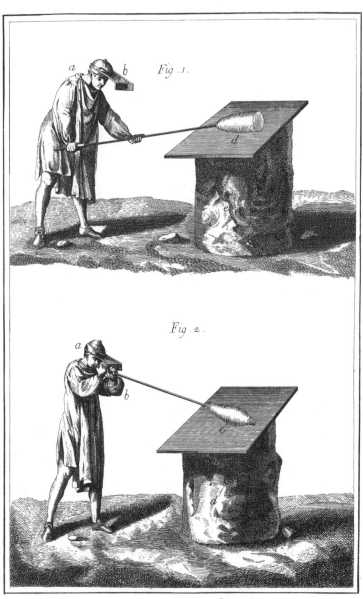

Verrerie en bois,
l'Opération de rouler la 1.^e et la 2.^e Chaude et de la souffler.

장작불 유리 제조, 판유리

1, 2차 가열한 유리를 말고 부는 작업

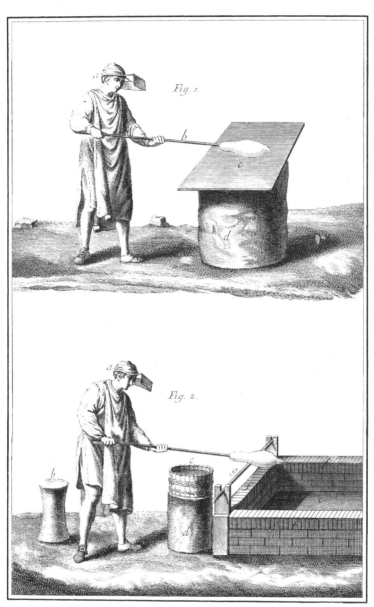

Verrerie en bois,
l'Opération de rouler la 3.ᵉ Chaude et former le col de la Bosse.

장작불 유리 제조, 판유리

3차 가열한 유리를 말고 목 부분을 만드는 작업

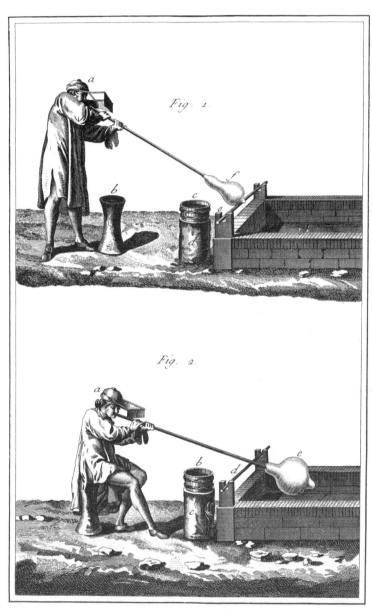

Fig. 1.

Fig. 2.

Verrerie en bois,
l'Opération de former la Noix à la Bosse et de la souffler sur le Crénio.

장작불 유리 제조, 판유리

유리 덩어리를 볼록하게 만드는 작업 및 통 위에 올려놓고 부는 작업

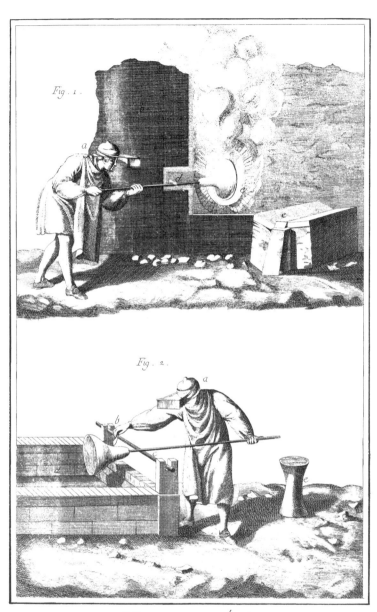

Verrerie en bois,
l'Opération de Chauffer le fond de la Bosse pour l'aplatir et l'Opération d'inciser le Col de la Bosse.

장작불 유리 제조, 판유리

유리 덩어리의 바닥을 가열해 납작하게 만드는 작업 및 목 부분을 잘라 내는 작업

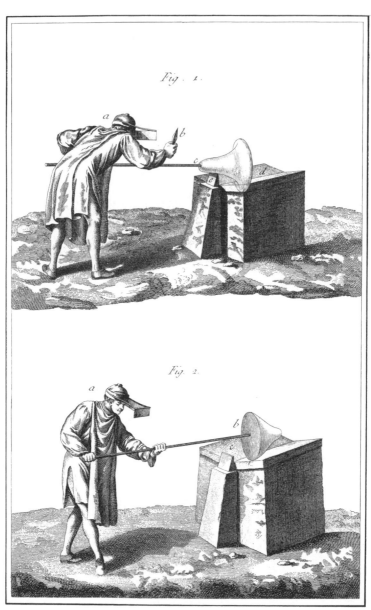

장작불 유리 제조, 판유리

유리 덩어리 목 부분의 끝을 잘라 내는 작업 및 넓은 부분에 쇠막대를 꽂는 작업

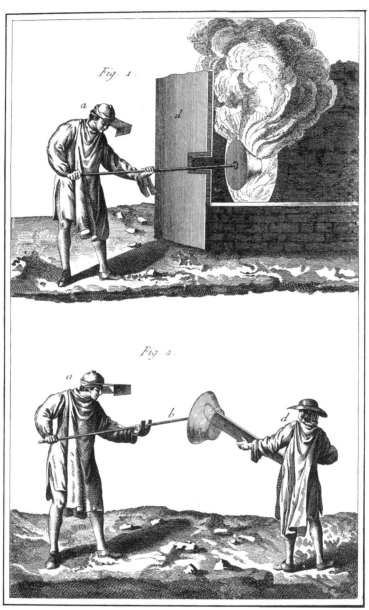

Verrerie en bois.
l'Opération de Chauffer la Bosse et de l'Abrancher.

장작불 유리 제조, 판유리
유리 덩어리를 가열하는 작업 및 판자를 집어넣고 돌리는 작업

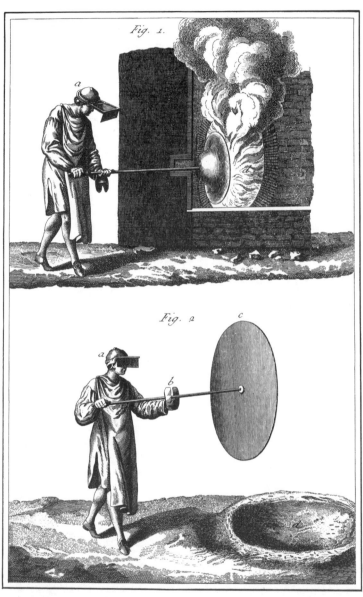

*Verrerie en bois, l'opération de Chauffer la
Bosse pour l'Ouvrir et en faire le Plat et le porter à la plotte.*

장작불 유리 제조, 판유리

유리 덩어리를 가열하고 돌려 납작하게 펼치는 작업 및 펼쳐진 유리를
재와 숯불 더미 위로 옮기는 작업

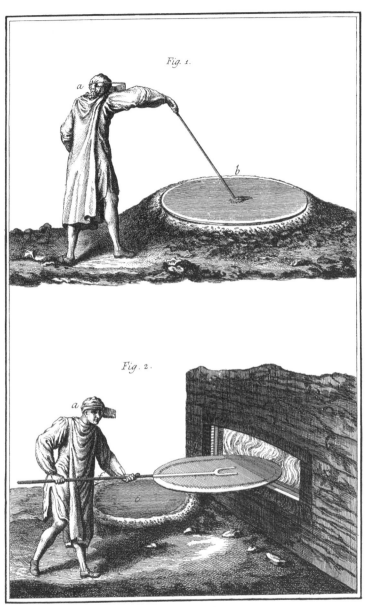

Verrerie en bois,
l'Opération de plotter le plat et de le faire recuire au Four.

장작불 유리 제조, 판유리
평평해진 유리를 재와 숯불 더미 위에 올려놓는 작업 및 서랭로에 집어넣는 작업

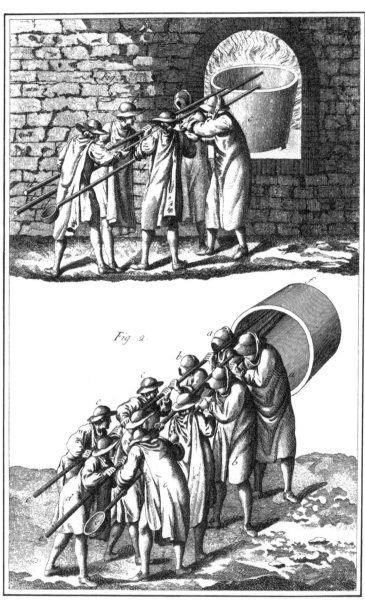

Fig. 2.

Verrerie en bois, l'Opération de tirer le Pot hors de l'Arche, et l'Opération de le porter au Four.

장작불 유리 제조, 판유리

도자기 가마에서 도가니를 꺼내고 유리 가마로 옮기는 작업

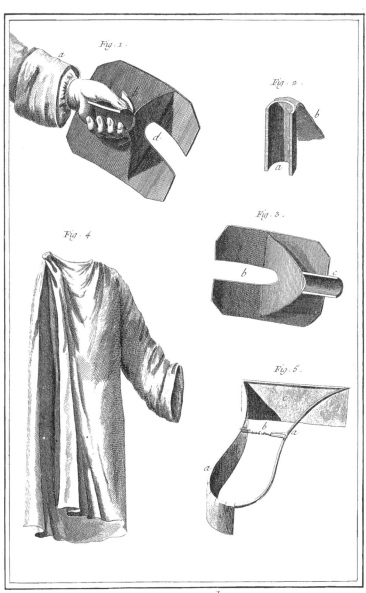

Verrerie en bois,
Differents Ustenciles des Tiseurs de grande Verrerie en Plats.

장작불 유리 제조, 판유리
가마 작업자의 작업복 및 보호 용구

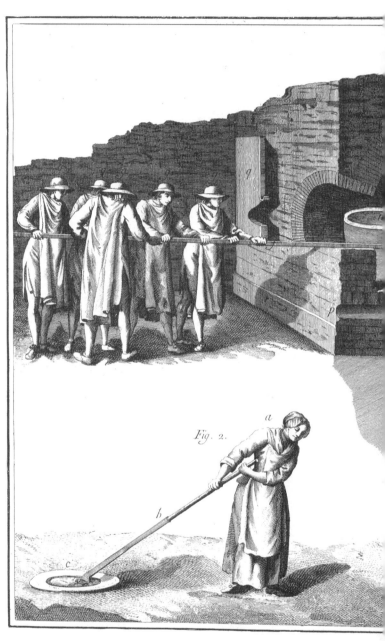

Fig. 2.

장작불 유리 제조, 판유리

가마 내부도, 도가니 설치 및 기타 작업

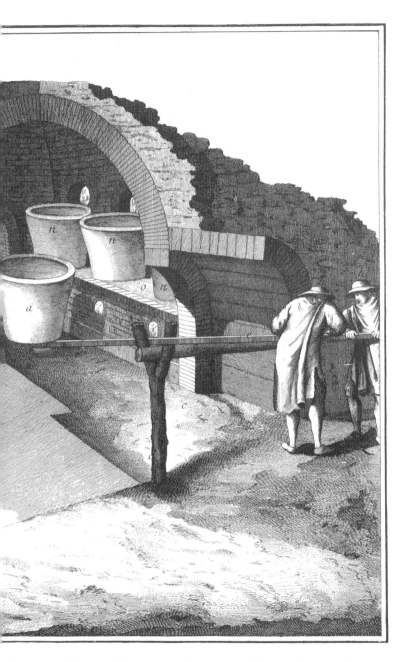

Verrerie en Plats, et l'Opération de mettre le Pot sur le Siege &c.

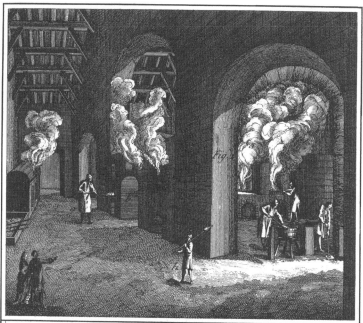

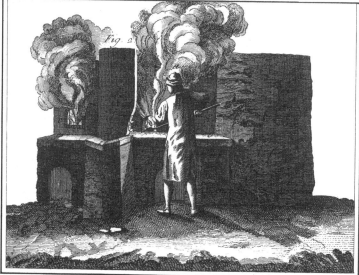

Verrerie Françoise en Bouteilles.

Verrerie en Charbon de Terre, Four à Bouteilles, et l'Opération de Cueillir le Verre dans le Pot

유리병 제조

석탄을 땔감으로 이용하는 프랑스의 유리병 제조 공장 및 가마,
도가니의 유리물을 떠내는 작업

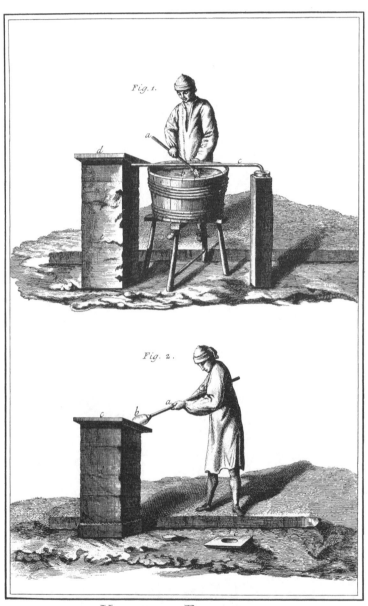

Verrerie en Bouteilles,

L'Opération de refroidir la Canne et de rouler la Paroison sur le Marbre.

유리병 제조

대롱을 식히는 작업 및 유리물을 판 위에 굴리는 작업

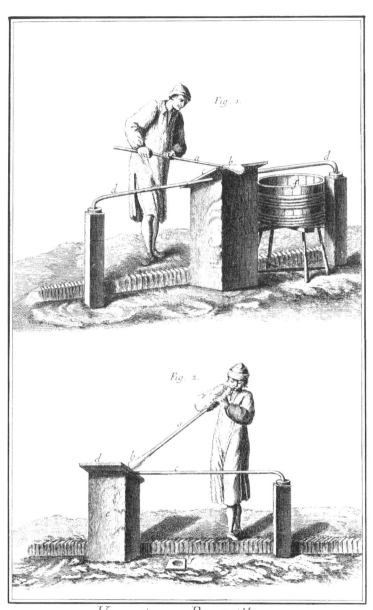

Verrerie en Bouteilles,
l'Opération de former le Col de la Parçison et la Souffler pour la gonfler
et lui faire prendre la forme d'un Œuf

유리병 제조

유리 덩어리를 돌려 목 부분을 만드는 작업 및 입으로 불어 달걀 모양으로 부풀리는 작업

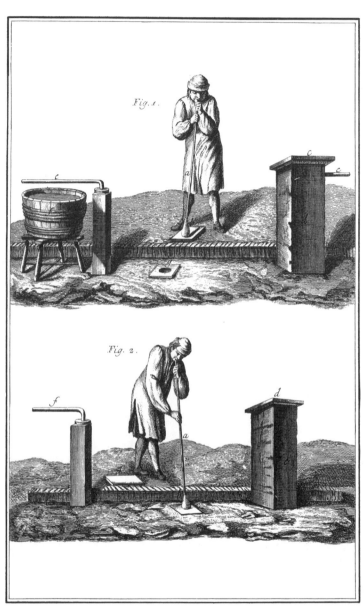

Verrerie en Bouteilles.

l'Opération de Souffler la Paraison sur le marbre, et l'Opération de Souffler la Bouteille dans le Moule.

유리병 제조

유리 덩어리를 판 위에 놓고 부는 작업 및 유리병 틀에 넣고 부는 작업

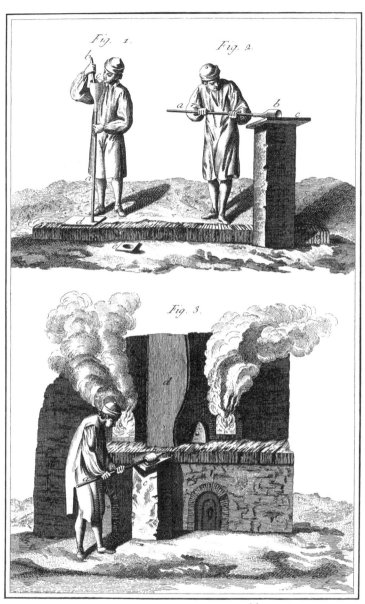

Verrerie en Bouteilles,
l'Opération de rouler sur le Marbre le Ventre de la Bouteille, après
lui avoir enfoncé le Cul avec la Molette.

유리병 제조

유리병의 몸통 부분을 판 위에 굴리는 작업 및 바닥을 움푹 들어가게 만드는 작업

2699

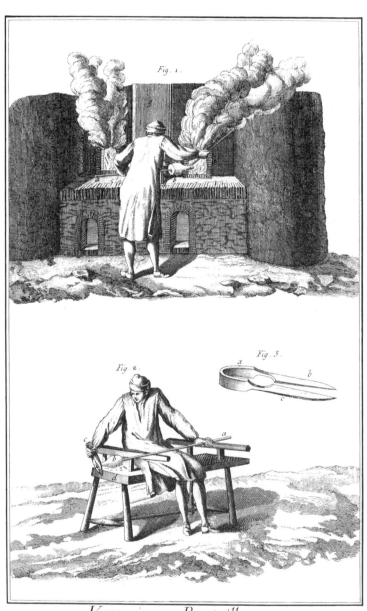

Verrerie en Bouteilles,
l'Opération de former le Filet du Col de la Bouteille avec la Cordeline,
et de la terminer avec la Pince d'enveloppe.

유리병 제조

작은 쇠막대로 병목의 둘레를 만드는 작업 및 전용 집게를 이용한 마무리 작업

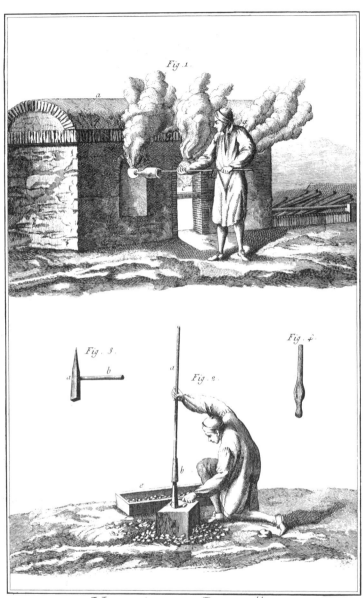

Verrerie en Bouteilles,
l'Opération de recuire la Bouteille et nétoiage de la Meule qui reste au
tour de la Canne après la Bouteille faite.

유리병 제조

유리병 서랭 작업 및 유리병 제조가 끝난 후 대롱 둘레에 붙어 있는 유리를 제거하는 작업

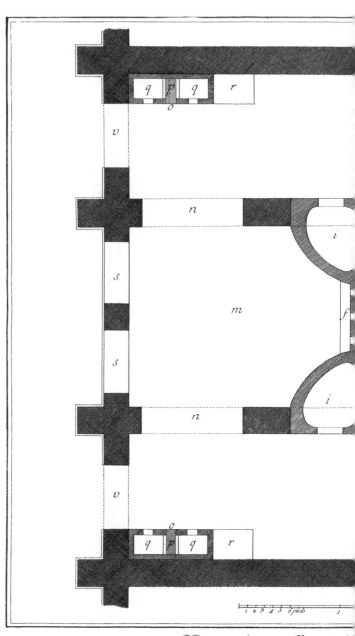

Verrerie en Bouteil

Plan d'une des quatre Halles

유리병 제조

석탄을 땔감으로 이용하는 파리 근교 세브르 왕립 유리 공장의 네 작업장 가운데 하나의 평면도

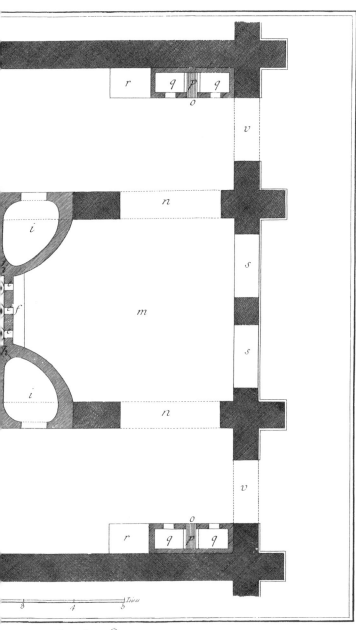

ée en Charbon de Terre

Royale de Seve près Paris.

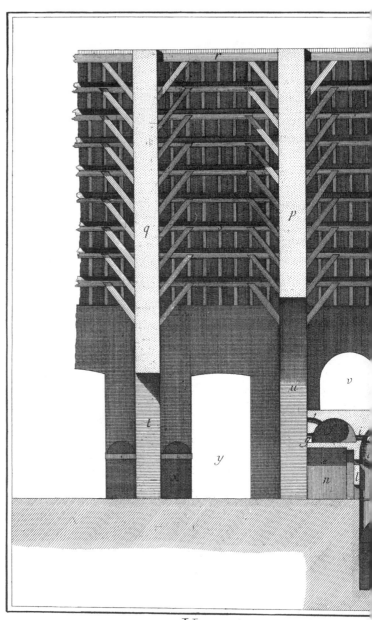

Verrerie en Bouteilles,

Coupe sur la longueur d'une des quatre Halles

유리병 제조

세브르 왕립 유리 공장의 작업장 및 가마 종단면도

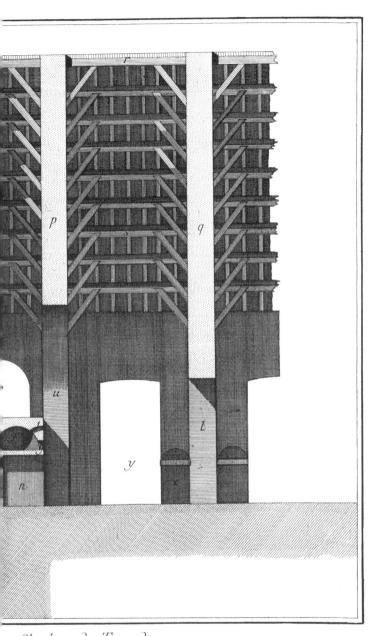

n Charbon de Terre).

ur, de la Verrerie Royale de Seve près Paris.

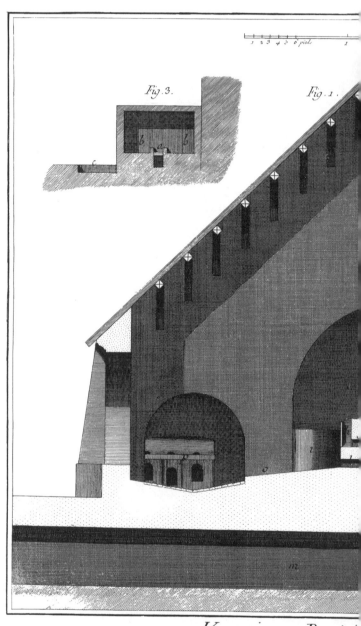

Fig. 3.

Fig. 1.

Verrerie en Bouteie

Coupe sur la largeur d'une des quatre Halles de la Verrerie Roy

유리병 제조

세브르 왕립 유리 공장의 작업장 및 가마 횡단면도, 지하실 평면도, 유리병 서랭로 단면도

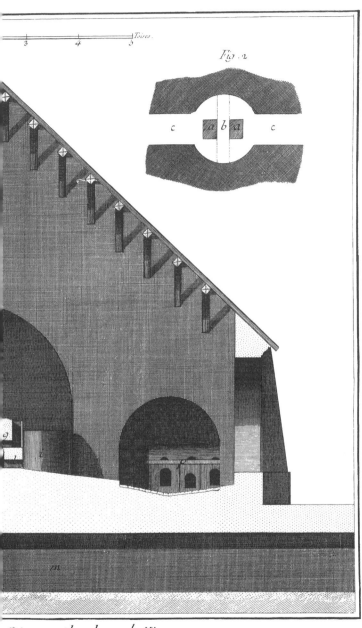

Fig. 2

c a b a c

ffée en Charbon de Terre.
rès Paris, Plan de la Cave, et Coupe du Four à recuire les Bouteilles.

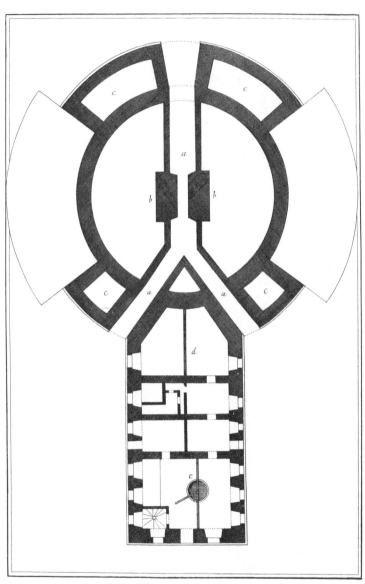

Verrerie Angloise.

Plan des Fondations d'une Halle avec son Four et le Batiment de service.

영국의 유리 제조

가마가 있는 작업장과 부속 건물로 이루어진 영국 유리 공장의 토대부 평면도

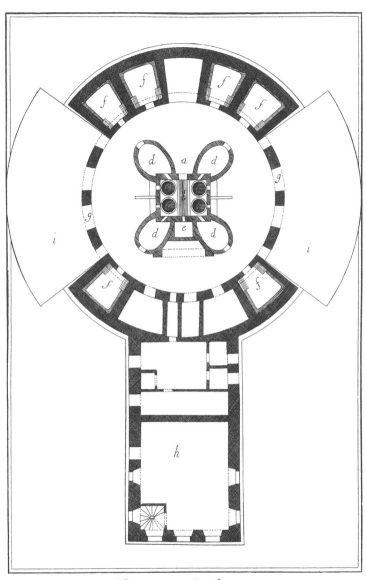

Verrerie Angloise,
Plan du premier étage d'une Halle avec son Four et le Batiment de Service.

영국의 유리 제조

영국 유리 공장 1층 평면도

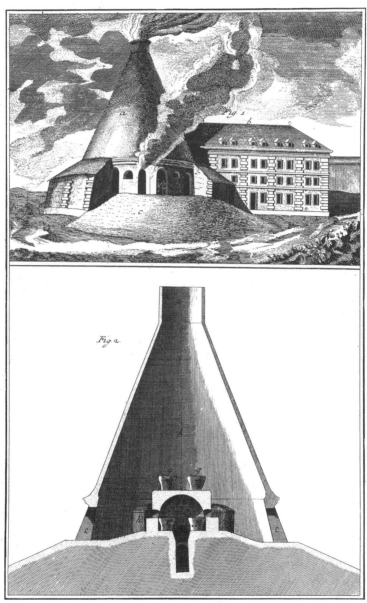

Verrerie Angloise.
Vue extérieure de la Verrerie, et Coupe sur la largeur.

영국의 유리 제조

영국 유리 공장 외관 및 횡단면도

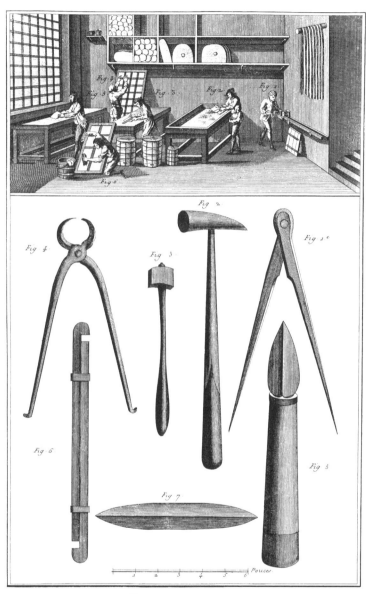

Vitrier, outils.

유리창 조립

작업장 및 도구

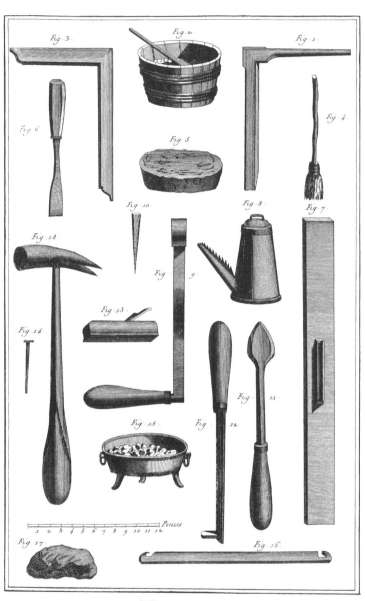

Vitrier, outils.

유리창 조립

도구

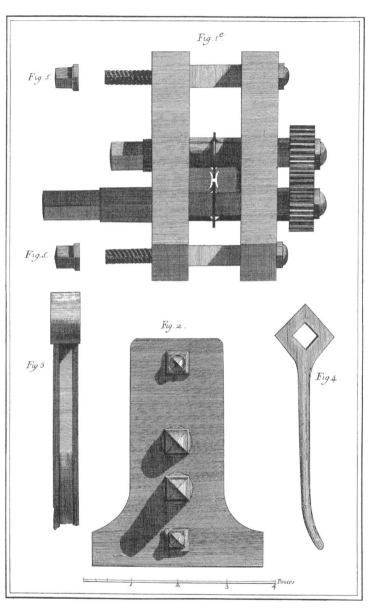

Fig. 1ᵉ.

Fig. 5.

Fig. 5.

Fig. 3.

Fig. 2.

Fig. 4.

Vitrier, *Filiere et Développemens.*

유리창 조립

유리 고정용 납 인발 장비 상세도

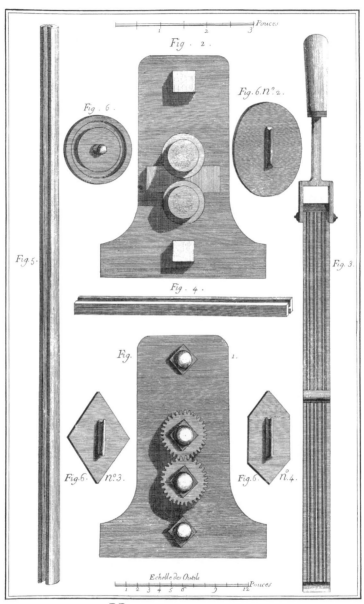

Vitrier, *Détails et Outils.*

유리창 조립

납 인발 장비 상세도, 관련 도구

2714

과학, 인문, 기술에 관한 도판집
제10권

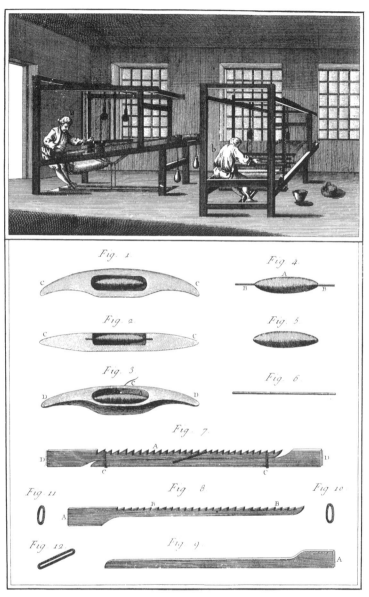

Fig. 1

Fig. 4

Fig. 2

Fig. 5

Fig. 3

Fig. 6

Fig. 7

Fig. 11

Fig. 8

Fig. 10

Fig. 12

Fig. 9

Tisserand, Navette et Temple.

제직

작업장, 북과 쳇발

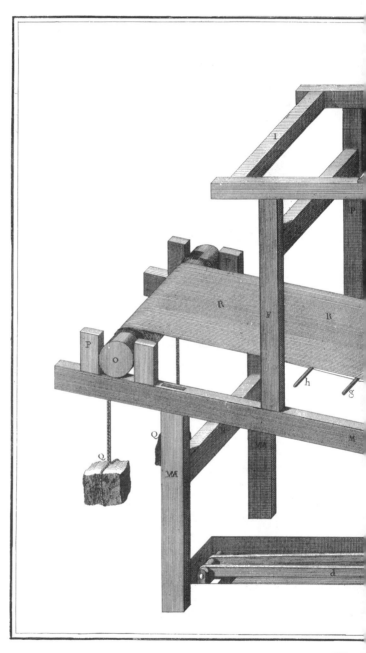

Tiss

제직

직기

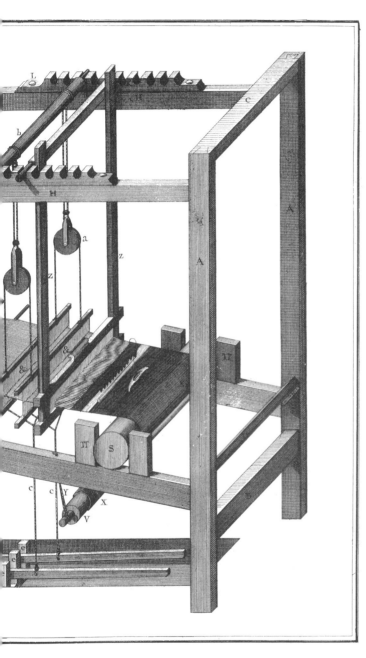

Métier.

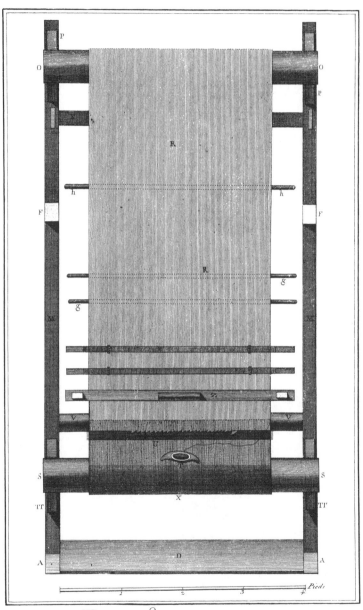

Tisserand, Plan du Mètier.

제직

직기 평면도

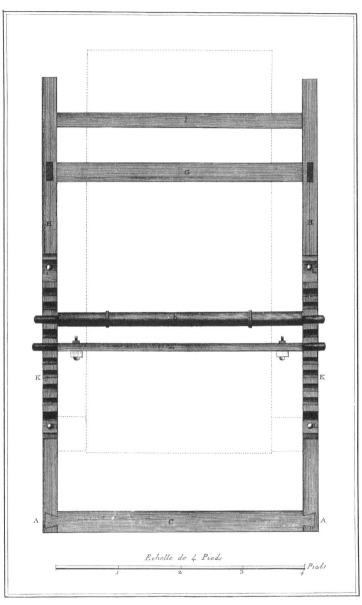

Tisserand, Plan du haut du Métier à faire la Toile.

제직

직기 상부 평면도

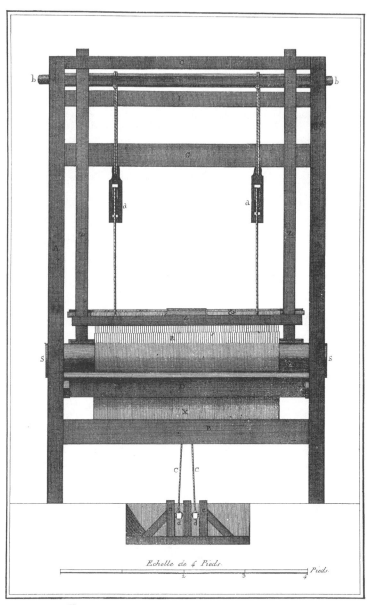

Tisserand, Elévation en face du Métier à faire la Toile

제직

직기 전면 입면도

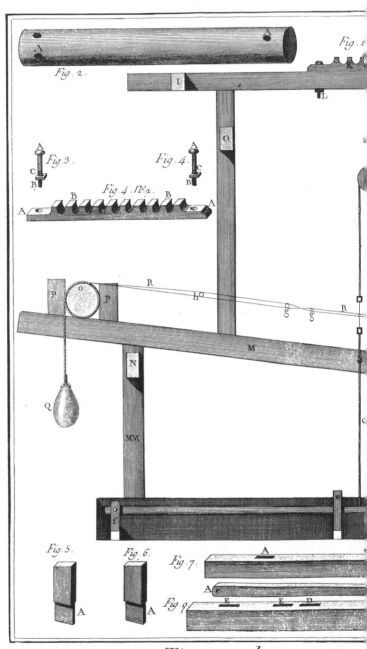

Fig. 2.

Fig. 3.

Fig. 4.

Fig. 4. N.º 2.

Fig. 5.

Fig. 6.

Fig. 7.

Fig. 9.

Tisserand, Elévation Latera

제직

직기 측면 입면도 및 상세도

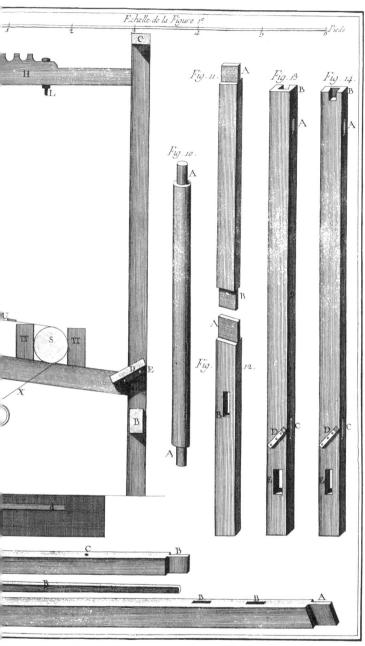

Fig. 11. A

Fig. 13 B

Fig. 14. B

Fig. 10. A

H

L

U

TT S TT

X

D E

B

Fig. 12.

A

B

A

D C

E

C

B

A

B B A

...er à faire la Toile et Détails.

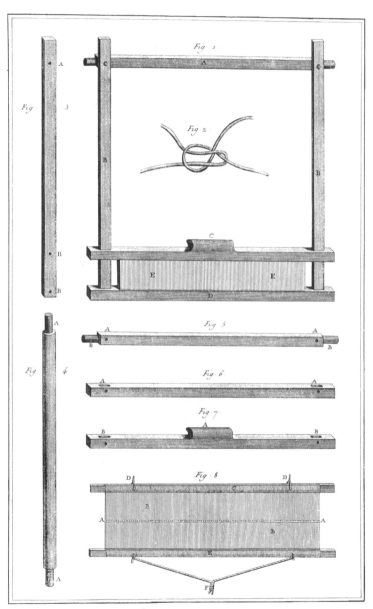

Tisserand, *Détails du Métier à faire la Toile*

제직

직기 상세도

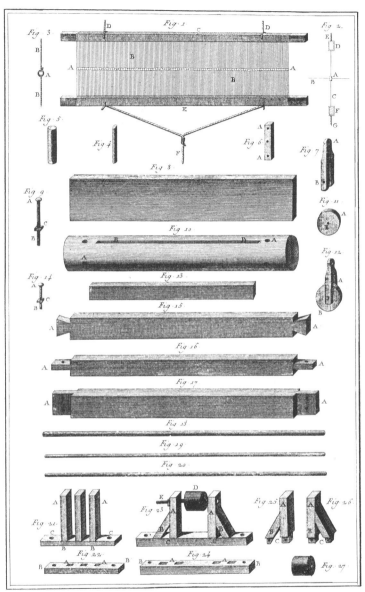

Tisserand, Détails du Mètier à faire la Toile

제직

직기 상세도

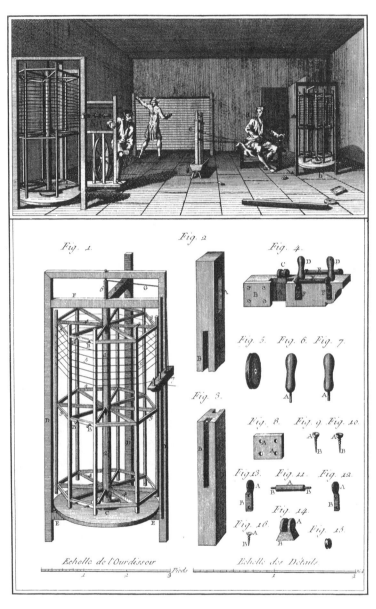

Passementerie, Ourdissoir

장식 직물 제조

정경 작업, 정경기

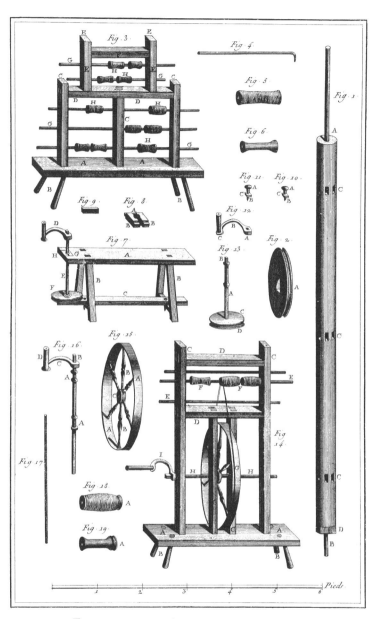

Passementerie, *Ourdissoir, Banque et Rouet*

장식 직물 제조

정경기 상세도, 실패걸이 및 실감개

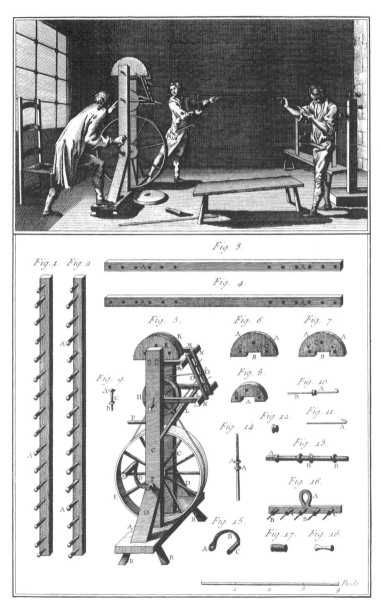

Passementerie, Retors.

장식 직물 제조

연사 작업, 관련 장비

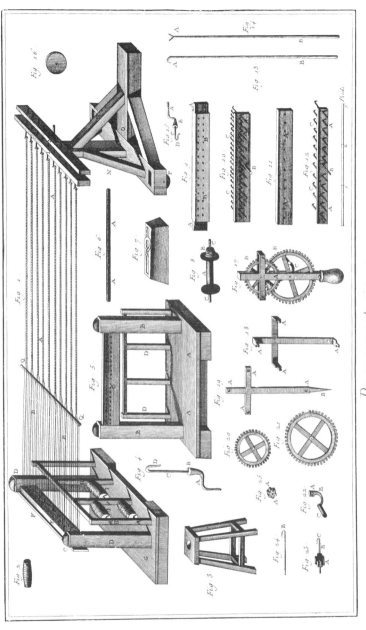

장식 직물 제조

연사기

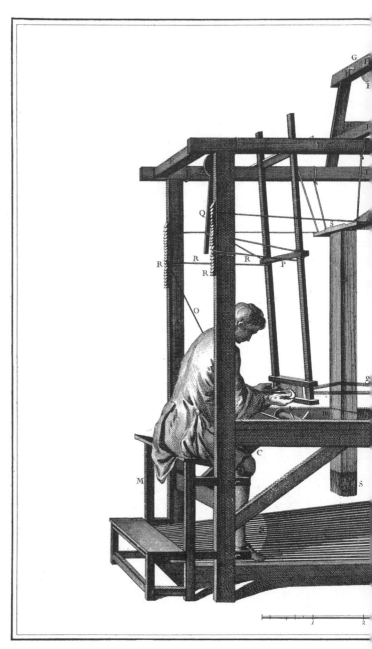

Passementerie

장식 직물 제조

장식 끈 직기

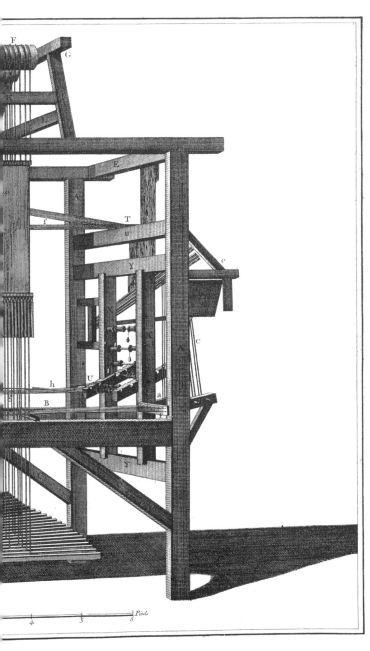

à faire le Galon.

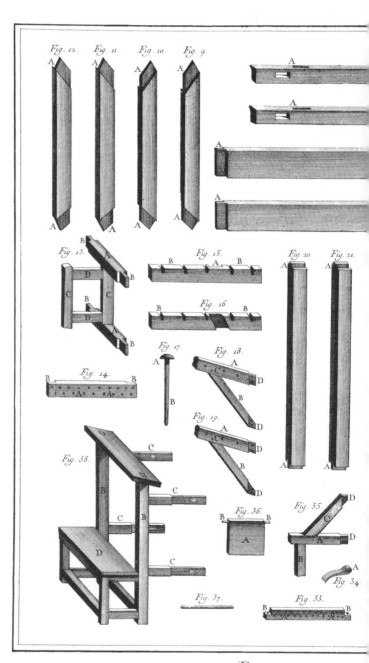

Passementerie,

장식 직물 제조

장식 끈 직기 상세도

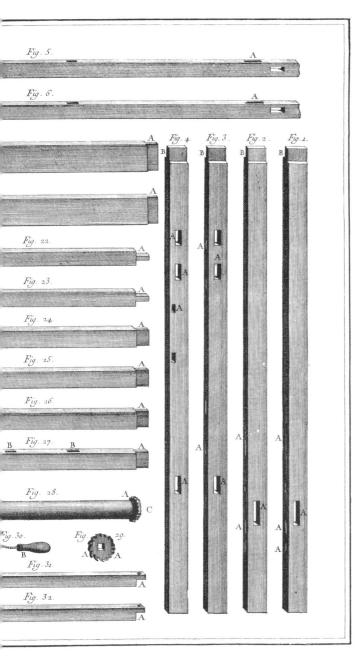

Fig. 5.　　　　　　A

Fig. 6.　　　　　　A

Fig. 22.

Fig. 23.

Fig. 24.

Fig. 25.

Fig. 26.

Fig. 27.

Fig. 28.

Fig. 30.　　Fig. 29.

Fig. 31.

Fig. 32.

Fig. 4.　Fig. 3.　Fig. 2.　Fig. 1.

Metier à faire le Galon.

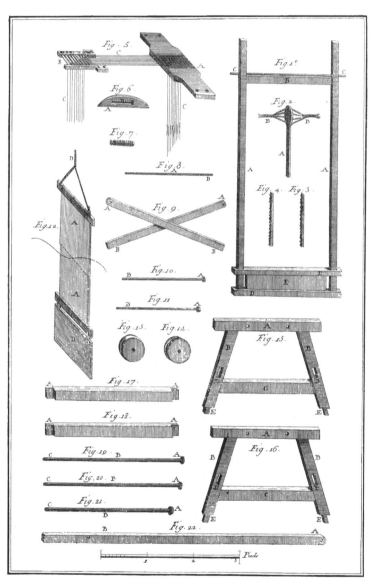

Passementerie, Détail du Métier à Galon.

장식 직물 제조

장식 끈 직기 상세도

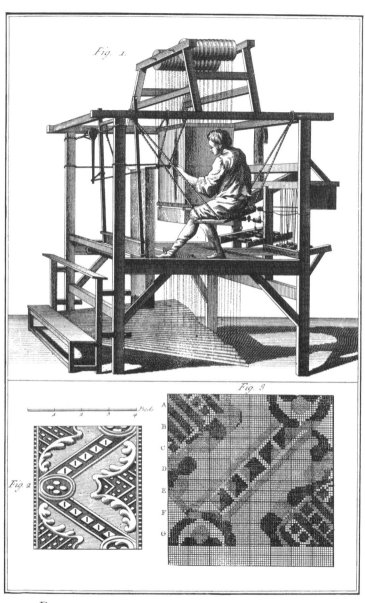

Fig. 1.

Fig. 3

Fig. 2

Passementerie, Façon de passer le Patron par devant.

장식 직물 제조

도안(패턴)을 앞으로 통과시켜 직기에 거는 방법, 직조물과 도안

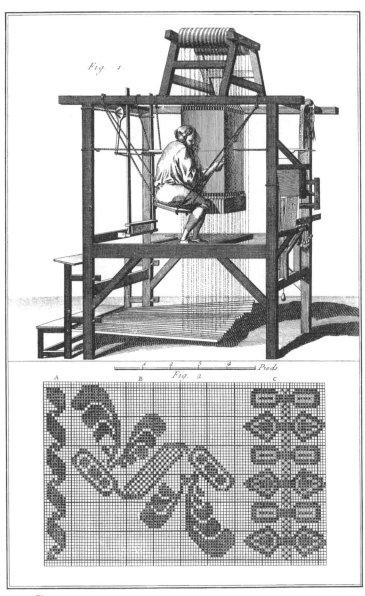

Passementerie, Façon de passer le Patron par derriere.

장식 직물 제조

도안을 뒤로 통과시켜 직기에 거는 방법, 도안

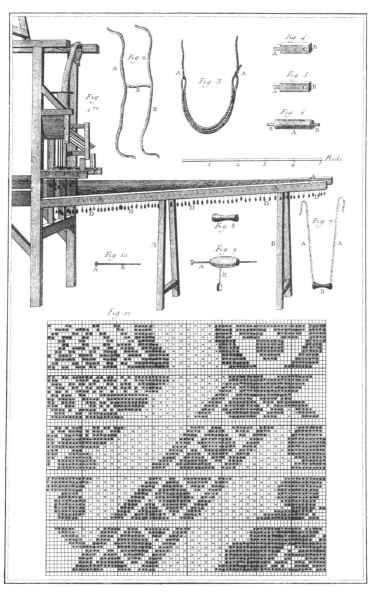

Passementerie, Mètier à Livrée et Patron.

장식 직물 제조

제복 장식 직기 및 도안

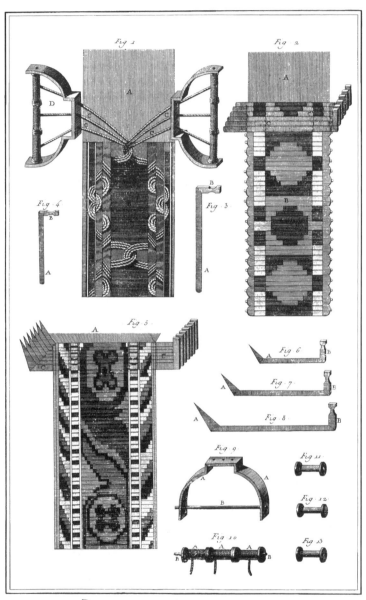

Passementerie, Desseins de Galons.

장식 직물 제조

장식 끈 디자인 및 관련 도구

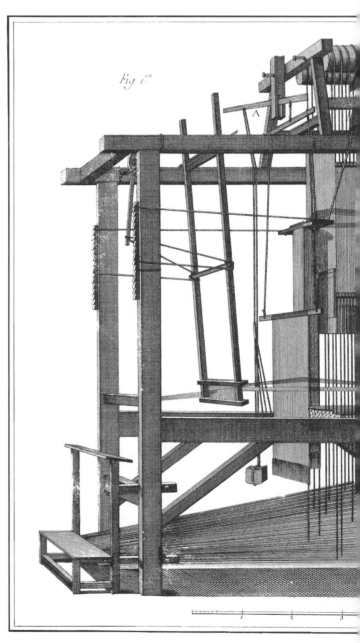

Fig 1.

Fig 1.

A

Passementer

장식 직물 제조

장식 리본 직기

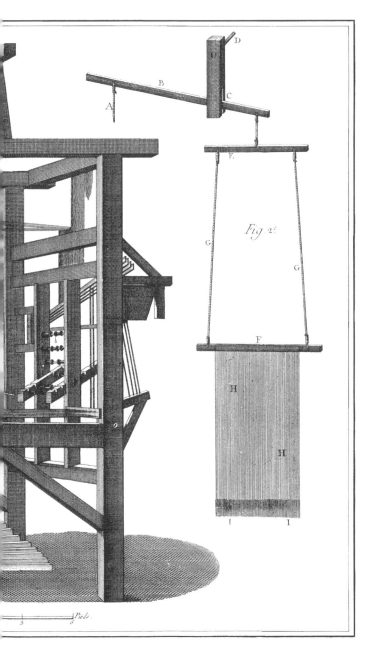

Fig. 2.

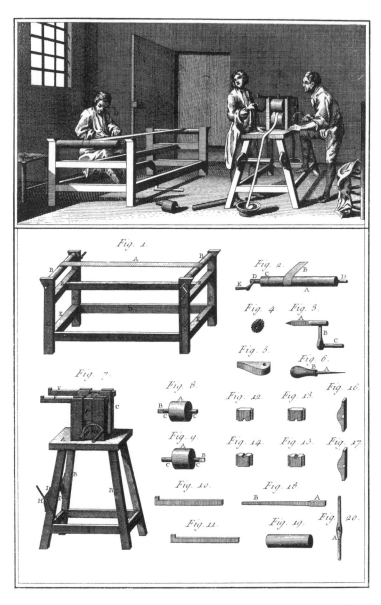

Passementerie, montage et Passage du Ruban ou Galon.

장식 직물 제조

장식 리본 및 끈을 손질하고 롤러 사이로 통과시키는 작업, 관련 장비

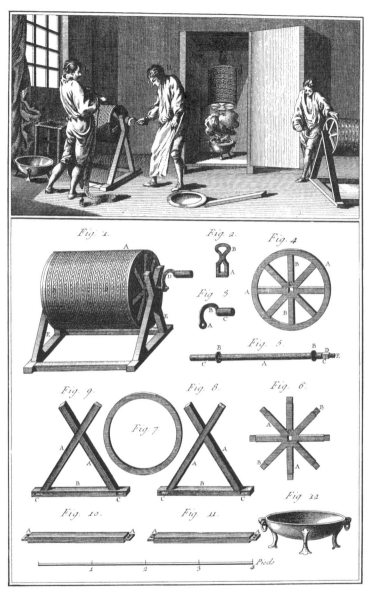

Passementerie, Fumage du Galon.

장식 직물 제조

장식 끈을 연기에 그슬리는 작업, 관련 장비

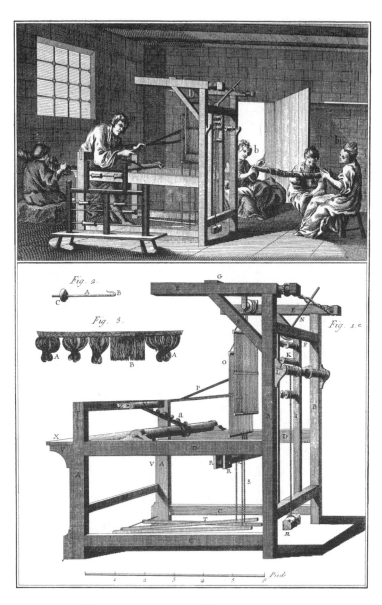

Passementerie, Métier à Franges.

장식 직물 제조

술 장식 제조, 직기

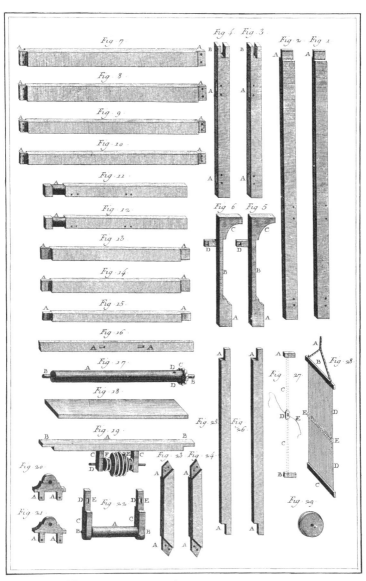

Passementerie, Détail du Métier a Franger.

장식 직물 제조

술 장식 직기 상세도

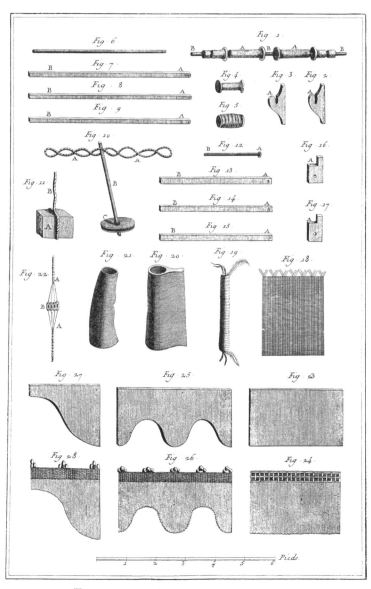

Passementerie, Détail du Métier à Franger.

장식 직물 제조

술 장식 직기 상세도

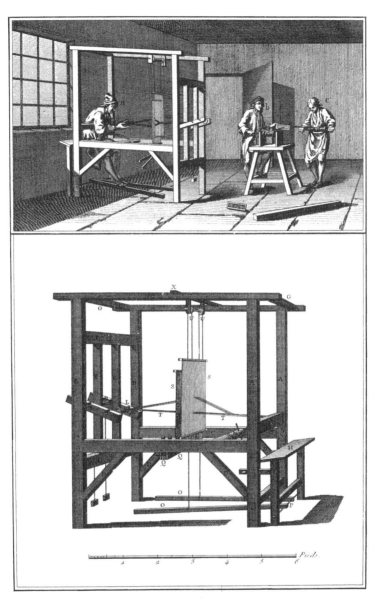

Passementerie, Mètier à la Baße Liße

장식 직물 제조

장식 끈 제조, 종광이 낮게 걸린 직기

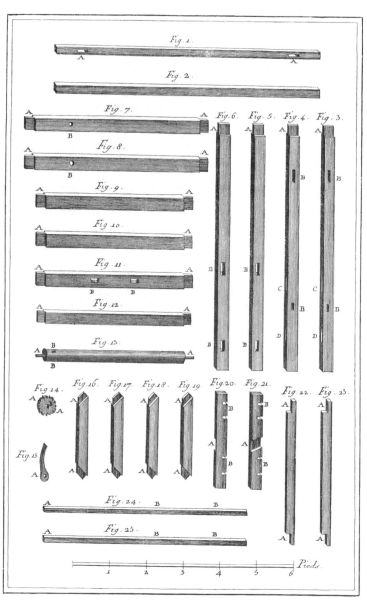

Passementerie, Détails du Metier à la Basse Lisse.

장식 직물 제조

종광이 낮게 걸린 직기 상세도

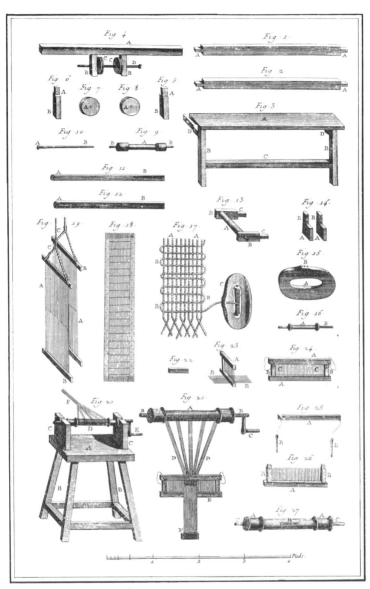

장식 직물 제조

종광이 낮게 걸린 직기 및 끈 감개 상세도

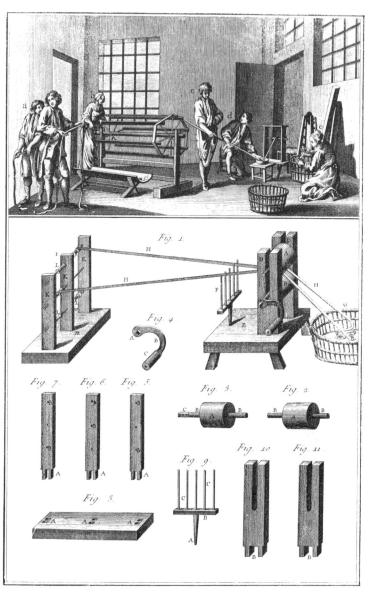

Passementerie, Façon de la Nonpareille.

장식 직물 제조

가는 리본 제조, 관련 장비

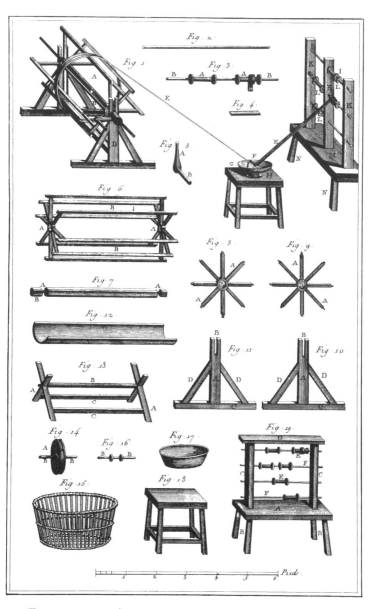

Passementerie, Détails des Outils propres à faire la Nompareille.

장식 직물 제조

가는 리본 제조 장비 상세도

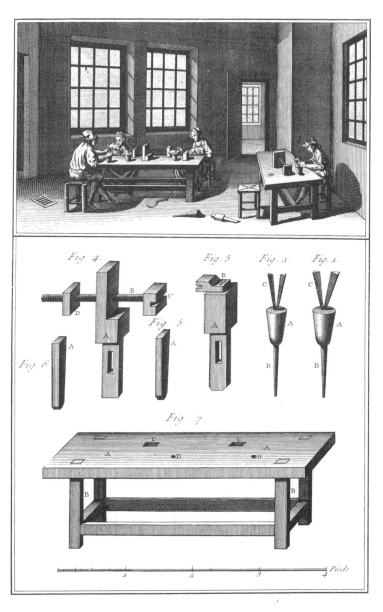

Passementerie, Façon des Peignes et Développemens

장식 직물 제조

바디 제작, 관련 장비 상세도

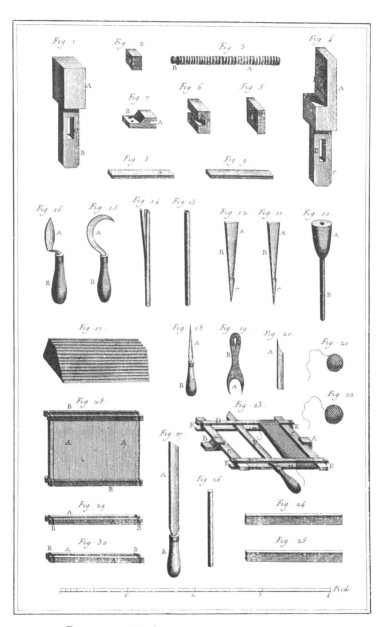

Passementerie, Détails pour la façon des Peignes.

장식 직물 제조

바디 제작 도구 및 장비 상세도

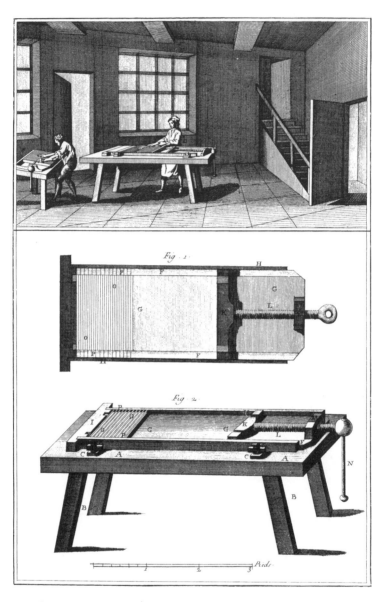

Passementerie, Façon des Peignes à la maniere Angloise.

장식 직물 제조

영국식 바디 제작, 관련 장비

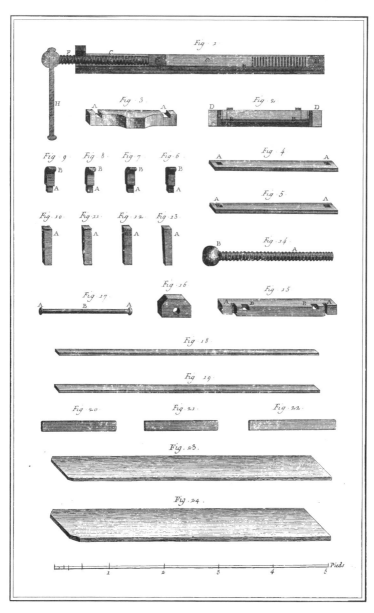

Passementerie, Détails de la Machine à monter les Peignes à la manière Angloise

장식 직물 제조

영국식 바디 제작 장비 상세도

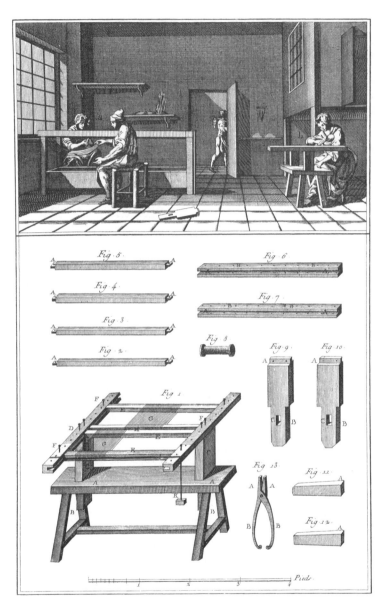

Passementerie, Façon des Lisses.

장식 직물 제조

종광(잉아) 제작, 관련 장비

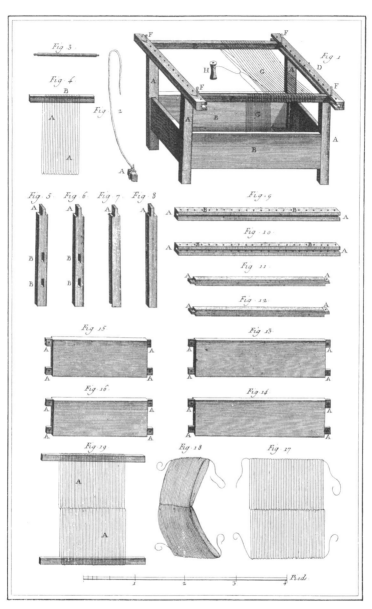

Passementerie, *Détails pour la façon des Lißes*

장식 직물 제조

종광 제작 장비 상세도

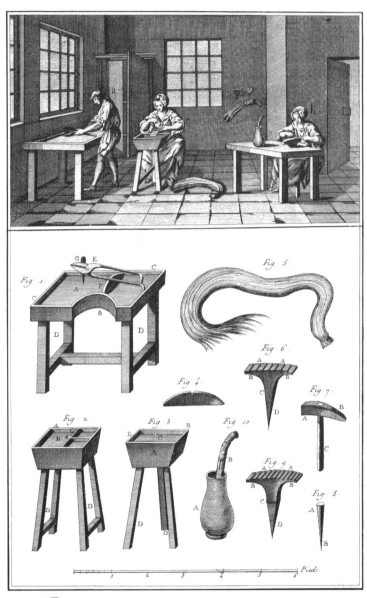

Passementerie, Façon des afferons de Lassets.

장식 직물 제조

끈 끝에 다는 쇠붙이 제작, 관련 도구 및 장비

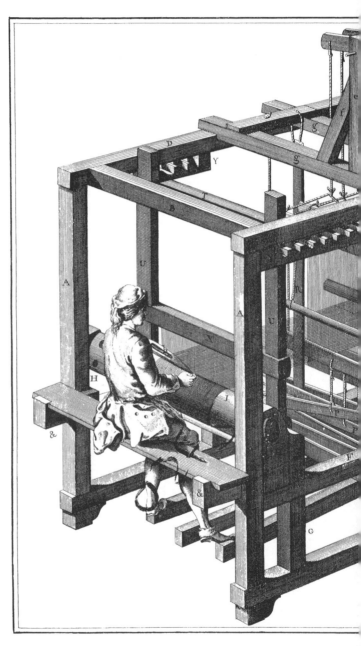

Mè

마를리 거즈 제조

마를리 거즈 직기

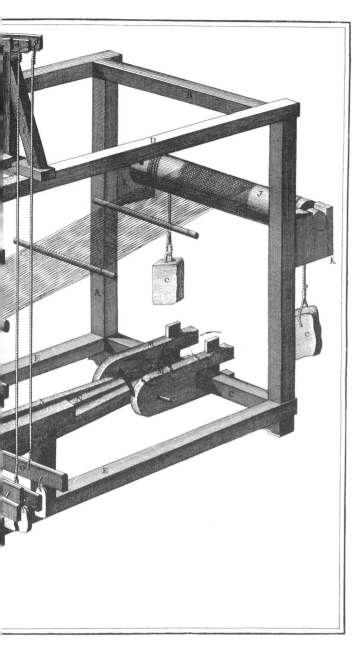

arly.

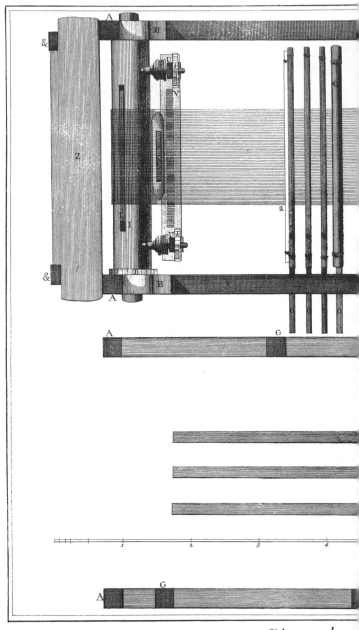

Plans du

마를리 거즈 제조

직기 평면도

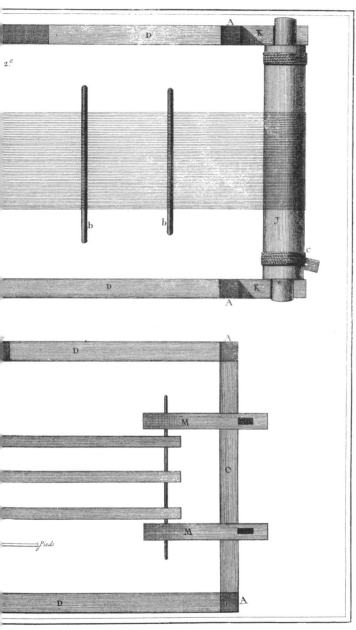

Marli .

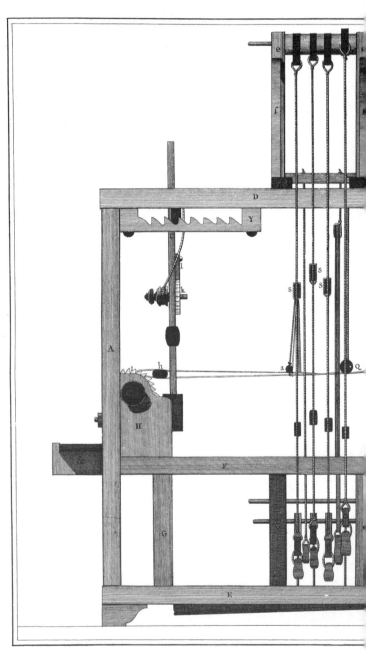

Élévation Latér

마를리 거즈 제조

직기 측면 입면도

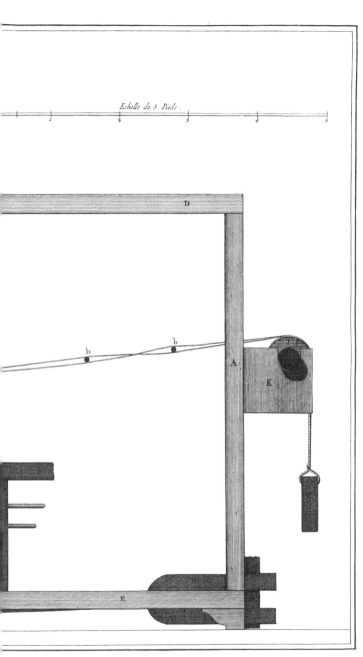

Métier à Marli.

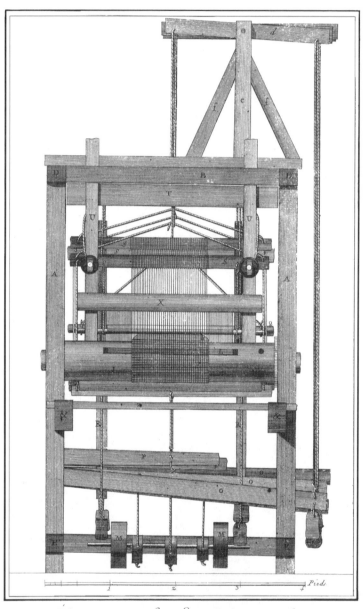

Élévation en face du Métier à Marly.

마를리 거즈 제조

직기 전면 입면도

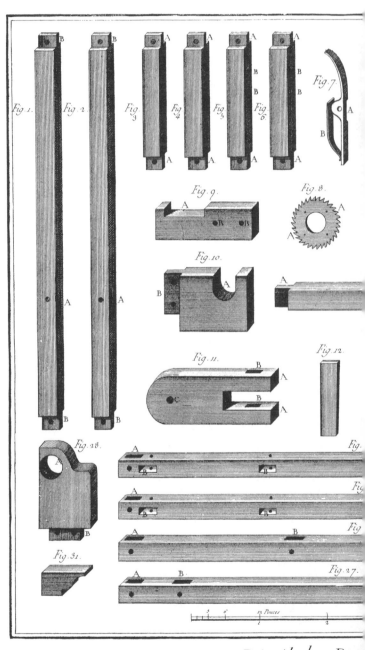

Détail des Pie

마를리 거즈 제조

직기 부품 상세도

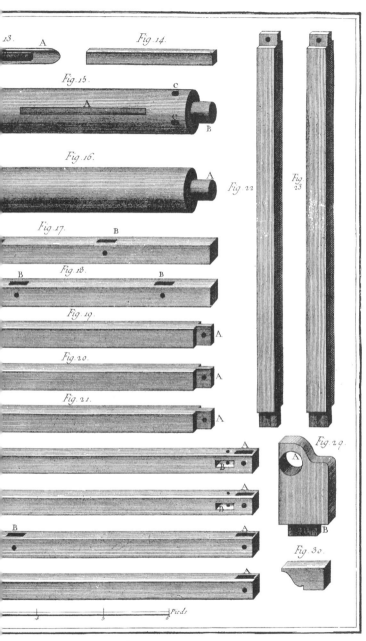

13. A Fig.14.

Fig.15.

A C

B

Fig.16.

A Fig.22 Fig.23

Fig.17. B

Fig.18. B B

Fig.19. A

Fig.20. A

Fig.21. A

A Fig.29.

B A B

B A Fig.30.

A

Picds

Métier à Marly.

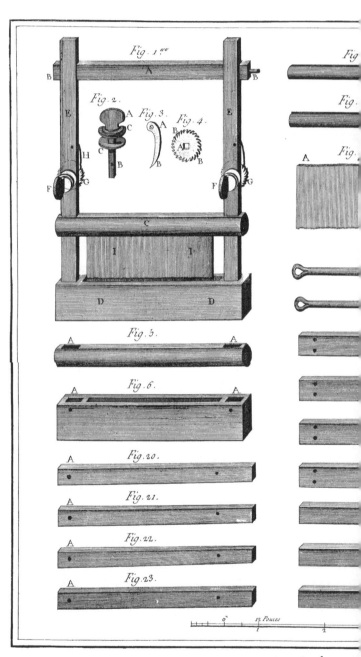

Détail des Pie

마를리 거즈 제조

직기 부품 상세도

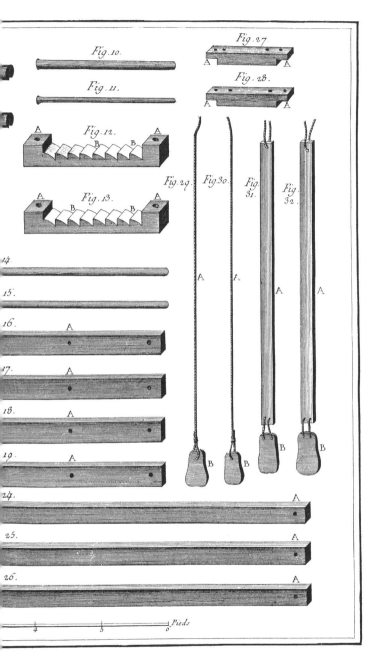

Fig. 10.

Fig. 11.

Fig. 27.

Fig. 28.

Fig. 12.

Fig. 13.

Fig. 29. Fig. 30. Fig. 31. Fig. 32.

14.

15.

16.

17.

18.

19.

24.

25.

26.

Pieds

Métier à Marli.

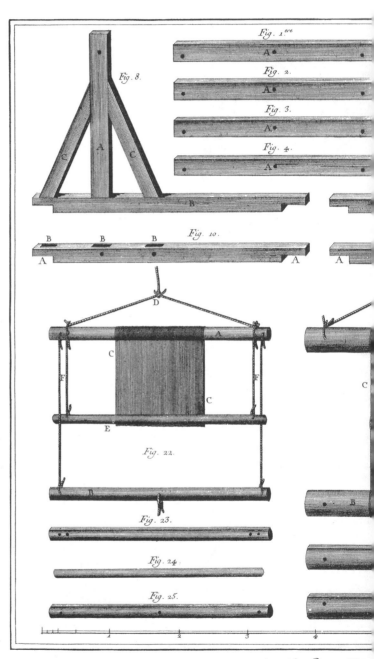

Fig. 1.^{ere}

A

Fig. 2.

A

Fig. 3.

A

Fig. 4.

A

Fig. 8.

C A C

B

Fig. 10.

B B B

A A A

D

A

C

F F

C

E

Fig. 22.

D

Fig. 23.

Fig. 24.

Fig. 25.

C

B

Détail des Pie

마를리 거즈 제조

직기 부품 상세도

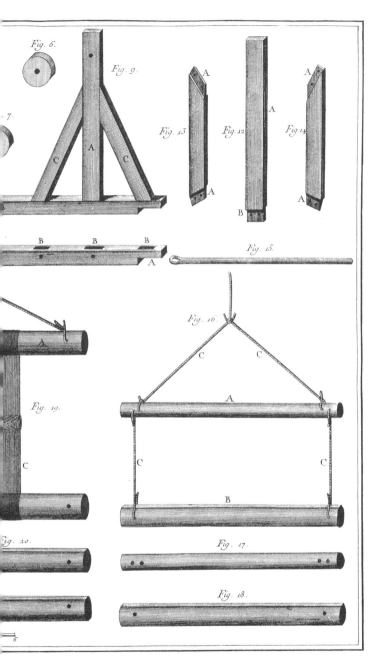

Fig. 6.

Fig. 9.

Fig. 13.

Fig. 12.

Fig 14.

Fig. 15.

Fig. 16.

Fig. 19.

Fig. 20.

Fig. 17.

Fig. 18.

Métier à Marli.

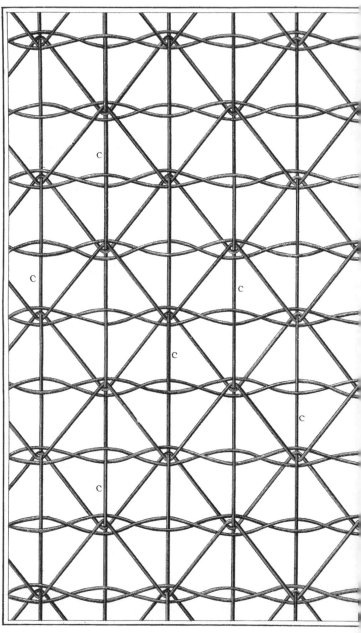

Marly

마를리 거즈 제조

마를리 거즈 직조

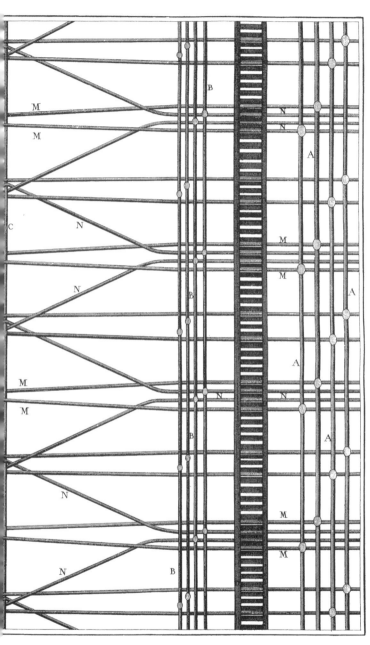

du Marly .

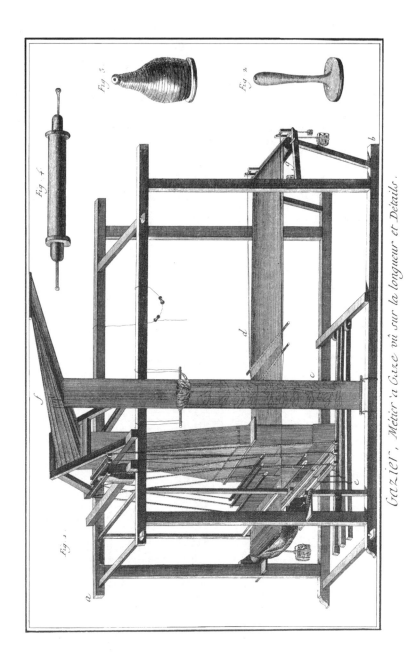

Gazier , Métier à Gaze vû sur la longueur et Détails .

거즈 제조

거즈 직기 측면도 및 상세도

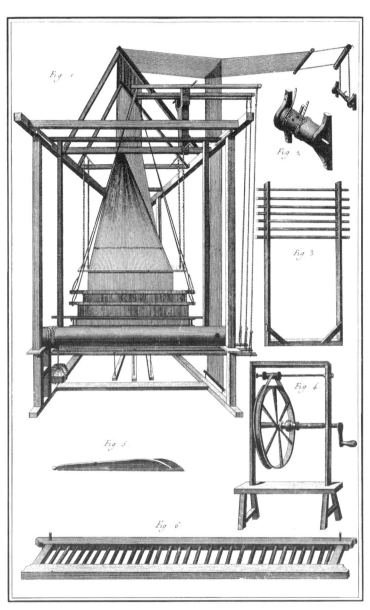

Fig. 1

Fig. 2

Fig. 3

Fig. 4

Fig. 5

Fig. 6

Gazier, Métier à Gaze vû en face

거즈 제조

직기 정면도 및 상세도, 관련 장비

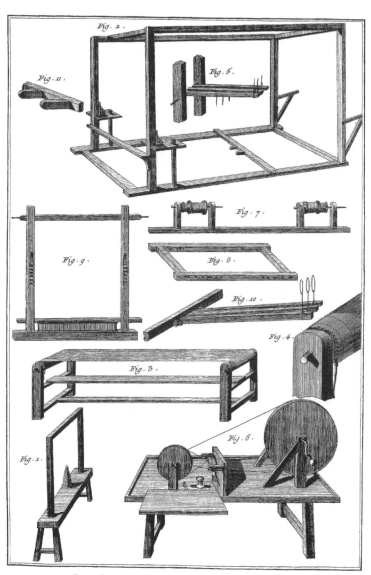

Gazier, Développement du Métier à Gaze &c.

거즈 제조

직기 상세도 및 관련 장비

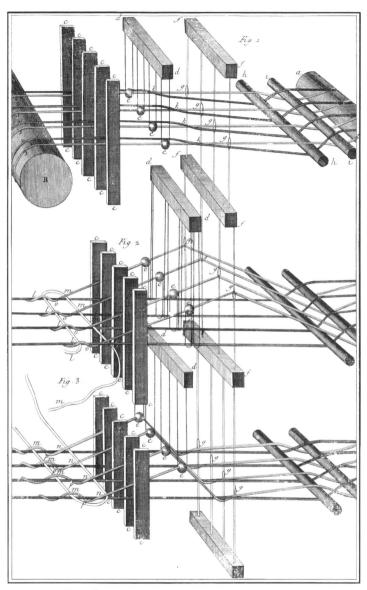

Gazier, Fonctions des Lisses du Métier à Gaze.

거즈 제조

종광의 움직임과 거즈 직조

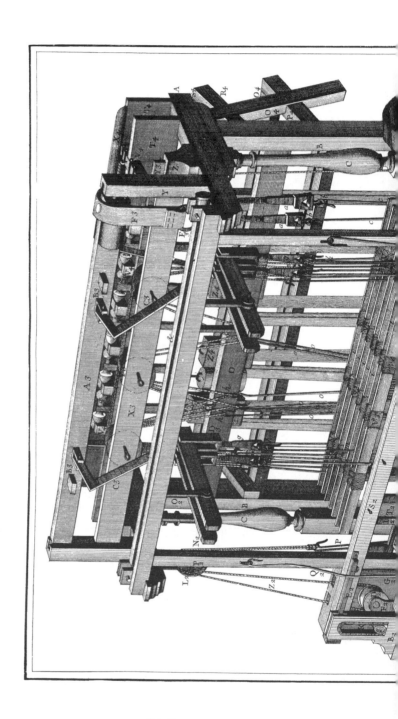

리본 제조

리본 직기

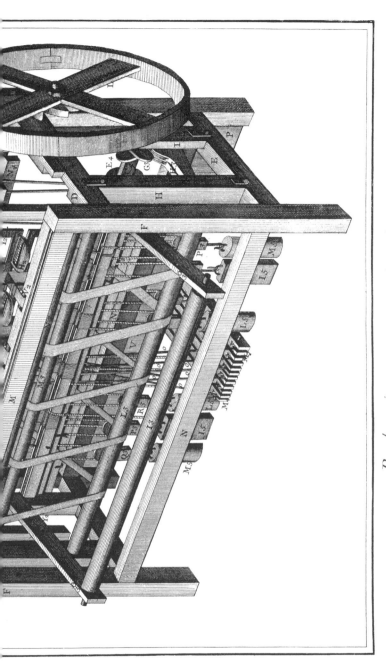

Rubanier, Métier à faire le Ruban 2.

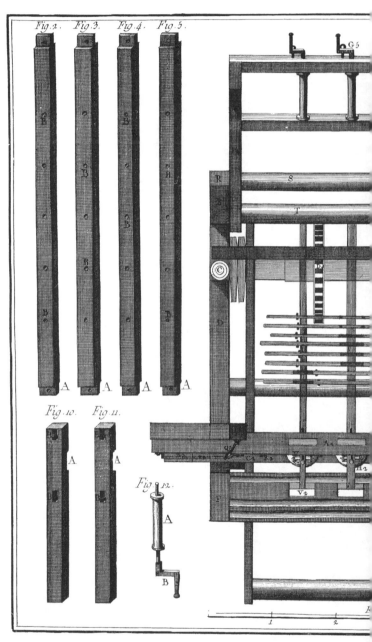

Fig. 2. Fig. 3. Fig. 4. Fig. 5.

Fig. 10. Fig. 11.

Fig. 12.

Métier à Ru

리본 제조

직기 종광부 평면도

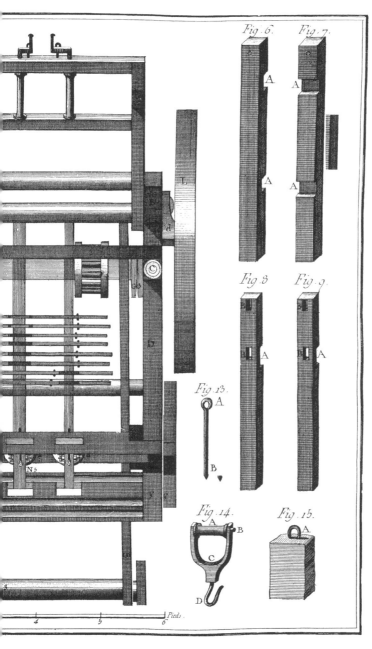

Fig. 6. Fig. 7.

Fig. 8. Fig. 9.

Fig. 13.

Fig. 14. Fig. 15.

Pieds.

Plan des Lisses

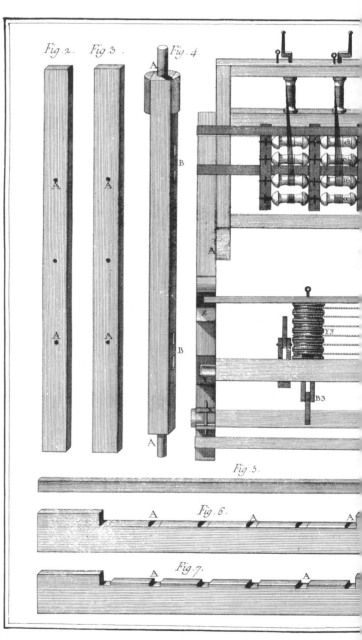

Fig. 2. Fig. 3. Fig. 4.

Fig. 5.

Fig. 6.

Fig. 7.

Métier à faire le

리본 제조

직기 상부 평면도

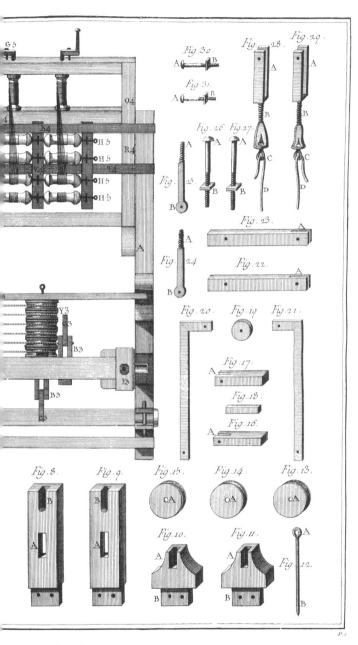

Fig. 30.

Fig. 31.

Fig. 28.

Fig. 29.

Fig. 26.

Fig. 27.

Fig. 25.

Fig. 23.

Fig. 24.

Fig. 22.

Fig. 20.

Fig. 19.

Fig. 21.

Fig. 17.

Fig. 18.

Fig. 16.

Fig. 8.

Fig. 9.

Fig. 15.

Fig. 14.

Fig. 13.

Fig. 10.

Fig. 11.

Fig. 12.

Plan du deſſus.

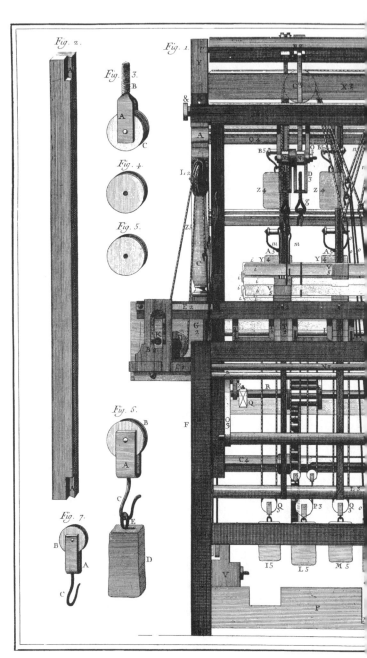

Fig. 2.

Fig. 1.

Fig. 3.

Fig. 4.

Fig. 5.

Fig. 6.

Fig. 7.

Mêtier à faire

리본 제조

직기 전면 입면도

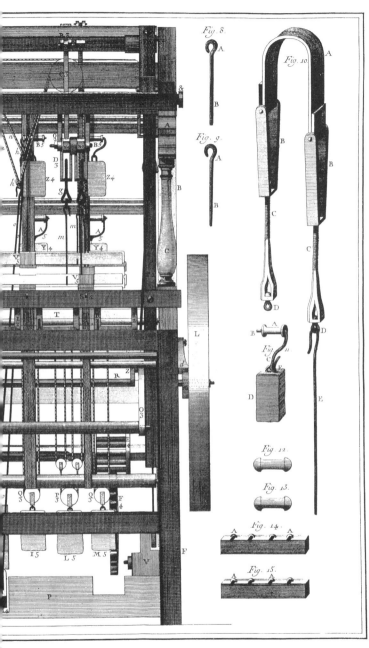

Fig. 8.

Fig. 9.

Fig. 10.

Fig. 11.

Fig. 12.

Fig. 13.

Fig. 14.

Fig. 15.

...san, Élévation en face.

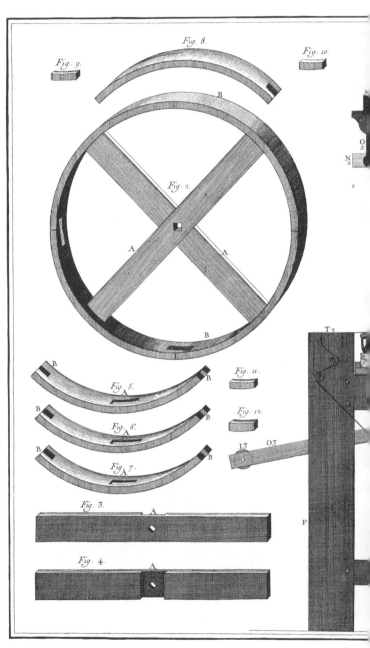

Fig. 9.

Fig. 8.

Fig. 10.

B

Fig. 2.

A

A

B

B

Fig. 5.
A

B

Fig. 11.

B

B

Fig. 6.
A

B

Fig. 12.

B

Fig. 7.
A

B

13 O3

T2

Fig. 3.

A

F

Fig. 4.

A

Mêtier à faire

리본 제조

직기 측면 입면도

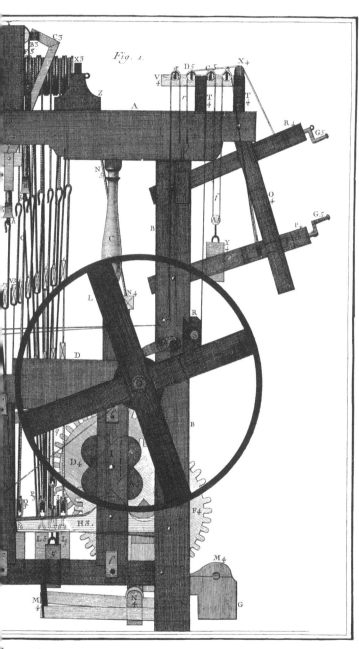

Fig. 1.

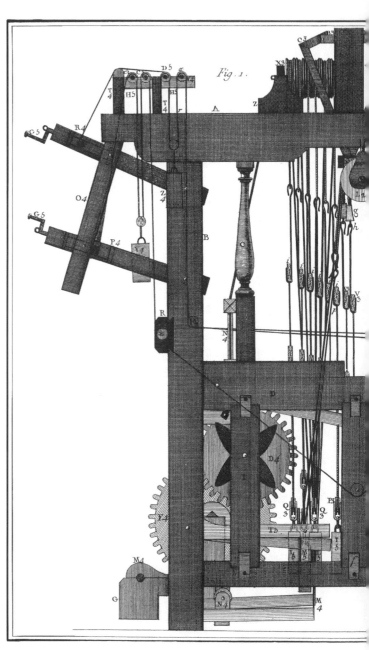

Fig. 1.

Métier à faire

리본 제조

직기 측면 입면도

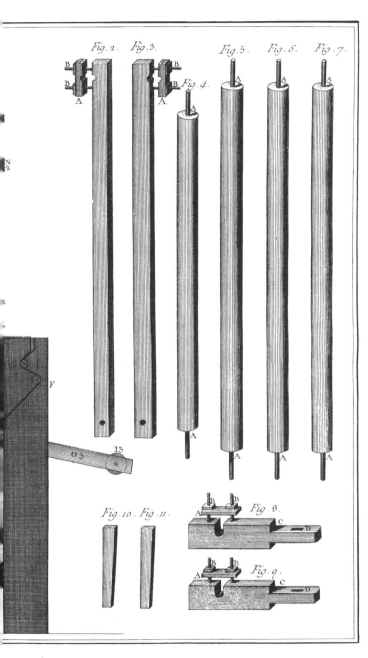

Fig. 2. Fig. 3. Fig. 5. Fig. 6. Fig. 7.

Fig. 4.

Fig. 10. Fig. 11. Fig. 8.

Fig. 9.

un, Élévation latéralle.

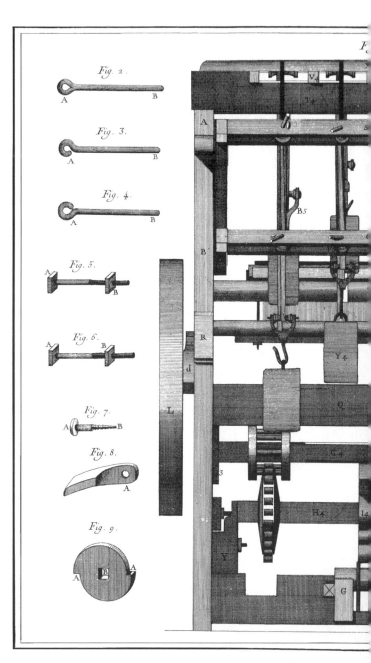

Fig. 2.

Fig. 3.

Fig. 4.

Fig. 5.

Fig. 6.

Fig. 7.

Fig. 8.

Fig. 9.

Métier à faire le Rub

리본 제조

직기 후면 입면도

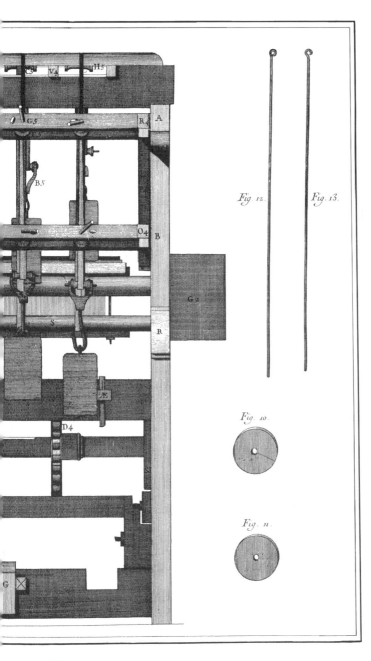

Fig. 12.

Fig. 13.

Fig. 10.

Fig. 11.

on par derriere.

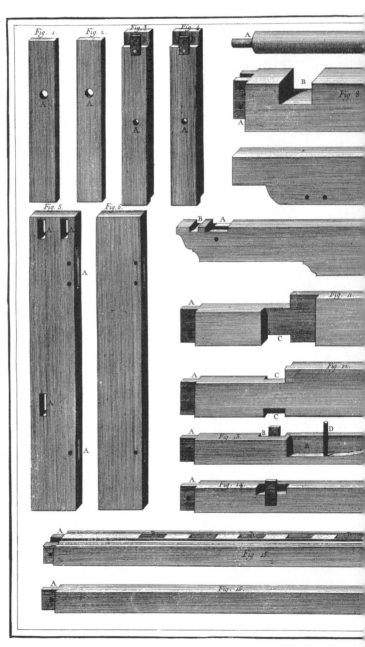

Mêtier à f

리본 제조

직기 분해도

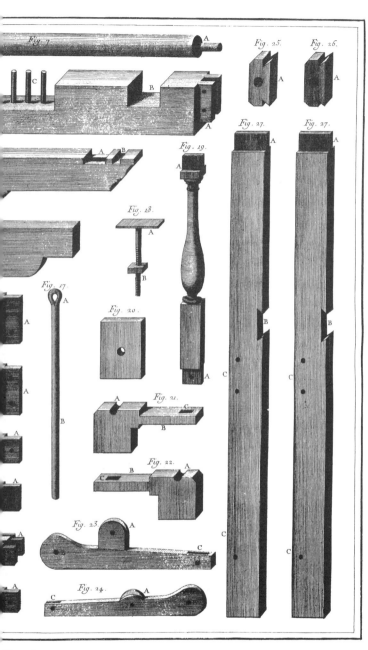

Fig. 1.

Fig. 25. Fig. 26.

Fig. 27. Fig. 27.

Fig. 19.

Fig. 18.

Fig. 17.

Fig. 20.

Fig. 21.

Fig. 22.

Fig. 23.

Fig. 24.

Ruban, Développemens.

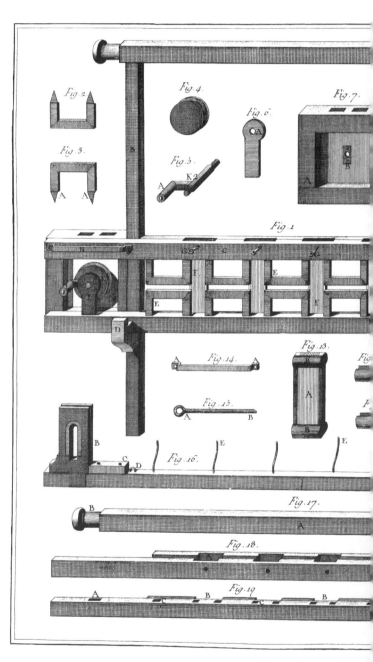

Métier à faire

리본 제조

직기 분해도

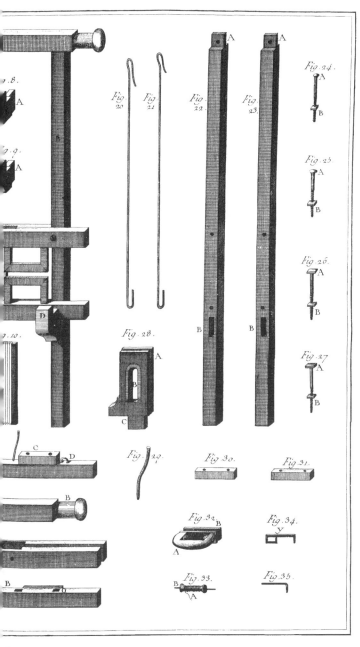

Fig. 8.

Fig. 9.

Fig. 10.

Fig. 20.

Fig. 21.

Fig. 22.

Fig. 23.

Fig. 24.

Fig. 25.

Fig. 26.

Fig. 27.

Fig. 28.

Fig. 29.

Fig. 30.

Fig. 31.

Fig. 32.

Fig. 33.

Fig. 34.

Fig. 35.

Ruban, Développemens.

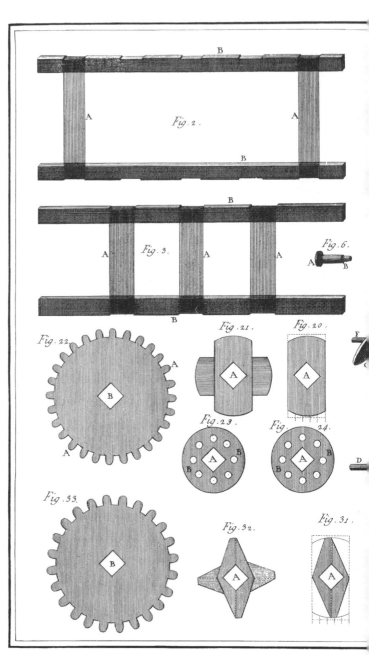

Métier à fair

리본 제조

직기 분해도

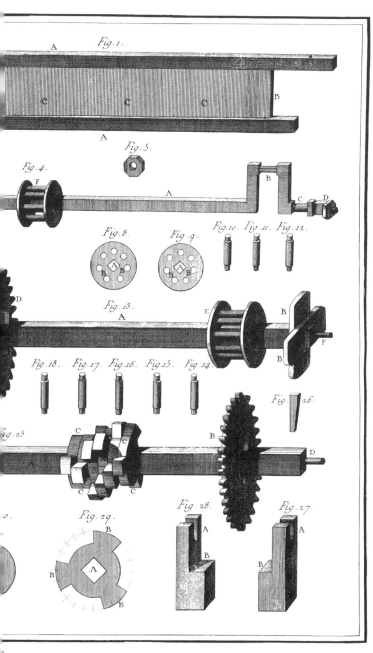

Fig. 1.

Fig. 5.

Fig. 4.

Fig. 8. Fig. 9.

Fig. 10. Fig. 11. Fig. 12.

Fig. 13.

Fig. 18. Fig. 17. Fig. 16. Fig. 15. Fig. 14.

Fig. 26.

Fig. 25.

Fig. 29. Fig. 28. Fig. 27.

an , *Développemens.*

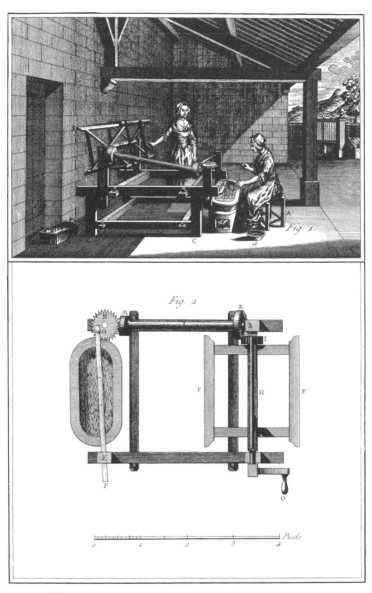

Soierie, Tirage de la Soie et Plan du Tour de Piémont.

실크 방직, 1부

누에고치에서 실을 뽑는 작업, 피에몬테식 조사기 평면도

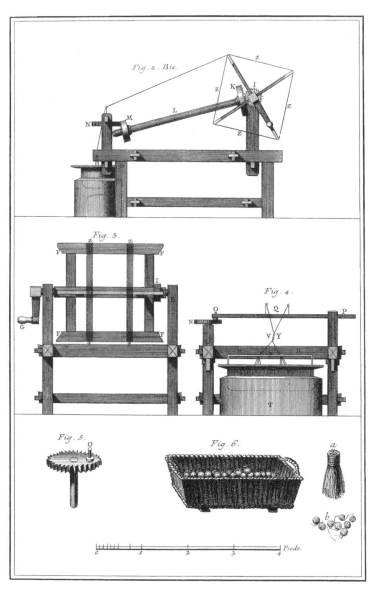

Fig. 2. Bis.

Fig. 3.

Fig. 4.

Fig. 5.

Fig. 6.

Soierie, Développements du Tour de Piémont.

실크 방직, 1부

피에몬테식 조사기 입면도 및 상세도, 고치가 담긴 바구니

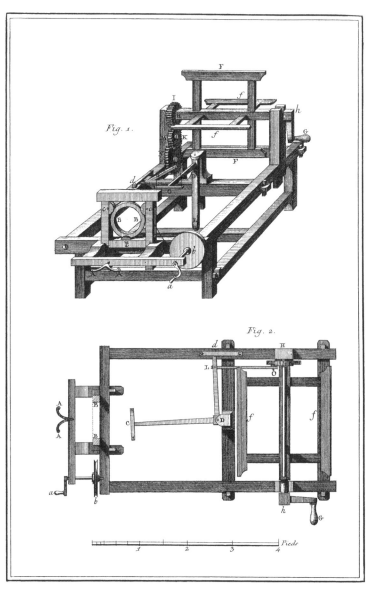

Fig. 1.

Fig. 2.

Soierie, *Tour de M. de Vaucanson.*

실크 방직, 1부

보캉송이 발명한 조사기 사시도 및 평면도

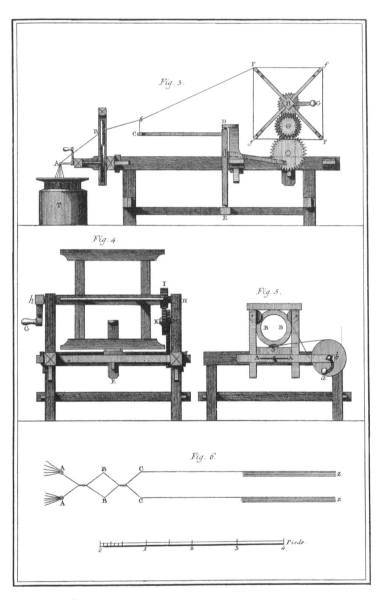

Fig. 3.

Fig. 4.

Fig. 5.

Fig. 6.

Soierie, Développemens du Tour de M^r. de Vaucanson.

실크 방직, 1부

보캉송의 조사기 단면도, 입면도 및 상세도

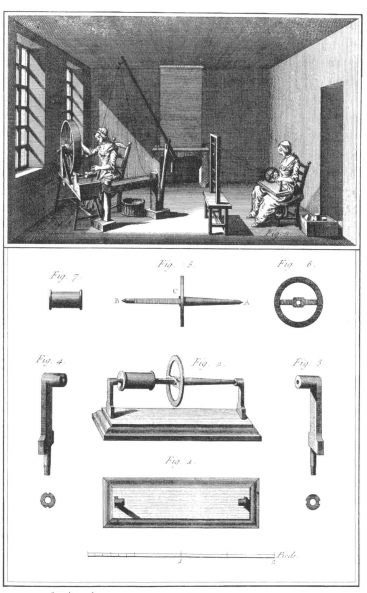

Soierie, *Dévidage de la Soie sur le Tour d'Espagne,*
Doublage et développement de l'Escaladou.

실크 방직, 1부
스페인식 권사기에 실을 감는 작업 및 합사 작업, 관련 장비 상세도

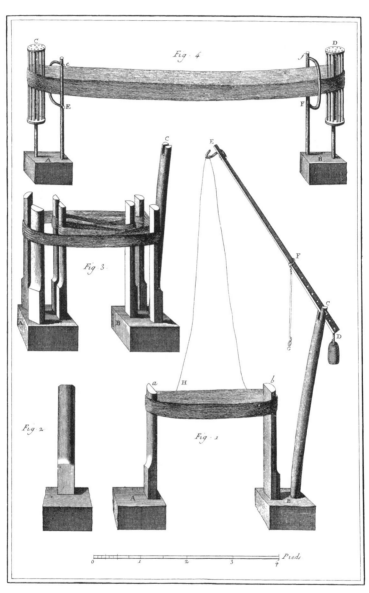

Fig 4

Fig 3

Fig 2

Fig 1

Soierie, Dévidage de la Soie, Tour d'Espagne, Campanes &c.

실크 방직, 1부

스페인식 권사기 및 기타 장비

2810

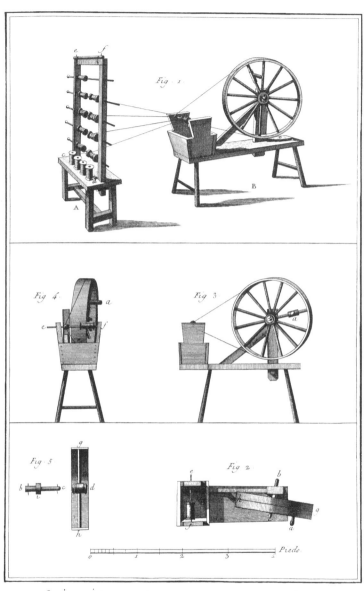

Soierie, Doublage des Soies, Construction du Rouet.

실크 방직, 1부

합사기의 구성

2811

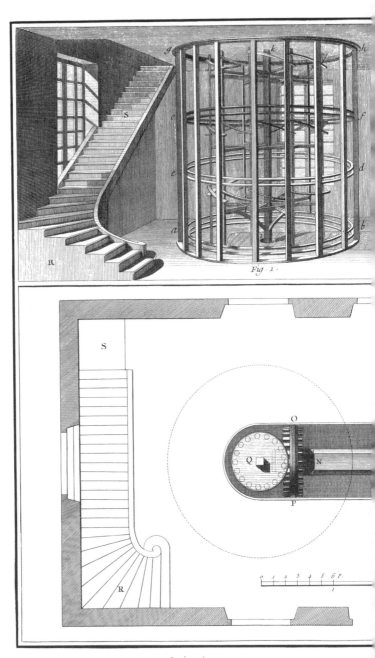

Fig. 1.

Soierie, Moulins de Piédmont en Perspective

실크 방직, 1부

피에몬테의 방적기, 아래층의 기계 장치 평면도

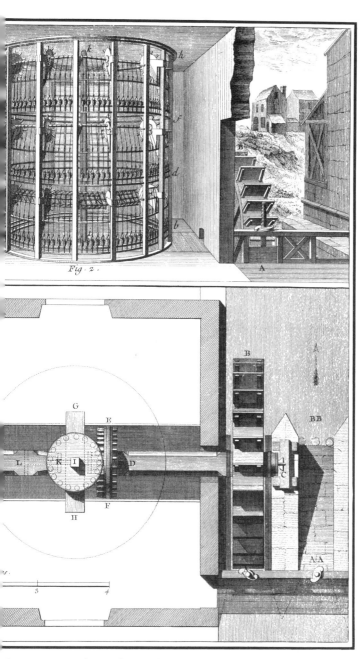

Fig. 2.

la Mécanique au-dessous du Rez de Chaußée.

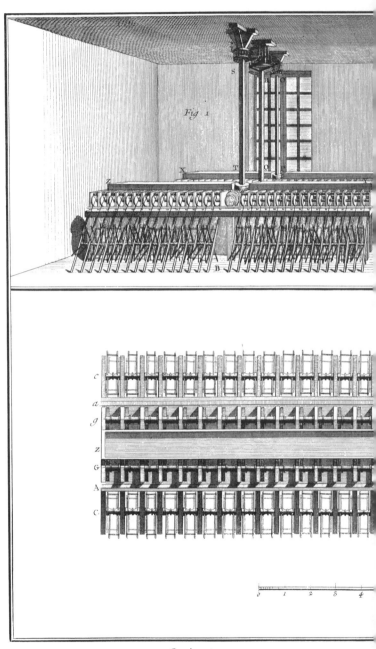

실크 방직, 1부

앞 도판의 방적기 위층에 위치한 대형 권사기 전체도 및 부분 평면도

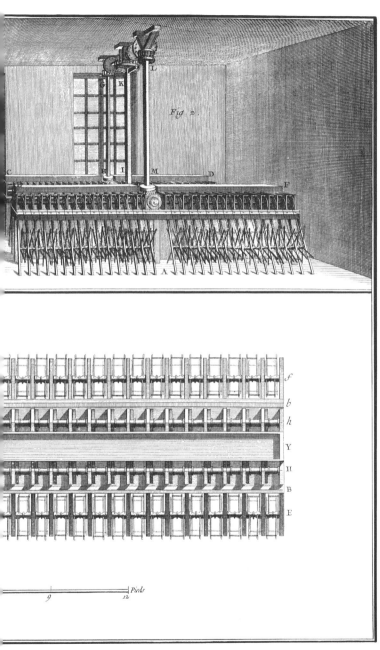

Fig. 2.

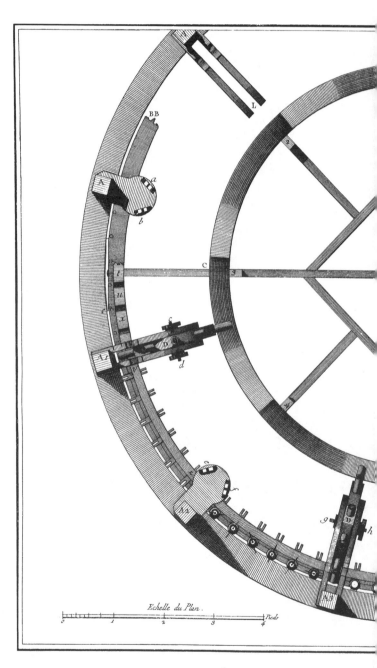

Soierie, Plan du Moulin

실크 방직, 1부

견사를 꼬는 장치가 달린 피에몬테의 방적기(연사기) 평면도

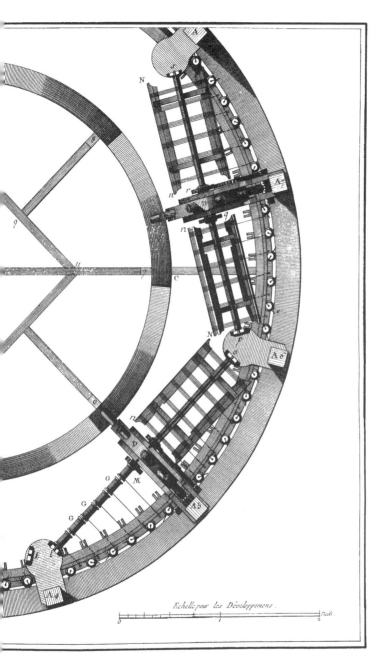

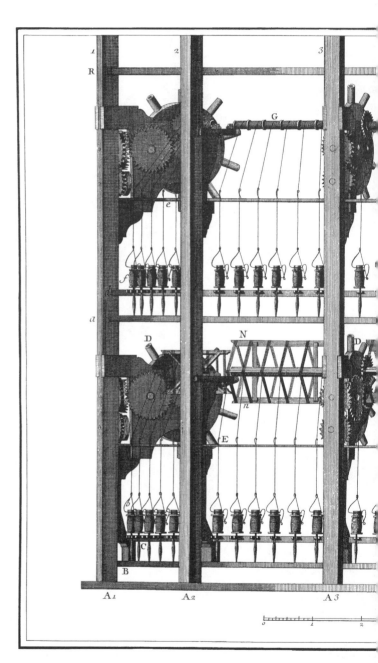

Soierie, Elévation Géométrale

실크 방직, 1부

피에몬테의 연사기 입면도

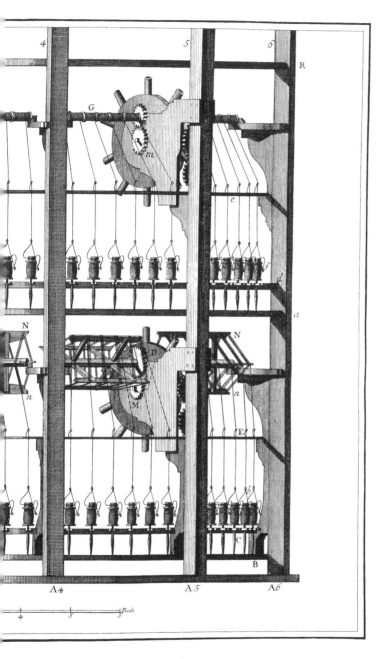

de Piémont, pour Organsiner les Soies.

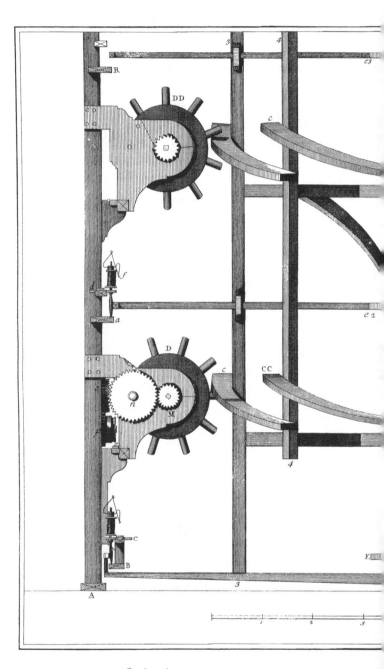

Soierie, *Coupe Diamétralle du Moulin de [...]*

실크 방직, 1부

피에몬테의 연사기 단면도 및 내부 회전 장치 입면도

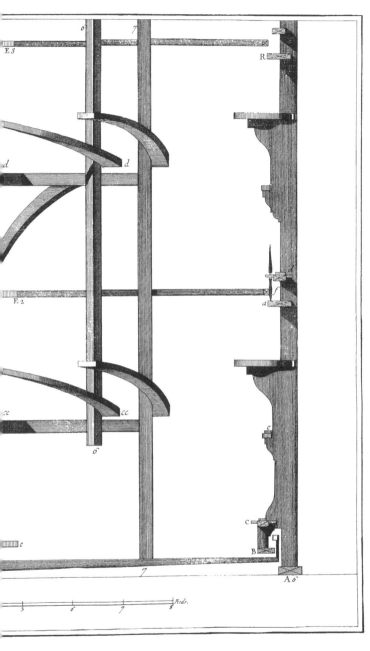

E 3

o 7

R

d d

E 2

a

f

a

cc cc

o

e

c

C

B

e

7

A o

Pieds.

5 6 7 8

Élévation de la Lanterne qui est dans l'Intérieur.

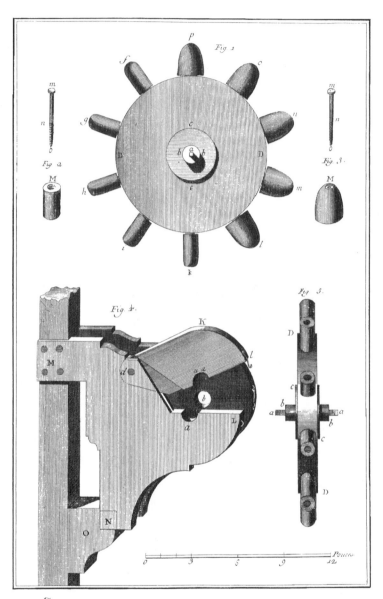

Soierie, *Moulin de Prémont pour Organsiner les Soies, Construction et Développement des Portionelles.*

실크 방직, 1부

피에몬테의 연사기 톱니바퀴 장치 구성 및 상세도

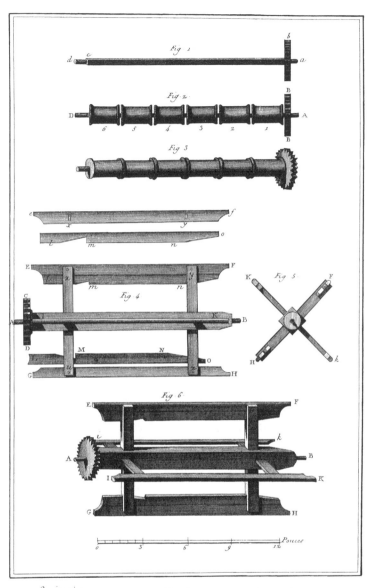

Soierie, Moulin pour Organsiner les Soies Construction et Developpement des Asples

실크 방직, 1부

연사기 권취 장치의 구성 및 상세도

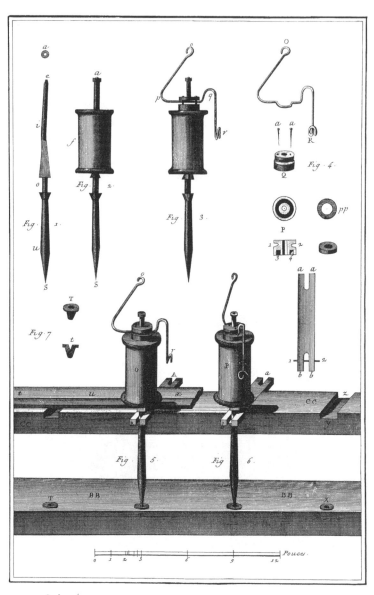

Soierie, Moulin pour Organßiner les Soies, Construction et Développement des Fuseaux.

실크 방직, 1부

연사기 방추의 구성 및 상세도

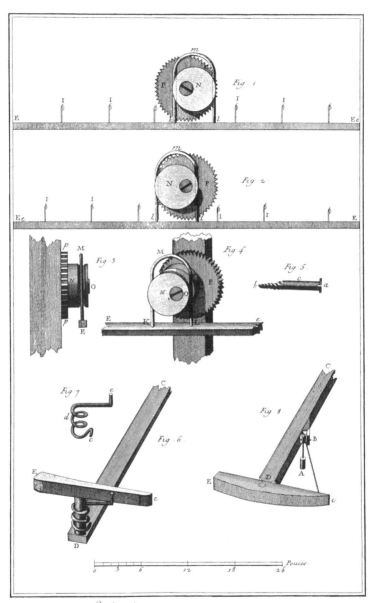

Soierie, Moulin pour Organsiner les Soies,
Développement du Va-et-Vient et des strafins

실크 방직, 1부

연사기의 왕복 장치 및 기타 부품 상세도

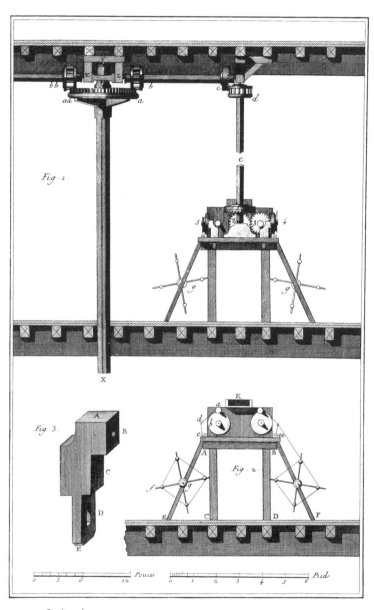

Soierie, Profils du Devidage qui est au dessus des moulins à Organsiner les Soies.

실크 방직, 1부

연사기 위층의 권사기 측면도

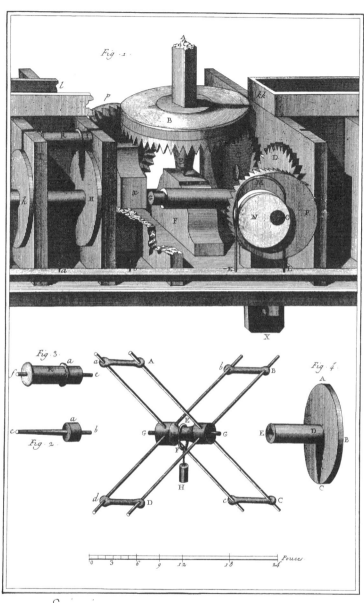

Soierie, *Développement du Va-et-Vient du Devidage &c.*

실크 방직, 1부

권사기의 왕복 장치 및 기타 부품 상세도

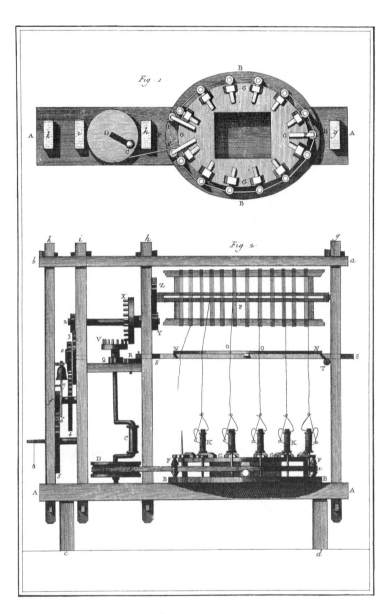

Soierie, *Ovale Plan et Elevation*.

실크 방직, 1부

타원형 방적기 평면도 및 입면도

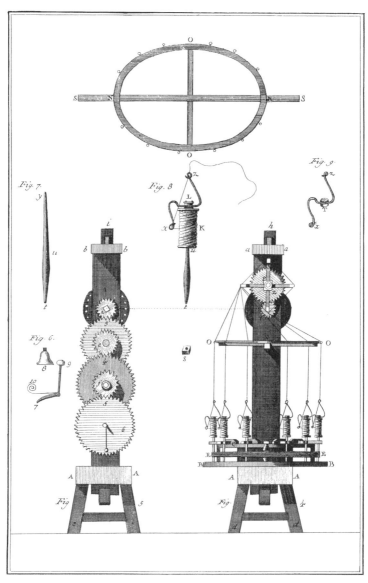

Soierie, Ovale, Coupes Transversalles
et Développemens de plusieurs Parties

실크 방직, 1부

타원형 방적기 부분 횡단면도 및 상세도

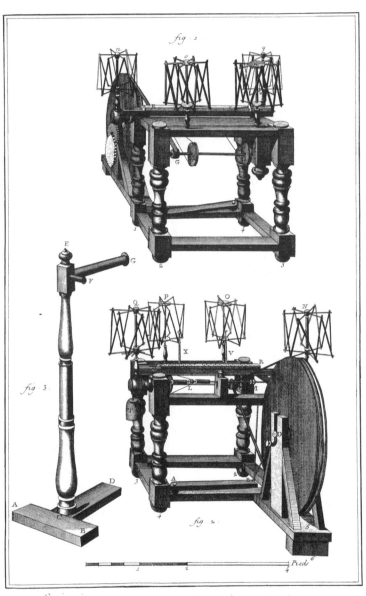

Soierie, *Rouet de Lion en Perspective vu des deux côtés*

실크 방직, 1부

리옹식 물레 및 관련 장비 사시도

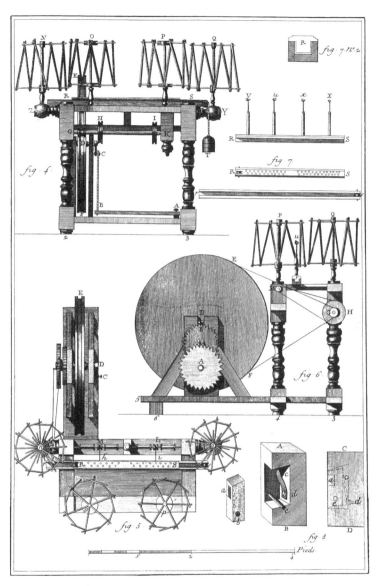

Soierie, *Rouet de Lion, Développemens.*

실크 방직, 1부

리옹식 물레 상세도

2831

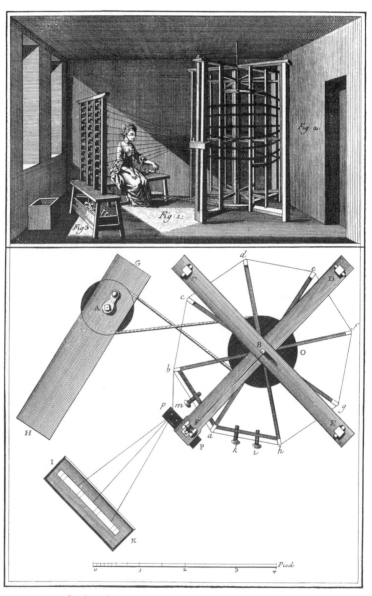

Soierie, L'Opération d'Ourdir la Chaine des Étoffes.

실크 방직, 2부

날실 날기, 정경기 및 관련 장비

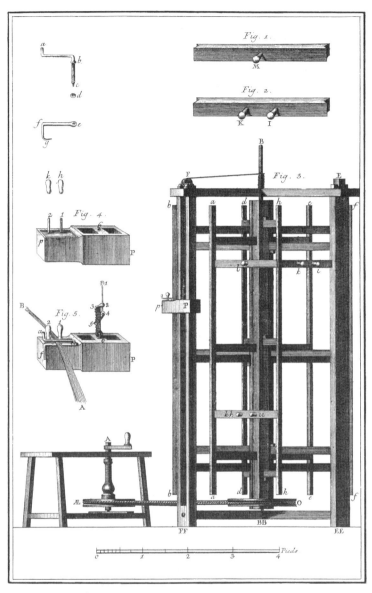

Soierie, *Développement de l'Ourdissoir.*

실크 방직, 2부

정경기 입면도 및 상세도

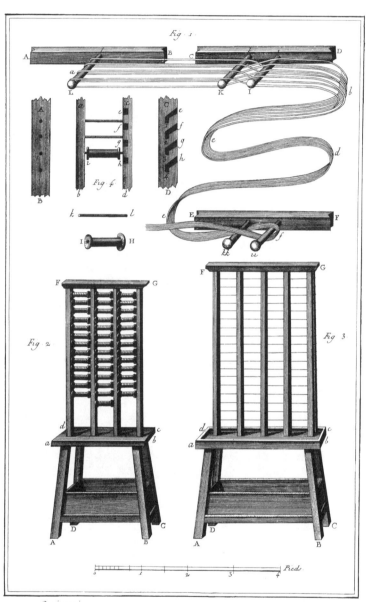

Soierie, Développement de la Canthre ou Banque et de l'Encroix par Fils et par Portées

실크 방직, 2부

실패걸이 및 실의 교차 상세도

2834

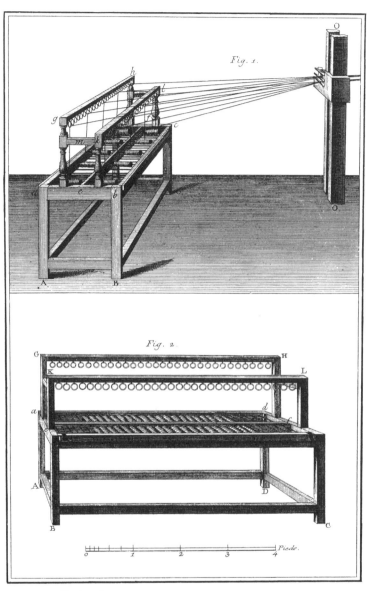

Fig. 1.

Fig. 2.

Soierie, Cantre à la Lionoise Vue en Prespective.

실크 방직, 2부

리옹식 실패걸이 사시도

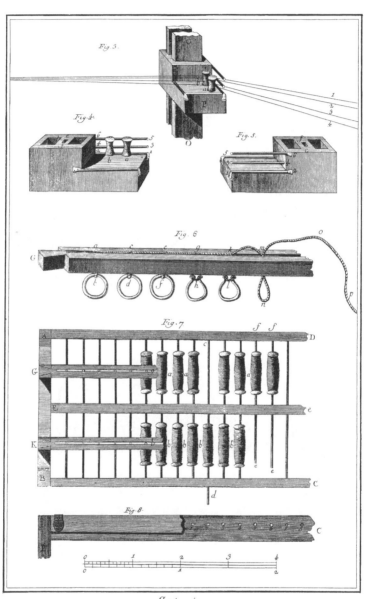

Soierie,
Cantre à la Lionoise, Développemens de la Cantre et du Plot à trois tringles

실크 방직, 2부
세 개의 봉(가로 막대)이 달린 정경기 부속 장치 및 리옹식 실패걸이 상세도

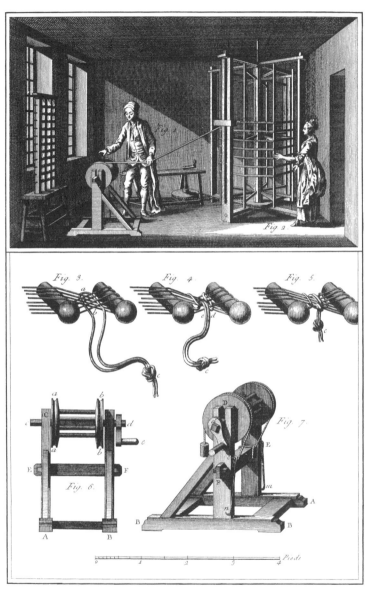

Soierie, l'opération de Relever.

실크 방직, 2부

날실 거두기, 관련 장비

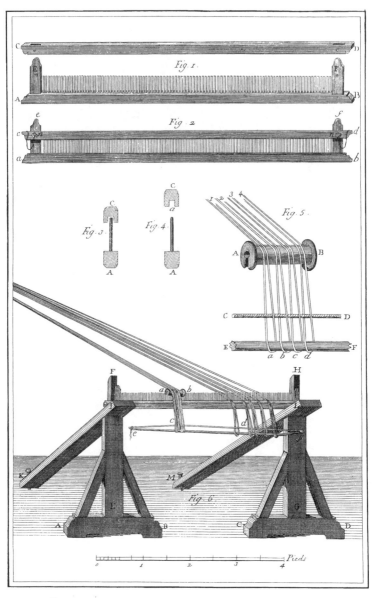

Soierie, l'Opération de Ployer et Développement du Rateau

실크 방직, 2부

날실 고르기, 바디 상세도

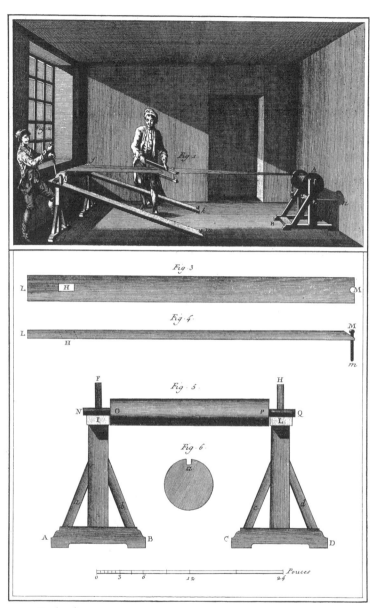

Soierie, l'Opération de Ployer la Chaîne des Etoffes sur l'Ensuple.

실크 방직, 2부

날실을 골라 롤러(도투마리)에 감기, 관련 장비

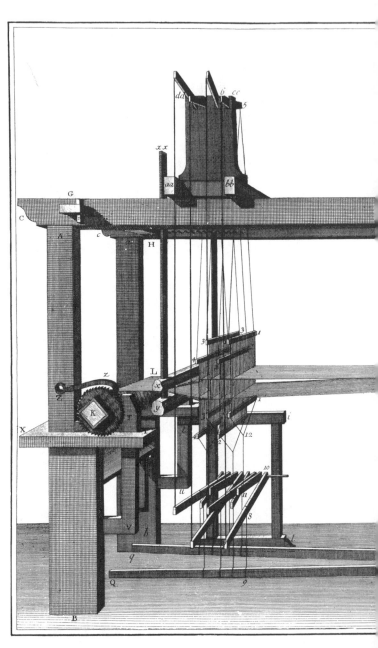

실크 방직, 2부

태피터, 새틴, 서지 등의 무늬 없는 견직물 제조용 직기 사시도,
첫 번째 북 통과를 위한 날실 개구의 형성

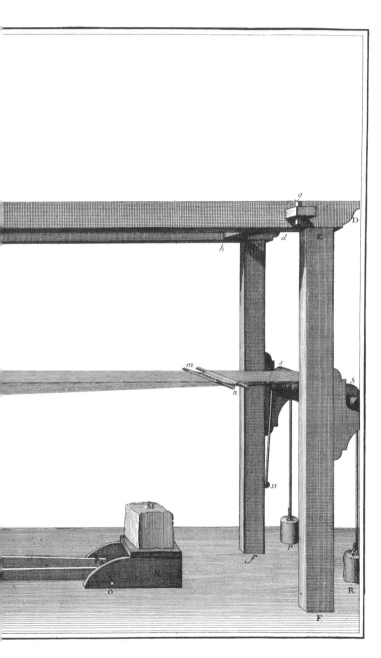

Comme Taffetas, Satin et Serge, la Chaine ouverte au premier Coup du Taffetas.

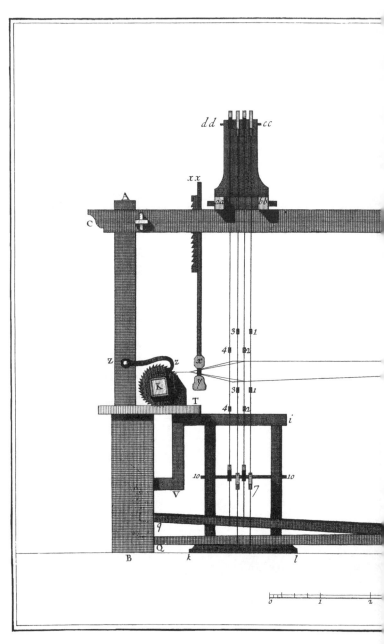

Soierie, *Elévation Géométralle de la partie Lateralle*

실크 방직, 2부

태피터, 새틴, 서지 등의 무지 견직용 직기 측면 입면도

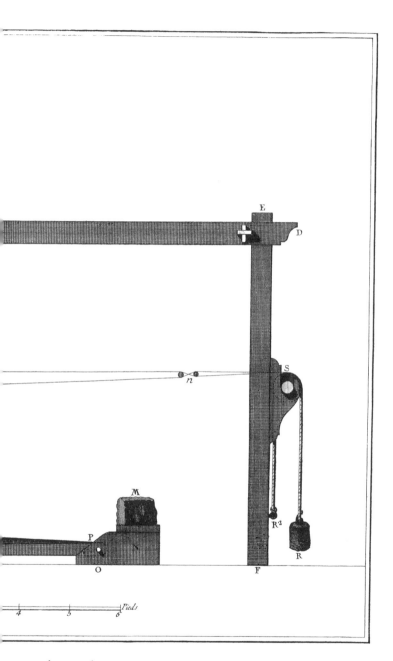

E

D

S

n

M

P

O

F

R²

R

Pieds

4 5 6

pour fabriquer les Etoffes unies comme Taffetas, Satin et Serge.

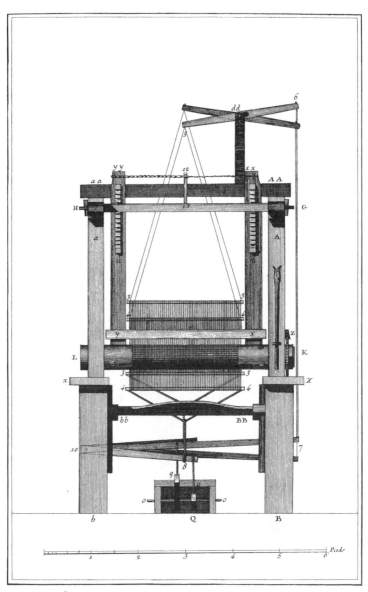

Soierie, Élévation Géometralle de la partie antérieure
du Métier pour fabriquer les Étoffes unies, comme Taffetas, Satin, et Serge.

실크 방직, 2부

태피터, 새틴, 서지 등의 무지 견직용 직기 전면 입면도

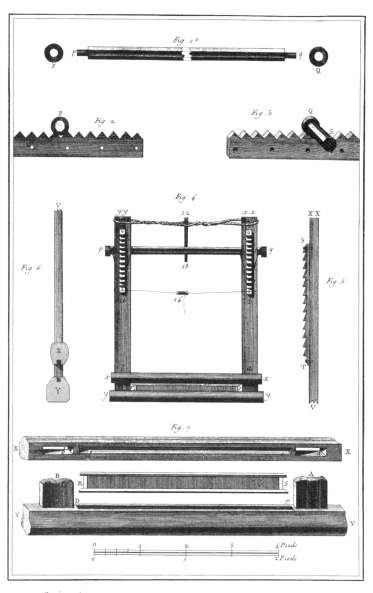

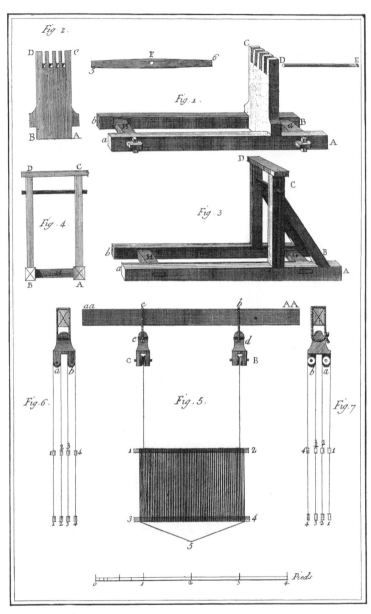

Soierie Développement de la Carette et du Porte-Lisse.

실크 방직, 2부

종광 연동 장치 및 틀 상세도

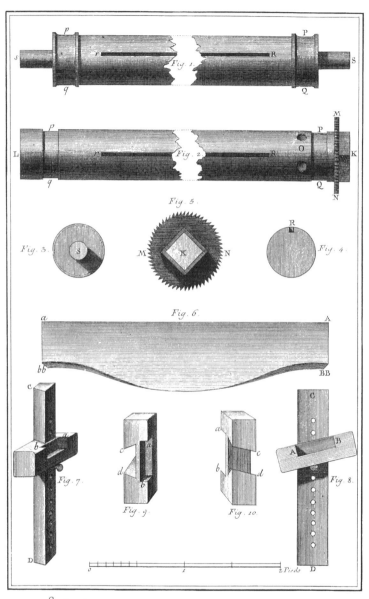

Soierie, *Développement des Ensuples du Métier pour fabriquer les Étoffes, et Construction du Banc de l'Ouvrier*

실크 방직, 2부

견직기 롤러 상세도, 앉을깨의 구성

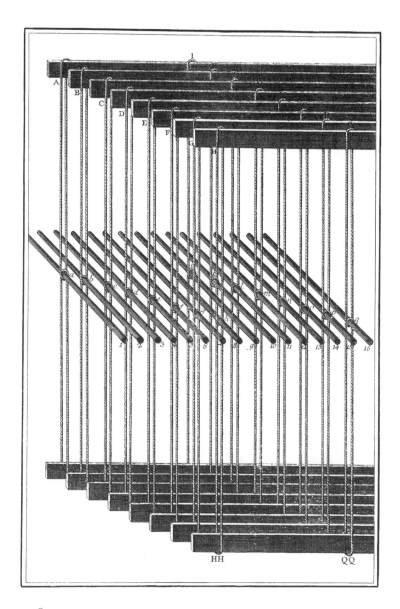

Soierie, Remetage ou Passage des Fils de la Chaine dans les Lisses.

실크 방직, 2부

종광에 날실 꿰기

2848

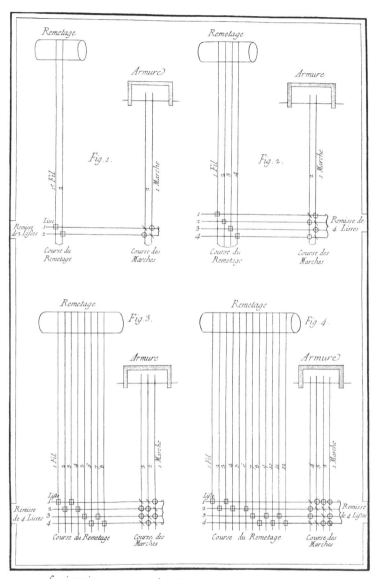

Soierie, Armures du Taffetas à 2 Lisses ou Armosin, autre Armure géneralle pour toutes sortes de Taffetas et Gros de Tours : Armure de l'Etoffe nommée Peau de Poulle, et Armure pour la Siamoise.

실크 방직, 2부

아르무아쟁 태피터, 일반 태피터 및 그로 드 투르, 포 드 풀, 시아무아즈 직조

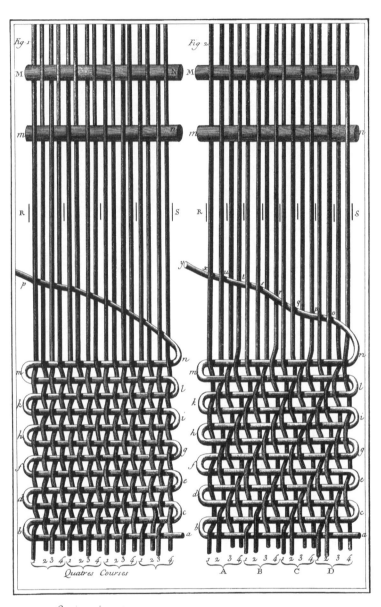

Soierie, Étoffes en Plein, le Taffetas et le Raz de S.t Cir.

실크 방직, 2부

무지 태피터 및 라 드 생시르

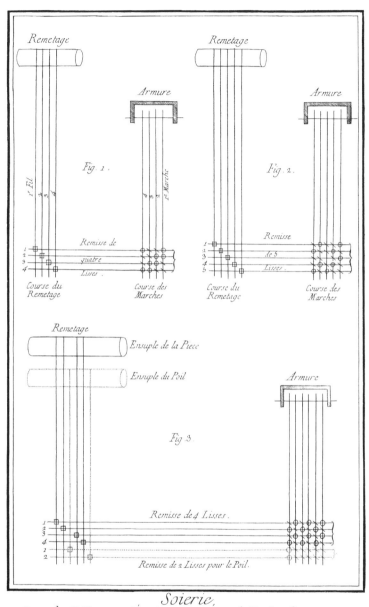

Soierie,

1.º Raz de S.ᵗ Maur, 2.º Étoffe qui est Gros de Naples d'un côté et Raz de S.ᵗ Maur de l'autre, 3.º Canelé à Poil.

실크 방직, 2부

라 드 생모르, 그로 드 나플 및 라 드 생모르, 파일직(첨모직) 카늘레 직조

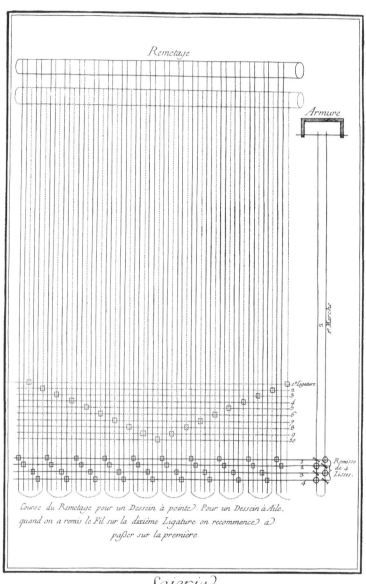

Soierie,
Taffetas Façoné Simpleté, à Ligature.

실크 방직, 2부

단일 날실을 사용한 띠형 문직 태피터 직조

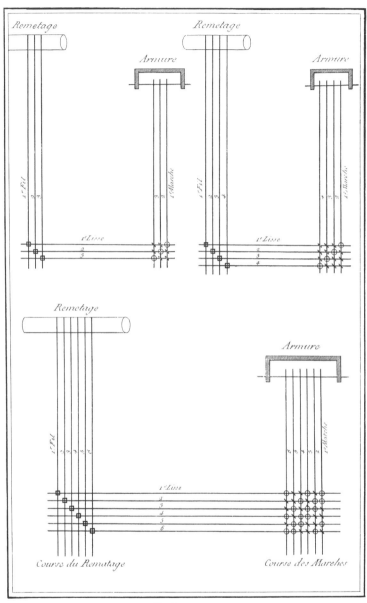

Soierie,
Serge à 3 à 4 et à six Lisses.

실크 방직, 2부

종광 3, 4, 6매를 사용한 서지 직조

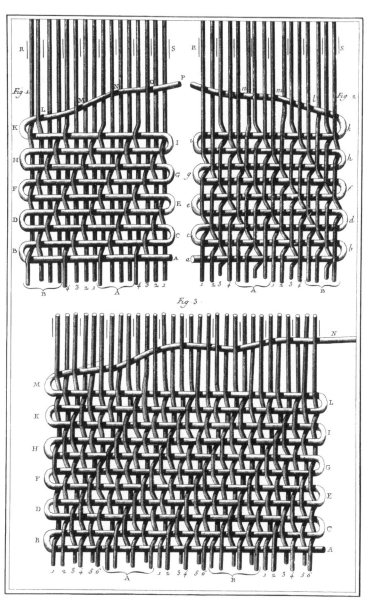

Soierie.
Étoffes en Plein, la Serge satinée et la Serge à 6 Lisses.

실크 방직, 2부

수자직 무지 서지의 이면 및 표면, 종광 6매로 제직한 무지 서지

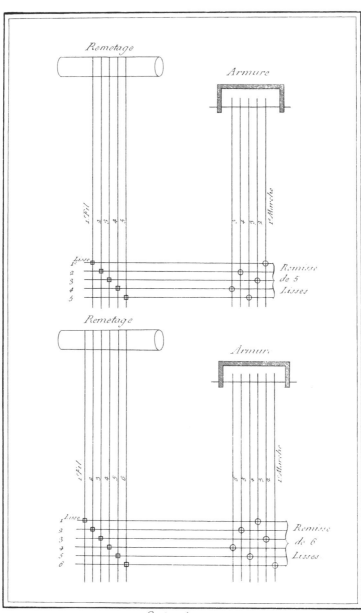

Soierie

Satin à 5 Lisses et Satin à 6 Lisses.

실크 방직, 2부

종광 5매 및 6매를 사용한 새틴 직조

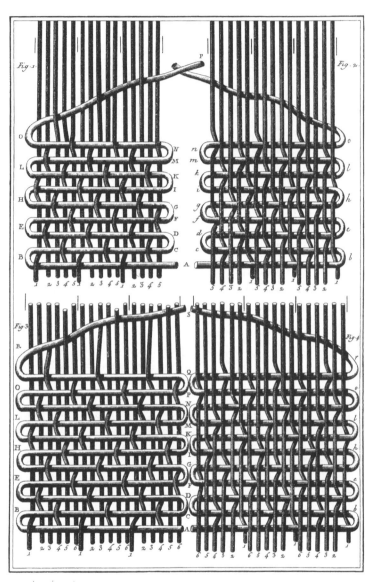

Soierie, *Étoffes en Plein, Satin à 5, à 6 Lisses vu du Coté de l'envers et du Coté de l'endroit.*

실크 방직, 2부

종광 5매 및 6매로 제직한 무지 새틴의 이면과 표면

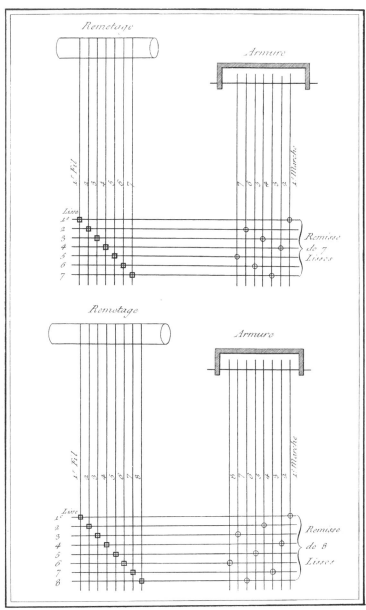

Soierie,
satin à 7 Lisses et satin à 8 Lisses

실크 방직, 2부

종광 7매 및 8매를 사용한 새틴 직조

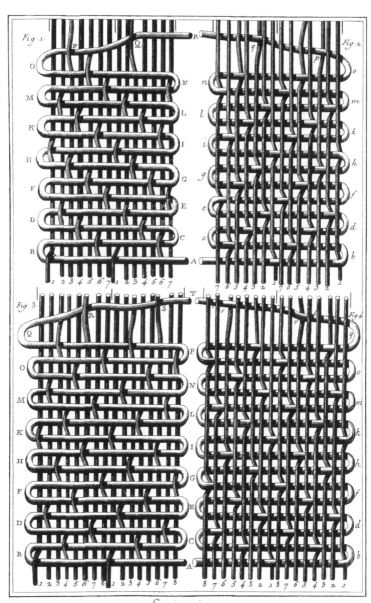

Soierie,

Etoffes en Plein, Satin à 7 Lisses et Satin à 8. Vus par l'Envers et l'Endroit.

실크 방직, 2부

종광 7매 및 8매로 제직한 무지 새틴의 이면과 표면

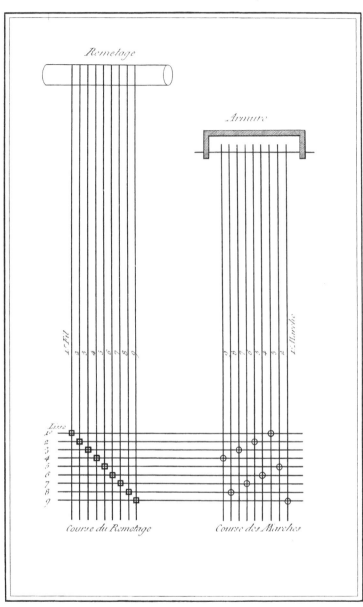

Soierie, satin à 9 Lisses.

실크 방직, 2부

종광 9매를 사용한 새틴 직조

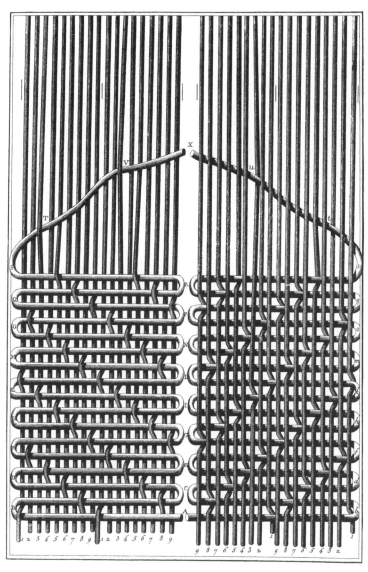

Soierie, Satin à 9 Lisses, vu du coté de l'envers et du coté de l'endroit

실크 방직, 2부

종광 9매로 제직한 새틴의 이면과 표면

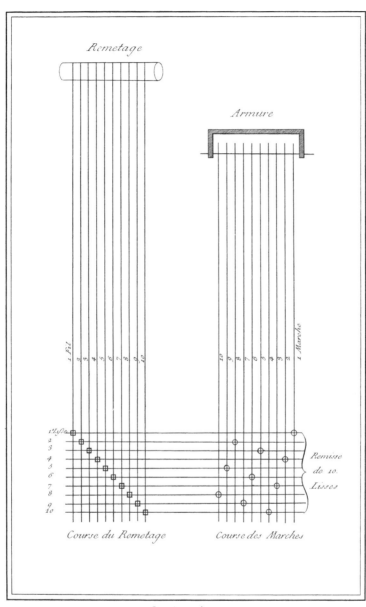

Soierie,
Satin à dix Lisses.

실크 방직, 2부

종광 10매를 사용한 새틴 직조

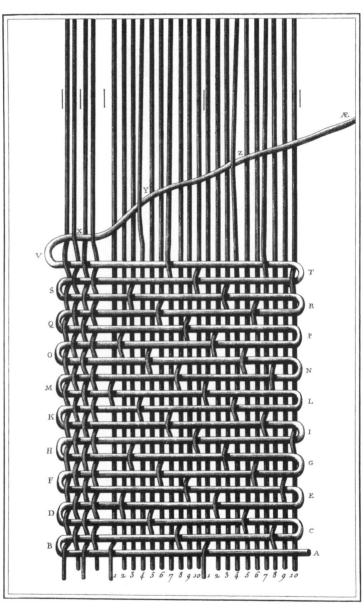

Soierie, Etoffes en Plein, Satin à dix Lisses Vu du coté de l'envers.

실크 방직, 2부

종광 10매로 제직한 무지 새틴의 이면

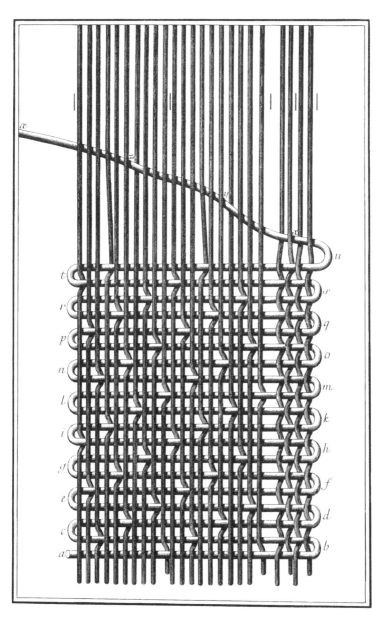

Soierie, *Etoffes en Plein, Satin à dix Lisses Vu du coté de l'endroit.*

실크 방직, 2부

종광 10매로 제직한 무지 새틴의 표면

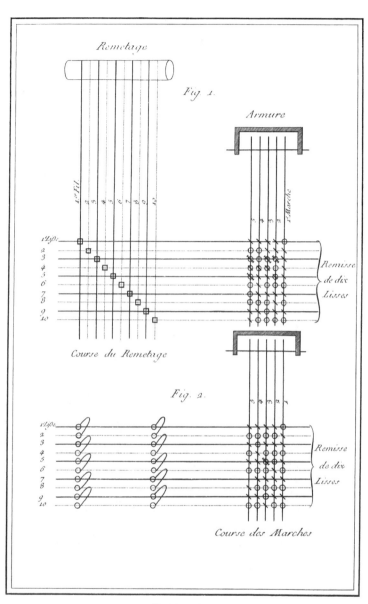

Soierie,
Satin à deux faces Blanc d'un coté et Noir de l'autre.

실크 방직, 2부

한 면은 흰색이고 다른 면은 검은색인 양면 새틴 직조

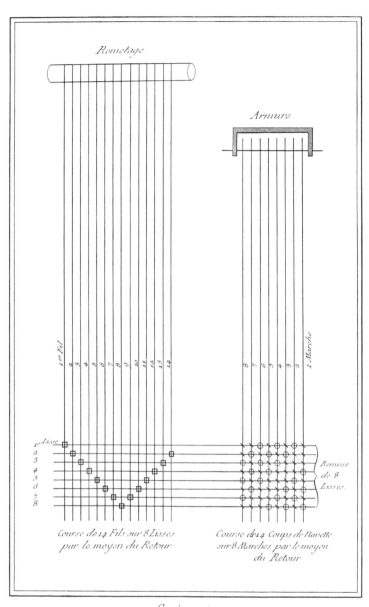

Remontage

Armure

Course de 14 Fils sur 8 Lisses par le moyen du Retour

Course de 14 Coups de Navette sur 8 Marches par le moyen du Retour

Soierie,
Chenette sans Poil, qui conduit à plusieurs petites façons dans le fond des Etoffes.

실크 방직, 2부

파일사를 이용하지 않고 직물 바탕에 작은 무늬를 형성하는 직조법

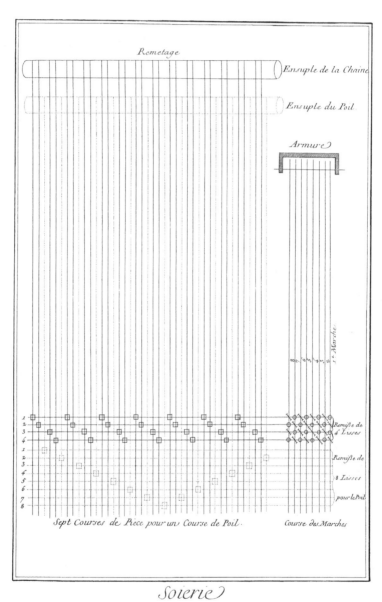

Soierie

Etoffe à petite Chainette dans laquelle on peut faire plusieurs petites façons de la grosseur d'un Pois.

실크 방직, 2부

파일사를 이용해 완두콩 크기의 무늬를 형성하는 직조법

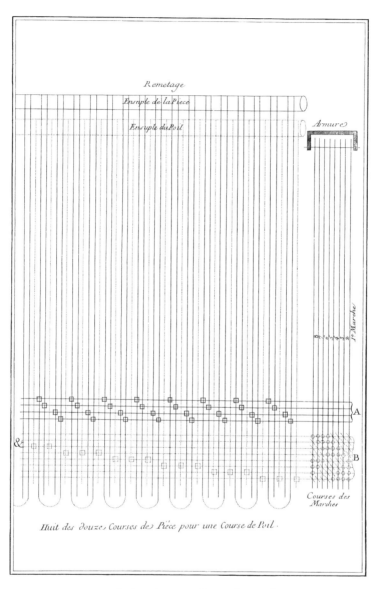

Soierie, *Etoffe appellée Maubois*

실크 방직, 2부

모부아 직조

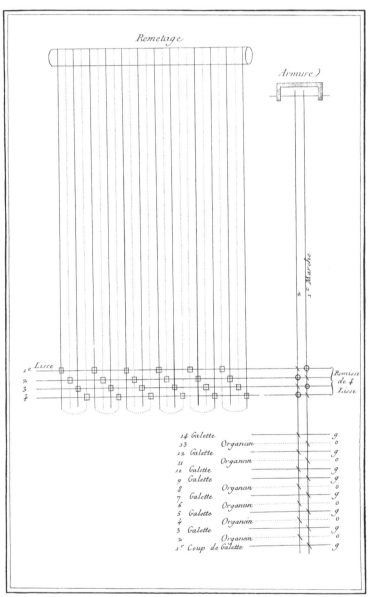

Soierie, Carele en deux Couleurs.

실크 방직, 2부

2색 카를레 직조

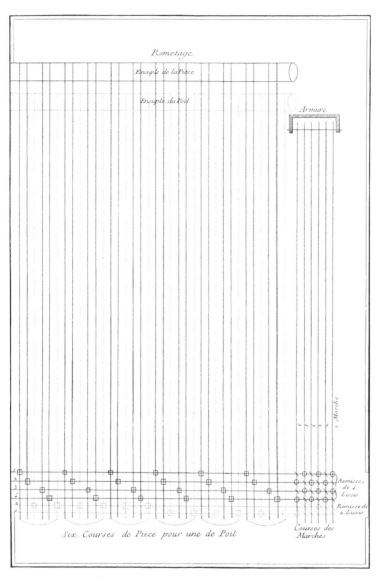

Soierie, Carrele à Poil ou Paillettes

실크 방직, 2부

파일직 카를레 및 파이예트(스팽글) 장식 직물 직조

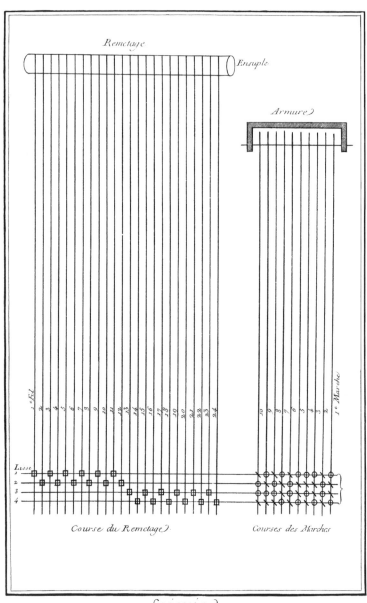

Soierie,
Chagrin ou Siamoise pour faire la Paillette plus large.

실크 방직, 2부

큰 파이예트 장식용의 시아무아즈 직조

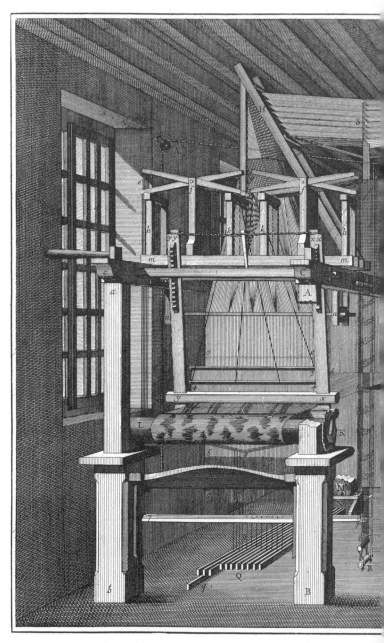

실크 방직, 3부

끈과 부속 장치를 모두 장착한 문직기 사시도

Fig. 2

fabriquer les Étoffes Brochées garni de tous les Cordages et Agrès.

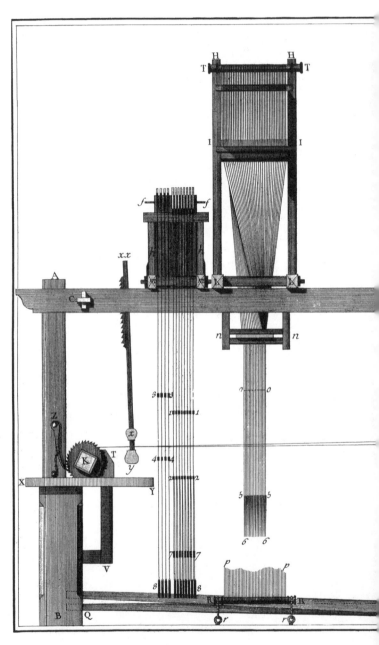

실크 방직, 3부

문직기 측면 입면도

2 3 4 5 6 Pieds

2 3 4 5 6

du Métier pour fabriquer les Étoffes Brochées.

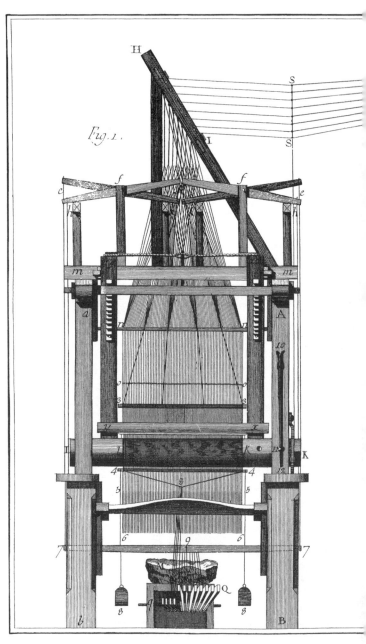

Soierie , *Étoffes Brochées, Élévation Géom.*

실크 방직, 3부

문직기 전면 입면도, 5색 문직 도안

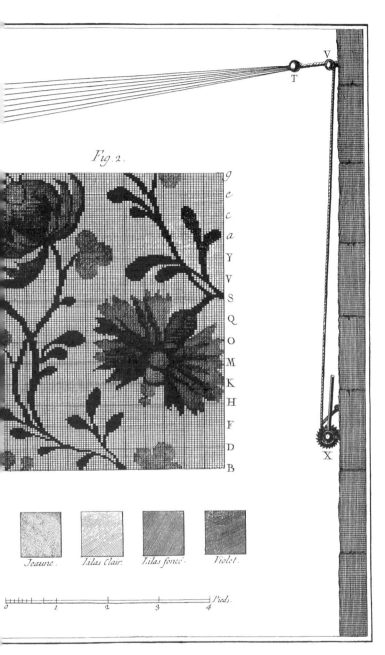

Fig. 2.

Jeaune. Lilas Clair. Lilas foncé. Violet.

Pieds.

0 1 2 3 4

vant du Métier pour fabriquer les Étoffes Brochées.

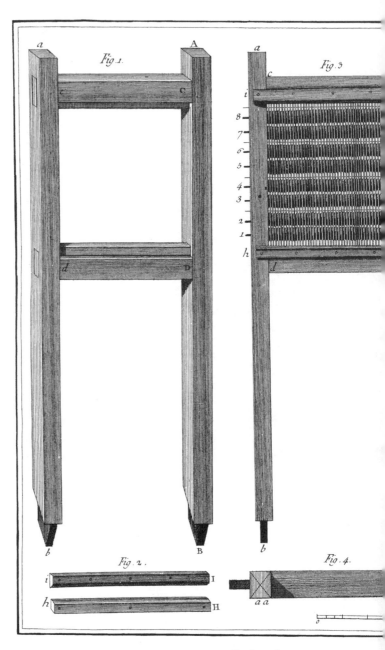

Fig. 1.

Fig. 3.

Fig. 2.

Fig. 4.

Soierie, Étoffes Broch

실크 방직, 3부

문직기 부분 입면도 및 상세도

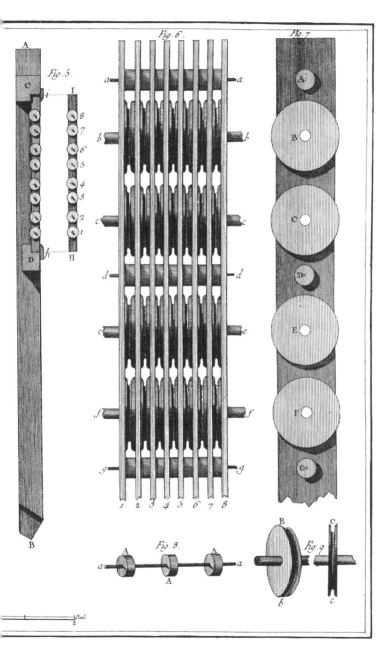

Fig. 5.

Fig. 6.

Fig. 7.

Fig. 8.

Fig. 9.

on, et Développemens du Cassin

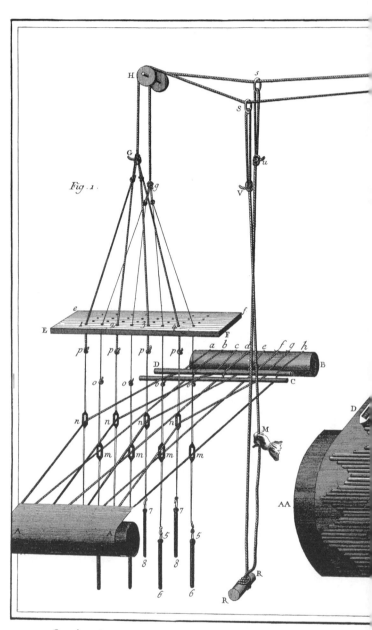

실크 방직, 3부

날실을 움직여 무늬를 짜는 장치 및 끈의 배치 상세도, 문직물 이면 부분 확대도

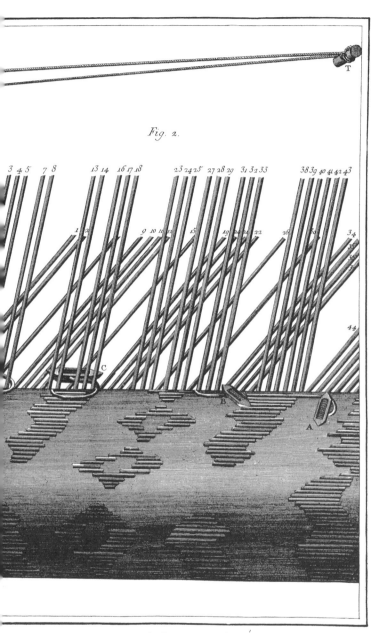

Fig. 2.

leur action sur les Fils de la Chaine des Étoffes

rochée Vue du coté de l'envers et au Microscope

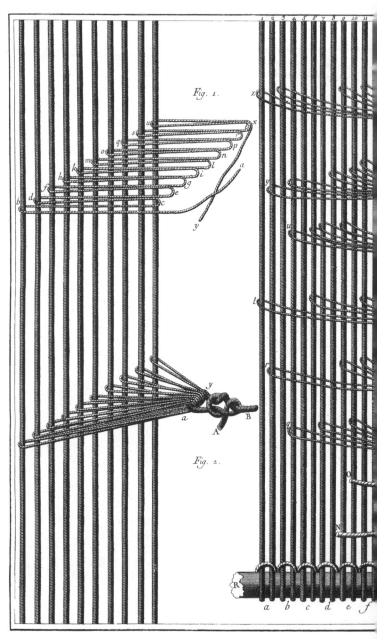

Soierie, Lacqs. Lacq à l'Angloise,

실크 방직, 3부

고리와 매듭을 만드는 방법

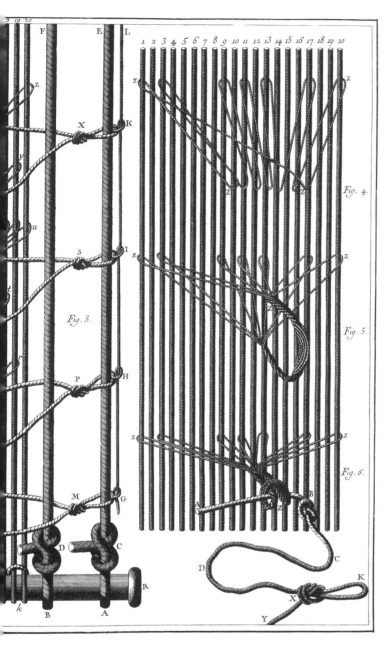

Sample, Gavassine et formation d'un Lacq.

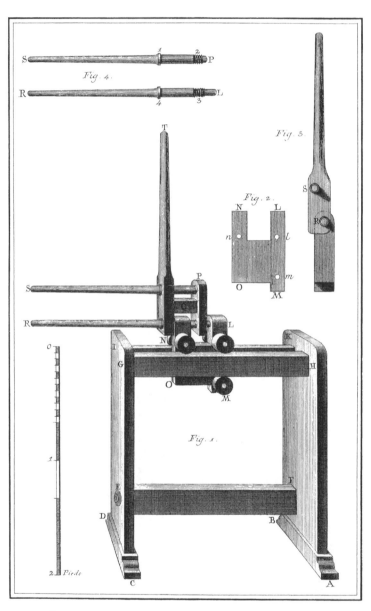

Soierie, *Construction de la Machine pour la Tire.*

실크 방직, 3부

공인기(空引機)의 구성

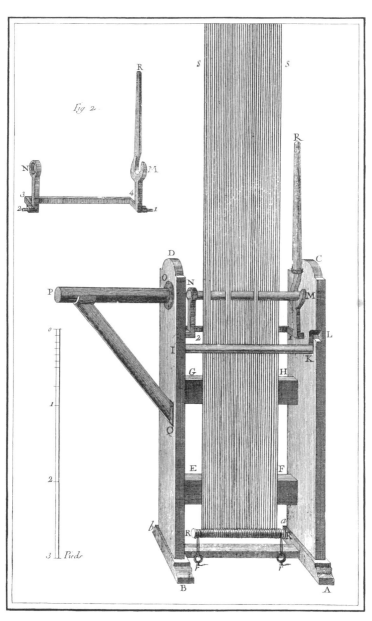

Soierie, Nouvelle Machine pour la Tire.

실크 방직, 3부

새로운 공인기

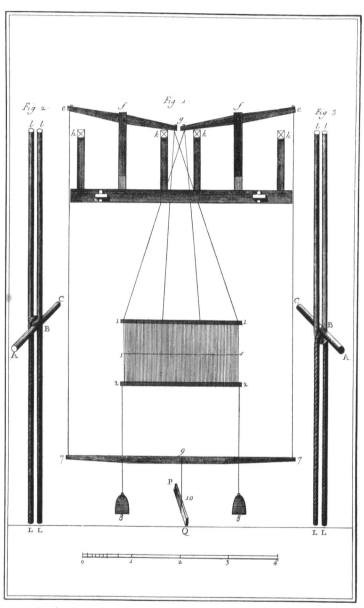

Soierie, *Étoffes Brochées Développement des Lisses de fond*.

실크 방직, 3부

문직기의 바탕 종광 상세도

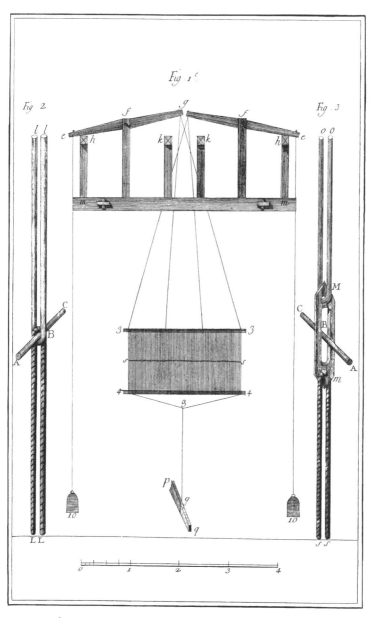

Fig 1.

Fig 2 Fig 3

Soierie, Étoffes Brochées, Développement des Lisses de Liage.

실크 방직, 3부

문직기의 연결 종광 상세도

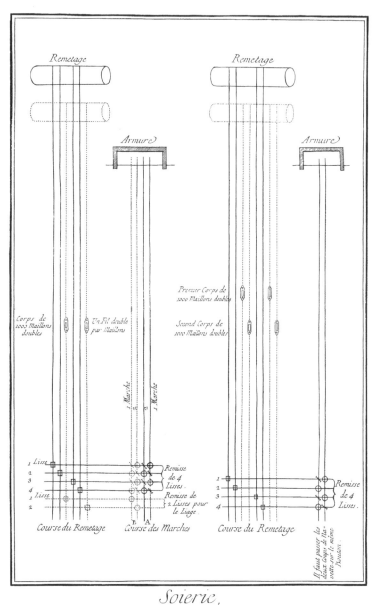

Remetage

Armure

Remetage

Armure

Premier Corps de
1000 Maillons doubles

Corps de
1000 Maillons
doubles

Un Fil double
par Maillons

Second Corps de
1000 Maillons doubles

1 Marche

2 Marche

1 Marche

1 Lisse
2
3
4
1 Lisse
2

Remisse
de 4
Lisses.
Remisse de
2 Lisses pour
le Luage

1
2
3
4

Remisse
de 4
Lisses.

Course du Remetage

Course des Marches

B A

Course du Remetage

Il faut passer les
deux Coups de Na-
vette, sur le même
Passain.

Soierie,

Taffetas Façoné Simpleté et Taffetas Façoné Doubleté.

실크 방직, 3부

한 가지 및 두 가지 색실로 무늬를 놓은 태피터

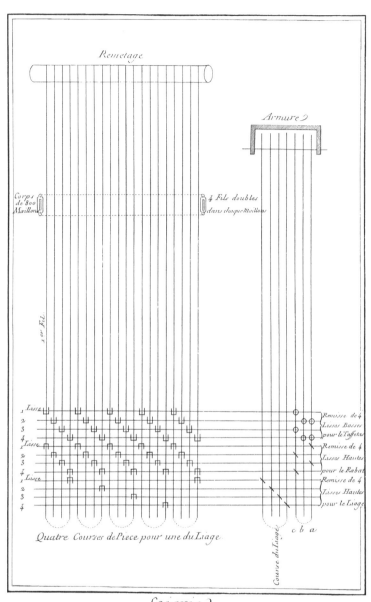

Remetage

Armure

Corps
de 800
Maillons

4 Fils doubles
dans chaque Maillons

1.er Fil.

1 Lasse
2
3
4 Lasse
2
3
4 Lisse
2
3
4

Remisse de 4
Lasses Basses
pour le Taffetas

Remisse de 4
Lasses Hautes
pour le Rabat

Remisse de 4
Lasses Hautes
pour le Liage

Quatre Courses de Piece pour une du Liage

Course du Liage

c b a

Soierie,
Taffetas Broché et Lizéré avec un Liage de 3 le 4

실크 방직, 3부

접결사(연결실)를 사용해 윤곽선과 무늬를 놓은 태피터

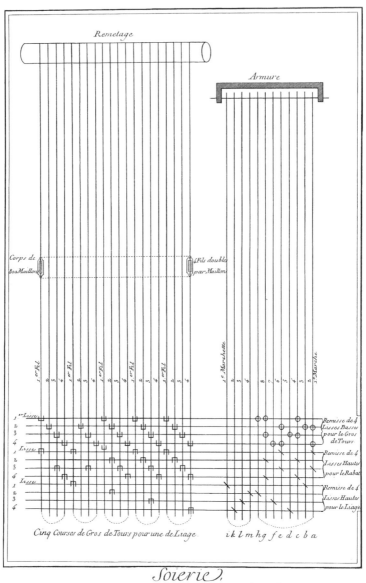

Soierie,
Gros de Tours Lizéré et Broché avec un Liage de 4 le 5

실크 방직, 3부

접결사를 사용해 윤곽선과 무늬를 놓은 그로 드 투르

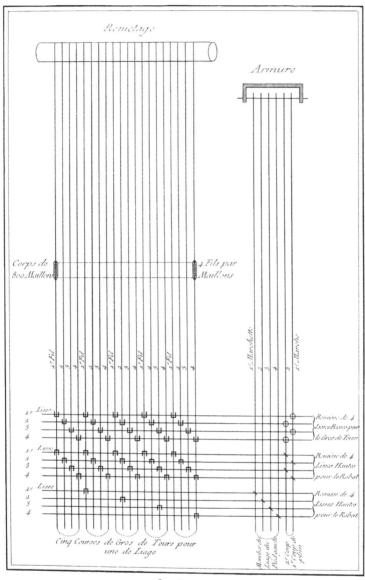

Soierie,
Gros de Tours Broché avec un Liage de 4 le 5.

실크 방직, 3부

접결사를 사용해 무늬를 놓은 그로 드 투르

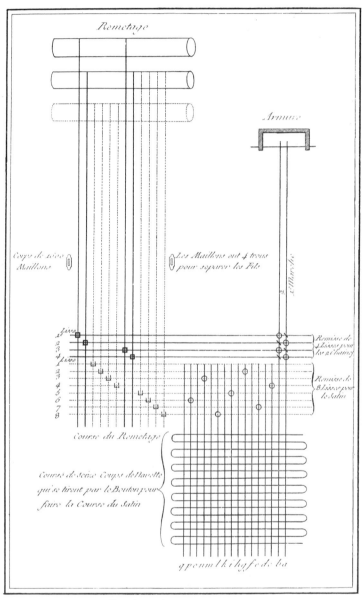

Soierie, Droguet Satiné.

실크 방직, 3부

수자직 드로게

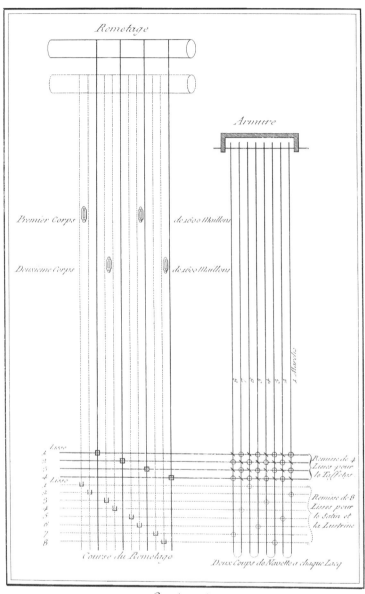

Soierie
Droguet Lustriné Double Corps

실크 방직, 3부

뤼스트린 드로게

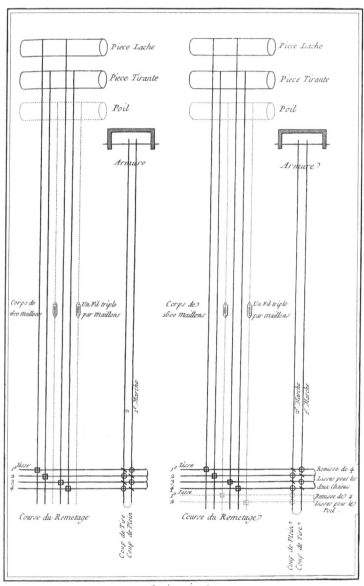

Soierie.
Droguet Lucoise autre Droguet Lucoise, l'Endroit dessus.

실크 방직, 3부

뤼쿠아즈 드로게

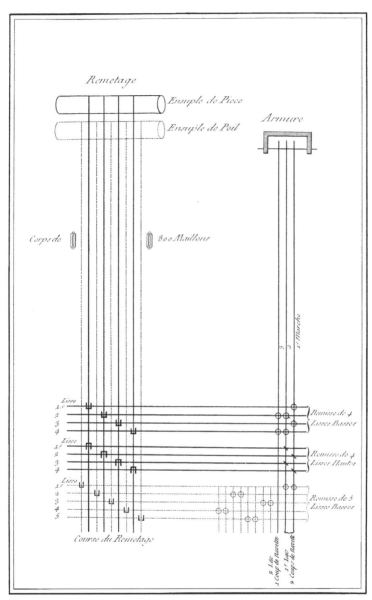

Soierie, Espece de Persienne Lizérée.

실크 방직, 3부

윤곽선을 놓은 페르시엔

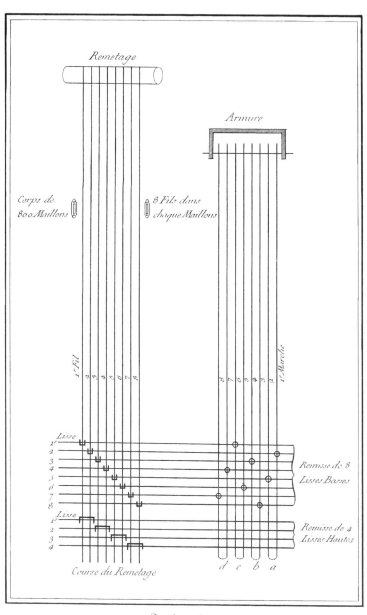

Soierie,
Lustrine courante si on veut du Lizéré mettez un Liage de 5 le 6, ou de 9 le 10

실크 방직, 3부

일반 뤼스트린

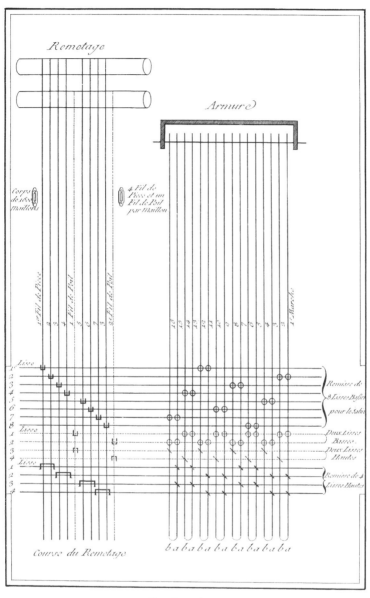

Soierie,
Lustrine Gros Grain et Persienne petit Grain

실크 방직, 3부

성긴 뤼스트린과 조밀한 페르시엔

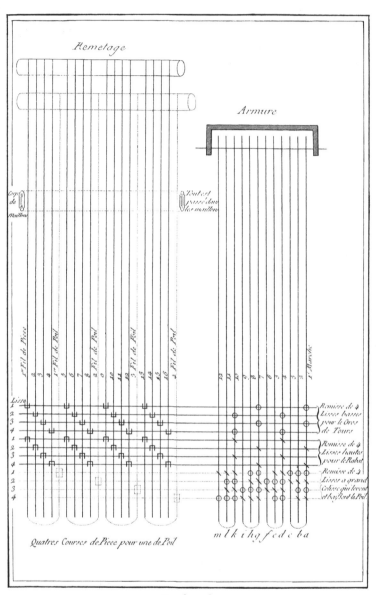

Soierie,
Tissu Argent, l'Endroit se fait dessus

실크 방직, 3부

은실을 사용해 직조한 직물

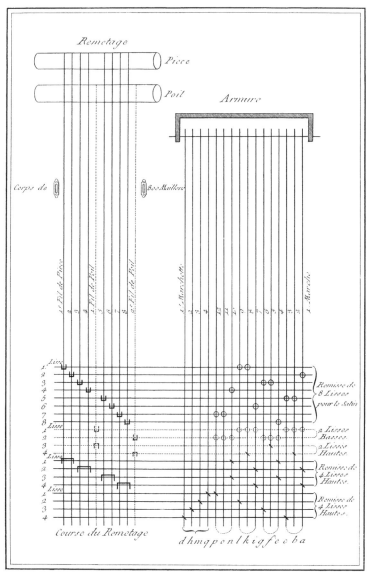

Soierie,
Lustrine et Persienne Lizérée et Brochée.

실크 방직, 3부

윤곽선과 무늬를 놓은 뤼스트린 및 페르시엔

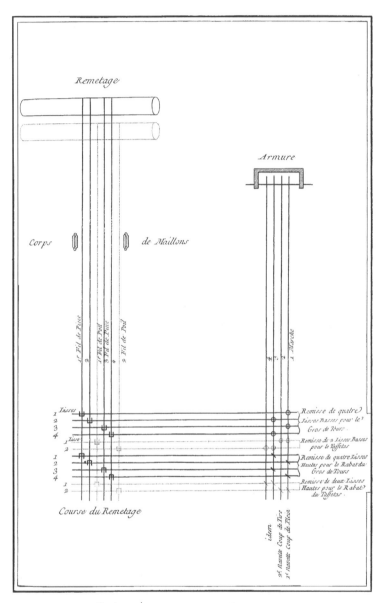

Soierie, Raz de Sicile Courant.

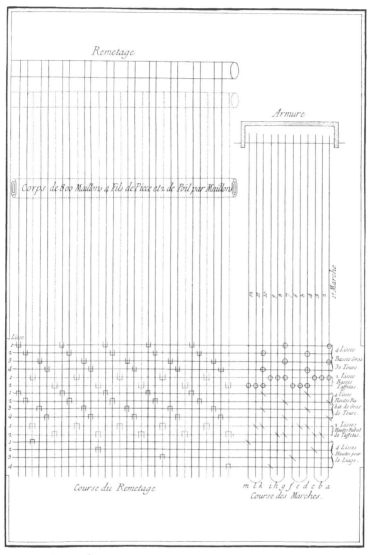

Soierie, *Ras de Sicile lizéré de 40 Portées Double Chaine pour la Piece. 20 Portées simples pour le Poil, le Luage est pris sur le Poil.*

실크 방직, 3부

윤곽선을 놓은 라 드 시실

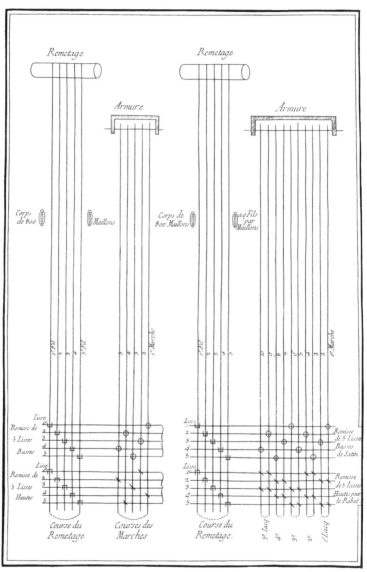

Soierie, Damas Courant toute la Chaine est passée dans le Corps et Damas Gros Grain de Lustrine.

실크 방직, 3부

일반적인 다마스크, 성긴 뤼스트린 다마스크

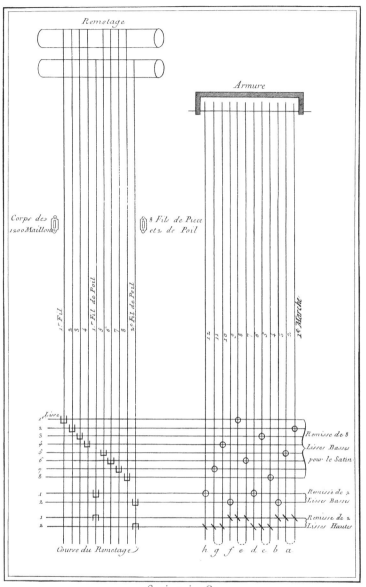

Soierie,
Damas Lizéré pour Meubles, Largeur ⅝ d'Aune.

실크 방직, 3부

윤곽선을 놓은 실내장식용 다마스크

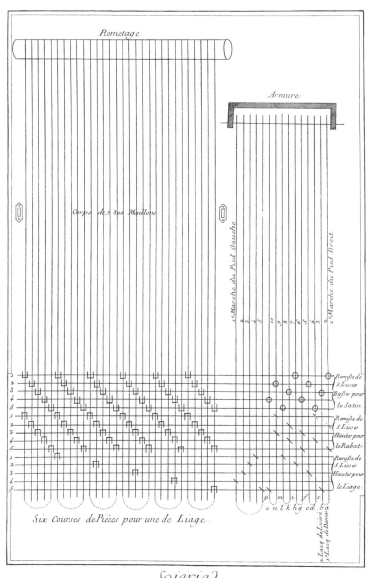

Soierie,
Damas Broché Gros Grains et Lizéré avec un Liage de 5 le 6.

실크 방직, 3부

접결사를 사용해 윤곽선과 무늬를 놓은 성긴 다마스크

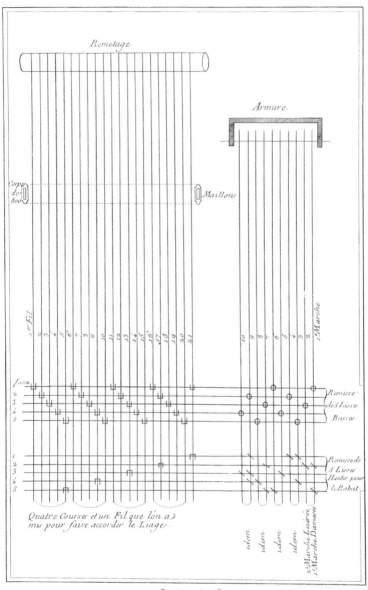

Soierie,
Florentine Damaßée avec un Lizéré.

실크 방직, 3부

윤곽선을 놓은 다마스크직 플로랑틴

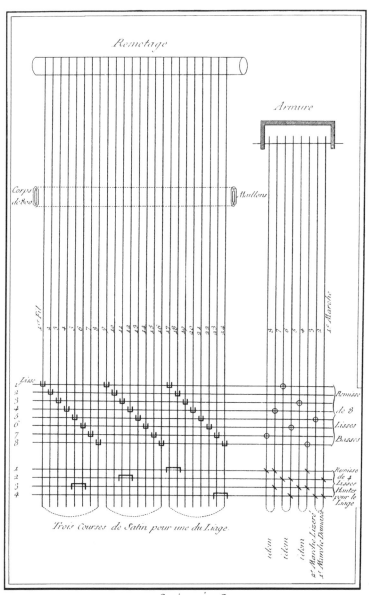

Soierie,
Florentine Damaßée avec un Lizéré et un Liage.

실크 방직, 3부

접결사를 사용하고 윤곽선을 놓은 다마스크직 플로랑틴

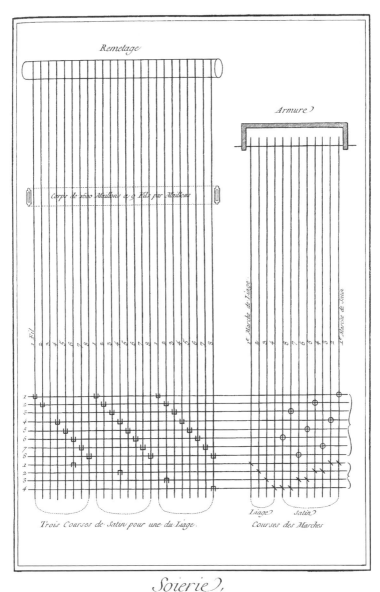

Remetage

Armure.

Corps de 1600 Mailons a 9 Fils par Mailons

Trois Courses de Satin pour une du Liage.

Liage. Satin.
Courses des Marches

Soierie,

Satin. 1. 2. 3. 4 Lacqs, Courants ou Broché's avec un Liage de 5 le 6.

실크 방직, 3부

접결사를 사용한 새틴

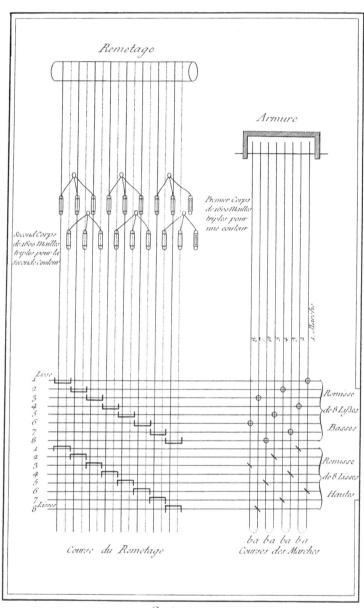

Soierie,
Satin à fleurs à deux faces

실크 방직, 3부

꽃무늬 양면 새틴

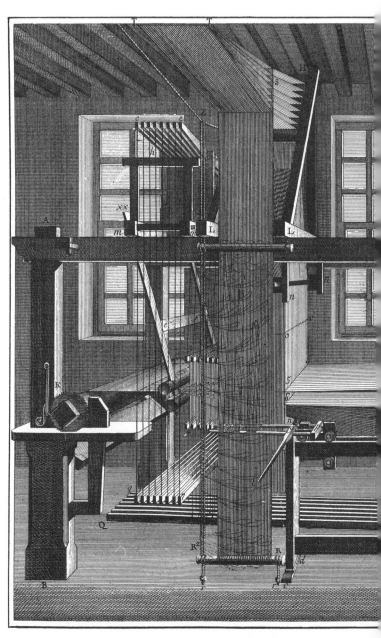

Soierie, Velours. Élévation Perspective du Métier pou

실크 방직, 4부

시즐레 벨벳 직기 사시도, 철사를 잡아당겨 통과시키는 단계

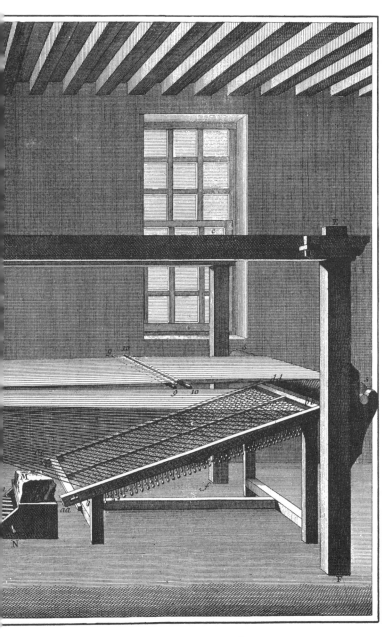

le Velours Ciselé, vu dans l'instant de la Tire et du Passage des Fers.

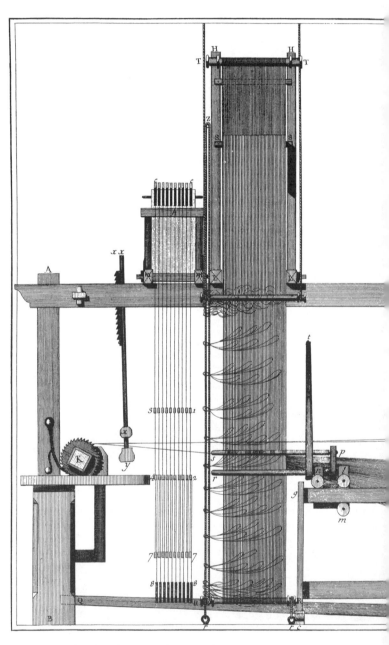

Soierie, Velours. Élévation Latéralle du Métier po

실크 방직, 4부

시즐레 벨벳 직기 측면 입면도, 철사를 잡아당기기 전 단계

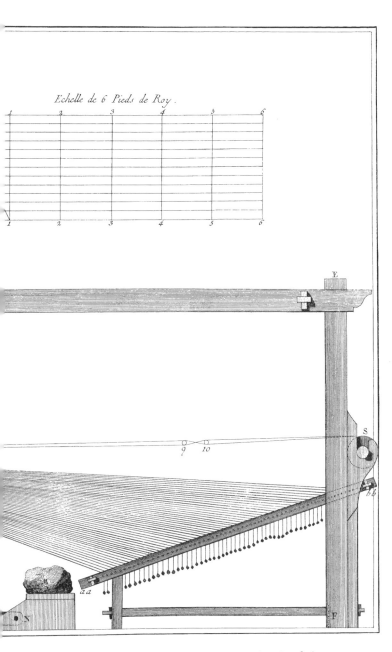

Echelle de 6 Pieds de Roy.

er le Velours Ciselé Vu dans l'instant qui precede celui de la Tire.

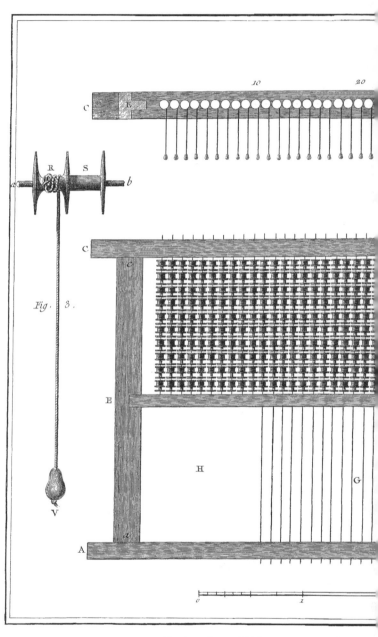

실크 방직, 4부

시즐레 벨벳 직기용 실패걸이 평면도와 단면도 및 실패 상세도

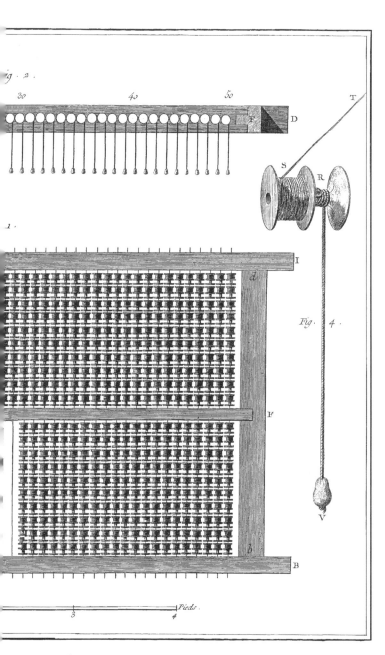

re et Développement des Roquetins.

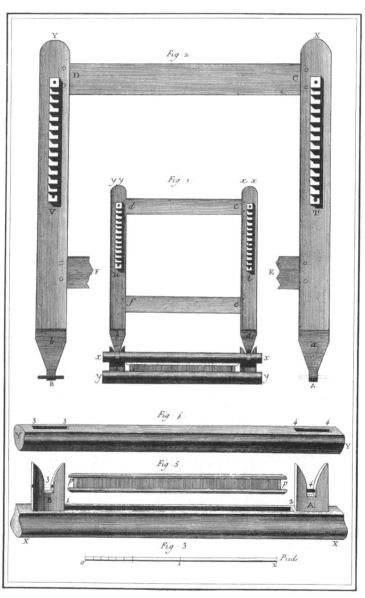

실크 방직, 4부

벨벳 직기의 배튼 상세도

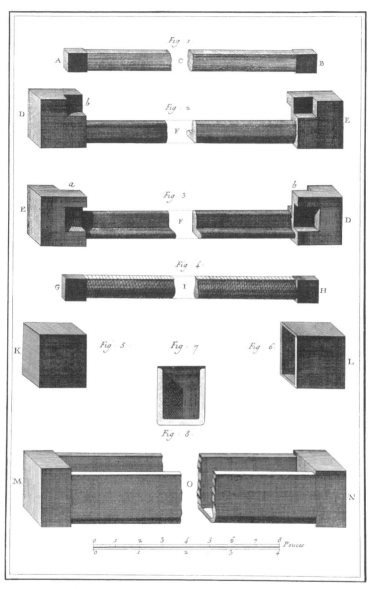

Soierie, Velours. Construction de l'Entacage.

실크 방직, 4부

짜여진 벨벳을 팽팽하게 당기고 고정하는 장치 상세도

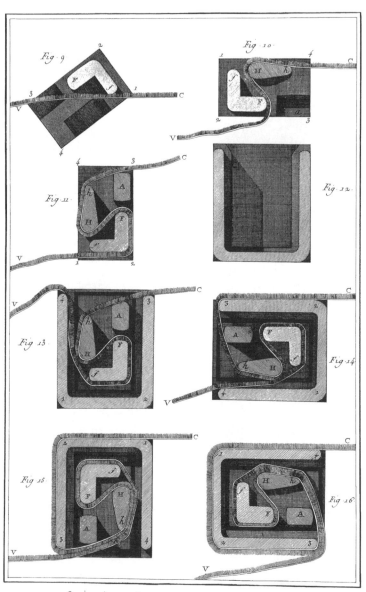

Soierie, Velours. Maniere d'Entaquer le Velours.

실크 방직, 4부

고정 장치로 벨벳을 정리하는 방법

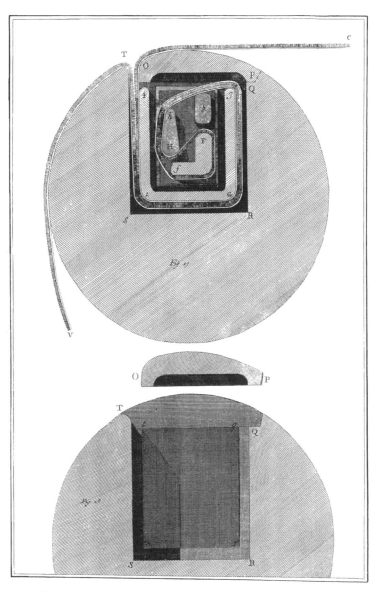

Soierie, Velours. Suite de la Maniere d'Entaquer le Velours.

실크 방직, 4부

고정 장치로 벨벳을 정리하는 방법

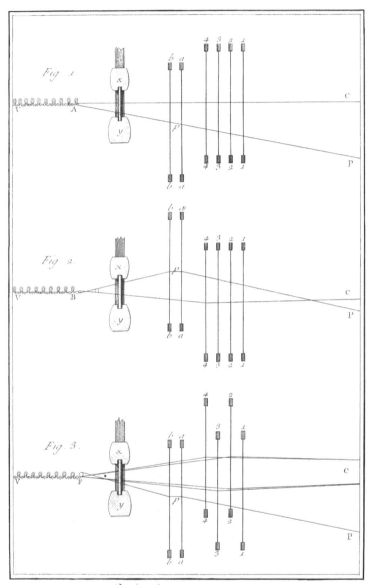

Soierie, Velours Frizé.

1.° Les Lisses en repos, 2.° Passage du Fer, 3.° premier Coup de Navette

실크 방직, 4부

루프 벨벳 직조를 위한 정지 상태의 종광, 철사 통과, 첫 번째 북 통과

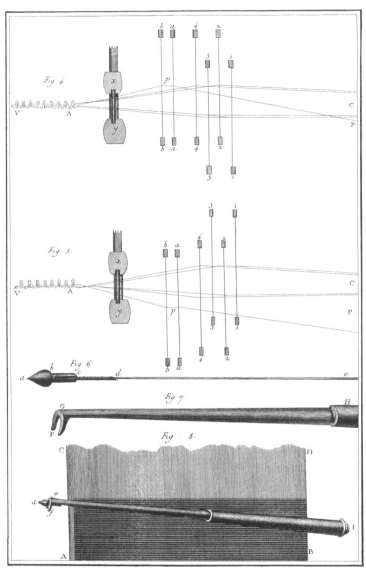

Soierie, Velours Frizé. 4°. *second Coup de Navette.*
5°*troisiéme Coup de Navette, Fers de Frizé garnis de leurs Pedonnes*

실크 방직, 4부

루프 벨벳 직조를 위한 두 번째 북 통과, 세 번째 북 통과, 전용 철사 및 관련 도구

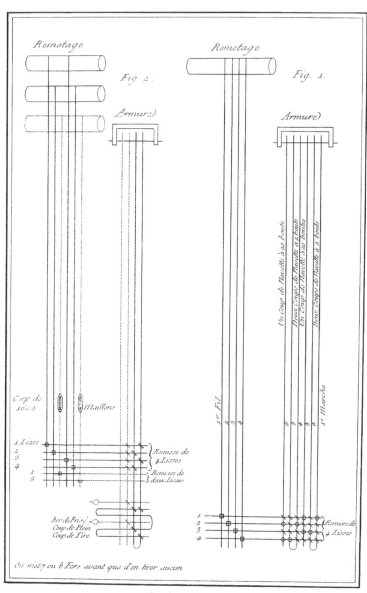

Soierie

Velours frisé sans Cantre, et Velours d'Angletere Raz.

실크 방직, 4부

실패걸이를 사용하지 않고 직조한 루프 벨벳, 파일사가 짧은 영국 벨벳

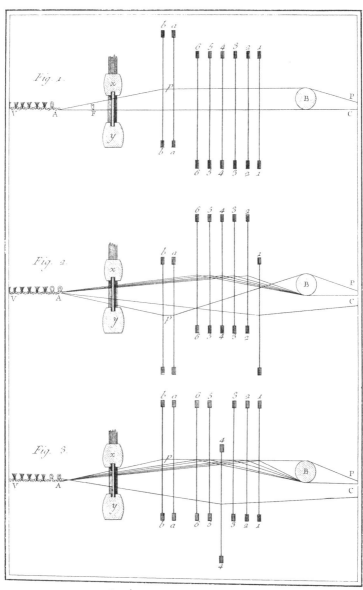

실크 방직, 4부

커트 벨벳 직조를 위한 철사 통과, 첫 번째 북 통과, 두 번째 북 통과

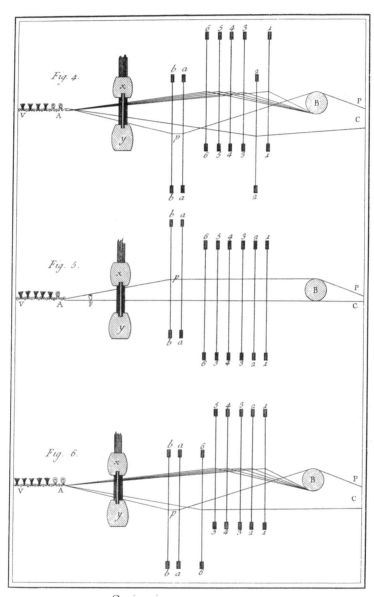

Soierie, Velours Coupé
4.° *troisieme Coup de Navette*, 5.° *Passage du Fer*, 6.° *quatrieme Coup de Navette.*

실크 방직, 4부

커트 벨벳 직조를 위한 세 번째 북 통과, 두 번째 철사 통과, 네 번째 북 통과

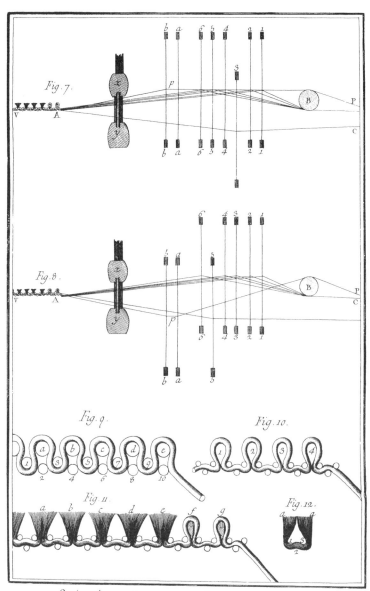

Soierie, Velours Coupé. 7º *Cinquieme Coup de Navette.* 8º *Sixieme Coup de Navette. Profils du Velours Frizé et du Velours Coupé Vus au Microscope.*

실크 방직, 4부

커트 벨벳 직조를 위한 다섯 번째 및 여섯 번째 북 통과, 루프 및 커트 벨벳 측면 확대도

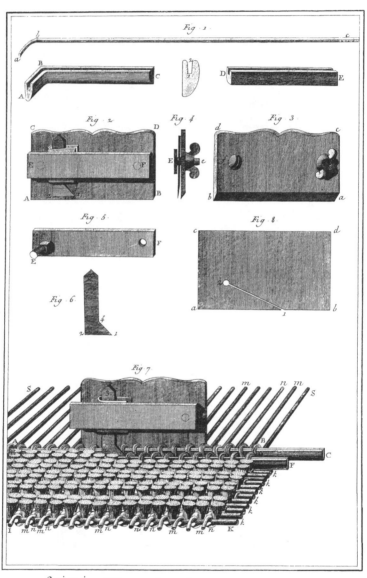

Soierie, Velours Coupé. Fers de Coupé, Rabot
Taillerolle: Usage du Rabot et Velours Coupé Vu au Microscope et en perspective

실크 방직, 4부

커트 벨벳용 철사 및 절모 도구, 루프 절모 확대 사시도

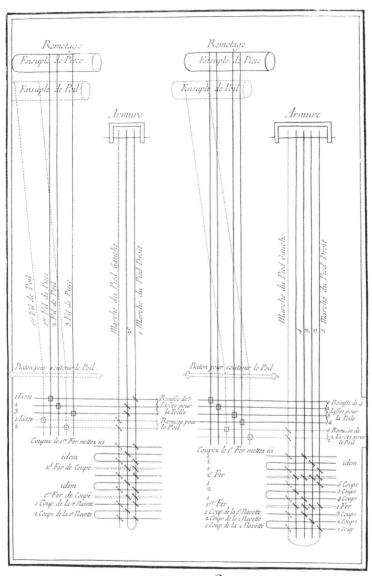

Soierie
Velours d'Hollande à 3 Lisses et Velours Uni à 4 Lisses.

실크 방직, 4부

종광 3매를 사용한 네덜란드 벨벳, 종광 4매를 사용한 무지 벨벳

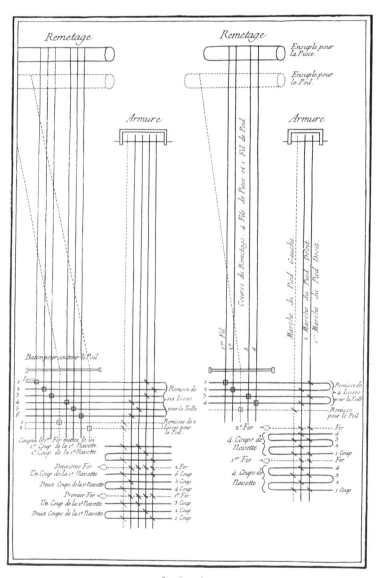

Soierie,
Velours à 6 Lisses façon de Génes et Peluche unie.

실크 방직, 4부

종광 6매를 사용한 제노바식 벨벳, 무지 플러시

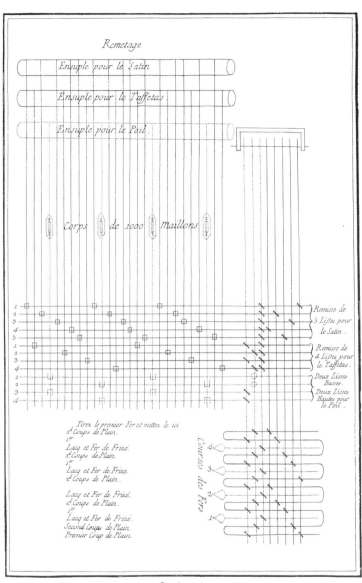

Soierie,
Velours frizé, fond Satin sans Cantre.

실크 방직, 4부

실패걸이를 사용하지 않고 직조한 수자직 바탕의 루프 벨벳

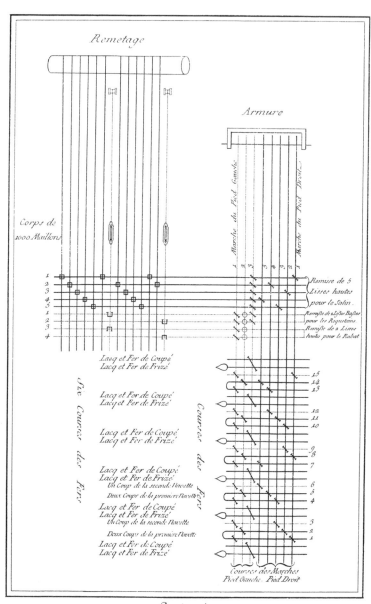

Soierie,
Velours frizé, Coupé, fond Satin 1000 Roquetuins.

실크 방직, 4부

1000개의 실패를 사용한 수자직 바탕의 커트 벨벳

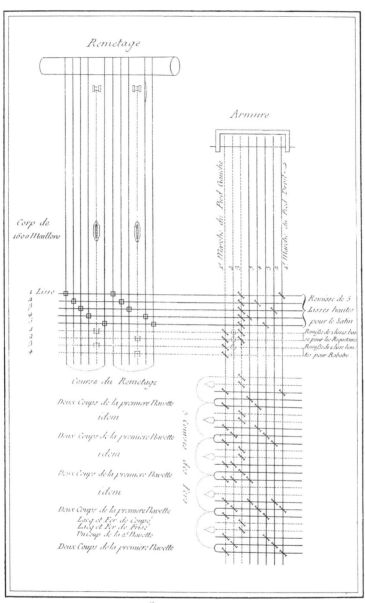

Soierie,
Velour frisé, fond Satin, 1600 Roquetains.

실크 방직, 4부

1600개의 실패를 사용한 수자직 바탕의 루프 벨벳

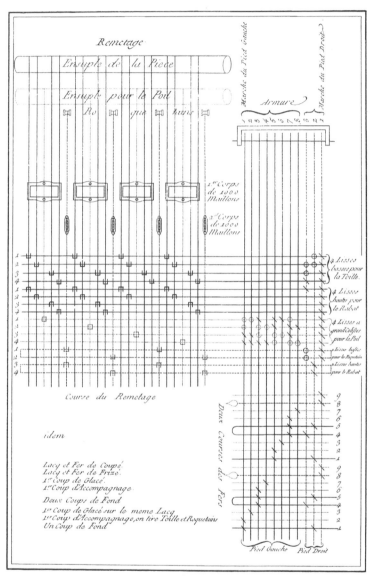

Soierie,
Velours frizé, Coupé, Fond Or.

실크 방직, 4부

금실 바탕의 루프 및 커트 벨벳

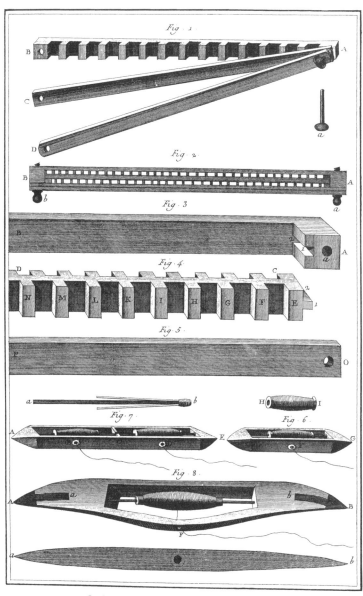

Soierie, Escalettes, Espolins, Navette &c.

실크 방직, 4부

도안 판독 도구 및 북

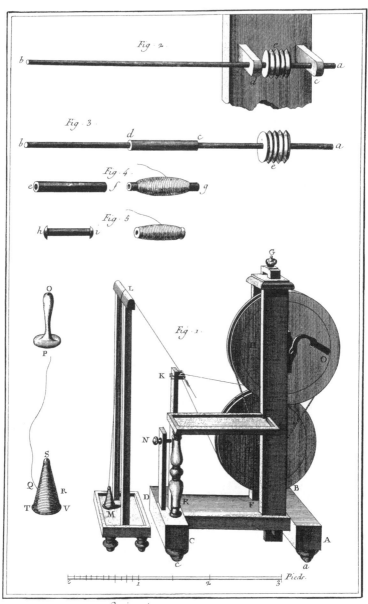

Soierie, Rouel à Canettes.

실크 방직, 4부

실톳에 실을 감는 기계

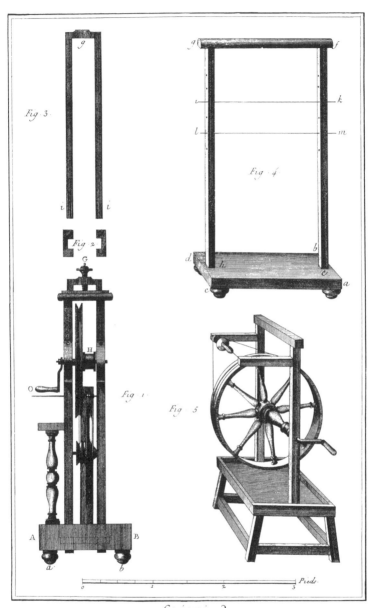

Fig. 3

Fig. 4

Fig. 2

Fig. 1

Fig. 5

Pieds.

Soierie

Développemens du Rouet à Canettes et le Rouet servant à garnir les Volans.

실크 방직, 4부

실감개 상세도

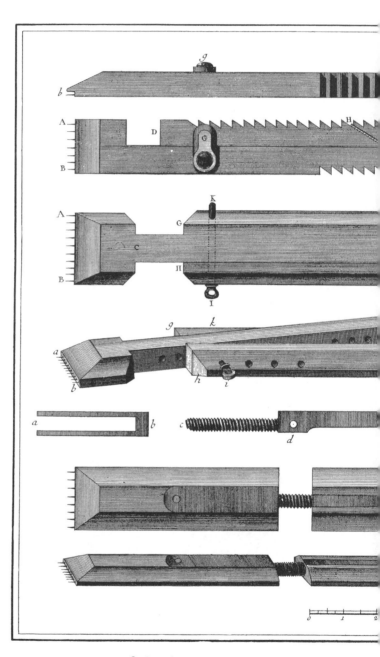

실크 방직, 4부

다양한 종류의 쳇발

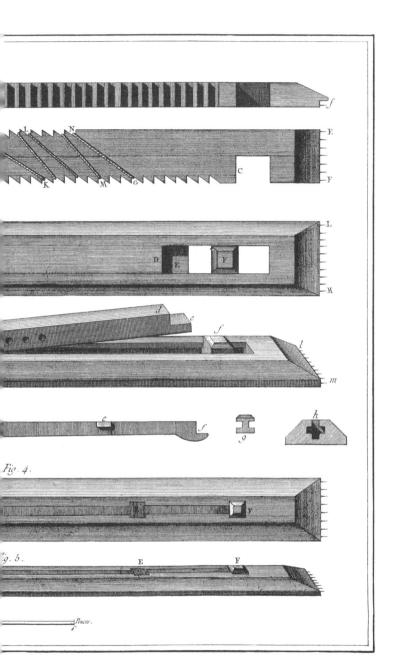

Fig. 4.

'ig. 5.

Pouces.

de, Tempia à Bouton et Tempia à Vis.

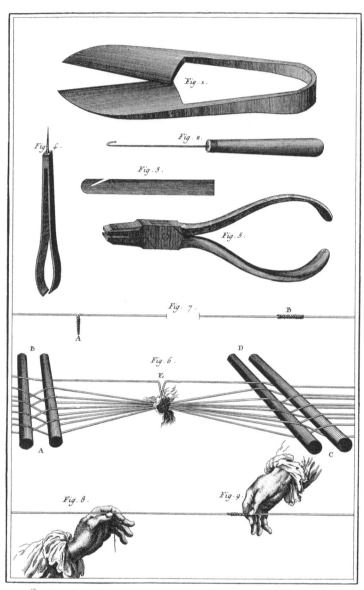

Soierie, *Différens Outils et Maniere de Tordre une nouvelle Chaîne.*

실크 방직, 4부

다양한 도구, 새 날실을 꼬아 연결하는 방법

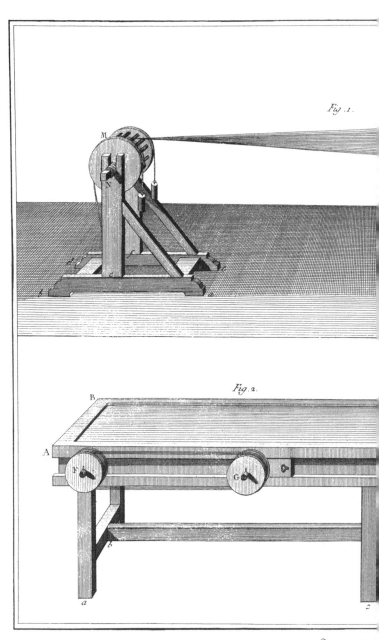

Fig. 1.

Fig. 2.

Soierie

Maniere de Chiner la Chaine des Etoffes, 1

실크 방직, 5부

날실 날염 작업대 및 장비

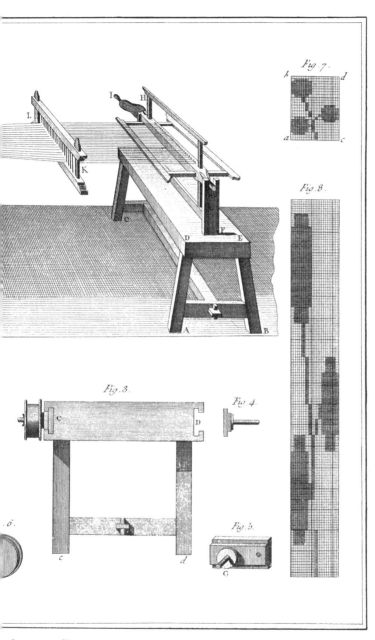

Fig. 7.

Fig. 8.

Fig. 3.

Fig. 4.

Fig. 5.

des Etoffes

t de l'Etabli sur lequel on fait les Ligatures.

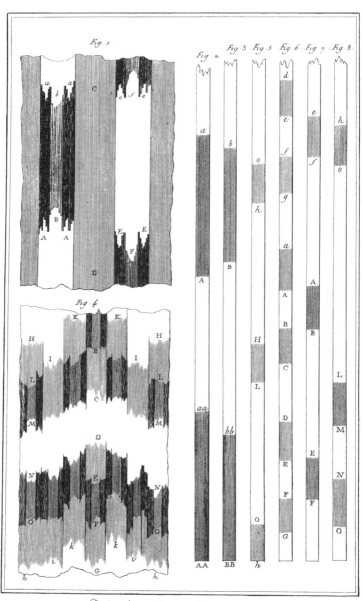

Soierie, Chiner des Etoffes.
Suite de la Maniere de Chiner la Chaine des Etoffes.

실크 방직, 5부

날실 날염법

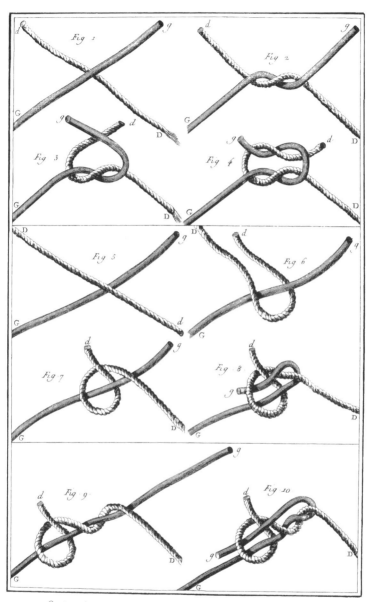

Soierie Nœud Plat, Nœud à l'ongle et Nœud à l'ongle double
les différens temps de leur formation.

실크 방직, 5부

견사 및 직기 끈의 다양한 매듭법

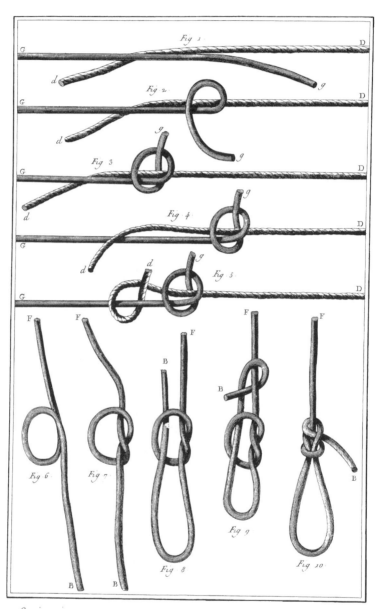

Soierie, Nœud Tirant et Nœud Coulant, les différens temps de leur formation.

실크 방직, 5부

다양한 매듭법

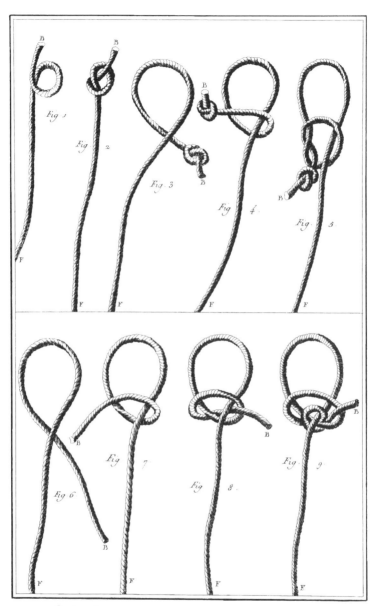

Soierie, *Nœud Coulant à Boucle et Nœud Coulant ordinaire,
les differens temps de leur formation.*

실크 방직, 5부

다양한 매듭법

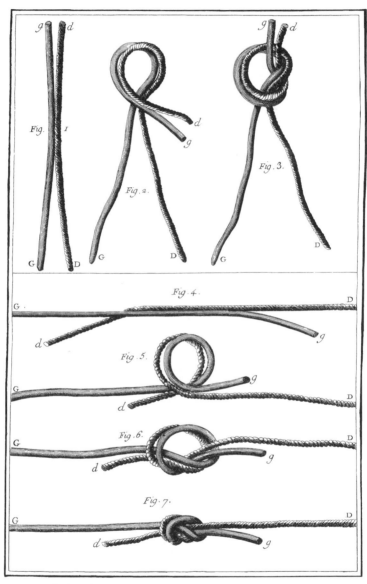

Soierie, *Nœuds à petites Queues et à grandes Queues.*
les différens temps de leur formation.

실크 방직, 5부

다양한 매듭법

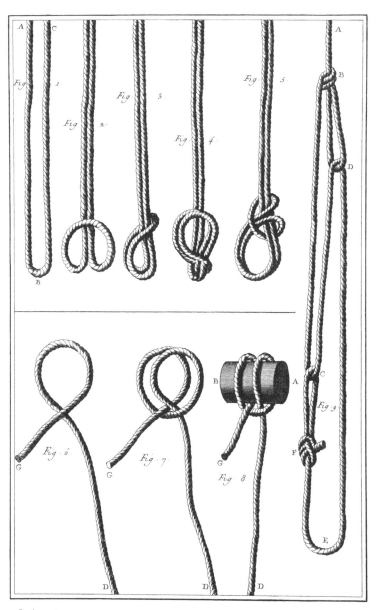

Soierie, Nœud de Sample et de Rame ou à double Boucle, Nœud de la Charrue, Nœud à Crémaillere, les differens temps de leur formation.

실크 방직, 5부

다양한 매듭법

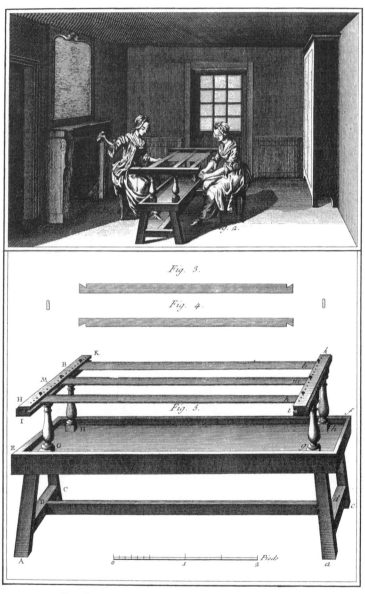

Soierie, Fabrication des Lisses et le Lissoir en Perspective.

실크 방직, 5부

종광 제작, 관련 장비

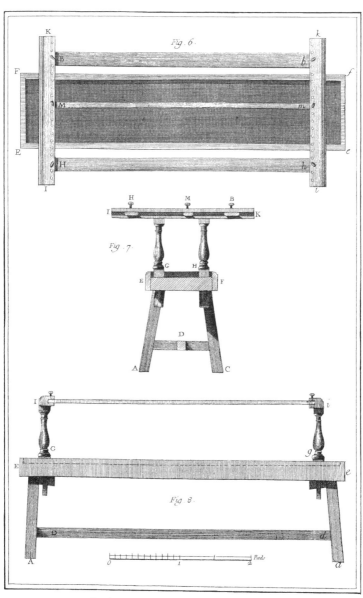

Fig. 6.

Fig. 7.

Fig. 8.

0 1 2 *Pieds*

Soierie, *Développemens du Lissoir*

실크 방직, 5부

종광 제작 틀 상세도

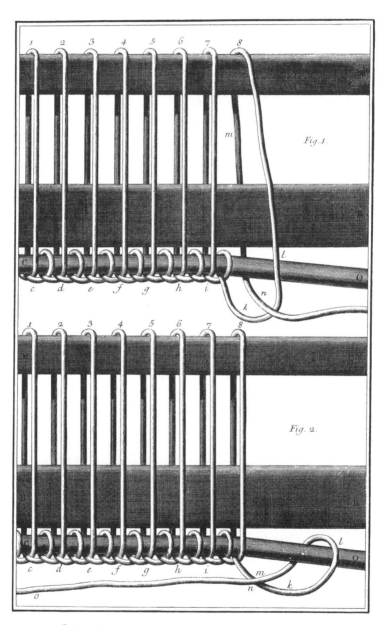

Soierie, Formation du Bas des Lisses et Maniere de Natter.

실크 방직, 5부

종광 하부를 엮는 방법

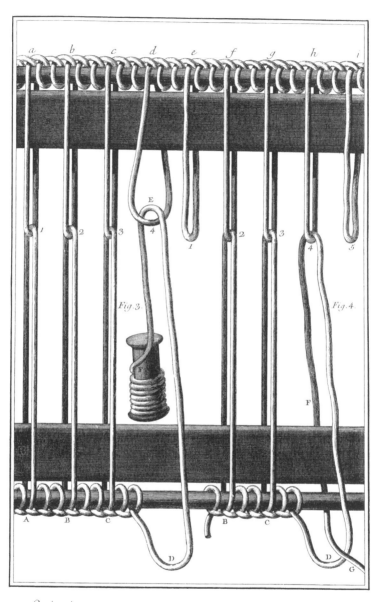

Soierie, Lisses à Crochets, premier et second temps de la formation de la Maille.

실크 방직, 5부

고리식 종광의 눈을 만드는 방법

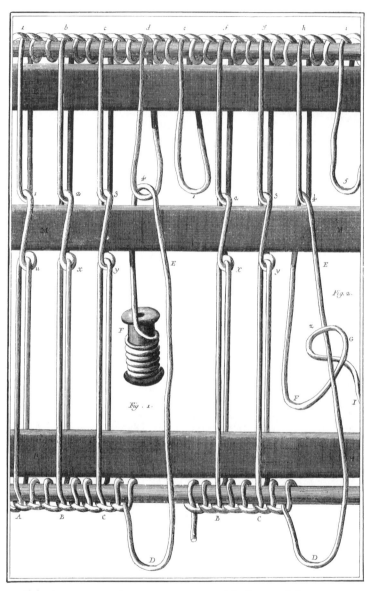

Soierie, Lisses à nœuds premier et second temps de la formation de la Maille.

실크 방직, 5부

매듭식 종광의 눈을 만드는 첫 번째 및 두 번째 단계

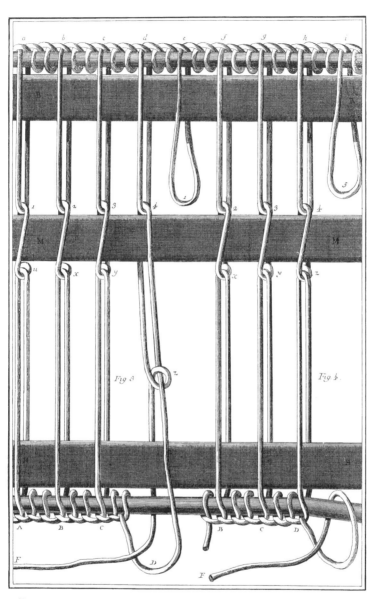

Soierie, Lisses à Nœuds, troisieme et quatrieme temps de la formation de la Maille.

실크 방직, 5부

매듭식 종광의 눈을 만드는 세 번째 및 네 번째 단계

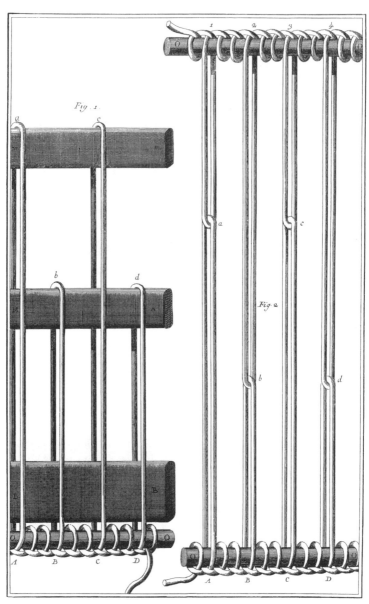

Soierie, *Lisses à Grand Colisse*.

실크 방직, 5부

눈이 넓은 종광

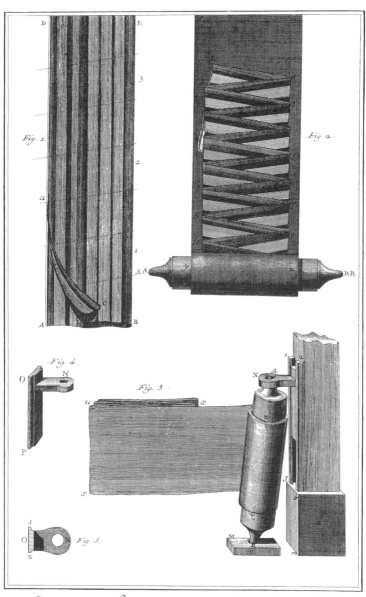

Soierie, Calandre. Maniere de Ployer les Etoffes qui doivent être Moërées et Développement et usage du Valet.

실크 방직, 5부

직물을 접어 일렁이는 무늬를 넣는 방법, 관련 장비 상세도

Soierie, Calandre; Calandre Vue

실크 방직, 5부

광택기가 있는 직물 가공 작업장

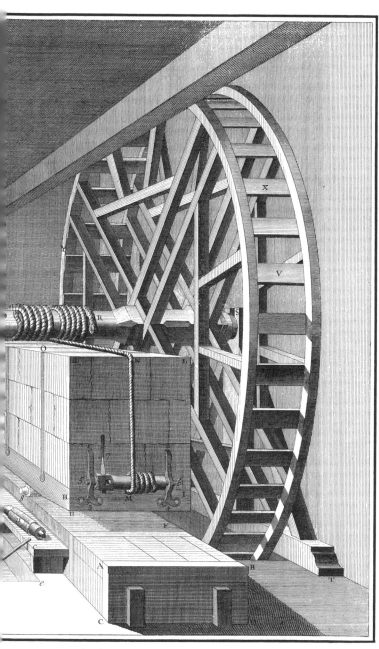

...tive, et l'Opération de Calandrer.

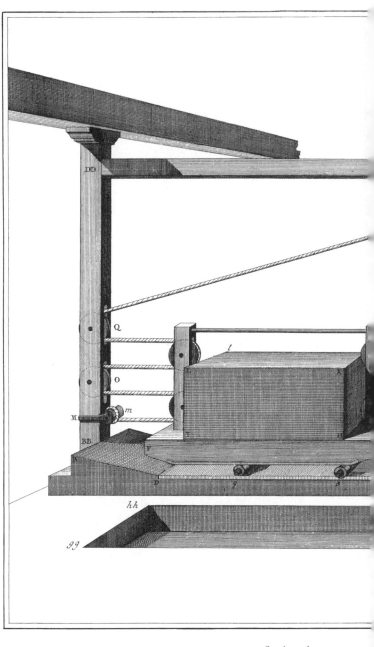

Soierie, *Calandr*

실크 방직, 5부

영국식 광택기

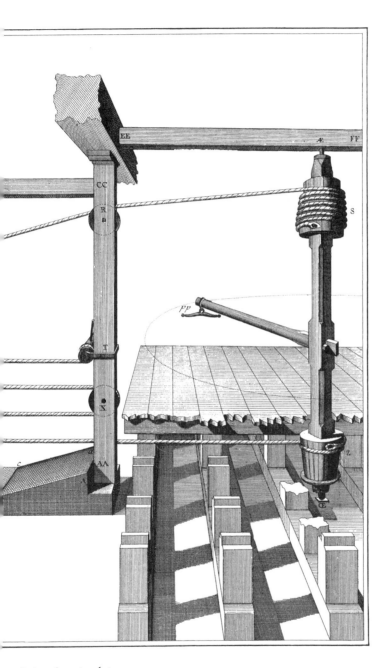

u Calandre Angloise.

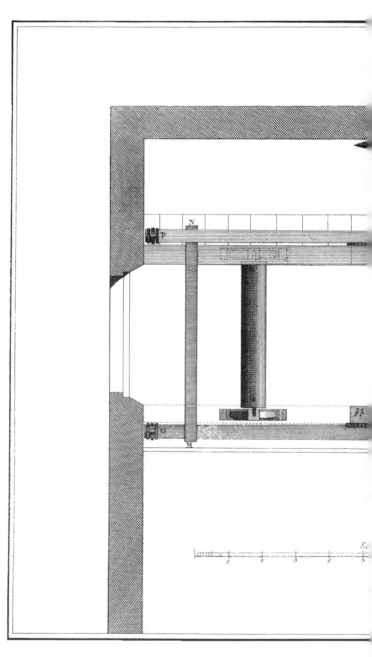

Soierie, Plan de la

실크 방직, 5부

직물 마는 기계 평면도

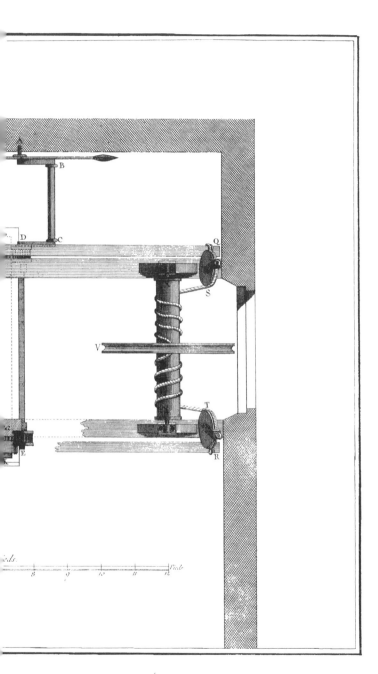

servant à Cilindrer les Etoffes.

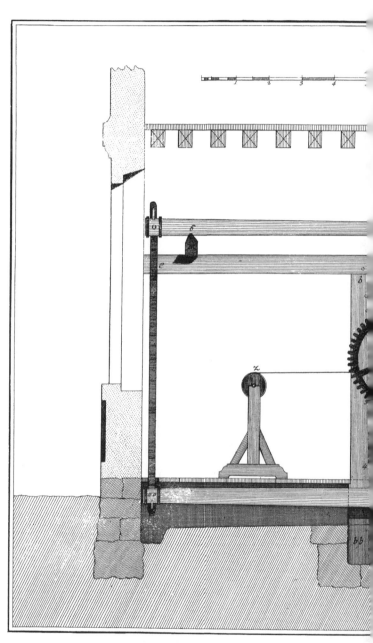

Soierie, Élévation Latéralle d

실크 방직, 5부

직물 마는 기계 측면 입면도

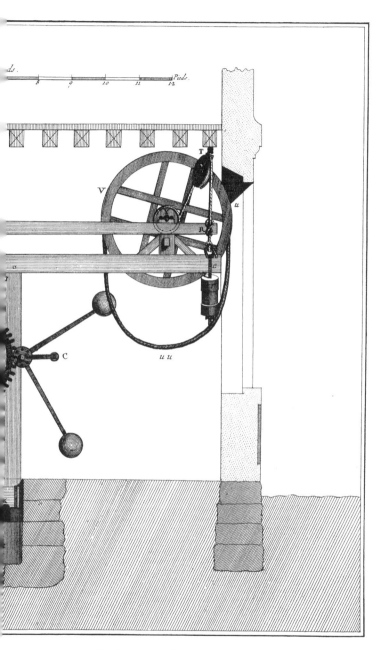

ds.

8 9 10 11 12 Pieds.

V

T

u

C

u u

...ine servant à Cilindrer les Étoffes.

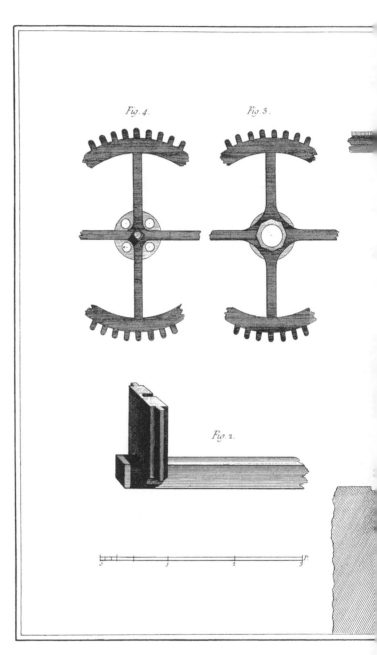

Fig. 4.

Fig. 3.

Fig. 2.

Soierie, *Élévation antérieure de la Machine servan*

실크 방직, 5부

직물 마는 기계 전면 입면도 및 부품 상세도

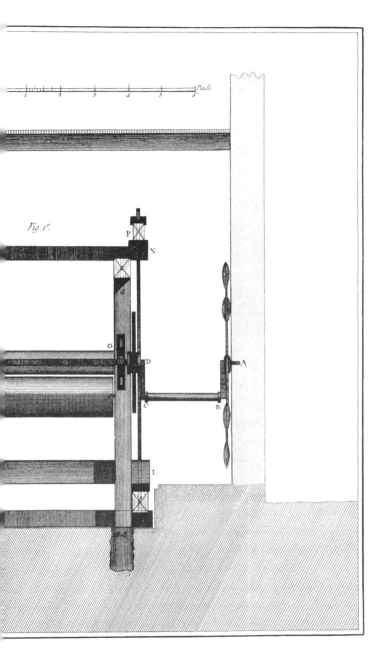

Fig. 1.

les Étoffes et développements de quelques unes de ses Parties.

백과전서 도판집

초판 2017년 1월 1일

기획: 김광철
번역 및 편집: 정은주
아트디렉션: 박이랑(스튜디오헤르쯔)
디자인 협력: 김다혜, 김영주, 박미리

프로파간다
서울시 마포구 양화로 7길 61-6(서교동)
T. 02-333-8459 / F. 02-333-8460
www.graphicmag.co.kr

백과전서 도판집: 인덱스
ISBN: 978-89-98143-41-1

백과전서 도판집 I
ISBN: 978-89-98143-37-4

백과전서 도판집 II
ISBN: 978-89-98143-38-1

백과전서 도판집 III
ISBN: 978-89-98143-39-8

백과전서 도판집 IV
ISBN: 978-89-98143-40-4

세트
ISBN: 978-89-98143-36-7 04600

Recueil de planches, sur les sciences, les arts libéraux,
et les arts mécaniques, avec leur explication.

Published in 2017

propaganda
61-6, Yangwha-ro 7-gil, Mapo-gu, Seoul, Korea
T. 82-2-333-8459 / F. 82-2-333-8460
www.graphicmag.co.kr

ISBN: 978-89-98143-36-7

Printed in Korea